U0110711

大展好書　好書大展
品嘗好書　冠群可期

大展好書　好書大展
品嘗好書・冠群可期

象棋輕鬆學
14

五七炮對屏風馬短局殺

黃杰雄 編著

品冠文化出版社

前　言

　　此套《中國象棋短局殺法系列》按中炮對屏風馬、中炮對反宮馬、中炮對三步虎、中炮對半途列包、順炮類、過宮炮類、仕角炮、仙人指路類、飛相局類、進偶對進卒、對兵局、對兵進偶局等12大分類佈局組合，從每年全國象棋甲級聯賽、個人賽、團體賽、冠軍賽、精英賽、公開賽、邀請賽、對抗賽、擂臺賽、友誼賽等各種杯賽中精選出120餘盤精妙殺法對局，全面展現出當今棋壇新人輩出，棋藝高超，活動頻繁，殺法精彩的局面。

　　「中炮對屏風馬」是古今象棋最經典、最實用的佈局之一。因屏風馬方雙馬並踞，保護中卒（狀如屏風而得名），兩翼兵力可均衡出動，故爲執後手的棋手所樂於使用。

　　「五七炮對屏風馬」是一種穩中帶剛的佈局，爲眾多高手所喜用。它主要有進三兵、進七兵和不進兵3種不同進攻方法，分述如下：

　　一、五七炮進三兵是雙方互進兵卒後，紅中炮威脅黑中卒，但遭到屏風馬頑強阻擊，於是紅平七路炮威脅黑右馬，以削弱其中防力量，使中炮伺機發揮威力，運用直橫

俥牽制雙方，必要時躍傌過河輔助攻勢。

二、五七炮進七兵的戰略計畫是在直接威脅黑右馬同時，也爲已方左傌開路，使子力占位靈活，伺機發揮中炮威力，同時用雙直俥從兩翼牽制對方，步步爲營、逐步擴先。

三、五七炮不挺兵對屏風馬進7卒的戰略計畫是：開局階段不進兵，儘快使各大子迅速出動後攻擊性更強。屏風馬方本著與紅方積極對抗，首先會採用巡河包威逼紅俥過河，再進盤河馬威脅過河俥，其次是進左、或右包封俥來儘快擴大已方子力的活動空間，爲順利進入中局奠定基礎。

總之，這套叢書均以開門見山、短兵相接、刀光劍影、攻殺精妙、耐人尋味爲特點，頗具實戰特色，作者力爭選材精、點得準、評到位、有新意，充分讓初學者領悟到開局要領，中級棋手能掌握各種攻殺技巧，名將與高手也可研究、搜集、珍藏。讓各類讀者回味無窮、從中受益，是本書編撰者的初衷。

作者　黃杰雄　於上海

目　錄

一、2010年五七炮對屏風馬（1～40局）　……… 11

第 1 局　宗室日新　先負　孫勇征 ………………… 11

第 2 局　趙國榮　先勝　張學潮 ………………… 14

第 3 局　謝丹楓　先勝　黎德志 ………………… 18

第 4 局　池田彩歌　先負　黃氏海平 ……………… 23

第 5 局　樊鵬飛　先勝　姬紅慶 ………………… 28

第 6 局　宇　兵　先負　劉宗澤 ………………… 33

第 7 局　黨　斐　先勝　潘振波 ………………… 37

第 8 局　才　溢　先勝　苗利明 ………………… 40

第 9 局　陸偉韜　先勝　蔡佑廣 ………………… 44

第10局　孟　辰　先勝　陳寒峰 ………………… 48

第11局　吳偉豪　先勝　阮黃林 ………………… 52

第12局　武俊強　先勝　陳富杰 ………………… 54

第13局　阮成保　先勝　邱　亮 ………………… 59

第14局　金　波　先負　鄭惟桐 ………………… 62

第15局　黃竹風　先勝　李雪松 ………………… 67

第16局　聶鐵文　先勝　孫勇征 ………………… 71

第17局　洪　智　先負　孫勇征 ………………………… 74

第18局　孫勇征　先負　洪　智 ………………………… 79

第19局　劉殿中　先負　陶漢明 ………………………… 82

第20局　曾國榮　先負　黎德志 ………………………… 85

第21局　趙國榮　先勝　申　鵬 ………………………… 88

第22局　趙國榮　先勝　金　波 ………………………… 91

第23局　趙鑫鑫　先勝　趙國榮 ………………………… 95

第24局　汪　洋　先勝　王　斌 ………………………… 99

第25局　唐　丹　先負　王琳娜 ………………………… 103

第26局　吳蘭香　先勝　黃氏海平 ……………………… 108

第27局　靳玉硯　先負　趙鑫鑫 ………………………… 110

第28局　苗利明　先勝　李少庚 ………………………… 114

第29局　李少庚　先負　呂　欽 ………………………… 119

第30局　呂　欽　先負　王天一 ………………………… 122

第31局　呂　欽　先勝　謝　巋 ………………………… 127

第32局　孟　辰　先負　謝　巋 ………………………… 131

第33局　申　鵬　先勝　鄭一泓 ………………………… 135

第34局　李曉暉　先勝　程　鳴 ………………………… 138

第35局　洪　智　先負　卜鳳波 ………………………… 143

第36局　李　群　先負　洪　智 ………………………… 146

第37局　蔣　川　先勝　聶鐵文 ………………………… 151

第38局　蔣　川　先勝　趙國榮 ………………………… 155

第39局　蔣　川　先負　趙國榮 ………………………… 159

第40局　黃學謙　先勝　趙汝權 ………………………… 163

二、2011年五七炮對屏風馬（41～80局）…… 167

第41局　孫勇征　先勝　王天一 …………… 167
第42局　王　斌　先負　胡榮華 …………… 172
第43局　孫勇征　先勝　陳　翀 …………… 177
第44局　王琳娜　先負　唐　丹 …………… 183
第45局　張學潮　先勝　卜鳳波 …………… 186
第46局　朱曉虎　先勝　許國義 …………… 189
第47局　陳建昌　先負　鄭惟桐 …………… 192
第48局　趙　瑋　先勝　王天一 …………… 194
第49局　金　波　先負　陳泓盛 …………… 197
第50局　黨　斐　先勝　薛文強 …………… 201
第51局　孟　辰　先勝　張　石 …………… 204
第52局　謝　靖　先勝　鄭一泓 …………… 207
第53局　陸偉韜　先勝　孟　辰 …………… 211
第54局　才　溢　先勝　宿少峰 …………… 214
第55局　武俊強　先負　孫勇征 …………… 218
第56局　王　斌　先勝　孫浩宇 …………… 222
第57局　呂　欽　先負　趙鑫鑫 …………… 227
第58局　柳大華　先勝　趙國榮 …………… 230
第59局　黃竹風　光勝　鄭一泓 …………… 234
第60局　陳建昌　先勝　唐　丹 …………… 237
第61局　黃竹風　先負　許國義 …………… 240
第62局　呂　欽　先勝　于幼華 …………… 244
第63局　謝　靖　先負　趙鑫鑫 …………… 248

第64局　柳大華　先勝　林宏敏 …………………… 251
第65局　劉　明　先負　謝　靖 …………………… 255
第66局　朱琮思　先負　孫勇征 …………………… 258
第67局　張婷婷　先負　梅　娜 …………………… 261
第68局　張蘭天　先勝　程進超 …………………… 265
第69局　孫浩宇　先勝　程吉俊 …………………… 269
第70局　金　波　先勝　卜鳳波 …………………… 273
第71局　趙　力　先負　許銀川 …………………… 278
第72局　郝繼超　先勝　黨　斐 …………………… 282
第73局　程進超　先負　李雪松 …………………… 285
第74局　黃海林　先勝　孫浩宇 …………………… 289
第75局　張學潮　先負　汪　洋 …………………… 292
第76局　蔣　川　先勝　李存義 …………………… 294
第77局　宿少峰　先負　陳泓盛 …………………… 299
第78局　陸偉韜　先負　蔣　川 …………………… 302
第79局　陳麗淳　先負　唐　丹 …………………… 305
第80局　李少庚　先勝　鄭惟桐 …………………… 309

三、2012年五七炮對屏風馬（81～120局）…… 314

第81局　王天一　先勝　陳　卓 …………………… 314
第82局　孫勇征　先負　王天一 …………………… 318
第83局　王天一　先勝　孫　博 …………………… 322
第84局　王天一　先勝　孫勇征 …………………… 325
第85局　孫逸陽　先負　王天一 …………………… 330
第86局　洪　智　先勝　鄭一泓 …………………… 334

第 87 局　　蔚　強　先勝　黃竹風 ……………………… 337

第 88 局　　趙鑫鑫　先勝　潘振波 ……………………… 341

第 89 局　　許銀川　先勝　呂　欽 ……………………… 344

第 90 局　　陸偉韜　先勝　聶鐵文 ……………………… 347

第 91 局　　孟　辰　先勝　于幼華 ……………………… 351

第 92 局　　趙鑫鑫　先負　徐　超 ……………………… 355

第 93 局　　張學潮　先勝　聶鐵文 ……………………… 359

第 94 局　　唐　丹　先勝　林延秋 ……………………… 361

第 95 局　　陳　卓　先勝　王　東 ……………………… 365

第 96 局　　李錦歡　先負　蔣　川 ……………………… 368

第 97 局　　張申宏　先勝　于幼華 ……………………… 372

第 98 局　　黨國蕾　先勝　陳麗淳 ……………………… 376

第 99 局　　金　波　先負　王天一 ……………………… 378

第100局　　王琳娜　先負　楊　伊 ……………………… 381

第101局　　陸偉韜　先負　呂　欽 ……………………… 385

第102局　　蔣　川　先負　趙鑫鑫 ……………………… 387

第103局　　孫勇征　先勝　洪智 ………………………… 392

第104局　　張　強　先負　趙鑫鑫 ……………………… 398

第105局　　阮成保　先負　許銀川 ……………………… 403

第106局　　黃竹風　先勝　黨斐 ………………………… 408

第107局　　才　溢　先勝　謝丹楓 ……………………… 411

第108局　　李曉暉　先負　孫浩宇 ……………………… 414

第109局　　李曉暉　先勝　于幼華 ……………………… 418

第110局　　黃竹風　先負　許銀川 ……………………… 421

第111局　　孫勇征　先勝　徐天紅 ……………………… 424

第112局　　郝繼超　先勝　柳大華 ……………………… 428

第113局　陳　狪　先負　洪　智 …………………… 431
第114局　張蘭天　先勝　柳大華 …………………… 436
第115局　聶鐵文　先勝　鄭一泓 …………………… 439
第116局　吳宗翰　先勝　趙國榮 …………………… 442
第117局　鄭惟桐　先負　許銀川 …………………… 446
第118局　蔣　川　光勝　聶鐵文 …………………… 449
第119局　孫勇征　先負　鄭一泓 …………………… 452
第120局　陶漢明　先勝　于幼華 …………………… 457

一、2010年五七炮對屏風馬
(1—40局)

第1局 （越南）宗室日新 先負 （中國）孫勇征

五七炮巡河俥單提傌對屏風馬兌3卒進7卒左包巡河

1. 炮二平五 馬8進7 2. 傌二進三 車9平8

3. 俥一平二 卒3進1

這是2010年4月26日第4屆越南「芳莊旅遊杯」全國象棋公開賽半決賽中，越南宗室日新與中國孫勇征之間的一場遭遇戰。黑急進3卒，旨在不給紅方走中炮進七兵的機會，是有備而來，要出奇制勝。筆者以往常愛走馬2進3，兵七進一，卒7進1，俥二進六，包8平9，俥二平三，包9退1，傌八進七，士4進5，炮八平九，車1平2，俥九平八，包9平7，俥三平四，馬7進8，炮九進四，以下黑有包7進5和卒7進1兩路變化結果，均為黑有攻勢的不同走法。

4. 俥二進四 馬2進3 5. 兵七進一 卒3進1

6. 俥二平七 卒7進1

至此，雙方走成中炮巡河俥對屏風馬兌3卒進7卒的佈局陣式，一改以往包2退1，炮八平七，車1進2，俥七平八，包2平

7，俥九進一，雙俥靈活、炮窺底象、仍占先手的走法。

7. 炮八平七?　…………

平左炮打馬，成五七炮對屏風馬陣式，看似先手，效果不佳。宜兵五進一！士4進5，炮八平七，馬3進4（若馬3進2，俥七進一，包8進2，兵五進一，包8平5，仕六進五，馬2退1，俥七進二！紅得子大優），兵五進一，卒5進1，俥七進一，馬4退5，俥七平五，馬5進3，俥五平七，包2平5，仕六進五，馬3退4，傌八進九（若炮七進七?馬4進2！紅將失子。），馬4進5，俥七退一，包5進5，相七進五，象3進5，俥九平八，馬7進6，兵三進一！車1平4，兵九進一！雙方子力對等，紅各大子靈活易走，優於實戰。

7. …………　馬3進2　　8. 俥七進一　包8進2!

進俥欺馬，套入陷阱。如炮七進七，士4進5，傌八進七，象7進5，炮七退三，車1平3，變化下去，黑方占優。黑不失時機，進包追俥，大佔優勢，由此步入佳境。

9. 俥七平三　馬2進4!

俥殺卒實屬無奈，如炮七進七??士4進5，俥七平三，馬2進4，炮七退五，馬4進6，炮七平四，象7進5，俥三平八，馬6進7，炮四退三，包8平7，俥八進二，包7進3，相三進一，車1平4，俥九進一，車8進9，俥八平五，車8進6！帥五平四，車4進9！炮五退二，包7平4！炮四平五，車6平5！帥四進一，包6退6！炮五平三，馬7進6！必得紅俥後，成黑車馬包擒帥殺勢，黑勝。

黑現送馬策馬，英勇善戰妙招！

10. 俥三進二　象3進5　11. 俥三退三　　　馬4進2

12. 傌八進九　馬2進4　13. 帥五進一（圖1）　包8平4!

如圖1所示，黑馬包鎖門逼殺，令紅防不勝防，黑勝勢。

14. 炮五進四 …………

炮炸中卒無奈，如帥五平四？包2進6，俥九平八，車1進1，俥三平四，車8進8，帥四進一，馬4進5，炮五退一，車8平6，帥四平五，車6退3！兵五進一，車1平2，黑方得子得勢，勝定。

圖1

14. ………… 士4進5

15. 俥三平六 車8進8

16. 帥五進一 車1平4

17. 炮五退一 …………

黑亮出右貼將車護巡河脅炮，下伏包鎮中路抽帥凶招！紅退中炮堵包正著。如俥六退二？則包4平5抽俥勝；又如仕六進五？？包4平5，俥六平五，包2進5！俥五進一，馬4退3！炮七進一，馬3退5得俥後，黑也勝定。

17. ………… 包2進2　　18. 兵五進一 …………

兵護中炮逼著，如炮七進三？包2進3！炮七退三，馬4進5，炮七進一，包4進5！俥六進五，將5平4，傌九退八，馬5退4，炮七退一，車8平6，俥九進二，馬4退5！俥九平八，馬5進3！絕殺，黑速勝。

18. ………… 馬4退5　　19. 俥六平五 包2進3

20. 炮七進二 包4進3　　21. 炮七退二 車8平4！

黑棄馬踩中兵、雙包齊鳴後，現平車占右肋道，一舉破城！

下伏包4平7炸傌後或包4進2打死傌後，後車進7殺招，黑方完勝。

此局雙方佈陣伊始，紅在第7回合平炮打馬，過早落入下風，第8回合傌七進一欺馬又套入陷阱，黑方由此抓住機遇，果斷獻馬策馬、審時度勢，馬包鎖門、膽識過人，馬踩中兵、施威解困，雙包齊鳴、捨小就大，車占肋道、一氣呵成！真不愧是在越南戰場中上演的一盤「短、平、快」妙殺佳作！

第2局　（黑龍江）趙國榮　先勝　（廣西）張學潮

五七炮巡河傌高左橫傌對屏風馬退右包高左橫車
互兌3卒七兵

1. 炮二平五　馬8進7　　2. 傌二進三　卒3進1

這是2010年10月18日全國象棋個人賽第3輪趙國榮與張學潮之間的一場輕鬆之戰。黑搶進3卒穩健。其構思源於《梅花譜》，當今棋壇流行卒7進1複雜多變走法，紅如接走傌一平二，則車9平8，傌二進四，馬2進3，兵三進一（若兵七進一，包2進2，變化下去，黑佈陣好，紅不易保持先手），卒7進1，傌二平三，以下黑有包8平9和包8退1兩種選擇。試演前者如下：包8平9，傌八進九，包9退1，炮八平七，車1平2，傌三平八（旨在避開包9平7攻傌棋），包9平7，傌九進一，象7進5，傌九平四，士4進5，相三進一，車8進4，兵九進一，卒3進1（若包2平1，傌八進五，馬3退2，傌四平八，馬2進3，傌八進六，馬3退4，傌九進八，紅反易走）。至此，雙方形成對峙局面，大體均勢。

3. 傌一平二　車9平8　　4. 傌二進四　馬2進3

右直俥巡河曾在20世紀80年代全國大賽上出現過，如俥八進九，以下有馬2進3和卒7進1兩路變化。試演前者如下：馬2進3，炮八平六，包8進2，兵七進一，卒3進1，俥二進四，士4進5（若象3進5，俥二平七，馬3進2，演變下去，雙方將有不同攻守變化），俥二平七，馬3退4（若馬3進2，俥七進一，卒5進1，炮五進三，象3進5，炮五退一，卒7進1，俥七進一，紅較優。），俥九平八，包2平4，兵三進一，象3進5，傌九進七！演變下去，紅仍先手。

至此，雙方弈成「中炮巡河俥對屏風馬進3卒」陣式，此佈局屬穩健緩攻戰術，在20世紀30年代，經棋手們不斷切磋交流，其攻防變化也日見多樣。

5. 兵七進一 …………

挺兵邀兌，著法積極。如傌八進九，包8平9，俥二進五，馬7退8，炮八平七，象3進5，俥九平八，包2平1，兵三進一，士4進5，雖局勢平穩，但仍紅勢略好。

5. …………　卒3進1　　6. 俥二平七　包2退1

如卒7進1，炮八平七（若兵五進一，則士4進5，變化下去，雙方將另有攻守），馬3進2，俥七進一（若炮七進七，士4進5，傌八進七，象7進5，炮七退三，車1平3，紅雖得象，但子力不協調，得不償失），包8進2！俥七平三，馬2進4，俥三進二，象3進5，俥三退三，馬4進2，傌八進九，馬2進4，帥五進一，包8平4，帥五平四，包2進6，俥九平八，車1進1，俥三平四，車8進8，帥四進一，馬4進5，炮五退一，車8平6，帥四平五，車6退3，得俥後，黑雙車馬包大軍壓境，勝定。

7. 炮八平七　車1進2

黑高車護馬也是20世紀80年代新變著。如包2平3，俥七平

八（若改走俥七平三或俥七平二，則雙方另有複雜變化），馬3
進4，俥八平七，馬4退3，俥七平八，包3進6（因黑方若仍走
馬3進4，俥八平七，馬4退3，俥七平八，則會形成「二打一還
打」的局面，按棋規，黑須變著），包3進6，傌八進七，象3
進5，兵三進一，包8進5，俥九進一，包8平5，相七進五，車8
進4，俥九平四，紅反易走。

8. 俥七平八　包2平7　　9. 俥九進一！…………………

高左橫俥快速出擊有力！如貪炮七進七，士4進5，炮五平
八（若炮七平八，則包8進5可抗衡；又若炮五平七，車1退2，
傌八進九，象7進5，前炮退一，包7平3，炮七進六，車1進
1，炮七平八，馬3進4，俥八平六，車1平2，俥六進一，車2進
6，相三進五，包8平9，黑反主動），象7進5，炮七平八，卒7
進1，俥九進一，包8進3！各有千秋。

9. …………　象7進5　　10. 兵三進一！…………

挺兵活傌，創新之變！如俥九平四（若走俥九平二，卒7進
1，炮七進四，變化下去，互有顧忌），卒7進1，傌八進九（若
俥八平二或走俥四進七，則雙方另有攻守變化），馬7進8，俥
四進七，車8平7〔若包7退1，傌九進七，包7進6，雙方在對
攻中互有顧忌；又若包7進5，相三進一，士4進5，俥四退五，
卒1進1（若馬3進4，俥八平六，車1平3，炮七退一，雙方互
纏），傌九進七，車1進1，傌七進五！紅反主動〕，傌九進
七，士4進5〔若包7進5，炮七進五，車1平3，炮五進四，士6
進5，傌七進六，車3平4（若車3進1？？傌六進五！象3進5，
俥四平五，士4進5，俥八進五，紅勝），傌六進四！紅反主
動〕，仕四進五，馬8進7，炮五平六，包8平6，相七進五，包
7進2，雙方對峙，各有顧忌。

10. ………… 卒7進1 11. 兵三進一 馬3進4

12. 俥八平六 包7進3 13. 傌三進二（圖2） 包8進2？

升左包巡河保馬，敗著！如圖2所示，宜馬4退2！俥九平六（若俥九平四？車1平4，如雙方兌車也互有顧忌），士4進5，炮七平九，包8進2，傌八進七，卒1進1，傌二退四，車1平3，局勢平穩，雙方對峙，黑不會落敗。

14. 傌二退四！ 車1平2

紅傌以退為進地進行曲線出擊，正是已完全被黑方忽略了的很嚴厲的下伏俥九平三的突破性殺法，紅方由此在擴大優勢和拓展局面中步入佳境。

15. 俥九平三！ 車2進7 16. 傌四進三 象5進7？？

飛象吃傌劣著！宜改走士4進5！傌三進四，士5進6，俥三進六，車2平3，俥六進一，車3退2，俥三平四，包8平5，俥六進三，士6進5，俥四平一。至此，雖仍紅優，但黑方繼續走下去，要比實戰結果好些。

17. 俥三進四 包8進5

沉左包出擊無奈，如馬4進2？炮七進五，車8平7，俥六平七！車2退3，兵五進一，包8退3，炮五進四：

①將5進1，炮七退二；②馬7進5，俥三進四，馬5退3，俥三退一！這兩路變化下去，黑子受牽制後也難以應對。

18. 俥三進二！ 車8進4

黑方　張學潮

紅方　趙國榮

圖2

19. 炮五進四！…………

炮炸中卒發難，下伏俥六進一得子手段，反擊速度明顯快於黑方。

19. ………… 　　車8平6　　20. 俥六進一　車6進5

砍仕無奈，如車6平4？俥三平五，士4進5，俥五平八，將5平4，俥八退七，車4進5，帥五進一，車4退6，炮七平五，包8平6，俥八進九，紅也多子勝。

以下殺法是：帥五進一，車6平5，帥五平四，車2退1，帥四進一，車5平6，帥四平五，車2退5，炮五退二！紅多中路炮兵獲勝。

此局紅方在第10回合挺兵活俥、創新出擊後，緊緊抓住黑方第13回合包8進2、第16回合象5進7貪俥劣著，俥捉馬、兌兵卒、棄左俥、俥兌包、俥殺馬、炮炸卒、獻左俥、最後淨多中路炮兵入局，是盤佈局創新、輕鬆取勝佳構，值得讚賞。

第3局　（寧波）謝丹楓　先勝　（遼寧）黎德志

五七炮三路俥兌右直俥對屏風馬右士象平包兌車
互進三兵卒

1. 炮二平五　馬8進7　　2. 兵三進一　車9平8
3. 傌二進三　卒3進1　　4. 俥一平二　馬2進3
5. 炮八平七　士4進5

這是2010年10月26日全國象棋個人賽第11輪謝丹楓與黎德志之間的一場殊死搏殺。一旦謝丹楓能獲勝將成功晉升為「國家象棋大師」，讓我們拭目以待。雙方以五七炮對屏風馬右中士互進三兵卒開戰。紅方此招最常見走法是傌八進九成單提傌陣式，

待黑走卒1進1後紅再走炮八平7，前面均有過詳細介紹。而現紅方突然改變走子次序，旨在出奇制勝。

黑先補右中士固防，穩正。如卒1進1，俥九進一，馬3進2，傌三進四，象3進5，傌四進五，包8平9，俥二進九，馬7退8，傌八進九，士4進5，俥九平六，馬2進1，炮七退一，車1平4，以下不管是否兌俥，雙方勢均力敵。

6. 傌八進九 …………

左傌屯邊，按既定方針，以五七炮單提傌出戰較為穩健。如俥九進一？象3進5，俥二進六，包8平9，俥二進三，馬7退8，傌八進九，車1平4！兵九進一，車4進5，俥九平八，包2平1，相三進一，馬8進7，黑易走，足可對抗。

6. ………… 馬3進2 　　7. 俥九進一 　象3進5

8. 俥九平六 包8進4！ 　　9. 傌三進四 …………

為使小勝換大勝，黑左包過河封俥，勢在必爭，仍要繼續保持空間均衡優勢。

紅方理當不讓，右傌盤河急攻，不惜一切要爭勝。如急起俥六進五？卒3進1，俥六平八，馬2進4，以下紅有兩變：①俥八進一？馬4進3，兵七進一，車1平4，仕四進五，馬3退4，變化下去，紅雖多兵，但黑子靈活易走，可抗衡；②炮七進二？馬4進6，俥八退五，包2進5！以下紅如貪俥八進一？馬6進7！帥五進一，包8進2！俥二進一，車8進8！紅一俥換雙包後，黑趁隙插足、反大有攻勢。

9. ………… 包8平3？

平包貪兵邀兌左俥，失先之變！宜車1平2亮出右直車較為含蓄多變（若馬2進1，炮七平八，包2進4，仕四進五，車1平4，俥六進八，將5平4，兵三進一！包8平6，俥二進九，馬7退

8，兵三進一，包2平5，傌四進五，變化下去，雖子力對等，但紅有過河兵占優），俥六進五，包2平4，炮七進三，包8退2！變化下去，紅子受困、不易解脫。

10. 俥二進九　　包3進3　　11. 仕六進五　　馬7退8

12. 俥六進五！　卒3進1

紅左肋俥進卒林線，是一步誘敵搏殺佳招！紅八路線和黑2路線則是雙方必爭之地，「我得亦利，彼得亦利」就是此理。

黑急渡3卒捉俥，屬流行走法。在網戰中筆者也曾走過馬2進1！炮七平六（若炮七退一，包2進3，俥六平八，卒3進1，傌四進六，包3平1，傌六退八，卒3平2，俥八退二，馬1進3，變化下去，雙方互纏、各有顧忌），包2進2，俥六退三，馬1退3，俥六平八，包2平1，俥八平七，包3平1，傌九退七，前包退3，炮六平七，前包退1，變化下去，黑多卒、足可對抗，優於實戰。

13. 俥六平八　馬2進4　　14. 炮七退一　包2平3

平包邀兌，屬流行變例。也可徑走包2平4！俥八退六，卒3進1，俥八平七，卒3進1，傌四進五，卒3進1，俥七進一，馬4進5，相三進五，車1平2，紅多中兵，黑兵種全，雙方均勢，各有千秋。

15. 俥八退六　卒3平2　　16. 傌四進六　…………

進傌騎河，欺包窺卒，過急，易丟先手。宜俥八進四！車1平4，炮五平六，馬4退6，俥八進一，後包進2，炮七平六，變化下去，紅穩持先手。

16. …………　　　　卒2進1

17. 炮七平六（圖3）　馬4進3???

進馬棄卒追俥，似先實後劣著，是導致黑漸落下風的根源。

如圖3所示，宜前包平6！帥五平四，包3平2，炮六平八，包2平4，炮八平六（若炮五平六？車1平3，兵九進一，卒2進1，變化下去，黑勢不弱、易走），包4平2，雙方如一直不變，可判作和。

18. 俥八進三？ …………

進俥殺卒，劣著。宜傌九退七！後包進6，俥八平七！包3平5，仕四進五，馬3退4，炮五進四！變化下去，紅多子大佔優勢。

黑方　黎德志

紅方　謝丹楓

圖3

18. ………… 前包平1？？

平前包於邊角，壞著！危險在即，黑卻渾然不覺啊！此刻，黑方只能亡羊補牢，宜起車1平3！傌九退八，馬3退4，俥八平七，後包平2，俥七進六，象5退3，炮五進四，象3進5，炮五平一，卒1進1，兵一進一，包2進6！傌六進八，馬4進3！相三進五，變化下去，紅方殘棋較優，但戰線漫長；而黑雖處下風，但尚可一戰，勝負一時難料。

19. 炮六平七？ …………

平肋炮攔馬邀兌，壞棋！差點消盡原先優勢。宜仕五進六！馬3進2，帥五進一，馬2退1，傌六進七！包1退1，帥五退一，車1平3，俥八進四，馬1退3，炮六平七！車3平1，炮五進四！變化下去，紅雖殘相，但俥傌炮壓境，多兵勝勢。

19. ………… 包3進2？？

　　包升象台避捉，是步攻與守捉摸不定的劣著，頓使戰局急轉直下，導致被動挨打而告負。黑應抓住戰機，果斷改走馬3退4！俥八進三，馬4進5，相三進五，包3進2，炮七平六，車1平3，俥九進七，馬8進9，兵五進一，卒9進1，炮六進二，卒7進1，兵三進一，包3平7，變化下去，雙方勢均力敵、成互有顧忌的對攻之勢，紅各大子靈活，黑方多底象，優於實戰，足可一搏。

　　20. 俥六進四　…………

　　筆者有俥九進七！更強有力的走法，以下黑如接走車1平3，俥六進四，士5進6，炮五進四，士6進5，俥四退五，變化下去，紅炮控中路、俥雙俥占位靈活，又多中兵，明顯大優。

　　20. …………　　馬8進9　　21. 炮五進四　馬3退4？

　　紅炮控中路後，黑即回馬追雙，華而不實、更趨被動。宜車1平4！俥九進七，包3退4，包保家回守後尚可續戰。

　　22. 炮五退一！　車1平4？

　　紅退中炮兇悍，一舉攻破黑空中樓閣的防禦，穩操勝券了！

　　黑亮右貼車防守，為時已晚，反成敗招！宜走包3退3！俥八進五，馬4退3！炮七進七，馬3進5！俥九退七，包1退1，兵五進一，馬5退4，變化下去，優於實戰，足可對抗。

　　以下殺法是：俥八進六！馬4退5，俥八退三，車4進4，炮五平七，車4平3，俥八平五，車3進3，俥五平八，象5退3，俥八平六，車3平2〔若車3平1？？炮七進四！車1平3，炮七平五，士5進6，帥五平六！下伏俥六平五！士6進5（若士6退5？？俥五進二！紅速勝），俥五平七，士5進4，俥七退四！得車後紅勝定的凶招！紅勝〕，帥五平六，車2進2，帥六進一！車2退1，帥六退一！紅多子多兵完勝。最終，謝丹楓以積14分

獲得第14名,晉升為國家象棋大師。

　　此局雙方佈局伊始就勢均力敵。當黑方第9回合走包8平3貪兵失先後,紅果斷在第12回合走俥六進五誘敵搏殺。步入中局後,黑方在第17回合走馬4進3步入下風後,又連續在第18回合走前包平1、第19回合走包3進2、第21回合走馬3退4和第22回合走車1平4共四步軟手,被紅方炮炸中卒、揮俥欺馬、兌包殺馬、俥守肋道、御駕親征、多子入局。

第4局　(日本)池田彩歌　先負　(越南)黃氏海平

五七炮巡河俥兌七兵對屏風馬退右包3路馬左中象士

1. 炮二平五　馬8進7　　2. 傌二進三　車9平8
3. 俥一平二　卒3進1　　4. 俥二進四　馬2進3
5. 兵七進一　…………

　　這是2010年11月19日第16屆亞洲運動會象棋賽女子組第7輪池田彩歌對黃氏海平之間的一場巾幗短局激戰。雙方以中炮巡河俥兌七兵對屏風馬進3卒拉開戰幕。紅先右直俥巡俥挺七兵,意欲透過兌兵,即舒展傌路,加快主力出動速度。此佈局屬穩健緩攻的戰術。20世紀30年代,經華東、華南高手們不斷切磋交流,豐富了其攻防變化,並在近年實戰中又常有出現。

　　經由棋手們不同時期的大膽實戰,其變化愈見多樣。如傌八進九!包8平9,俥二進五,馬7退8,炮八平七,象3進5,俥九平八,包2平1,兵三進一,士4進5,雙方兌車後,局勢比較平穩,紅左直俥亮出稍好。

　　5. …………　卒3進1　　6. 俥二平七　包2退1

　　退右包,更富有彈性的主流變例,一改清王再越《梅花譜》

中記載過的卒7進1老式變化，以下紅接走炮八平七（若兵五進一，以下黑方有士4進5和包2退1兩路變化結果前者為黑可抗衡、後者為紅大佔優勢不同走法），馬3進2，俥七進一（若炮七進七？？士4進5，俥八進七，象7進5，炮七退三，車1平3。至此，紅雖得象，但子力協調欠佳，得不償失。），包8進2！俥七平三，馬2進4，俥三進二，象3進5，俥三退三，馬4進2，俥八進九，馬2進4！帥五進一，包8平4，帥五平四，包2進6！俥九平八，車1進1！俥三平四，車8進8！帥四進一，馬4進5！炮五退一，車8平6，帥四平五，車6退3！兵五進一，車1平2，棄馬得俥黑勝定。

7. 炮八平七　包2平3！

平右包打俥，將計就計出擊，果斷有力之招！以往曾走車1進2，俥七平八，包2平7，俥九進一（若炮七進七？士4進5，炮五平七，車1退2，俥八進九，象7進5，前炮退一，包7平3，炮七進六，車1進1，炮七平八，馬3進4，俥八平六，車1平2，俥六進一，車2進6，相三進五，包8平9，黑雖殘底象，但雙車靈活、兵種齊全占優），象7進5，俥九平四，卒7進1，俥八進九，馬7進8，俥四進七，車8平7（若包7進5？相三進一，士4進5，俥四退五，以下黑有兩變：①卒1進1，俥九進七，車1進1，俥七進五變化下去，紅反主動；②馬3進4，俥八平六，紅反易走），俥九進七，士4進5（若包7進5？炮七進五，車1平3，炮五進四，士6進5，俥七進六：①車3平4，俥六進四，紅方主動；②車3進1？俥六進五！象3進5，俥四平五，士4進5，俥八進五！紅勝），仕四進五，馬8進7，炮五平六，包8平6，相七進五，包7進2，變化下去，雙方對峙。

8. 俥七平八？？　…………

俥平八路兌包，錯失反先機會。宜俥七平六（若炮七平三？卒7進1，俥三進一，象3進5，以下紅有3變：①俥三進一，馬3進4，傌八進九，包3進1，演變下去，黑反易走；②俥三退一，馬3進4，傌八進九，馬7進6，炮五進四，包3平5，炮七平五，包8進4！變化下去，黑子活躍易走；③俥三進二，馬3退5！炮五進四，包3進8，帥五進一，包3平1，以下雙方有複雜而激烈的對攻變化，結果黑方滿意），馬3進2，俥六平七，馬2退3，俥七平六，包3進6，傌八進七！變化下去，紅勢樂觀，強於實戰。

筆者在網戰曾走俥七平二！馬3進4（若馬3進2？傌八進九，包8進2，俥九平八，卒7進1，炮七進三！包8平3，俥二進五，馬7退8，俥八進五，以下黑方有兩變：①象3進5，炮五進四，後包平5，俥八進一，演變下去，紅稍優；②後包進8，仕六進五，後包平5，傌九退七！下伏俥八退五捉死黑包凶招，紅大優），傌八進九，包8進2，俥二平六（若俥九平八？象3進5，仕六進五，卒7進1！變化下去，黑陣型舒展、佈局滿意），卒7進1，傌九進七（若兵三進一？包3平4，俥六平七，卒7進1，以下紅有兩變：①炮七平三，車8進2！變化下去，黑反滿意；②炮七進七，士4進5，俥九平八，卒7進1，傌三退一，演變下去，雙方對攻、各有千秋，互有顧忌），包3平4（若包3進6？傌三退五，象3進5，傌五進七，車1平3，前傌進六，包8平4，俥六進一，車3進7，俥九平八，演變下去，雙方兌子後，紅俥位略好），俥六進一，包8平4，傌七進六！紅俥換雙後，子位較好，結果紅方完勝。

8.………… 包3平7

包藏7路馬後，創新之變！伺機出擊，一改馬3進4應法，

意要出奇制勝，以下紅如接走俥八平七，包3進6（若馬4退3，俥七平八，包3進6，傌八進七，象3進5，兵三進一，包8進5，俥九進一，包8平5，相七進五，車8進4，俥九平四！雙方先後兌去雙炮，雖子力對等，但紅方易走），傌八進七，包8進5，俥九進一，包8平5，相三進五，車8進7，傌三退五，象3進5，變化下去，雖雙方子力對等，雙方均勢，但黑方稍好、易走些。

　　9. 傌八進九　　卒7進1　　10. 俥八平二？…………

　　平俥拴鏈黑左翼車包，失先！同樣動俥，宜走俥九進一！象7進5，俥九平四，馬7進8，俥八平七！變化下去，紅優。

　　10. …………　　馬3進4　　11. 俥九平八　象7進5

　　12. 俥二平六　包8進2　　13. 傌九進七　包7平4

　　14. 俥六平七　馬4進3

　　兌馬簡化局勢，如包4平7暫不兌馬，續攻三路傌兵相，也是個不錯的選擇。

　　15. 俥七退一　包4平7　　16. 兵五進一？………

　　挺中兵，搶攻中路過急，不如徑走俥七進一變化下去更為含蓄有力。

　　16. …………　　卒1進1　　17. 俥八進六　…………

　　左俥入卒林線無奈，一旦黑車1進3出擊，紅更為尷尬。

　　17. …………　　士6進5　　18. 炮五進四　　馬7進5

　　19. 俥八平五　車1平2　　20. 相三進五？…………

　　補右中相固防嫌急，錯失反優機會。宜先俥五平三！包7退1，俥七進三！車2進4，相三進五！當紅雙俥驅7路炮護好三路傌相兵、又形成「霸王車」後，再補右中相固防才正是上策，否則紅右翼薄弱底線易被攻破，以下著法可證實。

20. ………… 包8進3

21. 兵五進一？？ …………

急進中兵，又是步超前劣著，再失反先機會。仍應徑走俥五平三攔包出擊，黑接走包7退1，兵五進一！挺中兵這是體現紅方有大局觀念，變化下去，紅優。

黑方　黃氏海平

紅方　池田彩歌

圖4

21. ………… 包8平9！

22. 傌三進五？？？ …………

傌進中路，敗招，再失反擊機會，第3次認為宜俥五平三為妥，否則變化下去，紅方將後患無窮，因黑8路包已平9路，立即要攻擊紅右翼薄弱底線了！

22. ………… 包9進2　　23. 相五退三　　車8進9

24. 相七進五　車2進8　　25. 仕六進五？ …………

黑方車包直插紅右翼薄弱底線後，紅補左中士固守，再丟反先機會，宜俥五平四！車8退1，兵五進一，車8平4，俥七進四，士5進4，俥四進二！包7進5，俥四平二！包9平6，傌五進四！變化下去，雙方對攻，紅勢優於實戰。

25. ………… 車2平4(圖4)

26. 傌五進四？？？ …………

如圖4所示，在紅方遭受黑雙車包攻擊情況下，紅中傌騎河對攻敗著，同樣運中傌，宜傌五退三！車8退1，俥五平三！！包7平8，俥三進三！士5退6，俥三平二！包8進5，兵三進一，車8平6，炮七退二（若俥二退六？車4平5！帥五平六，車5退1，

俥二平四！車5平4，帥六平五，車6平7！黑反勝勢），至此，
紅可堅持，不會速敗，優於實戰。

　　26.　…………　車8退1　　27.炮七退一　…………

　　退七炮保中仕實屬無奈，如仕五進六？車4平6！炮七退
二！車8平7！傌四進三，車7進1，炮七進九，象5退3，俥七
進六！車7平6！捷足先登，黑先勝，因紅方接著也有俥五進
二！將5平6，俥七平六的絕殺凶招！雙方只差一步棋。

　　27.　…………　車8平6　　28.傌四進五　車4平5！

　　車刀剜心，摧城擒帥，以下紅如續走帥五平六，車6進1！
絕殺，黑勝。

　　此局雙方開局就對搶先手，紅方首先在第8回合走俥七平八
丟了反先良機，以後在第10回合走俥八平二、第16回合挺中
兵，錯失反優機會；此後又在第20、21、22回合連續補右中
相、進中兵和傌三進五，錯失了俥五平三攔包反先機會，最終在
第26回合走傌五進四騎河對攻中，被黑車大刀剜心、一舉拔
寨，實在可惜！此戰再次提醒和告誡我們：平時紮實練好基本
功、戰時調整好心態、該出手時就出手。

第5局　（川口）樊鵬飛　先勝　（延長）姬紅慶

五七炮左橫俥三路傌對屏風馬右中士象左包封車
互進三兵卒

1.炮二平五　馬8進7　　2.傌二進三　車9平8
3.俥一平二　馬2進3　　4.兵三進一　卒3進1
5.炮八平七　士4進5

這是2010年9月25日第2屆延長油田職工運動會象棋賽第3

輪樊鵬飛與姬紅慶之間一場精彩短局廝殺。雙方以五七對屏風馬互進三兵卒開戰。黑先補右中士是改進後來應對紅平七路炮的穩妥走法。如車1平2（若卒1進1？俥九進一，馬3進2，以下紅方有傌三進四和傌八進九兩路變化結果均為紅方易走的不同走法；又若馬3進2，傌三進四，象3進5，傌四進五，以下黑方有包8平9和馬7進5兩種變化結果均為紅先的不同弈法。以後均會有詳細介紹），傌八進九，包2平1，俥九平八，車2進9，傌九退八，馬3進2，俥二進六，象7進5，傌三進四，馬2進3，炮五退一，士4進5，傌八進九，馬3退2，傌四進六，馬2進1，炮七平八，包1平2，傌六進四，馬1退3，炮八進四，馬3進4，炮五平六，士5退4，相三進五，卒3進1，仕六進五，馬4退2，傌四進三，將5進1，炮八平三，車8進1，炮六進六，紅雖少邊兵，但有攻勢占優。

　　6.傌八進九　馬3進2　　7.俥九進一　象3進5

　　8.俥九平六　包8進4　　9.傌三進四　…………

　　右傌盤河出擊，主動尋求對攻，積極有力。如俥六進五，卒3進1，俥六平八，馬2進4，俥八進一，馬4進3，兵七進一，以下黑方有車1平3和車1平4兩路變化下去結果均為局面平淡、大體相當的不同走法。

　　9.…………　包8平3?

　　平左包炸兵窺兌底相邀兌左俥，黑方肯接受挑戰展開對攻，勇氣可嘉、著法積極！但機會與風險並存，筆者在以往實戰中做過統計是紅反勝多、負少，黑不滿意。

　　筆者在網戰中曾走車1平2！傌四進六，車2平4，俥二進一，包8平6，傌六進四，車8進8，俥六平二，車4進7，炮五平四，車4退1，傌四進三，包6退5，相三進五，車4平5，炮

四平三，車5平4，兵九進一，卒7進1，俥二進五，包2進1，
俥二退二，車4退2，仕四進五，包2退1，俥二進二，包2進
1，俥二進一，包2退1，炮三進三，馬2進1，炮七平六，車4退
1，相五退三，象5進7，俥二平三，包2進3，俥三退二，包2平
5，帥五平四，車4進3！炮六平五，車4平6！帥四平五，士5進
6！下伏車6進3殺招，黑勝。

　　10. 俥二進九　　包3進3　　　　11. 仕六進五　　馬7退8

　　12. 俥六進五！…………

　　肋俥直插卒林線，搶先奪勢之招，有力！如炮五進四？卒3
進1！3卒渡河參戰後，變化下去，一步之差紅頓落下風。

　　12. …………　　馬2進1？

　　此刻，紅出子佔據要位，空間優勢極具潛力，但左翼丟兵殘
相已付出代價也有顧慮；而黑方局部取得實惠，但出子落後，一
旦右翼攻不進則全盤易被動受制，故雙方形勢複雜，各有千秋、
互有顧忌。筆者改走卒3進1（若車1平4或走馬2進3，紅均接
走俥六平八，兩者演變下去，均為紅方勝勢），俥六平八，馬2
進4，炮七退一，包2平4，俥八退六，卒3進1，傌四進五，馬4
進5，相三進五，卒3進1，俥八平七，卒3進1，俥七進一，車1
平2，傌九進七，車2平3，變化下去，紅雖多中兵，但黑兵種齊
全，黑車拴俥傌占優。

　　13. 炮七退一　…………

　　退炮先避一手，屬當今流行變例。筆者在網戰上改走炮七平
六！馬1退3，俥六平八，包2平4，炮五進四，馬8進7，炮五
退二，馬3進4，仕五進六，卒3進1，相三進五，卒3平4，炮
五進一，包3退8，傌九進八，卒1進1，傌八進七，卒1進1，
傌七退六，卒1平2，傌四進三，車1進9，帥五進一，車1平

6，炮五退一，包4進2，傌六進八，包4退4，傌八進六，包3平4，傌三退五！車6退8，傌六進八！車6進3，俥八退一！前包進7，傌八進七！前包進1，傌七退六，前包退7，傌五進六！包4進1，俥八進四！借中炮之威，傌到成功、俥沉底叫殺，紅方完勝。

13.……………　　包2進3

急進右包騎河出擊，頗具牽制力，屬當今流行弈法之一。筆者曾改走包2進2（若車1平4或走包3平1，以下紅方均走俥六平八！變化結果均為紅優的不同著法），俥六退三，包3平1，俥六平八，卒3進1，炮七進二！卒3進1，傌九進七，車1平3，傌四進六，包2平1，俥八平九，前包平2，俥九退三，包2退4，俥九平八，包2平4，炮五進四，馬8進7，炮五退二，將5平4，俥八進四，馬7進5，俥八進二，車3進6，俥八平五，車3進3，仕五退六，包1進5，俥五平九，車3退5，俥九退六！車3平4！相三進五，紅多中兵、黑多底象，雙方均勢，結果戰和。

14. 俥六平八　　卒3進1　　15. 傌四進六　　包3平1

16. 仕五進六??　……………

揚中仕，避兌騎河右炮，紅求勝心切，要繼續保持複雜變化，錯失和機，劣著！宜傌六退八！卒3平2，俥八退二，卒1進1（若馬1進3？傌九進七，馬3退5，炮五進四，馬8進7，炮五退二，馬5退7，炮五退二，前馬退6，仕五進六，車1平4，炮七平三，馬7退9，傌七進八，車4平3，傌八進六，馬6退4，炮三進三，包1退5，俥八進一，紅各子占位靈活，有反擊力度佔先；又若車1平3??俥八退一，車3進7，仕五進六，車3平4，傌九進七，包1平3，炮七平三，將5平4，俥八平九！車4進2，帥五進一，車4退3，傌七進八！以下不管黑方是否兌車，紅

多子占優），傌九進七，車1平4，炮五進四，馬8進7，炮五平
九，卒1進1，傌七進九，車4平3，炮九退三，車3進8，帥五
平六，車3進1，帥六進一，包1退4，俥八平九，馬7進5，紅
雖殘相，黑少中卒，大體均勢，但和勢甚濃。

16.………… 　車1平4

亮右貼將車欺騎河傌出擊，明智之舉！如包2進4??帥五進
一，包2平7，炮五進四，包1退1，帥五進一，馬1進3，炮七
平六，包7平8，傌六進四，象7進9，炮五退一，包8退7，俥
八進一！馬3退4，炮六進三，卒3平4，俥八平五！將5平4，
俥五平二！紅得子大優。

17. 傌六進七?(圖5) 　…………

逃馬劣著！錯失勝機。宜炮七平六！攻守兼備，穩健有力，
以下黑如接走包2平7（若先馬8進9？炮五進四！變化下去，紅
俥傌雙炮大有攻勢勝定），傌六
進四！車4進7，炮五進四！車4
退7，炮五退一！卒3平4，俥八
進三！車4平2，傌四進六，將5
平4，炮五平六！傌後炮絕殺，
紅勝。

17.………… 　車4進2???

進肋車壓傌敗著，由此，黑
方難逃滅頂之災。如圖5所示，
宜車4進7！以下紅如炮五進
四，包2進4，帥五進一，馬1
進3！俥八退六，卒3平2！帥五
平四，車4退2，帥四進一，包1

黑方　姬紅慶

紅方　樊鵬飛

圖5

退1，傌九進八，車4平7，俥八進一，車7平6，帥四平五，車6平2！俥八進三，馬3退2！炮七平三，象7進9，炮五平一，卒7進1！變化下去，黑多士象反優，強於實戰。

以下殺法是：炮五進四！包2進4，帥五進一，包2退1，帥五退一，以下黑如接走車4退2，傌七進六，將5平4，俥八平六！將4平5，炮七平六，卒3平4，俥六退二，下伏俥六進五絕殺凶招，紅方完勝。其實，此時黑方正好是超時判負的。

此局雙方佈局主動尋求對攻，紅方抓住黑方在第9回合包8平3和第12回合馬2進1兩步貪兵劣著，退炮、平俥、躍傌搶得先機，但進入中局後，紅方在第16回合仕五進六繼續保持複雜變化錯失和機，第17回合傌六進七逃傌又錯失勝機，讓黑方有了反先機會；但「天公不作美」，黑方在第17回合走車4進2進肋車壓傌這大敗招，斷送反先機會，被紅方中炮炸卒催殺、傌兌肋車勝勢，借中炮之威，成俥炮絕殺！

此戰再次告誡我們：關鍵之戰，用時不可忽視，往往一佔優勢會被勝利衝昏頭腦，第17回合雙方走的昏招，均是在用時緊張情況下走漏的。因此，合理用時是取勝的重要條件。

第6局 （浦東)宇 兵 先負 （雲南)劉宗澤

五七炮左橫俥兌右直俥對屏風馬右橫車中象平包兌車

1. 炮二平五	馬8進7	2. 傌二進三	車9平8
3. 俥一平二	馬2進3	4. 兵三進一	卒3進1
5. 傌八進九	卒1進1	6. 炮八平七	馬3進2
7. 俥九進一	象3進5	8. 俥九平六	車1進3
9. 俥二進六	包8平9	10. 俥二進三	馬7退8

11. 傌三進四　馬8進7

這是2010年4月22日「紅安源杯」全國象棋團體錦標賽暨男子象棋乙級沖象棋甲級大戰首輪浦東宇兵對雲南劉宗澤之間的一場精彩錯漏之戰。雙方以五七炮左橫傌兌右直傌對屏風馬右外肋馬中象橫車平包兌車互進三兵卒開戰。紅右傌盤河直接威脅黑7路線和中卒，屬簡明攻法，如兵五進一、或走炮七退一，則雙方另有不同的攻守變化，前面已有敘述。

黑方兌左傌後，現回進左正馬出擊，屬流行變例。在2010年7月全國象甲聯賽上黨斐與許銀川之戰中改走士6進5！傌四進三，馬8進7（若包9平7，相三進一，以下黑方有馬8進9和馬2進1兩種變化結果為前者黑方可戰、後者為雙方互纏的不同走法），傌三進一，象7進9，兵五進一，馬2進1，炮七退一，馬7進6，傌六進二，包2進2，傌六平四，卒1進1，兵五進一（也可走仕四進五），包2平5，炮七平五，馬6退8，相三進一（若後炮進四，卒5進1，炮五進五，士5進4，兵三進一，馬1進3，變化下去，互有顧忌），馬1進3，後炮進四，卒5進1，炮五進五，士5進4，炮五平二，卒5進1！黑多卒略先，結果黑勝。

12. 傌四進三？　包9進4!

紅傌踏7卒，先拿實利，一改2010年「北武當山杯」全國象棋精英賽上黨斐對潘振波之戰中改走炮五平三結果黨斐獲勝的走法，但實戰效果不太理想。

黑抓住戰機，揮包炸邊兵，是近年來新變！如士6進5？兵五進一，包9進4，傌六進二，包9退2，兵五進一，卒5進1，傌三退五！車1平6，仕六進五，變化下去，紅中路有攻勢，易走。

13. 傌三進五 …………

傌踩中象是此形勢下最為常見變例。也是最直接回應黑邊包打兵。網戰中另有兵五進一的弈法。

13. ………… 象7進5
14. 俥六進六 馬7進6
15. 俥六平八! 馬2進1
16. 炮七平八 …………

在以上雙方必然應對中，黑以中象兌掉了長途跋涉的紅三路傌，並取得了左馬盤出和邊包發出的機會，同時紅方又追回失

黑方　劉宗澤

紅方　宇　兵

圖6

子，形成各有顧忌的兩分之勢。現紅炮平八路，直指黑右翼底線之空隙。在2009年全國象棋個人賽孟辰與程吉俊之戰中孟辰改走炮七退一？卒1進1（也可車1平4），兵三進一，象5進7，炮七進四，象7退5，炮七進三，包9平8，變化下去，黑反多卒略優，結果黑勝。

16. ………… 車1平4　　17. 仕六進五 …………

黑搶平右肋車，以防炮八進四封邊車、窺邊卒，穩正。

紅速補左中仕，以防馬1進3催殺、襲擾，穩健。

17. ………… 卒3進1(圖6)

渡3路卒邀兌，旨在活躍邊馬，著法緊湊，給紅方一個考驗。如馬1進3？仕五進六，馬6進4，炮五平七，馬4進3，俥八退三，包9退1，兵三進一，卒9進1，俥八平三，卒1進1，俥三平九，象5進7，炮八進七，士4進5，仕四進五，紅方大優。

18. 俥八平九???　…………

平邊俥欺卒，敗著！錯失反擊機會。紅應充分利用黑方6路馬和獨象弱點，如圖6所示，宜兵五進一！既留出炮八進一兌包消勢，又下伏兵五進一，卒5進1後再兵三進一動搖黑河口馬，是當前形勢下不易察覺的緊著：如黑走卒1進1或卒3進1，紅即走兵五進一再兵三進一；又如黑走馬1進3或包9平5，紅可炮八進一；再如黑卒3進1，兵五進一，卒5進1，俥八退三！包9平5，炮八進一，包5退1，兵三進一！紅優。

筆者認為：面對錯綜複雜的局面時，棋手往往很難在臨枰時做出最準確的判斷，此手即為一例。

18. …………　車4平2　　19. 俥九退二　馬6進7！

同樣進馬，不踩中兵而躍馬作架子，讓出包打中兵之路，正著。如馬6進5，俥九退二，車2進4，俥九進三，車2平3，炮五進四叫將補中士，黑方攻勢大為透鬆。

20. 俥九退二　車2進4　　21. 俥九進四　士6進5

22. 炮五進四　包9平5　　23. 帥五平六？　…………

出帥不如徑走相三進五較為頑強，變化下去，可以一搏。

23. …………　卒3進1？

貪兵劣著！錯失勝機。宜車2退4！俥九平六（若炮五退一???車2平4，仕五進六，車4進4，帥六平五，車4進1！兵七進一，馬7進5！仕四進五，車4平5，帥五平六，車5進1，帥六進一，車5平4！絕殺，黑勝），車2平5！俥六退五，卒3進1，傌九進七，車5平3，俥六平三，車3進3，俥三進一，車3進3！帥六進一，包5退2，俥三平五，車3退5！至此，形成黑車包高卒單缺象對紅俥高兵單缺相的必勝局面。

以下殺法是：俥九平六，將5平6，俥六退五，車2平4，仕

五進六，包5平4，帥六平五，馬7退5，仕四進五，包4退3，傌九進八，卒9進1，相三進五，卒9進1，炮五退一，卒9平8，炮五平四，將6平5，傌八進六，卒3平4，傌六進八，包4退2，傌八退七，包4平1，炮四平九，象5退3，炮九平八，士5進6，炮八平一。至此，形成紅傌炮高兵仕相全對黑馬包雙高卒單缺象的戰線頗長的對局盤面，在一般情況下雙方和勢甚濃，然而此時，紅方卻超時判負，實在可惜。

其實大家不難看出：末段雙方著法錯漏不少，究其原因是紅方用時緊張後，黑方有意加快運子的速度，迫使紅方超時所致。

綜觀是局，雙方步入中局後，紅方連續在第12回合傌四進三和第18回合俥八平九不太明顯漏著使己方逐漸落入下風、處於被動挨打局面，從戰理上分析，紅方對開局佈陣準備的深度、廣度和針對性顯然並不是很充分的，是有一定缺失的。

往更深層次去剖析：當很多不相同局面被下了一個類似「各有千秋」或「互有顧忌」等不同結論時，如果考慮到棋手風格因素和局面把握等對於雙方的難度，是否真的是達到了兩分局面呢？筆者認為，本局中局局面雖屬兩分，實則屬於後手方臨場更易把握的局面。

第7局 （湖北）黨　斐　先勝　（山東）潘振波

五七炮左橫俥兌右直俥對屏風馬右中象平包兌車左中士

1. 炮二平五	馬8進7	2. 傌二進三	車9平8
3. 俥一平二	馬2進3	4. 傌八進九	卒3進1
5. 俥二進六	象3進5	6. 炮八平七	馬3進2
7. 俥九進一	卒1進1	8. 俥九平六	車1進3

9. 兵三進一　包8平9　　10. 俥二進三　馬7退8

11. 傌三進四　馬8進7　　12. 炮五平三　士6進5

這是2010年4月18日「北武當山杯」全國象棋精英賽第9輪黨斐與潘振波之間的一場完美構殺。雙方以五七炮左橫俥兌右直俥對屏風馬右中象外肋馬橫車互進三兵卒拉開戰幕。雙方兌車後，黑又回進左正馬，使兩翼子力均衡發展後，紅卸中炮直窺7路馬卒象。

現黑補左中士固防，欲保持變化。如改走包9進4，炮三進四，車1退1（若卒5進1？炮三進三，象5退7，俥六進六，包2平3，俥六平三，包9平3，炮七平五：①馬2進1？炮五進三！成空心中炮紅大優；②士4進5？炮五進三，將5平4，炮五平八！紅得子多相勝勢），炮七平三，包9平3，前炮進三，象5退7，炮三進五，包2退2，炮三退二，卒3進1，傌四進六，馬2進1，俥六平八，包2平3，俥八進二，卒1進1，傌六退七，包3進6，傌九進七，卒3進1，俥八平七，車1平7，相三進五，象7進9，炮三平九，車7平1，炮九退二，卒1進1，黑多邊卒，紅多中相，和勢甚濃。

13. 炮七平五！　卒3進1？

紅七路炮鎮中，雙炮齊鳴，搶先著法。在2010年「伊泰杯」全國象棋精英賽上張強與洪智之戰中改走傌四進三，包9進4，傌三進五，象7進5，俥六進六，變化下去，雙方混戰，結果戰和。

黑棄3卒，損失太大，壞著！宜馬2進1！俥六平八，包2平1，俥八進二，包9進4，兵三進一，卒3進1，變化下去，雙方互纏，互有顧忌，優於實戰，黑可抗衡。

14. 兵七進一　車1平3　　15. 俥六進四！　…………

升左肋俥騎河追黑右馬，不給3路黑車殺七兵機會，為紅七路兵渡河參戰做了充分準備，佳著！

15. …………　　　馬2進1　　16. 兵七進一　車3平2

17. 俥六退二（圖7）　包9進4？？？

左包炸邊兵，敗著！由此失勢丟中兵、速處下風。如圖7所示，宜車2進2！傌四進五，馬7進5，炮五進四，車2平7！炮三平二，包9進4！炮二進七，象7進9，兵五進一，包9進3！兵五進一（若相七進五？？車7平5！俥六平九，車5進2！仕六進五，包2平1，俥九進二，包1進5，俥九進一，車5平7！下伏車7進2和包1平5兩步先手棋，黑反多卒象大優），車7進4！俥六平一（若俥六平九？？？車7退3！仕四進五，車7平1！黑得俥後勝勢），馬1進3！黑反淨多卒象大優，遠遠強於實戰。

以下殺法是：兵五進一！包9退1，俥六平九，包9平6，俥九平四！包6退3，炮三進四，卒5進1，炮三平七，卒5進1，傌九進七！車2進3，兵三進一，包2平3，兵三進一！馬7退6，俥四進二！卒5進1，炮五退一！車2退1，傌七進六！車2平7，俥四進一！車7平4，相三進五，卒5進1，相七進五，包3進2？傌六進五！紅方抓住戰機，挺中兵欺馬包、兌馬車捉肋包、炮炸卒平七路、進肋俥退中包、棄中相兌中卒、傌踩中象絕殺！以下黑方只能接走象7進

黑方　潘振波

紅方　黨斐

圖7

5，炮五進六！士5進4，炮七平五！重炮絕殺，紅勝。

此局雙方佈陣均要保持複雜變化，紅方在第12、第13兩個回合開始雙炮齊鳴出擊，造成黑方在第13回合走卒3進1錯失互纏反先機會，以後步入中局在第17回合黑走包9進4錯炸邊兵後，被紅方進兵捉包，進俥退包棄中相，最終傌到成功、殺中象成重炮絕殺。

第8局 （瀋陽）才 溢 先勝 （河北）苗利明

五七炮左橫俥升右直俥巡河對屏風馬高右橫車騎河左中象

1. 炮二平五	馬8進7	2. 兵三進一	卒3進1
3. 傌二進三	馬2進3	4. 俥一平二	車9平8
5. 傌八進九	卒1進1	6. 炮八平七	馬3進2
7. 俥九進一	卒1進1	8. 兵九進一	車1進5
9. 俥二進四	象7進5	10. 俥九平四	馬2進1

這是2010年4月17日「北武當山杯」全國象棋精英賽第8輪才溢與苗利明之間的一場精彩對決。

雙方以五七炮左橫俥升右直俥巡河對屏風馬高右橫車騎河左中象開戰。黑進外肋馬捉七炮，新變！一改當今棋壇車1平4的流行走法，意要出奇制勝。

如車1平4，傌三進四（若俥四進三，則雙方另有不同攻守變化，以後會有介紹），士6進5，傌四進三（也可傌四進五，馬7進5，炮五進四，卒7進1，炮五退二，卒7進1，俥二平三，車4進1，俥四進二，紅稍優，但和勢甚濃），包8進2？若馬2進1?炮七退一，馬1進3，俥四進三，車4進3（若車4平6？傌三退四，馬3退5，兵三進一，象5進7，傌四進五，馬7進

5，炮五進四，象7退5，兵七進一，車8平6，兵七進一，象3進1，仕六進五，象1進3，炮五平七，象3退1，俥二平五，馬5進7，俥五進三！紅得象占優），仕六進五，包8進2（這是2010年第5屆「後肖杯」上趙國榮與蔣川之戰的改進著法，之前在2010年全國象甲聯賽第5輪轟鐵文後手走馬3退5應對蔣川而敗北），炮五平三，馬3退5，俥四退一，馬5進3，兵三進一，象5進7，炮三退一，車4退5，傌九進八〔（2010年全國象甲聯賽第19輪鄭惟桐對陳單之戰的改進走法，在之前蔣川對趙國榮之戰時，蔣川當時走俥二退二??包2進4，兵七進一，包2平5，仕五退六，包8進1！炮三進三，包8平3，俥二進七，馬7退8，傌九進七，車4進3！炮三平五，卒5進1！黑勝），至此，紅仍先手。上述新變，雙方走法較正確，其中的分支變化，讀者可查閱網上大師們的有關對局，筆者不作贅述〕，俥四進四（若仕四進五，雙方變化下去，易引起繁複紛爭），包2進1，炮五平三，車8進3，相三進五，包2平7，炮三進四，車8平7，俥四平二，車7平6，前車進一，車6平8，俥二進二，馬7進6，俥二平五，紅兵種齊全，淨多雙兵占優。

11. 炮七平六　…………

炮平左仕角，成五六炮陣式還擊，屬改進後走法。如走炮七退一，在2010年第4屆全國體育大會趙鑫鑫與苗利明之戰中，苗利明接走馬1進3（若車1平4，俥四進三，車4進3，俥四平八，包2平1，俥八退一，包1進5！相七進九，車4平3，仕四進五，包8進2，俥八平九，包8平5，變化下去，子力對等，局勢平穩），俥四進三，車1平6，傌三進四，馬3退5！演變下去，黑方多卒易走，結果黑勝。

11. …………　車1平4　　12. 俥四平八　包2進3?

右包騎河堵紅俥路，空著，反讓紅方易走。同樣動右包，宜包2平1！仕六進五，包8進2，俥八進五，卒3進1，俥八平七，變化下去，雙方互纏、黑勢不錯、優於實戰。

13. 炮六進一！　包2平1

紅方抓住機遇，進左肋炮追殺黑右邊馬，是步強行突破黑方右翼沿線控制的好棋！紅方由此開始步入佳境。

黑平邊包打傌，實屬無奈，如車4進1？俥八進三，馬1進

黑方　3　苗利明

紅方　才　溢

圖8

3，仕六進五，包8進2，炮五平六，包8平5，俥二進五，馬7退8，相七進五，下伏兵五進一和俥八退三再俥八平七砍馬先手凶招，紅優。

14. 炮六平九　包1進2　　15. 兵三進一！　　車4平8

16. 傌三進二　卒7進1　　17. 傌二進三（圖8）　士6進5???

雙方兌馬後，紅勇棄三路兵強兌黑騎河肋車已爭先奪勢，現又右傌二進三！子力占位極佳，呈中炮和左、右共三路包抄合圍之勢；然而黑左車無法及時援助右翼，已成黑方目前的一大塊「心病」，面臨著極大壓力。現補左中士，欲儘快亮出左貼將車，敗著！導致紅方立即有了卸中炮後雙炮直插黑右翼底線發難的良機。

如圖8所示，宜包1平4！不給紅卸中炮五平八的反擊機會，紅如續走俥八平六，包4平2，炮九進六，士6進5，俥六平

八，車8平6〔若包2平4？？俥八進八！包4退4，俥三進五：①士5進4？炮九平七，士4進5，炮七平二！得車後紅勝定；②將5平6？炮九平七，將6進1，炮七平二！得車後紅勝勢；③士5退6？俥五進三！將5進1，俥八退一！包4退2，炮九退一！車8平7，炮九平六，將5平6，炮六退四！士6進5（或將6進1），炮六平四，包8進4，炮四退三！下伏炮五平六疊炮絕殺紅勝；③士5進6？炮九平七，將5進1，炮七平二也得車必勝〕，俥八進一，車6進3，炮五平三，卒7進1，炮三退一，卒7進1！俥三退二，馬7進8！俥二退一，車6進5！仕六進五，馬8進9，俥八平四，車6退1，仕五進四，卒7進1！炮三平五，卒7平8，炮五進五，卒8平9，相三進一，黑兵種齊全略先，但雙方和勢甚濃，遠遠強於實戰。

　　18. 炮五平八！　包1進2　　19. 炮八進七　士5進4

　　20. 俥八進七？……………

　　亦可直接俥三進五！包8平5（若車8進1？？炮九進六，車8平1，俥五進三！將5進1，炮九退九！紅得子多相勝勢），炮九進六，馬7退5，俥八進七！將5平6，炮八平六！馬5退7，炮六平三，包5退2，炮三平五！紅多子多仕相也勝定。

　　以下殺法是：包8進7，俥三進五，車8進7，帥五進一，車8進1，帥五退一，車8平1，炮九退三，車1進1，俥五進六！車1退7，俥六退七，象3進5，俥七進九（下伏炮八平九打車凶招），包8退9，炮八平二，馬7退8，俥八進一，將5進1，俥八平二！將5平4，俥九進七！士4退5，俥二退七，將4退1，俥二平六，將4平5，俥六進六！士5退6，相三進五，卒9進1，仕六進五，車1平3，俥七退九，車3平1，兵五進一，士6進5，俥六平七！下伏俥九退七！追殺黑方中士和中卒凶招，至

此，紅淨多俥仕相勝。

　　此局雙方佈局按套路行棋有序，黑方在第10回合走馬2進1新變，紅方在第11回合炮七平六，以五六炮陣式反擊。步入中局，紅方抓住黑方第12回合包2進3空著和第17回合士6進5敗著，俥踩中象底士、回俥屯邊伏擊、硬兌雙包而入、巧妙攻殺得馬、俥俥沉著追士、終於策俥躍出、最終多子入局。

第9局　（河北）陸偉韜　先勝　（廣東）蔡佑廣

五七炮直橫俥挺中兵對屏風馬右橫車中象平包兌車
互進三兵卒

1. 炮二平五	馬8進7	2. 俥二進三	車9平8
3. 俥一平二	馬2進3	4. 兵三進一	卒3進1
5. 俥八進九	卒1進1	6. 炮八平七	馬3進2
7. 俥九進一	車1進3	8. 俥九平六	象3進5
9. 俥二進六	包8平9	10. 俥二進三	馬7退8
11. 兵五進一	馬8進7		

　　這是2010年4月17日「惠州華軒桃花源杯」象棋公開賽第2輪陸偉韜與蔡佑廣之間的一盤精妙短局。雙方以五七炮左橫俥升右直俥過河挺中兵對屏風馬右外肋馬橫車中象平包兌車互進三兵卒拉開戰幕。雙方兌車後紅急挺中兵，準備從中路突破。黑急進左正馬固守中路，屬相對較平穩弈法。

　　筆者在網戰曾走士6進5，俥六進二，馬2進1，炮七退一，馬1退2（也可卒1進1！俥三進二，馬1進3，俥六退一，馬3進1，炮五平二，馬8進7，俥六平八，包2平1，俥八退一，車1平4，炮七平九，包1進5，黑足可抗衡），炮七平二，卒1進1

（在2010年第4屆「楊官璘杯」全國象棋公開賽呂欽與謝巋之戰中改走馬8進7，俥三進四，卒7進1，兵三進一，象5進7，炮二平三，象7退5，俥六平三，馬7進6，炮三進八，象5退7，兵五進一，包9平5，兵五平四，包5進5，俥三進六，士5退6，相三進五，紅優，結果紅勝），以下紅方有3變：

①2010年全國象棋個人賽中黎德志與謝巋之戰中接走俥三進二變化下去占優，結果紅勝；

②2009年全國象棋團體賽張學潮與趙利琴之戰中炮二進四變化下去紅方較優，結果紅勝；

③在2010年第4屆全國體育大會象棋賽上呂欽與汪洋之戰中改走炮二進七，卒1進1，俥九退七，卒1平2，俥三進四，卒2平3，雙方對攻，結果戰和。

12. 俥六進二　士4進5　　13. 炮七退一　包2平4

黑平右士角包，意在棄卒打俥、力爭先手。在2008年首屆「楊官璘杯」全國象棋公開賽上汪洋與趙國榮之戰中曾走卒3進1〔若包9退1？炮七平三，卒1進1，兵九進一，車1進2，俥三進五！變化下去，看似護中兵，其實下伏炮三平九打死車凶招，紅方反先），兵七進一，車1平4，俥六平五〔若俥六進三，馬2退4，俥三進五，馬4進5，炮五進二，卒5進1，炮五平四，卒5進1，俥五退三，卒5平6，俥三進四，包9進4，兵卒等、士相（象）全、大子基本相等，局勢平穩〕，車4進1，兵五進一，卒5進1，俥三進四，卒5進1，俥五進一，馬2退4，俥四進三，車4進2，俥五平四，包9進4，雙方互有顧忌，結果戰和。

14. 俥三進四　卒3進1　　15. 兵七進一　馬2退4

16. 俥六平四　…………

黑棄3卒後立即退馬：包打俥、俥窺中、七兵。如改走俥六

平五，馬4進3，俥五平七，馬3
退4，炮七平五，馬4進2，俥七
平八，馬2進4，俥八平七，馬4
進5，相三進五，卒7進1，兵三
進一，象5進7，變化下去，雙
方平穩。

16. ………… 馬4進5

17. 傌四進三 …………

黑馬踩中兵正著。如馬4進
3？傌九進七，馬3退4，傌四進
三！變化下去，紅多兵且子位靈
活易走，反先。

黑方 蔡佑廣

紅方 陸偉韜

圖9

紅傌踏7卒，必爭之著，一
旦卒5進1後，紅更難攻進去。

17. ………… 馬5進4　　18. 帥五進一　車1平4

19. 兵七進一　包9退1　　20. 兵七進一 …………

獻七兵，欲搶肋道壓馬，為以後伺機傌殺中象做鋪墊，著法
凶，但無果。

20. ………… 車4平3　　21. 俥四平六　馬4進3

22. 傌九進七　車3平2　　23. 傌三進五！　象7進5

24. 炮五進五！　將5平4

25. 炮七平六（圖9）　包4退1？？？

紅平左肋炮叫殺，有錯！宜徑走俥六進二！繼續保持高壓態
勢，不給黑方喘氣為妥。

黑退肋包，自塞將路，錯上加錯，導致敗北！如圖9所示，
宜將4進1！炮六進六（若俥六平五？車2平4！炮六進六，車4

退1，俥五進二，馬7進6！俥五平四，車4平5，相三進五，馬3退2，變化下去，黑反多子占優），士5進4，炮五進二（若炮五平四？車2平6，炮四平五，車6進6！車砍仕窺追殺底相後，黑車馬冷著有攻勢，占優），將4退1！炮五退二，士6進5！兵三進一，車2平5！兵三進一（若俥七進八？車5退1！黑多2子必勝），車5退1，兵三進一，車5平7！黑反多子多卒勝勢，遠遠強於實戰。

26. 俥七進六！　士5進4

紅方抓住戰機，策俥騎河，猶如神兵天降、俥到成功，一舉突破黑方防線！

黑揚士應對無奈，如車2退1（若車2平4？俥六平七！包4進3，炮六進五！得車紅勝定），俥六進七！車2平3，俥六平七！包4平3，俥七進四！得車後，紅多子勝勢。

以下殺法是：俥六進七！將4平5，俥六進四！車2退2，炮六進七，包9平7，俥六退二！紅俥赴城、俥到成功，霎時間黑營土崩瓦解、宮傾城倒！以下黑只有接走馬7進6，炮六平五！馬6退5，俥六進四！！！絕殺，紅勝。

此局雙方佈局謹慎，審時度勢、輕車熟路、無懈可擊。步入中局仍無瑕疵、我行我素，群雄蜂起、龍虎激戰。紅方在第25回合炮七平六叫殺有錯，而黑方隨手走包4退1？錯失勝機，被紅方連續俥叫將、俥砍士、炮轟包、俥追卒、棄中炮、炮鎮中、俥擒將，真是借殺圍擊、捨小就大、妙著連珠、惡手連施、節節推進、連連進逼、步步追殺、著著致命，最終攻營拔寨、摧城擒王，紅方完勝。

第10局 （河南）孟　辰　先勝　（浙江）陳寒峰

五七炮左橫俥兌右直俥對屏風馬右中象平包兌車
互進三兵卒

1. 炮二平五	馬8進7	2. 傌二進三	車9平8
3. 俥一平二	馬2進3	4. 兵三進一	卒3進1
5. 傌八進九	卒1進1	6. 炮八平七	馬3進2
7. 俥九進一	象3進5		

這是2010年10月25日全國象棋個人賽第10輪孟辰與陳寒峰之間的一場精彩搏殺。雙方以五七炮單提傌左橫俥對屏風馬右外肋馬中象互進三兵卒拉開戰幕。

筆者查閱了2008和2009年的大賽資料和網戰資料後看到：近兩三年來，黑象3進5穩守反擊變例的風頭蓋過了馬2進1、卒1進1和象7進5、車1進3等四大變例，成為炙手可熱的「流行旋風」。

8. 俥二進六	車1進3	9. 俥九平六	包8平9
10. 俥二進三	…………		

主動兌俥簡化局面，穩健而明智。如俥二平三，包9退1，兵五進一，士4進5，兵五進一，車8進6，傌三進四，車8平6，俥三平四，包2進1，俥四進二，包2退2，俥四退二，卒1進1，兵三進一，卒1進1，兵三進一，在雙方對攻中，黑方機會稍多。

10. …………	馬7退8	11. 傌三進四	士6進5

補左中士固防，屬改進後走法。如馬8進7，傌四進三，包9進4，傌三進五，象7進5，俥六進六，包2平1，俥六平五，馬7

退5，炮五平二，包9平8，俥五平二，包8平9，炮七進三，車1平3，炮二平七，黑多子殘雙象，紅多兵有攻勢，互有顧忌。

12. 傌四進三　　包9平7　　13. 相三進一　馬8進9

14. 傌三退四　…………

回傌避兌，老練、明智。如傌三進一，象7進9，炮七退一，馬2進1，兵五進一，象9退7，俥六平四，馬1退2，俥四進五，卒1進1，炮七平二，卒1進1，雙方子力對等，在對攻中互有顧忌，先手方不易把握。

14. …………　卒5進1

棄中卒，求變新招！但實戰效果不怎麼理想。

筆者以往在網戰中常走馬2進1，炮七退一，馬1退2，傌四進五！卒1進1，傌五進三，包2平7，炮七平九，卒1進1！俥六平八，馬2退3，俥八進三，包7平8，兵五進一！包8進7！仕四進五，包8平9，炮五進一，車1平8！炮九進二！雙方對攻激烈，雖紅多雙兵佔先，但戰局複雜多變，互有顧忌，風險與戰機並存，看誰能把握得更好、更到位。

15. 炮五進三　車1平6??

紅炮炸中卒後，黑平車追傌，敗招！導致失勢、產生了步入下風的被動局面。宜馬2進1！炮七平二，車1平8，炮二平五，包2進5，兵三進一，包2平9，俥六平一，包9平6，前炮進一，包7平6，仕六進五，前包退1，俥一平三，車8進2，傌四進六，前包平8，俥三平二，卒1進1！變化下去，局面兩分、各有機會、互有顧忌，優於實戰，黑可對抗。

16. 俥六進三　卒3進1　　17. 炮七平四！　…………

紅方抓住機遇，進左肋俥保傌，現又輕手一撥，平炮打車，構思巧妙、深奧無窮，成為此刻最有力的突破手段和勝負的轉捩

點！紅方由此步入勝利佳境。

17.………… 卒3平4

卒吃俥棄肋車，明智之舉。如車6平8？俥六平七，馬2進1，俥七平八，車8進1，兵五進一！車8進3，仕四進五，車8平9，兵三進一！車9進2，炮四退二，車9退3，傌四進五！紅雖殘中相，但多過河兵，子位靈活大優。

18.炮四進四 馬2退3 19.炮四平七? …………

平肋炮壓馬，錯失大優機會。宜兵三進一！包7平6，炮四平七，包2平1，傌四進六！包1進4，兵七進一，卒1進1，傌六進八！包6進1，炮七平一！變化下去，紅傌雙炮兵壓境，且淨多雙兵、主動易走，明顯大佔優勢。

19.………… 將5平6 20.傌四進六 馬9進7

21.炮五平四 馬7進5??

馬進中路對攻，不如徑走馬7進8！以下紅如接走傌六進四，則包7平6，以下紅如接走傌四退二，則將6平5，炮七平二，馬8進9，炮二進三，包6退2，炮二平四，士5退6，炮四平五，士4進5，仕四進五（若傌二進四???馬9進7！帥五進一，馬7退6，帥五退一，馬6退5！得炮後黑勝定），馬9進7，帥五平四，包2進4！傌二進四，包2平5，變化下去，紅雖多兵，但殘中相，黑勢樂觀，強於實戰，足可抗衡。

22.兵三進一！ 將6平5 23.兵三進一 包7平9

24.仕四進五? …………

紅方不失時機，連衝三兵驅包、窺邊卒後，紅勢看好，但現補右中仕過緩，宜傌九退七！包9進4，傌七進八，包9平3，傌八進九！馬從邊路出擊，紅方發展前景極為樂觀。

24.………… 包2進4

25. 兵七進一（圖10）　馬5進4???

中馬赴槽對攻，速敗之著！如圖10所示，宜打邊兵苦戰為妥，改走包2平9！傌九退八，馬5進6，傌八進七，卒4平3，傌六進八，馬6進7，炮四退四，後包退1，傌八退七，馬3進5，炮七平八，馬5進6，兵三進一，馬7退9，紅多過河兵、黑多中象，且雙馬包在紅右翼壓境，優於實戰，可以周旋一搏。

以下殺法是：傌九進七，卒4平3，傌六進八，包9退1，傌八退七！馬3進5，仕五進六，馬5進4，炮四平六，後馬進6，炮六進三！士5進4，炮七進三，士4進5，炮六平一，象5退3，前傌進八，馬4退5，兵三進一，包2平5，傌七進五，象3進5，炮一平四，包5平9，炮四退二，馬5退3，傌八進七，馬3退4，炮四平九，馬6退5，炮九平六，包9平4，相七進九，將5平6，兵三進一！卒9進1，傌五進七，包4退2，前傌退八！以上紅方雙傌馳騁、叫殺踩卒，連續飛炮、打馬催殺，兌包進傌、進兵棄兵，炮塞象腰、平炮管馬，回傌捉包、傌到成功。

以下黑如續走包4進1，傌七退八，包4進1，後傌退七，包4退1，傌七進五，包4進1，傌五進四，包4退1，傌四進五，馬4進2，炮六退一，卒9進1，炮六平八，馬2退1，傌八退六，馬5進6，帥五平四！將6平5，傌六退四！包4進4，炮八平二，馬6進4，炮二進四！士5

黑方　陳寒峰

紅方　孟　辰

圖10

退6，兵三平四！馬1進3，俥五進三！將5平4，俥四進三！象5
進7，後俥退五！馬3進1，俥五進四！包4平2，兵四進一！包2
退9，兵四平三！俥到成功、借炮之威，兵臨城下、摧城擒將，
紅方完勝。

　　此局雙方佈陣走入熱門的「流行旋風」。黑方在第14回合
走卒5進1棄卒求變新招後，連續在中局的第15回合走車1平6
追俥、第21回合走馬7進5對攻和第25回合馬5進4赴槽對殺，
反被紅方抓住機遇，雙俥馳騁、兌包棄兵，俥到成功，趁炮之
威，兵臨城下、攻營拔寨，完勝黑方。

第11局　（香港）吳偉豪　先勝　（越南）阮黃林

五七炮直橫俥挺中兵對屏風馬右中象士橫車平包兌車

1. 炮二平五	馬8進7	2. 俥二進三	卒3進1
3. 俥一平二	車9平8	4. 俥八進九	馬2進3
5. 炮八平七	馬3進2	6. 俥九進一	卒1進1
7. 俥二進六	象3進5	8. 俥九平六	車1進3
9. 兵五進一	士4進5	10. 炮七退一	包8平9
11. 俥二進三	……………		

　　這是2010年9月18日第4屆「楊官璘杯」全國象棋公開賽海
外組第8輪第6台吳偉豪對阮黃林之間的一場廝殺。雙方以五七
炮直橫俥挺中兵對屏風馬右中象士橫車平包兌車急進3卒開戰。
紅兌右直俥，簡化局面，穩正、明智。如俥二平三，包9退1，
下伏包9平7打俥後，黑會有猛烈攻勢。

　　11. …………　馬7退8　　12. 兵三進一　馬8進7？

　　雙方兌車、紅挺三兵活俥後，黑現補上左正馬過急，錯失反

先機會，宜先馬2進1！俥六進二，馬1退2，傌三進二，卒1進1，變化下去，紅左邊傌受制，黑多邊卒反先。

13. 俥六進二　馬2進1

14. 傌三進四　車1平2??

先亮右車劣著！使黑勢處於被動。宜卒1進1靜觀其變為上策：以下紅如接走炮七平三，車1退3，傌四進三，車1平4！俥六進六，將5平4，傌三進一，象7進9，炮三進六，包2平7，相三進一，變化下去，子力對

黑方　阮黃林

紅方　吳偉豪

圖11

等，和勢甚濃；又如紅改走傌四進三，包9退1，炮七平三，包9平7，炮五平三，包7進2，前炮進四，車1進1，相三進五，象7進9，變化下去，黑方滿意，這兩路均優於實戰。

15. 炮七平三　卒1進1　　16. 傌四進三　包9退1

17. 兵五進一　包9平7　　18. 傌三進五！…………

紅方抓住戰機，左炮右移、傌踏7卒、渡棄中兵，現傌踩中象、石破天驚，一舉撕開黑方防線！弈來次序井然、膽識過人，借攻圍擊、傌到成功！令黑方防不勝防、顧此失彼、難逃厄運。

18. …………　　　　　象7進5

19. 兵五進一（圖11）　馬7進5???

馬貪中兵敗著！黑方由此一蹶不振，頹勢難挽。同樣殺兵，如圖11所示，宜包7進4！兵五進一，包7進4，仕四進五，車2平7！俥六進五，馬7進5，俥六平八，士5退4，炮三平二，車7

平8，演變下去，黑方仍可在被動下風的繼續糾纏中尋覓對攻機會，優於實戰，而紅方一時也難以入局。

以下殺法是：炮三進七！卒3進1，炮五進五！士5進4，炮三進一，將5進1，炮五平八！將5平4，炮八平九，卒3平4，俥六平五，馬1進3，俥五退一！馬3進1，俥五進三，卒4進1，傌九退七，馬1退3，傌七進五，卒4平5，傌五進三，卒5平6，傌三進一，卒6進1，炮九退二！馬5退3，炮三退一！車2平4，俥五進三，將4退1，俥五進一！將4進1，仕四進五，車4平7，傌一進三！紅方抓住戰機，雙炮齊鳴轟包炸象、俥傌鎮中馬入邊陲、棄炮進傌成俥傌炮絕殺！以下黑如接走後馬進4，傌三進五！馬4退5，炮九平六！借俥炮之威，運傌炮絕殺！

此局雙方佈局不落俗套，各攻一面、疾如流星。然而剛步入中局，紅方就抓住第12回合馬8進7過急、第14回合車1平2過早和第19回合馬7進5貪中兵三步劣著，借殺圍擊、捨小就大，雙炮齊鳴、棄炮進傌，趁俥炮之威、使傌炮妙殺。

第12局 （河南）武俊強 先勝 （山東）陳富杰

五七炮左橫俥三路傌對屏風馬高右橫車騎河互進三兵卒

1.炮二平五	馬8進7	2.傌二進三	車9平8
3.俥一平二	馬2進3	4.兵三進一	卒3進1
5.傌八進九	卒1進1	6.炮八平七	馬3進2
7.俥九進一	卒1進1		

這是2010年7月7日全國象甲聯賽第5輪武俊強與陳富杰之間的一盤戲劇性之戰。雙方以五七炮直橫俥單提傌對屏風馬右外肋馬互進三兵卒拉開戰幕。紅高左橫俥出擊後，黑不飛右中象而

選擇兌右邊卒變例,很自信而不怕紅賽前準備。

　　8. 兵九進一　　車1進5　　　9. 俥二進四　　象7進5

　　10. 俥九平四　……………

　　左橫俥占右肋出擊,屬改進後流行變例。筆者在網戰曾走俥九平六,包2平1,俥六進七,士6進5,俥六平八,包8進2,兵三進一,車1平8,傌三進二,卒7進1,俥八退三,卒7進1,俥八退一,卒7平8,俥八平二,雙方子力對等、均勢,結果雙方弈和。

　　10. …………　　車1平4　　　11. 傌三進四!　……………

　　左橫俥占右肋易掩護右傌盤河衝鋒,創新之變!在2010年全國象甲聯賽上才溢與聶鐵文之戰中改走俥四進三!車4進1,炮七退一(在本次象甲聯賽上汪洋與萬春林之戰中改走仕六進五,結果雙方戰和),馬2進3(另有車4進2和包8進2,變化結果均為紅優的不同弈法),俥四平八,馬3進1,相七進九,包2平4,俥二進二(另有傌三進四和仕六進四變化結果前者為紅方略好、後者為雙方對峙的不同走法),士6進5,仕四進五,車4平3,炮七平六,車3平1,俥八退二,車1退1,炮五平七,車1平7,相三進五,車7進1,炮六平七,象3進1,俥八進五,包8平9,俥二進三,馬7退8,俥八平九,包4平2,俥九退三,馬8進6,前炮平八,紅得象略先,結果雙方戰和。

　　11. …………　　士4進5

　　補右中士固防是改進後的著法。在2010年6月第2屆句容「茅山杯」全國象棋冠軍賽上趙鑫鑫與趙國榮之戰中曾走士6進5,傌四進三,馬2進1(另有2009年全國象棋個人賽北京蔣川與黑龍江趙國榮之戰中改走車4退1,變化下去紅優,結果紅勝;同時上述個人賽上金波與孫勇征之戰中改走了包8進2,演

變下去，雙方均勢，結果戰和），炮七退一，馬1進3，仕四進五（另有2010年12月全國象甲聯賽中鄭惟桐與陳卓之戰中改走俥四進三，變化下去，雙方均勢，結果成和），馬3退5，俥四進二，馬5退4，炮五平三，包8進2，相三進五，包8平5，俥二進五，馬7退8，俥四平二，馬8進9，傌三退五！卒5進1，仕五進六！車4平6，俥二平六，馬4退3，兵七進一，卒5進1，俥六進三！包2進4，仕六進五，包2平5，兵七進一！車6平7，炮三平四！馬3進5，傌九進七！

　　紅大子占位靈活占優，結果紅勝。

　　12. 傌四進五！　馬7進5　　13. 炮五進四　卒7進1

　　紅傌踩中卒，既得實利，又可飛炮鎮中搶攻中路，佳著！

　　黑不依不饒挺7卒欺兵出擊，形成「兩頭蛇」牽制型反擊攻勢。

　　14. 炮七平二！　將5平4

　　紅左炮右移牽制黑左翼車包，巧手！不讓7路卒過河欺俥。

　　黑出將御駕親征直窺紅左翼底仕，穩正明智之舉。如貪卒7進1???則俥二平三！殺卒追殺右騎河車，大優，如黑續走包8平9，俥三平六！車8進7，俥四平六，馬2退3，炮五退二，變化下去，紅多子多兵大優。

　　15. 仕四進五　卒7進1　　16. 俥二進一　卒7平8

　　黑7卒雖過河，但黑左翼車包受牽，仍紅勢稍好。

　　現黑平卒無奈，旨在儘快擺脫車包被牽困境，別無他著。

　　17. 俥四平三！　…………

　　平俥管7路，不給黑車8平7先手擺脫機會，著法細膩！

　　17. …………　車8進1　　18. 兵七進一！　卒3進1

　　紅棄七兵誘著，抓住了黑方右翼暴露出的弱點，恰到好處！

黑挺卒吃兵，明智之舉，如車4平3？俥二平六！將4平5，相三進五，車3平6，俥六平七，馬2退3，俥七進二！包8平3，炮二進六！將5平4，炮五退二，紅得子大優。

19. 炮二平六！　…………

平炮叫將，及時有力，牽制4路車後可大開殺機。如貪俥二平八？？包2平3，炮二平六，車4平7！俥八平六，將4平5，相七進五，車7進3！黑反得俥大優。

19. …………　馬2退4　　20. 俥二退一　包2平3？

平包窺相叫殺，空著！宜車4進1！提前避開紅俥二退一殺卒追車的先手為妥，待紅補齊中相後變化下去，反倒有幫忙的嫌疑。

21. 相三進五　車4進1　　22. 兵五進一　將4平5

23. 兵五進一　馬4進2　　24. 俥三進三　卒3平4？

在紅方形成「霸王俥」後，黑平卒攔俥漏著，宜車4退1！俥三平六，卒3平4，傌九進八，車8平7，炮六平八，車7進3，兌車後，黑勢減輕很多負擔，尚可一戰，優於實戰。

25. 傌九進八！　車4平9

紅方抓住戰機，左邊傌騰空躍出驅車，紅方由此步入佳境。

黑車掃邊兵明智，如包3進3？？炮六進二，包3平7，傌八退六，馬2進4，相五進三，馬4退5，兵五進一！紅優。

26. 傌八進六！　包3進2

紅左傌騎河直赴臥槽，可黑方第24回合平卒沒兌俥的失策！

黑包升象台只能暫緩擋紅傌六進八撲臥槽出擊，但黑棋型已留下了隱患。

27. 兵五平四！　…………

平中兵擋住右肋道線，及時有力，為紅騎河馬又找到了新的出路。

27. ………… 車9進3　　28. 仕五退四　車8平6??

平車棄包、窺兵出擊，白丟一子劣著！宜車9退5！傌六進四，車9平6，俥二進三，車8進1，傌四進二，包3平5，仕六進五，卒4進1！炮六平九，卒4進1！這樣黑棄包挺肋卒反有攻勢，尚可一拼。

29. 俥二進三！　　　車6進3　　30. 仕六進五　馬2進3

31. 俥三平六　　　　馬3退4　　32. 炮六進三　車6退1

33. 炮五進二（圖12）包3退2????

紅俥輕鬆殺包後已鎖定勝局了，可雙方兌馬兵卒後，紅炮突炸中士，成雙方大子對等局面了，因紅無兵，故黑士象的防守功能就凸顯出來了！其實當時紅走炮五退二就基本勝定了。

但令人費解的是，黑方可能用時已緊，隨手退包打俥，錯失戰機而敗北。如圖12所示，宜士6進5！炮六平五，車9退5，俥六進二，車9平6！炮五進一，後車平5，俥六平五，包3退2，俥二進二，車6退4，俥二退一，包3平4！俥五平一，包4退1，變化下去，黑車包單缺士有望能守和紅雙俥仕相全，或增大了紅雙俥取勝的難度。現黑方錯失這機會，黑敗勢已定。

34. 炮六平五！

黑方　陳富杰

紅方　武俊強

圖12

紅方抓住機遇，巧妙平後中炮，使黑方王城不保、坐以待斃！以下黑如續走士 6 進 5（若包 3 平 8？？帥五平六！士 6 進 5，俥六進五！紅勝），俥二進二！車 6 退 3，帥五平六！車 6 平 8，俥六進五！絕殺，紅勝。

此局雙方佈局準確，沒明顯吃虧，在新變中潛行。步入中局後，紅方抓住黑方第 20 回合包 2 平 3 叫殺和第 24 回合卒 3 平 4 攔俥兩步漏著，躍左邊俥直赴臥槽、平中兵擋右肋道線後又抓住第 28 回合車 8 平 6 平車棄包丟子劣著，在第 33 回合棄中炮走炮五進二？炸中士後差點兒喪命，好得黑方用時也緊，誤走包 3 退 2？被紅方巧平右中炮而一舉制勝。

此戰告訴我們：用時把握好，往往在關鍵時刻不會走漏，由於用時不夠而隨手走漏是要不得的，不從根本上解決平時用時訓練，不是一名好棋手！

第13局 （越南）阮成保 先勝 （柬埔寨）邱 亮

五七炮直橫俥三路傌對屏風馬右外肋馬中象士橫車

1. 炮二平五	馬8進7	2. 傌二進三	車9平8
3. 兵三進一	卒3進1	4. 俥一平二	馬2進3
5. 傌八進九	卒1進1	6. 炮八平七	馬3進2
7. 俥九進一	象3進5	8. 俥二進六	士4進5

這是 2010 年 11 月 13 日第 16 屆亞洲運動會象棋賽首輪阮成保與邱亮之間的一場強強對決。雙方以五七炮單提傌左橫俥對屏風馬右外肋馬中象士互進三兵卒拉開戰幕。右直俥過河出擊，屬當今流行變例。

如先右傌盤河、雙俥待機而動改走傌三進四，以下黑方有車

1進3和士4進5兩種變化，結果前者為黑可抗衡、後者為紅方大優不同攻守變化的走法，前有介紹。

黑現先補右中士固防過早，導致顯處下風。以往高手曾走車1進3，俥九平六，包8平9，俥二進三，馬7退8，傌三進四，士6進5，傌四進三，包9平7（若馬8進7，傌三進一，象7進9，炮七退一，變化下去，各有千秋，好於實戰），相三進一，馬2進1，炮七退一，馬8進9，傌三退四（也可傌三進一），馬1退2，以下紅方俥六進三，兵三進一和傌四進五3種變化結果前者為雙方不變作和、中者為和勢甚濃、後者為雙方對攻，但黑較易走的不同走法。

　　9. 俥九平六　馬2進1　　　10. 炮七退一　車1進3

　　11. 俥六進三　…………

雙方以上著法屬套路譜著，現紅進左肋俥巡河較為少見，屬改進後的變著。以往大賽多走傌三進四與黑方爭奪先手，前已有介紹。

　　11. …………　卒1進1?

渡邊卒護馬，導致被動，使黑方左翼車馬包三子被壓制而很難展開反擊。宜包8平9！俥二平三，包9退1，俥三平四，車8進4，變化下去，使黑方兩翼子力能相對均衡，雖略處下風，但足可抗衡、強於實戰。

　　12. 傌三進四　包8平9　　　13. 俥二進三　馬7退8

　　14. 傌四進三　馬8進7??

紅方以上退炮、進傌、兌車、踏卒地有章法進攻，而黑現補左正馬固防過於教條，導致顯處下風。宜包9平7！相三進一，馬8進9，傌三退四，馬1進3，俥六退二，馬3進1，兵三進一，象5進7，演變下去，雖局勢混亂，但機會均等。

15. 炮五平三　包9進4　　16. 炮七平三　士5退4??

退中士避殺，敗著！使局勢急轉直下。宜包2進4果斷大膽與紅方對攻為好，以下不管紅方應俥三進五，還是徑走兵五進一，或改走兵三進一強渡參戰，變化下去，雙方互纏、各有顧忌，鹿死誰手、勝負難測，均要遠遠強於實戰。

17. 兵三進一　士6進5

黑方兩步遠士，實屬無奈，雖暫緩解了悶殺之危，但7路線壓力仍很危重，一不留神，就會敗走麥城。至此，紅優。

18. 兵三平四　卒5進1　　19. 相七進五　包9退2??

退左邊包回防劣著，錯失反牽制機會，宜馬1進3！下優卒1進1追俥的反牽制手段，變化下去，優於實戰，可抗衡。

20. 仕六進五(圖13)　馬7退9???

左馬退邊陲，敗招！導致紅棄俥、雙俥雙炮擒將，也再次闡明黑方第14回合馬8進7以後潛伏的巨大破壞力，反使紅方右翼攻勢強大。如圖13所示，宜馬1進3！俥三退一，馬3退5，後炮進六，包2平7，俥一退二，馬5進7，俥六平三，馬7退5，俥三進三，馬5退6，變化下去，黑雖少子，但優於實戰，尚有謀和機會。

以下殺法是：俥六平三，包2退1，後炮平二！包9平8，兵四平三！包8退2，炮二進四，馬9進8，炮三平二，象5進7，

黑方　邱　亮

紅方　阮成保

圖13

俥三進一，象7進5，傌三進五，馬8退6，傌五進七！將5平6，後炮平四！馬6進7，炮二退四！包2進7，傌九退七！紅方抓住戰機，雙炮齊鳴、殺象棄俥、躍傌叫將、雙炮伏殺、回傌作墊、傌到成功破城，紅勝。

此局雙方佈局入熟套路，爭奪先手，第11回合黑卒1進1護馬被動，第14回合補黑左正馬教條，第16回合士5退4、第19回合退左邊包回防和第20回合馬7退9共五步劣著，被紅方殺象棄俥、雙炮齊鳴、傌到成功、雙傌雙炮擒將。

第14局 （北京）金 波 先負 （四川）鄭惟桐

五七炮過河俥高左橫俥對屏風馬右中象士外肋馬兩頭蛇

1. 炮二平五　馬8進7　　2. 傌二進三　卒3進1
3. 俥一平二　車9平8　　4. 傌八進九　…………

這是2010年10月24日全國象棋個人賽第9輪金波與鄭惟桐一對老少之間的一場精彩角逐。黑亮左直車出擊，意將變化納入自己熟悉的軌道，當今流行的還有馬2進3和卒7進1。紅左傌屯邊，旨在布成五七炮單提傌陣式，在本次個人賽第10輪黨斐與鄭惟桐之戰中改走兵三進一（*若俥二進四雙方另有攻守變化，以後會有介紹*），馬2進3，傌八進九，卒1進1，炮八平七，馬3進2，俥九進一，象3進5，俥二進六，車1進3，俥九平六，包8平9，俥二進三，馬7退8，兵五進一，士4進5，炮七退一，馬2進1，雙方均勢，結果戰和。

4. …………　馬2進3　　5. 炮八平七　馬3進2
6. 俥二進六　象3進5

補右中象固防，屬改進後流行變例。筆者網戰中改走象7進

5（若車1進1雙方另有攻防變化，以後有介紹），俥九進一（若兵五進一？車1進1，兵五進一，車1平6，兵五進一，馬7進5，俥二平三，馬2退3，俥九平八，包2退1，俥三平二，包2平5，俥八進四，車8進1，兵九進一，包8平7，變化下去，不管紅方是否兌車，黑方易走、略先），車1進1，俥九平六，車1平6，兵三進一，馬2進1，炮七平六，車6平4，各有千秋、互有顧忌，結果走漏成和。

7. 俥九進一　士4進5

雙方形成五七炮直橫俥對屏風馬進3卒陣式。紅高左橫俥一改兵五進一，士4進5，兵五進一，卒5進1，俥二平三，卒5進1，仕六進五，車1平4雙方均勢的走法，屬當今棋壇流行變例之一。

黑補右中士固防穩健。如卒1進1，俥九平六，車1進3，兵三進一，包8平9，以下紅方有俥二平三或俥二進三兩種不同選擇，變化下去，將還原成雙方較量型流行佈局定式。

8. 俥九平六　卒7進1

挺7卒，以兩頭蛇陣式出擊，是改進後走法。在網戰中常走包8平9？俥二進三，馬7退8，炮五進四，卒7進1，兵九進一，車1平4，俥六進八，將5平4，兵五進一！變化下去，在無車棋戰中，紅多中兵又有中炮佔先，易走。

9. 兵五進一　車1平2

紅挺中兵進攻穩正。如俥六進五？卒3進1，俥六平八，馬2進4，俥八進一，馬7進6，俥八退六，卒7進1，俥二平四，卒7進1，兵五進一，卒7進1，俥四退一，包8平7，炮七平三，包7進7，仕四進五，包7平9，黑有攻勢。

黑亮右直車出擊，明智之舉。如包8平9？俥二進三，馬7

退8，炮五進四，馬8進7，炮五平三，變化下去，紅炮壓馬，又多即可過河中兵，略先。

10. 俥六進五 …………

搶進左肋俥，主動有力。如炮七退一，包2進1，俥二退二，包8進2，兵三進一，卒7進1，俥二平三，包8平7，傌三進四，車8進3（若車8進9？相三進一，車8退6，俥六進七，演變下去，紅略先），俥六進七，包2平3！變化下去，黑方足可抗衡。

10. ………… 包2平3 11. 俥六平九 卒3進1！

棄3卒通活馬路，進取之變！一改馬7進6，兵五進一，卒5進1，俥二平八，車2進3，俥九平八，馬2進1，俥八退三，卒7進1！兵三進一，包8進4，兵七進一，馬6進7，炮七進一，變化下去，勢均力敵、局面互纏的走法，黑方由此漸入反先佳境。

12. 炮七進二 馬2進4 13. 炮五平六？？ …………

卸中炮調型、欲困黑馬徒勞，導致顯處下風。宜傌九退七（若仕四進五？包3進1、俥二退二，包8進1，俥九進二，馬7進6！變化下去，黑反占優），包3進1，俥二退二，包8進1，炮五退一，包3平2，俥九進二，包8退2，俥九退二，變化下去，雙方均勢，強於實戰，沒有了慢半拍的感覺。

另在2010年8月第5屆「後肖杯」象棋大師精英賽上，劉殿中與蔣川之戰中，改走俥九平六！卒7進1，兵五進一，馬4退6，俥二平四，卒7進1，兵五平四，卒7進1，兵四平三，包8進7，兵三進一，包3進2，雙方對攻，結果紅勝。

13. ………… 包3進1 14. 俥二退二 卒5進1！

巧棄中卒，反擊感敏銳、到位，趁勢借力、欲四兩來撥千斤，使呆滯左馬頓顯神通，拉動了全盤主動。

15. 仕六進五　…………

先補左中仕固防無奈，如兵五進一？包8進1！俥九退二（若兵五進一？馬7進5，俥九退一，包8進1！變化下去，黑方大優），馬4進6，傌三進五，馬6退5，炮六平五，包8平5！俥二進五，包5進3，炮五進三，馬7退8，變化下去，紅雖多兵，但黑子活躍，大有反先之勢。

15. …………　包8進2　　16. 俥二平四??　…………

平俥占肋道，失先劣著！宜俥九進二（也可相七進五先補實加厚中路防線），包3平8，俥二平四，馬4退5，兵五進一，後包退2，炮六進六，馬5退3，俥九平七，前包平5，俥四平五，包5平3，俥七退一，包8平4，變化下去，紅多雙兵，互有顧忌，優於實戰，紅棋並不難下，足可抗衡。

16. …………　馬7進5??

左馬進中劣著，錯失反先戰機。宜卒5進1！俥四平五，馬7進5，俥九進二，包8進3，炮六平五，包8平5，相三進五，車2平4，傌三進五，車8進6！黑子位靈活，反優。

17. 俥九進二??

左俥直衝下二線，壞棋！造成以下紅雙俥如虎落平川，疲於應付。宜兵五進一！包8平5，傌三進五，包5平3（若包5平2，俥四退二，演變下去，紅陣形穩固），俥四平五，前包平2，炮六平八，包2平6，俥五進二！馬4退5，傌五進四，包3退1，炮八平五，馬5進6，炮五進二，紅俥換雙後，以淨多雙兵優勢步入形成各有顧忌的對攻局面之中。

17. …………　卒5進1　　18. 俥四平五　包8進2

19. 傌三進五??　包8進3!

紅右傌盤中路敗招！苦於求勝、煞費苦心，還是顧此失彼。

宜傌九退七！包3進3，傌七進五，馬4進5，相三進五，馬5進3，俥五平六，包3進2，兵三進一，包3平1，俥九平七，演變下去，雙方均勢，強於實戰。

黑方不失時機，沉包進攻，六子占要位，時機成熟、蓄勢待發、反擊有序、水到渠成。

20. 俥九平六　　包8平9　　21. 炮六進一?? …………

進左肋炮欲控黑馬臥槽，空著！錯失對峙機會。宜改走傌五退三！包3平2，仕五進四，包2進5，俥六退三，車8進3，炮七進二，馬5進3，炮七平五，在激烈對攻中，紅方不落下風，仍是雙方對峙局面，優於實戰。

21. …………　　車2進8(圖14)

也可車2進7！俥五進一，包3平1！俥六退四，車8進9，相七進五，包1進4，炮六退一，車2進2，炮六退二，包1進2，黑方雙車雙包在兩翼同時沉底進攻，勝勢已成。

22. 俥五平二??? …………

硬卸中俥邀兌，敗著！在黑方步步進逼，展開車馬包鉗形攻勢下，使紅方陣形散亂、難以招架。如改走俥五進一？包3平1，俥六退四（若俥五平六？馬5退3，後俥退一，包1進4，炮六退三，車8進8，傌五退七，車8平7！黑也勝勢），包1進4，炮七平九，車8進9！相七進五，車8平7！相五退三，包1平5，

黑方　鄭惟桐

紅方　金　波

圖14

仕五進六，車2進1，帥五進一，包5退3，俥六平五，包5進2，變化下去，黑也勝定。如圖14所示，宜俥六退三，車8進8，傌九退七（若傌五退三？車8平7，變化下去，黑也勝定），包3進3，炮六退二，車8進1，仕五進六，車2進1，傌七進九，變化下去，紅尚可一戰，優於實戰。

　　22. …………　　車8進5　　　23. 炮七平二　　包3進6

　　24. 傌五進六　　…………

　　傌進六路無奈，如兵三進一？包3平1，炮二平六，馬5進4，兵三進一，馬4退3，俥六退二，馬3進2，變化下去，黑方大優。

　　24. …………　　馬4進6　　25. 帥五平六　　…………

　　出帥無奈，如傌六進四？車2平5！帥五平六，士5進6，演變下去，黑也勝定。

　　以下殺法是：馬6進5，傌九退七，包3平6，兵三進一，以下黑走包6退1！相三進一，車2進1！絕殺，黑勝。

　　此局雙方佈局嫻熟、得勢不饒人，黑方在第8回合挺7卒，以兩頭蛇出擊，第11回合棄3卒進取後，造成紅方第16回合俥二平四失先、第17回合俥九進二失勢、第19回合傌三進五劣著、第21回合炮六進一和第22回合俥五平二兩步敗著，讓黑方乾淨俐索地攻營拔寨、摧城擒帥，真是後生可畏哪！

第15局　（浙江)黃竹風　先勝　（湖北)李雪松

五七炮過河俥七路傌對屏風馬右中象馬退窩心兩頭蛇

　　1. 炮二平五　　馬8進7　　2. 傌二進三　　車9平8
　　3. 俥一平二　　卒7進1　　4. 俥二進六　　馬2進3

5. 兵七進一　象3進5

這是2010年12月16日全國象甲聯賽第22輪黃竹風與李雪松之間的一場短局格鬥。雙方以中炮過河俥對屏風馬右中象互進七兵卒開戰。黑先補右中象固防，有意欲避開當今棋壇的流行佈陣。如士4進5，炮八平七，象3進5，俥二平三（若傌八進九？馬7進6，俥九平八，包2平1，俥二退二，卒7進1，俥二平三，車1平4！黑反滿意），包8進6，以下紅方有俥三進一、俥九進一和兵三進一3路變化結果，前者為黑棄子得勢易走，中者為黑雖失子，但子位好有過河卒優，後者為黑方棄子有攻勢的不同攻守著法；又如馬7進6，傌八進七，象3進5，炮八進一，卒7進1，俥二平四（若俥二退一，則雙方另有不同著法，以下會介紹的），馬6進7（若卒7進1？傌三退五，以下黑如馬6退4，則俥四退二；如馬6進8，則炮八平三，變化下去均為紅優），以下紅方有俥四平三、炮五平六和炮五平四3種變化結果為前、後者均為紅方略好、中者為雙方對攻、互有顧忌的不同弈法；再如包8平9，俥二平三，車8進2，傌八進七，象3進5，傌七進六，左傌盤河，以下黑方有包2退1、車1進1、士4進5和包2進4共四種變化結果，前兩者為黑方滿意、第3者為雙方均勢、第4者為紅方主動的不同走法。

6. 傌八進七　包2進1

高右包於卒林伏擊紅過河俥，屬當今棋壇流行變例之一。

筆者在網戰中改走過包8平9（若士4進5，炮八進二，包2進1，炮五平六，卒3進1，俥二退三，包2平3，相七進五，包8平9，俥二平四，車1平2，俥九平八，卒3進1，俥四平七，包3進1，炮八退一，馬7進6，俥七平四，馬3進4，傌七進八，馬4進6，炮八進六！前馬進7，炮六進六！馬6退4，傌八進九！包

3退3，俥八進六！紅方棄子後形成俥偶雙炮四子歸邊、壓境攻勢），俥二平三，車8進2，俥九進一，包2進1，俥九平六，士4進5，相七進九，卒1進1，兵五進一，車1平4，俥六進八，將5平4，偶七進六，包9退1，偶六進七，包9平7，俥三平四，馬7進8，俥四退三，車8平6，俥四平六，將4平5，兵五進一，馬8進7，仕四進五，馬7進5，相三進五，卒5進1，偶七退五，車6進2！雖雙方子力對等，但黑子位靈活易走。

　　7. 俥二平三　　馬3退5　　　8. 偶七進六　　卒3進1

　　9. 偶六進七　　卒3進1　　　10. 炮八平七！…………

　　炮平七路護偶，形成五七炮過河俥七路偶陣式對攻，是種不錯的選擇，為以後伏擊入局做了深層次鋪墊。如炮八平九？包2進3，兵三進一，卒3進1，俥九平八，包8退1，炮五平四，包8平7，俥三平四，卒7進1！黑勢反先大優。

　　10. …………　　包2進3　　　11. 兵三進一　　卒3進1

　　12. 俥九平八　　包8退1　　　13. 炮五平四！…………

　　卸中炮防守，屬改進後的走法。以往多走炮五進四，馬7進5，俥三平五，馬5進3，俥五平二，包8平2，俥二進三，後包進8，偶七退五，馬3進5，俥二退三，卒3進1！俥二平五！士4進5，俥五平七，車1平4，仕四進五，車4進4，兵五進一，後包退2，俥七退四，後包平5，兵五進一，車4平5，兵三進一，車5平7，俥七平八，局勢平穩。

　　13. …………　　　　包8平7

　　14. 俥三平四（圖15）　包7平9????

　　平邊包脫逃，敗著！導致最終丟子告負。如圖15所示，宜卒7進1！俥四進二，象5進7，俥四平三（若炮七平五??包2平5！炮五進四，馬7進5，俥四平三，卒7進1！變化下去，黑要

得子且雙卒過河參戰，大優），
卒7進1，傌三退一，車8進8！
演變下去，黑可追回失子，雙卒
過河、強於實戰，足可抗衡。

黑方　李雪松

紅方　黃竹風

圖15

　　15. 俥四進二　　包9進1
　　16. 傌三進四　　車1進1
　　17. 傌四進六　　馬5退3
　　18. 俥四平九　　馬3進1
　　19. 傌六退七　　…………

　　紅方抓住戰機，右肋俥塞象
腰兌車、右傌盤河騎河踩卒，可
見紅卸中炮飛刀給黑方壓力很
大，現傌殺卒，解除紅俥被鎖
後，使紅子力異常活躍、攻勢大增、局勢大優。

　　19. …………　　包2退3　　　20. 兵三進一　　車8進3

　　車守卒林線，明智之舉。如象5進7？後傌進六！包2退1，
炮四平三！至此，黑馬包必丟其一，紅大優。

　　以下殺法是：前傌進八，象5進7，傌七進六，卒5進1，炮
七進六！以下車8平4，炮七平九得子勝定；又如包9退1，炮七
平九，包9平1，俥八進六！紅也得子必勝。

　　此局紅方在第10回合走炮八平七和第13回合炮五平四「飛
刀」後，黑方中刀在第14回合走包7平9脫逃，導致紅方兌俥爭
先、傌踩卒奪勢、進七路炮得子入局。可見，一旦遇到「飛刀」
行棋要三思，千萬不可隨意應對，否則後果不堪設想。

第16局 （黑龍江)聶鐵文　先勝 （上海)孫勇征

五七炮先鋒傌左橫俥對屏風馬右中象左包封車
互進七兵卒

1.炮二平五　馬8進7　　2.傌二進三　車9平8

3.兵七進一　卒7進1　　4.傌八進七　馬2進3

5.傌七進六　象3進5

　　這是2010年9月17日第4屆「楊官璘杯」全國象棋公開賽男子專業組第6輪的聶鐵文與孫勇征之間的一場精彩搏殺。雙方以中炮先鋒傌對屏風馬右中象互進七兵卒開戰。黑飛右中象固防，以逸待勞。以往多走士4進5（另有車1進1、包8平9、包2進3等各有不同攻守變化著法），炮八平七，包8平9，相三進一，車8進5，兵三進一，車8退1，俥一平二（若兵三進一，車8平7！黑巡河車通頭，佈局滿意），車8進5，傌三退二，卒7進1，俥九平八，車1平2，傌八進六（若相一進三？包2進3，傌六進七，包2平7，俥八進九，馬3退2，步入無車棋後，黑雖少卒，但多底象，滿意），包2平1，傌八進三，馬3退2，相一進三，包9進4，傌二進三，包9平1，炮七進四，象3進5，炮七平六，馬2進4，兵七進一，馬4進2，兵七進一，馬2進3，黑略優。

　　6.炮八平七　…………

　　炮平七路，成五七炮陣式，意欲遙控黑3路線。如炮五平七，卒3進1，兵七進一，象5進3，俥一平二，馬3進4，俥二進四，包8平9，俥二進五，馬7退8，局面平淡。

　　6.…………　車1平2　　7.俥一平二　…………

如俥九平八，包2進6（若包2進4，則雙方另有攻守變化），炮五平六，士4進5（若車8進1？？相三進五，馬7進8，仕四進五，車8平2，俥一平四，士4進5，俥四進八！急塞象腰、擊中要害，紅反主動），相三進五，包8進6，仕四進五，馬7進8，傌六進四（若俥一平四？馬8進7，下伏有馬7進9臥槽反擊手段，黑優），卒5進1，兵五進一，車2進4，俥一平四，車8進3，兵五進一，車2平5，炮七退一，車8平6，俥八進一，包8平3，俥四平二，車5平6，俥二進五，包3退2，俥八進二，車6進2，俥二平三，包3平1，俥八進四，後車平4！俥三平五，馬3退4，傌三進五，包1退2，均勢。

7. ………… 　包8進4　　8. 傌六進七　包2進2

右包巡河，屬改進後的流行走法。如包2進5？炮五平八，車2進7，俥九進二，車2退5，炮七退一，士4進5，俥九平六，演變下去，紅優；又如包2進4！著法詳見下面的2010年個人賽上洪智先負孫勇征對局中孫勇征的良好實戰效果。

9. 俥九進一　士4進5　　10. 兵五進一　卒7進1

11. 傌七進五　象7進5　　12. 炮七進五　卒7進1

13. 炮七平三　包2平8？(圖16)

平右巡河包打俥過急，宜卒7進1殺傌後來追回局面主動權，以下著法可驗證。

14. 俥二進三！　…………

如圖16局勢，紅俥殺包換雙，將計就計奪回反擊主動權。如貪走俥二平一？？卒7進1，炮五進四，車2進3，炮五退一，車8平7！炮三平一，車2平4！變化下去，黑方子位極佳，紅方反受攻擊後，顯處下風、被動，局面很不理想。

14. …………　卒7平8　　15. 傌三進四　包8平6

16. 炮五進四　　車8平7

17. 傌四進二　　包6平1

18. 俥九平三　　車2進3

19. 傌二退四　　車2平4

20. 兵五進一　　車4進2

21. 俥三平八!　　車7進2

22. 傌四進六!　　將5平4

23. 傌六進七　　將4進1

24. 俥八進七??　…………

黑方　孫勇征

紅方　聶鐵文

圖16

第21回合紅平俥棄炮、大膽側攻，是步破城好棋！現進俥請將上三樓不如徑走兵五平六更兇狠，以下黑如接走將4進1，俥八進六！將4退1，俥八進一！將4進1，炮五平八！紅勝。

24. …………　　將4進1　　25. 傌七退六　…………

也可兵五平六！車4平5，相三進五，車5退2，俥八退一，象5退3，傌七進八，將4退1，俥八平三，車5平2，傌八退七，包1平2，兵七進一！包2進5，俥三平五！變化下去，紅方也多兵多相勝定。

以下殺法是：車4平3（若頑強改走象5退3？傌六進八，將4平5，炮五平九，將5平6，俥八退一，象3進5，兵五進一，將6退1，炮九進二！車4退4，俥八平五，車7平5，兵五進一！至此，紅方七路兵可渡河參戰，一路雄風地直搗黃龍，來硬逼黑方4路肋車啃紅炮後，形成紅傌3個高兵仕相全對黑包雙高卒雙士的必勝局面），傌六進八，車3退2，兵五平六！借俥傌之威，現兵臨城下，下伏兵六進一！必抽3路車叫殺凶招，硬逼黑車啃

俥解殺後，形成紅俥炮高兵殺勢，紅勝。

此局雙方佈局輕車熟路、正常應對，進入中局第13回合黑包2平8打俥過急，導致被動，紅方果斷抓住戰機，一俥換雙、棄炮側攻，借俥傌之威、挺兵臨城下、成俥炮兵殺勢，是一盤智勇雙全的佳構。

第17局 （湖北）洪 智 先負 （上海）孫勇征

五七炮先鋒傌左橫俥對屏風馬右中象雙包過河互進七兵卒

1. 炮二平五 馬8進7　　2. 傌二進三 卒7進1
3. 兵七進一 馬2進3　　4. 傌八進七 …………

這是2010年10月20日全國象棋個人賽第5輪洪智對孫勇征之間進行的一場棄俥（車）拼殺的精彩實戰。雙方以中炮（包）對屏風馬（傌）互進七兵卒開戰。

紅進左正傌屬流行套路走法，以往多走俥一平二，車9平8，俥二進六，以下黑方有馬7進6和包8平9兩路變化結果，前者為紅方占優、後者為黑方易走的不同著法。

4. ………… 車9平8

搶亮左直車出擊，屬當今棋壇流行變例之一。如馬7進6，俥一平二，包8平7（若包8平6？炮八進四，士4進5，炮八平五，馬3進5，炮五進四，象3進5，兵五進一，紅優），兵五進一，包7平5，俥二進三，車9進1（若包2進4？？兵三進一，包2平7，兵三進一，包7進3，仕四進五，包7退4，俥九平八，此時黑雖多象，但紅出子快易走），炮八進三，車9平6，仕四進五，包2平1，俥九平八，車1平2，炮八進一，士4進5，演變下去，雙方對峙，各有千秋。

5. 傌七進六 …………

左傌盤河穩健緩攻，佈成曾流行於20世紀五六十年代的「先鋒傌」陣式。如俥一平二，包2進4，兵五進一，包8進4，俥九進一，變化下去，將形成搏殺激烈的屏風馬雙包過河陣式。

5. …………　　象3進5!

急補右中象新著！以往多走車1進1（若包2進3？傌六進七，包2進1，傌七退六，包2平7，兵七進一，包8平9，兵七進一，車1平2，炮八進四，車8進5，兵五進一，士4進5，炮五平八，車8平5，相七進五，車2進3，兵七平八，車5平4，兵八平七，馬3退2，俥九平七，紅較優），俥一平二，車1平4，炮八進二，包8進4，俥九進一，象7進5，炮五平六，車4平6，變化下去，雙方均勢。

6. 炮八平七 …………

如俥一平二（若俥九進一？士4進5，俥一平二，包8進4，俥二進一，車1平4，炮八進二，包2進2，相互對峙，但黑可抗衡），包2進4，兵七進一，卒3進1，傌六退八，卒3進1，炮八平六（若傌八退六？卒3平4，傌六進八，卒4進1，傌八進六，車1平2，俥九平八，車2進5，傌六進七，車2退2，傌七退六，包8進4！黑棄子有攻勢），包8進4，炮六進五，馬7進6，炮五進四，士4進5，傌八進七，車1平2，炮五退一，車2進3，炮六退二，車2平5（若馬3進4？？傌七進六抽車將，紅大優），兵五進一，馬6進7（若馬3進4？俥九平八，變化下去，紅反主動），炮六退二，象5進3，炮六平二（若俥二進三？馬7退5，以下紅走①俥二平五，車5進1黑優；②俥二進六？？馬5進6，帥五進一，馬6退4：如走帥五平六，馬4進2抽俥將，黑反大優；又如改走帥五平四，車5進1黑勝定），車8進5，仕六

進五，車8平5，炮二進二，卒7進1，炮五平三，卒7平8，俥九平八，馬7退8，俥二進四，前車平8，傌三進二，象3退5，炮三退三，馬8進6，變化下去，黑反較優。

　　6.………… 　車1平2　　7.俥一平二？…………

　　嫌軟！宜俥九平八，包2進4（若包2進6，炮五平六，包2平4，俥八進九，馬3退2，傌六進七，馬2進4，炮六進五，馬7進6，演變下去，對搶先手），兵七進一，包2平3，俥八進九，馬3退2，兵七進一，包3進3，仕六進五，士4進5，俥一平三，包8進4，雙方互纏，各有千秋。

　　7.………… 　包8進4　　8.傌六進七　包2進4(圖17)

　　右包過河，旨在棄象搶攻。如包2進7（若先包2進5，炮五平八，車2進7，俥九進二，車2退5，演變下去，雙方另有攻守變化），俥九進一，士4進5，俥二進一，包2退3，變化下去，大體均勢。

　　9.傌七進五？？…………

傌踩中象，看似藝高人膽大，先棄後取、充滿挑戰，實則過急、錯失戰機，無形中反讓黑勢悄悄反先。如圖17所示。宜俥九平八！包2平3，俥八進九，包3進3，仕六進五，馬3退2，俥二進二，馬2進3，傌七進九，馬3進4，傌九進七，將5進1，傌七退六，將5退1，炮七平八，變化下去，雖雙方對攻複雜多變，但紅多七路兵，反擊機

黑方　孫勇征

紅方　洪　智
圖17

會稍多，不會被動、優於實戰。

9. …………　象7進5　　10. 炮七進五　包8平5!

包打中兵，不失時機，先拿實惠出擊，好棋！如馬7進6？炮五進四！士4進5，俥九平八，車8進3，炮五退一，車8平5，俥二進三，車5進1，相三進五，車2進2，炮七退一，在互有顧忌中，紅多雙兵略優。

11. 傌三進五　…………

棄俥換雙無奈，如仕四進五（若炮五進四？馬7進5，俥二進九，包5退2，俥二退五，馬5退3，俥九退一，包2進2！黑車換雙後，反較有攻勢），車8進9，傌三退二，馬7進6，俥九平八，包5平9，傌二進一，卒9進1，黑多卒佔先。

11. …………　車8進9　　12. 炮七平三　…………

紅右俥換雙後，左邊俥又晚出，略虧些。

12. …………　車8平7

順勢殺相，可行。亦可車8退6先守住卒林，再徐圖進取。

13. 俥九進一　包2進2!

進包攔俥，不給紅左橫俥反撲機會！黑方由此步入佳境。

14. 傌五進四　…………

傌進右肋騎河正著。如傌五進六（若炮三退一？士6進5，傌五進四，車2進6，變化下去，黑反大優），士6進5，炮五平四，車2進7！仕六進五，車7退1，傌六進五？車2平6！俥九平八，車6退5，俥八進六，士5進4！俥八平六，將5進1！黑必得馬大優呈勝勢。

14. …………　士6進5?

補左中士漏著！宜車2進7！追殺中炮，變化下去勝定。

15. 傌四進五?　…………

傌踩中象敗著！同樣殺象宜炮五進五！將5平6（另有兩變：①士5進4？炮三平六！車7退1，炮六退五，車2進5，炮六平五！在以下中炮對攻中紅可占上風、易走；②士5進6，炮五平八，車7退1，兵三進一，演變下去，紅勢略好，勝負難料），傌九進一，包2退1，傌九退一，包2進1，雙方不變，可在對殺中求和，這也是紅方最後一次生機了。

15. …………　車2進7！　　16.炮三退一　將5平6

黑方抓住機遇，進右車追殺中炮後，現又御駕親征追殺紅右底仕，勝勢已呈，打破了紅右炮伺機左移奔襲計畫。

17.炮三平四　包2進1　　18.炮五退一　…………

退中炮無奈，如炮五進二？車2平5（也可車2平6）！傌九平五，車5進1，帥五進一，車7平6，炮四平九，卒5進1！也將形成黑車包卒殺勢。

18. …………　車2平6　　19.炮五平四　車7退1

20.傌九平六　將6進1

進將明智，如車6進1？？傌六進八！將6進1，傌五退三！將6進1，傌六平二！將6平5，炮四平一！將5平4，炮一進二，士5退6（若士5進6？？傌二平六殺，紅勝），傌二退二，將4退1，傌三進四，士6進5，傌四退五！將4退1，傌二進二，車6退8（若士5退6？？傌五進四！殺，紅勝），傌五進七！將4平5，炮一進一，車7平6，傌二退一，後車平9，傌二平五！將5平6，傌五進一！將6進1，傌七退五，將6進1，傌五進六！將6退1，傌五平一！下伏傌一退一殺著，紅勝。

21.傌五退三　將6退1　　22.傌三進二　將6平5

23.前炮平九　車7平6！

紅方雖竭力展開攻勢，但因子力分散，無法將攻勢轉化為勝

勢。現黑車殺炮,紅敗局已定。

24. 炮九進三　包2退9　　25. 仕六進五　後車平8

26. 俥六平八　包2平3　　27. 炮九退一　車8平3

亦可更簡明有力地走車6退3!俥八進六,車6平3,俥八平三,車3進4,仕五退六,車8平5,仕四退五,車3退3!演變下去,黑勝定。

以下殺法是:相七進五,車6退2,俥八進八,車6平1,炮九平六,包3進1!俥八退一,車1進3,仕五退六,車3平5,仕四進五,車1退7!退邊車棄包,黑勝定。

以下紅如接走俥八平七?車1平8!帥五平四,車8進7,帥四進一,車5平7!炮六退六,車8退1,帥四退一,車7進2!黑勝;又如紅方改走炮六退四?包3平8!得俥後,黑也勝定。

此局雙方佈局伊始,紅方在第7回合俥一平二和第9回合傌七進五兩步軟著,導致被動、失勢;步入中局在第15回合傌四進五殺中象錯失最後一次生機,最終在殘局對攻中,紅方俥傌炮不敵黑方雙車,於紅右翼底線交錯攻殺成功!

第18局　(上海)孫勇征　先負　(湖北)洪　智

五七炮單提傌左橫俥對屏風馬兩頭蛇右中士象左包巡河

1. 炮二平五　馬8進7　　2. 傌二進三　車9平8

3. 俥一平二　馬2進3　　4. 傌八進九　卒3進1

這是2010年5月18日第4屆全國體育大會專業男子組第2輪兩位少壯派特級大師孫勇征與洪智之間的一場狹路相逢、智勇之爭的精彩搏殺。

雙方以中炮單提傌對屏風馬拉開戰幕。先挺3路卒,旨在戰

略上要以我為主地避開紅方賽前可能準備過的五七炮雙直俥對屏風馬挺7卒的流行套路陣式，意要出奇制勝。如包8進4？兵三進一，象3進5，俥九進一，士4進5，炮八平七，車1平2，俥九平四（若俥九平六，則雙方另有不同攻守變化），包2平1，俥四進二，包8進2，傌三進四，車2進4，傌四進三，包1進4，炮五平三，象5退3，相三進五，包8退1，傌三進五，象7進5，炮三進五，車8平7，炮七平二，車7進2，炮二進七，車7退2，仕四進五，車2平5，俥二進八，車5進2，俥四進一，演變下去，紅方主動、易走、佔先。

5. 俥九進一　…………

高左橫俥旨在搶佔肋道出擊，屬當今棋壇流行變例之一。如炮八平七，馬3進2，俥二進六，象3進5，俥九進一，士4進5，俥九平六，車1平4（若卒7進1，兵五進一，車1平2，炮七退一，包2進1，俥二退二，雙方對峙、各有不同攻守變化），俥六進八，將5平4（若士5退4，則雙方另有攻守變化），兵九進一，包8平9，俥二進三（若俥二平三？？包9退1，兵三進一，車8進8，變化下去，紅反難以控制局面），馬7退8，炮五進四，卒7進1，兵五進一，包9平7，炮七平六，包7進4，相三進五，馬8進7，炮五平七，有過河中兵參戰，紅勢稍好、易走。

5. …………　卒7進1　　6. 俥九平六　象3進5

7. 炮八平七　包8進2！

新招！在2009年首屆「茅山・寶華山杯」全國象棋冠軍邀請賽上，許銀川後手迎戰洪智時改走士4進5，兵七進一，馬3進2，兵七進一，象5進3，俥六進四，象7進5，俥二進四，包8進2，俥六退二，雙方均勢，但最終黑勝。

8. 俥六進五　　包8退1　　　9. 俥六退二？…………

退肋俥漏著！宜俥六進二！士4進5，俥二進四，車1平4，俥六進一，士5退4，兵七進一，包8進1，兵三進一，包2進3，傌三進四，以下不管黑方是否兌子，紅方仍占主動。

9. …………　　士4進5　　　10. 兵三進一　卒7進1

11. 俥六平三　馬3進4　　　12. 炮五平六　…………

穩健老練！如俥三平六？車1平4，下伏馬7進6雙馬雄踞河口後，紅方反不好應對。

12. …………　卒1進1　　　13. 相三進五　包8進5!

14. 俥三平六　馬4退3　　　15. 炮七退一　…………

亦可俥六平八！車1平2，兵七進一，包2平1（若卒3進1??俥八退三！黑反要丟子），俥八進五，馬3退2，兵七進一，象5進3，仕四進五，象7進5，俥二平四，演變下去，子力對等，旗鼓相當，各有千秋。

15. …………　馬3進2　　　16. 炮七平三　卒3進1

17. 俥六平七　車1平4　　　18. 仕四進五　車4進5!

19. 炮三進六　包2平7　　　20. 傌三進四　車8進3(圖18)

21. 傌九退八???…………

如圖18所示，同樣退傌，宜走傌九退七（若傌四進五??車8平5，俥二進一，車5進3！黑子靈活、有潛力），包8平3，俥二進六，包3退3，傌四進五，包3進4，相五退七，車4退2，兵七進一，馬2進1，兵七進一，包7平6，俥二平一，紅雖殘相，但多雙兵，優於實戰，鹿死誰手，勝負難料。

以下殺法是：包7進4！傌八進七，卒5進1，相七進九，卒9進1，相九退七，士5進6，相七進九，包7平3！俥七平六，馬2進4，炮六進一，包8退1，仕五進四，卒5進1，兵五進一，車

8進2，傌七退九，車8平6，俥
二進二，車6進1，炮六退一，
包3平9，俥二進三，馬4退5，
兵五進一，馬5進7，仕六進
五，馬7進8，炮六退一，包9進
3，兵五進一，車6平7，帥五平
四，包9平8，俥二平九，車7進
3！至此，黑車馬包三子歸邊叫
殺，以下紅帥四進一，包8退
1，俥九進四，將5進1，仕五進
六，馬8進7！黑完勝。

黑方 洪 智

紅方 孫勇征

圖18

此局雙方開局第9回合紅俥
六退二，漏著，進入中局第21
回合傌九退八，敗著，錯失兩次機會，被黑方兌俥炮、殺邊卒、
傌臥槽、沉底包，最終黑車馬包三子歸邊破城擒帥完勝。

第19局 （河北）劉殿中 先負 （黑龍江）陶漢明

五七炮過河俥高左橫俥對屏風馬兩頭蛇右中象士平包兌車

1. 炮二平五　馬8進7　　2. 傌二進三　車9平8
3. 俥一平二　馬2進3　　4. 傌八進九　卒3進1

這是2010年8月22日第5屆「後肖杯」象棋大師精英賽第6
輪劉殿中與陶漢明之間的一場殊死搏殺。雙方以五七炮單提傌對
屏風馬進3卒列陣。

黑急進3卒，是要擾亂紅方賽前準備的戰略部署。網戰上常
走卒7進1！炮八平七，車1平2，俥九平八，包2進4，俥二進

四，包8平9，俥二平四，車8進1，兵九進一，車8平2，兵三進一，卒7進1，俥四平三，馬7進8，仕四進五，象3進5，兵一進一，卒3進1，雖雙方均勢，但互有顧忌。

　　5. 炮八平七　馬3進2　　6. 俥二進六　象3進5

　　筆者近來在網戰上改走象7進5！俥九進一，車1進1！俥九平六，車1平6，兵九進一，士6進5，俥六進五，卒3進1，俥六平八，馬2進4，俥八進一，馬4進3！仕六進五，卒7進1，俥二平三，車8平7，俥三平二，包8平9，俥二進一，包9退1，炮五平六，車6進5，相七進五，車6平7！兵七進一，馬3退4，傌九進七，卒7進1，變化下去，黑7卒過河參戰，子位靈活、易走。

　　7. 俥九進一　卒7進1　　8. 俥九平六　馬2進1

　　9. 炮七退一　卒1進1　　10. 兵五進一　士4進5

　　11. 兵五進一　…………

　　紅高左橫俥占左肋道、退七炮後又連衝中兵，準備從中路伺機突破出擊，明智之舉。如仕六進五？包8平9，俥二進三，馬7退8，炮七平九，包2平1，炮五進四，馬8進7，炮五退一，車1平4，以下不管紅方是否兌俥，黑可滿意。

　　11. …………　卒5進1　　12. 傌三進五　包8平9(圖19)

　　平包兌俥擺脫牽制，老練及時。

　　13. 俥二平三??　…………

　　平俥壓馬敗著！錯失戰機，由此步入挨打困境。如圖19所示，宜俥二平八！包2平1，炮五進三！包9進4，傌五進六！變化下去，紅傌中炮直窺黑方中路佔先，遠遠強於實戰，變被動為主動來掌控局面。

　　13. …………　車8進9！

14. 傌五進四　車8平7！

黑方抓住機遇，沉車捉相、平車殺相，棄子爭先、力求一搏，智勇雙全、構思巧妙，令人讚歎不已！

15. 傌四進三　包2平7

16. 俥三進一　包9進4

17. 俥六平一　…………

黑方棄馬殺底相後，現又左包炸邊兵大佔優勢。

紅平邊俥攔包無奈，別無他著！如炮七平九？包9進3！炮九進二，車1平2，俥六平一，包9平6，仕六進五，包6平3！仕五退四，包3平6，俥一平四，車2進7！俥四進一，包6退1！帥五進一，車2進1！傌九退七，車2平3！雙車左右夾殺，黑方速勝。

17. …………　車7退3　　18. 炮七平二　…………

七路炮右移，暗伏棄炮五進五打中象後再炮二進八的攻擊手段，積極主動、有力反擊之招。

18. …………　包9平8　　19. 俥三平二　車1平4！

黑方平包攔炮，現又出右貼將車，搶佔攻擊要道，大優。

20. 炮二退一　…………

先右炮退底線，機警之招。如俥一進二！車7平4，仕四進五，包8平5，反架左中包後，黑變化下去有攻勢占優。

20. …………　卒1進1　　21. 俥二退一　車4進5！

右肋車騎河出擊，是步搶佔要道、為以後左包右移、右馬配

合攻相創造良機的好棋，黑方由此步入佳境。

　　22. 俥一平四　　馬1進3　　　23. 傌九退七　　包8平3！

　　24. 俥二平八　　將5平4　　　25. 仕四進五　　…………

　　黑方不失時機，進馬窺仕、平包打傌、出將助攻、御駕親征，輕巧一擊！令紅方顧此失彼，走向敗勢。

　　紅補右中仕固防，穩正。如仕六進五？？則包3平5！絕殺，黑方速勝。

　　25. …………　　車7進3　　　26. 俥四退一　　車7平6

　　及時兌俥、簡明有力！如包3平5？俥八進三，將4進1，炮二進八，士5進6，俥八退一，將4退1，炮二平六！變化下去，黑要取勝、頗費周折。

　　以下殺法是：帥五平四，車4平8，俥八進三，象5退3，炮二平三，車8平7，傌七進九，車7進4！帥四進一，車7退1，帥四進一，馬3退5！黑方不失時機，平車窺炮、退象回防、車殺底炮、馬到成功！以下紅如接走炮五平八（若炮五平六？包3進1！再車7退1！黑勝），車7平6，帥四平五，包3退1，黑勝。

　　此局雙方佈局流暢，紅方從中路出擊後，反被黑方第12回合平包兌俥後，在第13回合走俥二平三敗著，由此黑方棄子殺相，左炮從邊路出擊，最終回退右邊馬鎮中，成車馬包殺勢，可見「一著不慎，滿盤皆輸」。

第20局　（廈門）曾國榮　先負　（廣州）黎德志

五七炮過河俥單提傌對屏風馬平包兌車右中象兩頭蛇

　　1. 炮二平五　　馬8進7　　　2. 傌二進三　　車9平8

3. 俥一平二　卒7進1　　4. 俥二進六　馬2進3

5. 傌八進九　…………

這是2010年2月21日第2屆「張瑞圖杯」象棋個人公開賽第9輪曾國榮與黎德志之間的一場激戰。由於雙方只有獲勝才能躋身前12名，故拼殺很凶。雙方以中炮過河俥單提傌對屏風馬進7卒左直車開戰。如傌八進七，卒3進1，俥九進一，士4進5，俥九平六，馬7進6（若包2平1？？兵五進一，車1平2，以下紅方有傌三進五和炮八平九兩路變化結果，前者為紅方主動、後者為黑方易走的不同走法），兵五進一，卒7進1，俥二平四，馬6進7（若包2進2？？兵三進一，包8平7，兵七進一，象3進5，兵七進一，象5進3，兵三進一，以下黑方有馬6進7和包7進5兩種變化結果均為紅方占優的不同著法），傌三進五，包8進5（若卒7平6？俥四退二，馬7進5，炮八平五，包8平5，俥六進五，包2進4，兵七進一，車8進4，俥六平七，包2平3！俥七進一，包3進3，仕六進五，車1平2，俥七退二，車8平3，兵七進一，包3平1，仕五進四，車2進9，帥五進一，車2退3，相三進一，紅反多子較優），俥四退四，包8平5，炮八平五，車8進4，傌五進三，車8平7，傌三退五，馬3進4！子力對等，黑方滿意、易走。

5. …………　包8平9　　6. 俥二平三　包9退1

7. 炮八平七　馬3退5　　8. 俥三退一　象3進5

9. 俥三平六　卒3進1!

急進3卒攔俥，是臨場新變！旨在不願進入對方事先準備好的套路，一改車8進6和馬5退3兩種走法。如車8進6，俥九進八，車1平2，俥八進四，車8平7，炮七平八，馬5退3，炮五平六，士4進5，相七進五，下伏炮八進五或炮六退一雙炮齊鳴

打車包凶著，紅方易走。

10. 俥九平八　馬5進3　　11. 俥六進三？…………

肋俥塞象腰，漏著！意要摧毀左邊包右移計畫，但實效很差。宜俥六進一！車1進2，兵七進一，包9平2，俥八平九，後包平7，兵七進一，包2進4，兵七進一，包2平7，傌三退五，馬3退1，俥六退二！變化下去，紅反有多過河兵優勢。

11. …………　士4進5　　12. 俥六退二　包2退2

右包退底線，老練有力，為以後伺機退馬打俥反擊作好充分準備。

13. 兵七進一　馬3退4!

右馬退士角底線，以退為進，旨在伺機躍馬追俥，屬後中先走法。

14. 兵七進一　　　馬4進2

15. 俥八平九　　　馬2進4(圖20)

16. 兵七平八???…………

兵平八路，敗著！屬方向性錯誤。如圖20所示，宜兵七平六！包2平4，俥六平七，包4進4，俥九平八！變化下去，紅雙俥炮直逼黑右翼薄弱底線，略先、易走，優於實戰。

黑方　黎德志

紅方　曾國榮

圖20

16. …………　包2平4

17. 俥六平七　包9平7

18. 俥七退二　馬7進6!

黑方抓住戰機，雙包齊鳴、追車窺兵大佔優勢。現又利用第

16回合平兵犯下的方向性之錯，左馬盤河、順利躍上河口，開始了強有力反擊！至此，紅勢被動、頹勢難挽了。

19. 俥七平三　　包7進5　　20. 傌三退五　……………

右傌退窩心無奈，如相三進一？車1平3！變化下去，紅更被動，黑雙車出擊大佔優勢。

20. …………　　車1平3　　21. 炮五進四??　……………

炮貪中卒，加速敗程！不過如俥九平八？車3進3！炮五平四，車8進6！變化下去，黑子占位靈活、易走，仍優。

以下殺法是：包7平1！俥九平八，馬6進5！俥三平九，包1平9（也可馬5進4踏左俥），俥九平一，馬5進4，俥一退一，車3進7！俥八進一，車8進3，炮五平八，包4平3！傌五進六，車8進5！黑方不失時機，包炸邊兵捉俥、馬踩兵欺俥炮、飛包左右滅兵、棄包進車殺炮、平包窺相叫殺、左車鎮中擒帥！以下紅如接走仕六進五？則車3進2殺；又如改走仕四進五或傌六退五??則包3進9悶殺，黑勝。

此局雙方佈局伊始就火藥味甚濃，紅方第5回合走傌八進九以老式邊傌佈陣，黑方在第9回合走卒3進1，一改以往車8進6和馬5退3兩種選擇的新招，迫使紅方在第11回合走俥六進三、第16回合走兵七平八和第21回合走炮五進四3步敗著後，黑方退包回馬打俥、左馬盤河殺兵、飛包左右炸兵、車殺炮又包窺相，最後左車鎮中、一舉破城。

第21局　（黑龍江)趙國榮　先勝　（河北)申鵬

五七炮過河俥單提傌對屏風馬平包兌車互進七兵卒

1. 炮二平五　　馬8進7　　2. 傌二進三　　車9平8

3. 俥一平二　馬2進3　　4. 兵七進一　卒7進1

5. 俥二進六　包8平9　　6. 俥二平三　車8進8

這是2010年9月16日第4屆「楊官璘杯」全國象棋公開賽第3輪趙國榮與申鵬之間一場精彩酣鬥。現走成「中炮進七兵過河俥對屏風馬平包兌車」陣式，黑左直車點紅方下二路，兇悍犀利！是申鵬勇猛善戰的青年棋手棋藝風格。如改走車8進2或包9退1則雙方另有攻守變化。

現試演車8進2，兵五進一（若改走炮八平七或走傌八進七，則雙方另有攻守變化），士4進5，兵五進一，象3進5（若卒5進1，俥三平七，車8進4，傌三進五，車8平7，傌五進六，馬3退4，炮八進三，象3進5，炮八平五，車7平4，兵七進一，包2平4，傌八進七，車1平2，仕六進五，紅方較優），傌三進五，卒5進1，傌五進六，車1平3（若馬3退4，炮八進三：①卒5進1，傌六進四，包2退1，傌四退五，紅反擴先；②包9進4，炮八平五，包9進3，前炮進三，士6進5，傌六進四，包2退1，傌六進五！紅方勝勢），傌八進七，卒7進1，傌七進五，卒5進1，傌六進四，包2退1，炮五進二，車3平4，炮八平五！紅仍有先手攻勢。

7. 傌八進九　包9退1　　8. 炮八平七　包9平7??

雙方佈成五七炮單提傌對屏風馬平包兌車後，現平包打俥過快，宜走馬3退5，俥三退一，包9平7，以下紅有兩變：

①俥三平六，車1進2，俥九平八，包7進5，仕四進五，包7進3，炮七退一，車8退5，俥八進四，包7平9，仕五進四，對搶先手、互有顧忌；

②俥三平八？車1進2，炮五平六，馬7進8，兵三進一，包2平7，相三進五，車1平6！黑方反有五個大子直撲紅右翼，形

成強大攻勢。

　9. 俥三平四　馬7進8　　10. 俥九平八　車1平2

11. 兵七進一！　包7進5　　12. 仕四進五　包7進3

13. 兵七進一　　包7平9

以上在雙方各攻一翼中，紅方先發制人、搶渡七兵佔先。

黑左包連炸兵相後，現已逼上梁山了，如馬3退5，俥四進二，馬8退7，帥五平四，至此，紅借機行事、御駕親征，大佔優勢。

14. 兵七進一　包2進6　　15. 炮五進四　卒7進1

16. 俥四進二　…………

亦可炮七進三！則車2進4，俥四退一，馬8進6，炮五退二！車2平3，俥四平七，車8進1，傌三退四，車8退5，傌四進二，車8平3，俥八進一！紅多馬兵大優。

16. …………　　馬8進6　　17. 傌三進四　　車8進1

18. 仕五退四　車8退8　　19. 仕四進五　車8平6

20. 傌四進六　車6進3　　21. 傌九進七　車6平8

22. 炮七平四！…………

在黑方棄馬得俥的激烈搏殺中，紅方果斷平炮於右仕角，是步攻守兩利的佳著！

22. …………　　　　　車8進5

23. 炮四退二（圖21）卒7平6？？？

平卒敗著！導致頹勢難挽。如圖21所示，宜包2退1！先避一手，雙方尚有不少變化，紅如續走傌六進五，士4進5，傌五進七，將5平4，兵七平六，士5進4，炮五平六，士4退5，炮六退四，車2進5，後傌進六，車2平4，傌六進八，車4進2，仕五進六，包9平6，後仕進五，包6退8，仕五退四，包6平

3！以下不管紅方吃哪個包，都屬紅優，但黑方局勢強於實戰，尚可抗衡。

　　以下殺法是：傌六進五，士4進5，傌五進七，將5平4，兵七平六，士5進4（若車8退6，則炮四進二！解殺還殺，紅勝），炮五平六，士4退5，炮六退五！此刻，紅方肋炮已完全掌控了將門，且有多種破城手段，紅勝。

　　此局雙方佈局正常，但黑方第8回合平包打傌過快，紅方抓

黑方　申　鵬

紅方　趙國榮

圖21

住時機在第13回合搶渡七兵、先發制人成功。步入中局後，紅方又抓住第23回合卒7平6敗著，連續進傌叫將，棄兵平炮管將，現退左肋道於相腰，完全掌控將門後，紅在以下有多種破城手段，令黑方顧此失彼、防不勝防、城坍池破、潰不成軍，只好認輸。

第22局　（黑龍江）趙國榮　先勝　（北京）金　波

五七炮左橫傌三路傌對屏風馬右中士象外肋馬橫車互進三兵卒

1.炮二平五	馬8進7	2.兵三進一	車9平8
3.傌二進三	卒3進1	4.俥一平二	馬2進3
5.傌八進九	卒1進1		

這是2010年11月24日全國象甲聯賽第18輪中趙國榮與金波的一場精彩廝殺。

雙方以中炮單提傌對屏風馬挺1卒互進三兵卒拉開戰幕後，黑急進1卒，意欲高右橫車參戰。如象7進5，俥九進一，包2平1，炮八平七，車1平2，兵七進一，馬3進2，兵七進一，馬2進1，炮七進一，以下黑方有車2進5、包8進2和士4進5三種不同的攻守變化。

6. 炮八平七　馬3進2　　7. 俥九進一　象3進5

至此走成「五七炮進三兵對屏風馬右中象外肋馬」陣式。黑補右中象固防屬老式走法，意欲伺機升右卒林車進行反擊。

8. 傌三進四　…………

急進右傌盤河是當今棋壇流行著法之一。如俥九平六（若俥二進六，車1進3，俥九平六，包8平9，俥二進三，馬7退8，炮七退一，士4進5，傌三進四，以下有馬2進1和馬8進7兩路不同攻守變化），馬2進1，俥六平八，包2平4，俥八進二，卒1進1，傌九退八，包8進4，傌三進四，士4進5，炮七平九，卒3進1，俥八平九，卒3平2，炮九進二，卒2平1，俥九平八，卒1平2，俥八退二，車1平2。至此，黑方追回失子後有過河卒助戰，已反先占優。

8. …………　車1進3　　9. 炮五平三　…………

卸中炮直窺7路馬卒是當今棋壇流行下法之一。如俥九平六（若俥二進六，包8平9，雙方另有不同攻防變化），馬2進1，炮七退一，包8進5，傌四進三，包8平1，俥二進九，包1平3，炮七平九，馬7退8，傌三進四，士4進5，傌四進二，車1平2，相七進九，卒1進1，黑勢令人滿意。

9. …………　車1平4　　10. 炮七平五　士4進5

11. 俥九平四　包8平9　　12. 俥二進九　馬7退8

13. 炮五進四　馬2退3

紅方連續卸調中炮、左橫俥占右肋、兌右直俥、現又炮炸中卒邀兌，使黑方忙於應對、左防右守，現黑又回馬窺中炮，也可包9平6，俥四平二，馬8進9，相三進五，卒9進1，炮五退一，馬2進1，兵三進一，車4進2，傌四進三，將5平4，仕四進五，包6平7，炮三平四，包7進2，傌三進四，包2進4。至此，黑方各大子靈活，形勢不錯。

14. 炮五退一　包2進4　　15. 俥四進二　將5平4

也可包9平7，傌九退七，包2退1，俥四平二，馬8進9，黑雖少中卒，但各子活躍，富有反彈力，局面令人滿意。

16. 仕四進五　車4平6

此時在雙方已形成激烈的中盤纏鬥中，紅方俥傌兵被牽，需儘快打開僵局，擺脫將落入下風的被動局面，且看紅方精彩著法：

17. 傌九退七　　　　　包2退1　　18. 炮三平四　包9平6

19. 兵五進一（圖22）　將4平5？？？

平將鎮中敗著！直接導致被動挨打，告負。如圖22所示，宜車6平4，俥四平六，車4進3，傌七進六，包6進5，仕五進四，馬8進9，以下不管雙方是否兌子，黑足可抗衡。

20. 傌七進五！　包6進3

紅方抓住戰機，奔傌連環，巧妙解除黑方牽制，算度頗深、大顯功力、值得欣賞，令黑方只好棄包兌傌，顯處下風了。

以下殺法是：俥四平二，車6平4，俥二進六，包6退3，俥二平三（殺象兌悍）！將5平4，俥三平二，卒3進1，炮五進三（炸士關鍵）！象5退7，俥二平三！包2平5，俥三平四，將4

進1，炮四退二（攻不忘守）！
包6平8，俥四平二，馬3退5，
俥二退二，馬5進6，兵七進
一，馬6進7，俥二平四，馬7進
8，相三進一，車4進3，俥四退
三，包5退4，炮四平二，包5進
1，兵七進一！車4平1（若車4
退3防守，則俥四退二！黑馬危
險，也呈敗勢），兵七進一，車
1平4，俥四進四，將4退1，兵
七進一，將4平5，俥四退二
（若兵七進一？車4平6！下伏
將5平6殺招，紅反不妙），將5

進1，俥四平三，卒1進1，俥三進二，將5退1，俥三進一，將5
進1，俥三退七，馬8進9，炮二平四（也可俥三進六！將5退
1，兵七進一！紅兵臨城下後也勝），下伏相三退一！炮打死黑
邊馬凶著，紅勝。

　　此局雙方佈陣輕巧流暢、在流行套路之中，剛步入中局，已
逐漸形成激烈的中盤纏鬥，為儘快擺脫俥傌兵被牽局面，紅果斷
回傌、平炮、挺中兵出擊，造成黑方在第19回合將4平5導致被
動挨打，紅抓住戰機，奔傌連環、兌馬出擊、殺象炸士、攻不忘
守、兌包殺卒、逼馬屯邊、兵臨城下、打死邊馬、多子破城！紅
勝。

第23局 （浙江）趙鑫鑫 先勝 （黑龍江）趙國榮

五七炮過河俥渡中兵挺九兵對屏風馬左包封車平右包 兌車7路馬

1. 炮二平五　馬8進7　　2. 傌二進三　車9平8
3. 俥一平二　馬2進3　　4. 傌八進九　卒7進1
5. 炮八平七　車1平2　　6. 俥九平八　包8進4

這是2010年9月17日第4屆「楊官璘杯」全國象棋公開賽專業組第6輪趙鑫鑫與趙國榮兩位新老特級大師的一場精彩爭鬥。雙方很快以「五七炮單提傌對屏風馬左包封車」拉開戰幕。

現黑進左包封鎖紅右翼，力爭主動、著法積極。如改走士4進5（若包2進4，雙方則另有不同攻守變化），俥八進四，包2平1，俥八進五（若俥二進四，雙方另有攻守變化），馬3退2，俥二進四，象3進5，兵九進一，包8平9，俥二平八，馬2進4，炮五平六，車8進3，俥八進四，包9退1，俥八平七！車8進2，俥七進一，士5退4，俥七平六，將5進1，炮六進五！紅俥砍底士後又炮窺左馬，大優。

7. 俥八進六　包2平1

紅左俥過河有力限制黑右車包活動地盤，如兵七進一，馬7進6（若改走包2進4和象3進5，雙方另有攻守變化），俥八進五（若兵七進一，馬6進4，炮七進一，包2進5，演變下去，黑反易走），馬6進4，炮七進一（宜走炮七退一！）？包8平5，仕四進五（若傌三進五？車8進9，傌五退三，馬4進5！黑反優勢），車8進9，傌三退二，象3進5，傌二進三，包5平1，炮五進一，卒3進1（若包1平5？傌三進五，紅反易走），俥八退

三，包1平5，傌三進五，包2進4，傌五退六，車2進4，黑反多卒易走、占優。

黑果斷平包兌傌，勢在必行！如象3進5，俥八平七，馬3退5，俥七平八，紅反優勢。

8. 俥八平七 …………

俥掃卒壓馬，保持變化。如俥八進三，馬3退2，簡化局面。

8. ………… 車2進2　　9. 兵五進一！…………

衝兵攻中路，新招！如俥七退二，象3進5（若馬3進2，俥七平八，馬2退4，兵九進一，變化下去，紅仍占優），兵三進一，馬3進2，兵三進一，馬2進1，俥七平二，車8進5，傌三進二，馬1進3，俥二進三，象5進7（若馬3進1，俥二退二，馬1進3，兵三進一，紅反易走），炮五平三（若兵五進一，雙方另有不同攻守變化），車2進6（若象7退5，相三進五，馬3退1，傌二進三，車2進2，俥二平三，以下有卒1進1和士6進5兩路不同攻守變化），炮三進五，包1進5，炮三平七，馬3進2，兵七進一，象7進5，兵五進一，包1退2，傌二進四，車2退4（若包1平5??則傌四進六，演變下去，黑更難應），俥二平九，卒1進1，傌四退三，車2退2，炮七退一，卒9進1，變化下去，雙方大體均勢。

9. ………… 象3進5　　10. 兵五進一　士4進5

紅再棄中兵，新變兇悍！筆者曾走俥七平九，馬3進4，兵九進一，馬4進6，仕四進五，包8退3，俥九退一，馬7進8，俥二平一，馬8進7，俥一平二，包8進5！炮五平六，士6進5，傌三進五，包8退2，傌五退三，馬6進7，炮七平三，馬7退5，雖雙方子力對等，但黑方子力靈活、易走。

黑進中士固防正著。如卒5進1，炮五進一！包8平5（若走包8退2，炮七平五，黑中路受攻，紅先），俥二進九，馬7退8，傌三進五，下伏炮七平五攻擊手段，紅仍持先手。

　11. 兵五平六　馬7進6　　12. 炮七退一　馬6進4

躍右騎河肋馬，旨在呼應右翼攻勢。如馬6進7，炮五退一，卒1進1，相三進五，卒1進1，傌三進五，卒1進1，傌五進七，包8退3，傌七進六，包8平4，俥二進九，包4退3，俥二退六，卒7進1，相五進三，馬7退5，俥二平五，包4平3，俥七平九，馬5退7，炮七進六，包1平3，相七進五，卒1進1，兵六進一！黑車換雙紅兵參戰，占優。

　13. 兵九進一　車8進2

挺邊兵活傌，也可逕走炮五平四！黑方如接走包8退3，炮四進四，馬3退4，俥七退二，前馬進6，仕四進五，車2進5，相三進五，包8進4，傌三進五，車8進2，俥七平四，包8平6，俥二進七，包6退2，俥二退三，包6平2，俥二平四！雙方兌（俥）車得卒後，現又硬逼肋馬，紅反大優。

黑車巡河，伺機出擊。如包8退3？俥七退二，馬4進6，仕四進五，馬3進4，俥二進三，車8進2，兵三進一，馬6退5，炮五進四，馬4退3，俥七平五，馬3進5，俥五進一，車2進1，傌三進四，馬5進3，兵三進一，紅多兵占優。

　14. 炮五平四！　包8退3

紅卸炮於右仕角，改進後新著！筆者曾走仕四進五，包8退3，俥七退二，馬4進5，相三進五，馬3進4，俥七平六，車2進2，傌三進五，馬4退2，傌九進八，車2平5，傌五進六，馬2進4，傌八進六，包1平4，傌六進七，包8平7，俥二平四，車8平6，兵三進一，卒7進1，俥六平三，包7進1，俥三平八，車6進

7，仕五退四，車5進2，俥八進五，包4退2，傌七進六，士5退4，炮七平五，車5平3，炮五進五，士6進5，兵一進一，子力對等，雙方均勢。

黑退左包欺俥無奈，如卒5進1，兵七進一，卒5進1，炮四進四，車8進1，炮四平一，車8平3，炮七進五，演變下去，紅多雙兵、黑左包難逃，大優。

15. 炮四進四　包8進5

此刻，進黑包壓俥逼著，別無他著。

16. 傌三進五　馬4進6　17. 炮七平六　　　　車8進3
18. 仕四進五　車8平5　19. 俥二進一　　　　車5進1
20. 俥二進三　車5平4　21. 炮六平七（圖23）車4退2？？？？

退黑車殺兵敗著！造成丟子後告負。如圖23所示，宜走車4退1（若馬3退4？俥二平四，馬6退4，俥七退二，黑馬也丟），俥二平六，馬6退4，雙方兌（俥）車後，雖仍紅優，但不會丟子告負。

22. 俥二平八！……………

平俥邀兌，必得子勝。

以下殺法是：車2進3，傌九進八，車4平2，俥七進一！包1進3，傌八退六，包1平5，相七進五，車2平4（若車2平6？炮四平九，紅方也是多子佔優勢），傌六退四，車4進4，炮七退一，車4退2，帥五平四，包5平6，帥四平五，馬6退4，炮

七平八，卒1進1，炮八進九，包6平8，傌四進五！馬4進2，俥七進二，士5退4，俥七退三，士4進5，炮四退五，卒5進1，傌五退六，包8進4，相三進一，馬2退3，炮四進四！士5進6（若卒5進1，炮四平九！紅炮炸邊卒後也形成三子歸邊殺勢勝），炮四平七！炸馬邀兌。至此，黑方少子失勢、只好含笑起座、拱手告負。

　　此局雙方佈局流利通暢，紅方在第9回合兵五進一衝兵先攻中路新招，第10回合棄中兵果斷又兇悍，第14回合卸中炮於右仕角炮五平四，連走三步改進後新著令黑方忙於應對。步入中局後，紅方抓住第21回合車4退2退車殺兵這步敗著，平俥邀兌得子、連續退傌固防、左炮沉底出擊，退炮攻不忘守、肋包兌馬邀兌、多子得勢獲勝。是盤紅方絲絲入扣、節節推進、連連進逼、步步追殺、著著緊扣，令黑勢岌岌可危，最終紅方一路雄風、一氣呵成。

第24局 （湖北）汪　洋　先勝 （江蘇）王　斌

五七炮直橫俥三路傌對屏風馬右外肋馬左中象互進三兵卒

1. 炮二平五	馬8進7	2. 傌二進三	馬2進3
3. 俥一平二	車9平8	4. 兵三進一	卒3進1
5. 傌八進九	卒1進1	6. 炮八平七	馬3進2
7. 俥九進一	象7進5	8. 傌三進四	馬2進1

　　這是2010年8月22日第5屆「後肖杯」象棋大師精英賽第6輪汪洋與王斌之間的一盤精彩對決。雙方以五七炮直橫俥三路傌對屏風馬右外肋馬左中象互進三兵卒開戰。

　　紅右傌盤河、快速躍出、意取中卒，屬穩步進取的走法。另

有俥九平六或俥九平四等不同選擇，更是不斷豐富發展了此類攻防體系，以後會逐一詳細介紹。

黑馬踏邊兵在當今實戰中出現不多，其意把紅七路炮趕到六路左仕角上，再高右卒林車後，伺機從4路線開出。以後會講到，此時一般多走卒1進1，兵九進一，車1進5，以下紅方有俥四進五或俥九平四兩路，屬當今棋壇通常喜歡選擇的不同套路變化。

9. 炮七平六　…………

炮平仕角，先避一手，成五六炮陣式固守，明智。如俥九平八？馬1進3，俥八進六，馬3退5！黑多雙卒反先。

9. ………… 　車1進3　　10. 俥九平八　包2平4

紅先亮出左俥驅包，搶佔要道，先手。

黑平右包避捉穩健。在2009年全國象棋個人賽上洪智對陳富傑之戰中曾走車1平4？？炮六進三，包2平1，炮五平六，車4平3，相三進五，卒5進1，俥二進六，士6進5，兵三進一，卒1進1，兵三進一！包8平9，俥二退四，車8進7，後炮平二，馬7退8，俥八平三！淨多過河三兵，形成俥傌炮兵4子歸邊大優攻勢，結果紅勝。

11. 俥二進六　士6進5　　12. 傌四進三　包4平1

包平1路，旨在為以後車1平4讓路，但結果不甚理想。在2010年全國象棋個人賽黨斐與王斌之戰中，改走卒1進1，炮五平一，卒5進1，俥八平四，車1平5，俥四進三，卒3進1，兵七進一，包4進1，炮一進四！包4平7，炮一平三，卒1平2，兵七進一，馬1退3，仕六進五，馬3進4，仕五進六，卒2進1，變化下去，紅多雙兵反先。

13. 炮六進六!　…………

　　左仕角炮果斷改弦易轍過河點象腰，屬改進後的探索新招！其攻擊點準、對黑方威懾力大，黑由此面臨新考驗。在2010年全國象甲聯賽上汪洋對趙鑫鑫改走炮五平一，車1平4，相七進五，車4進3，仕六進五，卒1進1，俥八進四，馬1進3，俥八退三，卒1進1，變化下去，雙方戰和。

　　13. …………　馬1進3　　14. 仕六進五　　車1平4

　　15. 炮六平九　馬3退5　　16. 俥八進八！　…………

　　沉左俥於底線，強行伏殺，正是因這步「俥忌低頭」的不講理凶招，給黑方防守帶來很大難題，此招也可穩健地改走俥八進三，巡河後，再伺機徐圖進取、穩紮穩打。

　　16. …………　包1進5　　17. 相七進九　　馬5退7？

　　黑右邊包兌紅邊俥後，紅漸成「天地炮」立體型攻勢。現黑中馬貪兵，敗著！導致由此落入被動挨打局面。宜先走包8平9！俥二進三，馬7退8，先兌一俥減輕壓力後，變化下去，比實戰結果要好些。

　　18. 俥二退二　…………

　　退俥追馬，算準可掌控全域。也可傌三進五！象3進5（若包8平5？？炮九進一，再伺機俥二平三，變化下去，黑難應對），俥二平三，演變下去，紅反有強大攻勢。

　　18. …………　前馬退5　　19. 傌三退五　…………

　　兌馬明智。如傌三進五？包8平5，炮九進一，士5退6，俥二進五，馬7退8，俥八平七，車4平1，炮九平六，車1平4！演變下去，黑勢反多子多卒佔先。

　　19. …………　卒5進1　　20. 炮九進一　　車4退1？？

　　至此，黑兵種全多雙卒、紅有「天地炮」攻勢凶，此刻在平靜的海面下是暗濤洶湧啊！而黑方謹慎面對危險是當務之急。退

肋車護中象劣著，導致處境更險。同樣動車，宜車4進1！炮五進五，象3進5，俥八退二，象5退3，俥八平三，車4退2！俥三平六，士5進4，俥二進一，車8進1！變化下去，黑雖殘中象，但淨多雙卒，仍可一搏，好於實戰。

黑方 王 斌

紅方 汪 洋
圖24

21. 俥二平三　車8平7

黑馬不敢動，只能平車保。如馬7進8？俥三進一！馬8進9，俥三平五，演變下去，紅勝定；又如馬7進6？俥三進四，變化下去，紅也大佔優勢。

22. 俥三進一！　車4進2

紅俥進象台繼續進攻，佳著！如炮五平三？車4進4！炮三進五，包8進4，炮三退一，包8平3！變化下去，紅無續擊手段，黑雖少子，但多三個卒仍足可抗衡。

黑升肋車保中兵穩正。如卒5進1？？俥三平七！將5平6，俥七進一，變化下去，紅勢仍先。

23. 俥三進一（圖24）　包8進3？？？

升左包騎河出擊，拖著車馬地白送中象，大敗著！由此頹勢難挽。如圖24所示，宜車4退2！俥三平七，馬7進6！炮五進五（若俥七進三，車4平1！俥七退一，包8退1，俥七退二，車7進9！變化下去，雙方對攻，優於實戰），象3進5，俥七進二，士5退6，演變下去，紅雙俥炮一時構不成威脅；反之，黑對紅

右翼底線也有些反擊手段，尚可一戰，好於實戰。

以下殺法是：炮五進五！象3進5，俥八退五，象5退3，俥八平二！車4退2，俥三平七！車4平1，俥七進三！馬7進5，俥二平六！士5進4，炮九平六！車7進2，俥六平二！紅方抓住機遇，揮中包炸中象，雙俥左右逢源，砍底象又炸士，使黑方宮傾城倒、俯首稱臣告負，紅勝。

此局雙方佈局你爭我奪、脫離套路。步入中局後，紅方抓住黑方第17回合馬5退7貪兵、第20回合車4退1護中象和第23回合包8進3升包送象三步劣著，殺雙象砍底士，迫使黑方宮傾玉碎，拱手請降。

第25局 （北京）唐 丹 先負 （黑龍江）王琳娜

五七炮左直俥過河挺中兵對屏風馬左包封車平右包兌車高右車保馬

1.炮二平五	馬8進7	2.傌二進三	車9平8
3.俥一平二	馬2進3	4.傌八進九	卒7進1
5.炮八平七	車1平2	6.俥九平八	包8進4
7.俥八進六	包2平1	8.俥八平七	車2進2
9.兵五進一	象3進5		

這是2010年5月21日第4屆全國體育大會象棋賽第5輪唐丹與王琳娜之間的一場巾幗大戰。雙方以五七炮左直俥過河挺中兵對屏風馬進7卒左包封車右中象拉開戰幕。

在古往今來的經典象棋棋譜理論中，多認為紅衝中兵與「盤頭馬」相配合，才會發揮珠聯璧合的效果。而從五七炮左右不對稱的結構來看，僅用單傌盤頭，似乎不適宜衝中兵，但創新卻在

不經意間萌發了。

黑補右中象是網戰和實戰中最占主流的戰術之一。

10. 兵五進一　士4進5

紅方連衝中兵，意從中路發難；黑連補右中象士，旨在加固九宮城堡、拒敵於宮外。在2003年陳獅與靳玉硯之戰中曾走過卒5進1？兵三進一，卒7進1，傌三進五，馬3進5，炮五進三，卒7平6，傌五進七，車8進4，炮五退四，士6進5，炮七平五！馬5退3，俥二進二，卒6平5，俥二平三，變化下去，紅大有攻勢，但最終紅走漏而黑勝。

11. 兵五平六　馬7進6　　12. 炮七退一　馬6進4

13. 炮五平四　…………

紅卸中炮，旨在調整陣形來阻斷黑進馬，屬後發制人、未雨綢繆之戰術。在2010年5月25日蔣川與汪洋之戰中改走兵九進一，車8進2，以下紅有炮五平四和在2009年4月27日趙鑫鑫與洪智之戰中改走仕四進五，這兩路變化結果均為戰和的不同走法。

13. …………　卒5進1！

急進中卒，是王琳娜最新獨創的佈局「飛刀」！

14. 仕四進五　　卒5進1　　15. 炮四進四　車8進3

16. 兵九進一??　卒1進1！

急挺左邊兵過急，錯失先機。宜相三進五！包8進1，兵七進一，卒5平6，傌三退四，卒1進1，俥二進一，變化下去，紅勢漸優，強於實戰。

黑方果斷棄右邊卒，具有相當強烈的誘敵與挑釁的性能，雙方由此展開這一激烈戰鬥。

17. 兵九進一　…………

粗看紅俥炮過河兵困在前沿陣地全線推進，聲勢浩大，但真要擴先爭優卻困難重重，如炮四退四，以下黑方有三種不同選擇：

①馬3進5！炮四平五，馬4進5，相三進五，車2進2，俥七平九，包1平2，俥九平六，卒1進1，兵七進一，車2進2，兵六平五，卒1進1，俥六平五，車8退1，兵五平四，卒1進1，俥五退二，車2平7，黑可抗衡；

②車8退1？兵七進一，卒1進1，炮四進一，包8退2，傌九進七，卒5平6，炮四平六，卒1平2，炮七平八，卒2平3，俥七退二，包1退1，俥七平六，包1平3，炮八平七，包3進5，炮七進六，車2平3，俥六平四，包3平7，相三進五，車3進4，炮六平五，包8進4，炮五進三！紅兵種全、有過河兵參戰，佔先；

③車8平3？炮七進五，車2進1，兵六進一，卒1進1，俥二進三！卒1進1，傌九退七，馬4退3，炮四進四！紅可追回一子占優。

17.………… 車2進5！ 18.俥七進一 …………

急進右俥捉馬，一劍定江山！紅左俥吃馬，實屬無奈。四面漏風難有力挽狂瀾之策！如炮四退四？車8平3，炮七進五，包8平3，相三進五，包3進1，炮四平七，車2平3，傌九進八，車3平2，傌八退六，車2退1，傌六退四，車2平3，炮七平六，馬4進2，傌四進五，馬2進3，帥五平四，車3平6，仕五進四，後馬進4，俥二進一，馬3退5，相七進五，車6退1，兵九進一，包1退2，俥二平六，馬4進5，演變下去，黑追回失子後反佔優勢。

18.………… 包1進5 19.相七進九 車8平6

20. 俥二進三 …………

俥殺包無奈，如傌三退四？
馬4進2，炮七平六，車2進1，
炮六進一，車6平8，俥二進
二，卒7進1，傌四進五，卒5
進1，傌五退三，卒7進1，傌三
進二，卒7平8，俥二平三，車8
進1，炮六平八，車8平4，雙卒
過河也黑優。

20. ………… 車2平7

21. 俥二退三 車7平1

22. 炮七平六 …………

平肋炮正著，如俥七平八？

車1平3，炮七平六，車3進1，炮六進一，車3退2！黑車馬卒
壓境後也占先手。

22. ………… 卒5進1(圖25)

急衝中卒，攻殺思路深遠而獨特！一般都在車6進3，俥二
進四，車6平5，兵九平八，車1平7，俥二退四，車7退1，兵
七進一，車7平9，兵七進一，馬4進2，變化下去，雙方對攻，
互有顧忌。

23. 俥二進四??? …………

升俥追馬落入圈套，速敗！如圖25所示，宜走俥七退三
（若俥七平九?? 車1進1，炮六進一，車6進5，俥九進二，士5
退4，俥二進四，卒5進1，俥二平五，卒5平4，俥五平六，卒4
進1，俥六平五，車1進1，黑也勝定），馬4進6，俥二進一，
車1進1，仕五進四！下伏炮六平四拴鏈車馬先手棋，變化下

去，優於實戰，可以一搏。

　　23.………… 卒7進1！　　24.俥二平三 …………

　　黑方抓住戰機，棄卒攔俥，精妙絕倫，由此黑大佔優勢。

　　紅俥吃卒實屬無奈，如俥二退三（若先兵三進一？？車1進1，炮六進一，馬4進6！俥二退三，卒5進1！下伏馬6進4和卒5進1叫帥抽俥的凶著，黑必勝）？車1進1，俥二平四，馬4進6，仕五退四，卒5進1，俥七平九，卒5進1，仕四進五，車1平4，兵三進一，車4退3，俥四進一，車4平7，相三進五，車7平8，相五退三，車8進2，兌車後，黑方也多子勝定。

　　以下殺法是：車1平7，仕五退四，車7進2！仕六進五，卒5進1！（黑方不失時機，右車左移殺相、挺中卒「三車鬧仕」，勝定）俥三平六，卒5進1！

　　帥五進一，車6進6！以下紅如續走炮六退一，車6平5，帥五平四（若帥五平六？？車7退1！帥六進一，車5退1！下伏車7退1殺著，黑勝），車7退1，帥四進一，車5退1！下伏車7平6和車7退1兩步殺著，黑勝。

　　此局雙方佈局流暢，黑方在第13回合卒5進1發出獨創最新佈局飛刀後，造成紅方在第16回合兵九進一錯失先機，第23回合俥二進四追馬誤入圈套後，被黑方抓住戰機，棄卒攔俥、右車左移、車殺底相、「三車鬧仕」、一氣呵成！

　　然而有趣的是，當這把佈局飛刀成功而一鳴驚人之機，黑龍江特級大師趙國榮僅隔一天後，再演繹此陣時，既沒借他山之石來攻玉，也沒再發此把飛刀，而是反證了此把衝中卒飛刀戰術尚有不足、必有顧忌，一種神秘之感令筆者油然而生，故認為「卒5進1」反擊力不容小覷，在當今佈局陣式中，還可與紅方「卸中炮」陣式對搏，但定要謹慎使用，量力而行才可。

第26局 （越南）吳蘭香 先勝 （越南）黃氏海平

五七炮左橫衝挺中兵對屏風馬高右橫車左中象退左包 鎮中路

1. 炮二平五 馬8進7 　　2. 傌二進三 卒3進1
3. 俥一平二 車9平8 　　4. 傌八進九 馬2進3
5. 炮八平七 馬3進2 　　6. 俥九進一 卒1進1
7. 俥二進六 象7進5

這是2010年11月14日第16屆亞洲運動會象棋賽女子組第2輪兩位越南棋手吳蘭香和黃氏海平之間的一場巾幗「德比之戰」。雙方以五七炮單提傌直橫俥對屏風馬挺3、1卒右外肋馬左中象開戰。黑先補左中象固防，少見。通常應先補右中象後有車1進3，可對黑右翼形成援助。如象3進5，俥九平六，車1進3，兵五進一，士4進5，炮七退一，包8平9，俥二進三，馬7退8，兵三進一，馬8進7，雙方對峙。

8. 俥九平六 車1進3 　　9. 兵五進一 包8退1?

紅挺中兵，先從中路突破，穩正。

黑退包準備鎮中來抑制紅中路進攻，但易造成黑窩心包成為被攻擊弱點，故宜馬2進1！炮七退一，車1平2，俥六進一，包8退1！演變下去，黑車位置可明顯改善。

10. 傌三進五 包8平5? 　　11. 俥二進三 馬7退8
12. 炮七退一 包2平3 　　13. 俥六進七 馬8進7?

黑退左包鎮中成窩心包是弱型陣式，故此刻宜包5平6！兵五進一，卒5進1，傌五進六，士6進5，傌六進七，馬2退3，俥六退四，車1平6，兵九進一，卒1進1，俥六平九，包6進

1，兵七進一，變化下去，大體均勢，優於實戰。

14. 兵五進一（圖26） 卒5進1???

卒貪中兵，敗著！導致由此一蹶不振、逐漸敗落。如圖26所示，應儘快消除窩心包這個被動弱點，宜改走象5進7！傌五進四，包5進3，炮七平五，象7退5，後炮進四，卒5進1，傌四進五，士6進5，傌五進三，將5平6，炮五平四，包3平4，變化下去，黑雖殘象，但多中卒，強於實戰，足可抗衡。

15. 傌五進六　　象5退7　　16. 炮七平六！　包5進6

17. 俥六進一！　將5進1　　18. 相三進五　　包3平6

紅方抓住戰機，中傌騎河、平炮催殺、俥砍底士、飛相兌包大佔優勢。而黑現平包避捉，實屬無奈，如馬7進5？俥六平七，包3平8，俥七退一，將5退1，炮六平五，將5平4，俥七進一，將4進1，俥七平四，車砍士象，紅勝勢。

19. 俥六平七　　將5平6

20. 俥七退四　　馬2進1

21. 傌六進七　　車1平4

22. 炮六平四　　包6進7

紅不失時機，回俥殺卒、策傌追車、平炮叫將，硬逼黑棄肋包炸仕。如包6平5？俥七平九，馬1進3，仕六進五，車4退1，傌七退六，將6平5，傌九進八！紅反大佔優勢。

23. 仕六進五

揚中仕，捉死包叫殺，紅勝。以下黑如接走馬7退5，俥

黑方　黃氏海平

紅方　吳蘭香

圖26

七平五，馬5進3，仕五進四，車4平6，帥五平四，黑車被滅，紅勝。

此局雙方佈局到第10回合黑走包8平5窩心包成弱型陣式，以後第13回合馬8進7、第14回合卒5進1兩步敗著，讓紅方不失時機，策傌、運俥、平炮，大開殺機，最後逼黑包炸仕解殺也無濟於事而告負。

第27局　（北京）靳玉硯　先負　（浙江）趙鑫鑫

五七炮左橫俥右直俥過河對屏風馬右中士象平包兌車

1. 炮二平五　馬8進7　　2. 傌二進三　車9平8

3. 兵三進一　卒3進1

這是2010年4月15日「北武當山杯」全國象棋精英賽首輪靳玉硯與趙鑫鑫的一場精妙對局。紅急進三兵，有備而來，旨在將佈局陣式引向自己的預定計畫。如傌八進九，卒1進1，俥一平二，卒3進1，雙方將另有不同攻防變化。

黑接挺3卒，順其自然，如包8平9後將形成「左三步虎」陣式。

4. 俥一平二　馬2進3　　5. 炮八平七　…………

先走五七炮對屏風馬互進三兵卒陣式，屬流行佈局之一，是紅方穩健細膩風格的生動體現。如傌八進九，卒1進1，炮八平七，馬3進2，俥九進一，以下黑有象3進5、象7進5、馬2進1和卒1進1四種各有不同攻守變化的走法。

5. …………　士4進5!

補上右中士，是步以靜制動的穩健佳著！如馬3進2，傌三進四，象3進5，傌四進五，包8平9（若馬7進5？炮五進四，

士4進5，俥二進五，紅反優），俥二進九，馬7退8，傌五退七，士4進5，傌七退五，車1平4，兵七進一，紅多雙兵，且中傌、七路炮占位靈活，已穩占先手。

6. 俥九進一　象3進5!

再進右中象，是步靜中有動的穩正好棋！旨在儘快開出右車參戰。筆者曾走過馬3進2，傌三進四，象3進5（若包2進7，則俥九平八，可追回一子），俥九平六，馬2進3，俥六進五，車1平4，續弈下去，雙方大體均勢。

7. 俥二進六　…………

進右俥過河，旨在避開黑左包封俥這路變化。如俥九平六（若兵七進一，馬3進2，兵七進一，象5進3，俥二進五，卒7進1，俥二平三，車1平4，俥三平七，包2進7，仕四進五，包8進7!黑反奪先手），包8進4，傌八進九，馬3進2，傌三進四，車1平2，演變下去將形成另一種格局。

7. …………　包8平9　　8. 俥二進三　馬7退8

9. 傌八進九　車1平4　　10. 俥九平八　包2平1

11. 俥八進三　包1進4!

紅左俥巡河旨在兌七兵出擊，以形成雙方均能接受的局面。

黑右包炸邊兵強硬，意要化解紅潛伏在七路線上的衝擊。如卒1進1，炮七退一，包1退1，炮七平一，馬8進7，炮一平三，包1進5，仕六進五，馬3進4，俥八平六，馬4退3，俥六平八，馬3進4，如雙方始終不變，可判作和。

12. 兵七進一?　卒3進1

黑包滅邊兵後，給了紅衝七兵的機會，雖紅能奪取中卒，但同時也能使黑子力盤活起來，故宜先仕四進五後再伺機挺七兵為好。

黑卒吃兵明智。如車4進5？俥八退一，車4平3（若先包1退1，兵七進一，包1平3，俥八進一，包3進4，仕六進五，車4進3，炮七平六，紅優），俥九進七，車3平1，俥七進五！車1平3，俥五進六！紅較有攻勢。

紅方 靳玉硯

圖27

13.俥八平七 馬3進2

14.炮五進四 馬8進7

馬驅炮正招，如馬2進4，炮五退二，馬8進7，炮七平六，馬4退5，仕六進五，包1平9，俥三進一，包9進4，俥九進八，卒7進1，雙方大體均勢。

15.炮五退一 包1平9!（圖27）

黑右包連炸雙兵，既留出馬2進1空位，又可退邊包窺七路相台俥，是一步精妙絕倫的要著！

16.俥九進八??? …………

跳左邊俥出擊，敗著！是導致紅方失利的根源。如圖27所示，宜俥三進一，包9進4，俥七進一，包9退2，炮五退一，卒7進1，俥七平三，馬2進4（也可車4平6，俥三平八，車4平5，炮七平五，車5退1，俥九進七，車5平4，變化下去，平分秋色），炮七平五，馬7進5，俥三平五，馬4進5，相七進五，馬5退3，變化下去，雙方均勢。

16.………… 馬7進5!

左馬墊中，反使紅方更難防黑退邊包打俥凶招，黑方反優。

17. 傌三進一　包9進4　　18. 相三進五　包9退1！

19. 炮五退一　馬2退4　　20. 俥七進二　馬4進5！

21. 俥七平五　馬5進7！

以上黑退馬踏雙兌中炮佔據上風後，現又躍中馬暗伏9路包追殺八路傌凶招，如馬5退3？俥五平八，馬3進2，仕四進五後，黑不佔便宜。

22. 炮七進二　車4進5　　23. 傌八進七??? …………

進傌欺車敗著，完全忽略了黑馬的臥槽殺手，宜改走仕四進五或走俥五平四避一手，尚可周旋，不致速敗。

以下殺法是：馬7進9！俥五平四，車4退2！俥四退四，包9平3！相五進七（若俥四平一??包3進2！相五退三，車4平3！得傌黑勝），馬9進7，俥四退一，馬7退8，傌七退八，卒1進1，相七退五，卒1進1，傌八退七，車4進4，俥四平二，馬8進6，俥二平四，馬6退8，傌七退九（若俥四平七？卒9進1，仕四進五，車4退1！變化下去，黑也勝定），卒1進1，相五進七，車4退1，兵五進一，卒1平2，相七進五，卒2進1！

下伏將5平4！仕四進五，卒2進1！擒傌入局後，故紅方含笑認負。

此局雙方佈局嫻熟、你推我擋互不相讓，形成雙方均能接受的局面。

步入中局黑右包連炸雙兵出擊後使紅在第16回合走出了傌九進八敗著，被黑方抓住機遇，包炸邊兵、雙馬馳騁、馬入邊陲、邊包兌炮、車卒追傌，最終擒傌入局。

它告訴我們：當棋局步入中殘階段，過河兵卒一旦借到了大子之威、行棋準確，定能大有作為、克敵制勝！！

第28局 （河北）苗利明 先勝 （四川）李少庚

五七炮單提傌直橫俥對屏風馬右中象外肋馬平包兌車 互進三兵

1. 炮二平五　馬8進7　　2. 傌二進三　車9平8

3. 俥一平二　馬2進3　　4. 兵三進一　卒3進1

5. 傌八進九　卒1進1

這是2010年4月15日「北武當山杯」全國象棋精英賽第2輪苗利明與李少庚之間的一盤精彩對決。以中炮單提傌迎戰屏風馬進3、1卒是苗大師常用走法。如炮八平七，士4進5，傌八進九（若傌三進四，包8進3，以下紅有傌四退三和傌四進三兩種不同攻守變化），馬3進2，炮七平六（若俥九進一，象3進5，俥九平六，包8進4，以下紅有傌三進四和俥六進五兩路不同攻防走法），象3進5，炮六進三，包8進2，炮六平八，包8平2，俥二進九，馬7退8，炮五進四，馬8進7，炮五退二，演變下去，雙方均勢。

挺卒制傌是步伺機兌兵卒後來暢通車路的正著。如象7進5，俥九進一，包2平1，炮八平七，車1平2，兵七進一，馬3進2，兵七進一，馬2進1，炮七進一，以下黑有包8進2、車2進5和士4進5三路不同攻守變化。

6. 炮八平七　…………

炮平七路，意在迫使黑方上2路馬後來逐步削弱其中防力量。

6. …………　馬3進2　　7. 俥九進一　…………

高左橫俥，旨在占肋道出擊。如傌三進四，車1進3（若象7

進5，傌四進五，馬7進5，炮五進四，士6進5，俥二進五，車8平6，炮七平一，變化下去，紅優），以下紅方有傌四進五和俥九進一兩路不同攻守變化。

7.………… 象3進5

補右中象固防是舊式應法，旨在伺機升卒林車反擊。現如象7進5（另有馬2進1和卒1進1兩路不同攻防走法），傌三進四，車1進3（若卒1進1，兵九進一，車1進5，俥九平四，以下黑方有士6進5、馬2退3、士4進5三種不同變化著法），俥九平六，士6進5，傌四進三，馬2進1（若卒1進一，兵九進一，車1進2，俥二進四，包2平1，炮五平三，變化下去，紅優），炮七退一，車1平2，俥二進四，車2進2，俥六進二，包2進1，傌三進一，車8進1，兵七進一，卒1進1，兵七進一，演變下去，紅優。

8. 俥二進六 …………

右俥過河佔據要道，著法靈活，旨在試探黑方如何應對。筆者在網戰中皆走過另兩變：

①俥九平六，馬2進1，俥六平八，包2平4，俥八進二，卒1進1，傌九退八，包8進4，傌三進四，士4進5，炮七平九，卒3進1，俥八進九，卒3平2，炮九進二，卒2平1，俥九平八，卒1平2，俥八退二，車1平2，演變下去，追回失子，黑優；

②傌三進四，車1進3，俥九平六，馬2進1，炮七退一，包8進5，傌四進三，包8平1，俥二進九，包1平3，炮七平九，馬7退8，傌三進四，士4進5，傌四進二，車1平2，相七進九，卒1進1，變化下去，雖雙方子力對等，但仍黑子占位較好。

8.………… 車1進3

高右橫車於卒林堅守陣地，穩健。如卒1進1？兵九進一，

車1進5，俥九平四，車1平7，傌三進四，士4進5，傌四進五，包8平9，俥二進三，馬7退8，相三進一，車7進1，傌五退六，卒3進1，傌六進四，車7退2，兵七進一！包9平6，傌四進五！象7進5，炮五進五，將5平4，俥四平六，包2平4，俥六進二！紅方棄子有攻勢占優。

9. 傌三進四！…………

不動左橫俥而先右傌盤河出擊，新變！與俥九平六來佈控左肋道的思路迥異，意要配合右過河俥來增強對黑左翼的壓制。如先走俥九平六？包8平9，俥二進三，馬7退8，炮七退一，士4進5，傌三進四，馬2進1（若馬8進7，俥六進四，卒1進1，兵七進一，卒1進1，兵七進一，車1進2，以下有兵七平八和傌四進五兩路不同變化），兵五進一，包9進4（若車1平2，俥六進二，卒1進1，炮五平二，車2進2，傌四進三，包9平7，相三進五，馬8進9，以下有傌三進一和炮二進五兩種不同攻守變化），傌四進三（宜走俥六進二！）？包9平5，仕六進五，車1平2，傌三退四，車2進6！炮七進四（若傌九退八？馬1進2，傌四退三，包2進7，俥六退一，包5平7，相三進一，馬8進7！黑反勝定），車2平1！下伏車1退1惡手，使紅方很難應對，黑反佔優勢。

9.………… 車1平4　　10. 俥九平四　包8退1

平橫俥占右肋道護傌，穩健。如炮五平三？包8退1，炮七平五，包8平1，俥二進三，馬7退8，炮五進四，士4進5，炮五退一，車4進2，俥九平四，馬2退3，仕四進五，包2進3，黑勢反先。

黑退左包，機動靈活著法：既可平6路兌俥，又可隨時集結右翼子力來組織攻勢。

11. 炮七進三! …………

飛炮轟卒，先得實利之招，伺機最大限度來發揮炮平九路後再沉底的攻殺作用。

11. …………　包8平6　　12. 俥二進三　馬7退8

如包6進7，俥二退八，包6退1，炮七平九，包6平1，相七進九，車4平1，炮九退一，馬2進3，俥二平七，馬3退1，兵九進一，車1進2，傌四進六，紅子力活、易走。

13. 傌四進三　包6平3　　14. 俥四進三　…………

先升右肋俥巡河穩正，如俥四進四，馬8進7，兵五進一，士6進5，兵三進一，車4進3，炮七進一，馬2進3，演變下去，黑勢不弱、反而易走。

14. …………　馬8進7　　15. 炮五平三　…………

順勢及時巧卸中炮、調整陣形，是一步攻守兩利、消除己方底線被擊隱患的好棋！

15. …………　車4進3　　16. 炮七平九　…………

時機成熟後炮炸邊卒，展開激烈搏殺已勢在必行了。如炮七退一？馬2進3，傌九進七，車4平3，相三進五，車3平5！紅得不償失、先手殆盡了。

16. …………　包3進8　　17. 仕六進五　車4平5?

劣著，宜馬2進3！炮九進四，士4進5，俥四平八，馬3進1，炮九退七，包2平4，相三進五，包3退9，傌三退四，車4平1，大體均勢，黑方多象，優於實戰，可以抗衡。

18. 炮九進四　士4進5　　19. 兵九進一　…………

急進邊兵，旨在驅馬後右俥左移，直插黑方右翼底線，著法細膩、穩健有力！

19. …………　車5平7　　20. 炮三平四　包2進1??

升右包追俥，導致局勢下滑，宜車7進3！兵九進一，馬2進3，俥四平八，馬3進1，俥八進三，馬1進3，帥五平六，士5進4，俥八平六，車7退4！俥六退六，包3平1！炮九退九，馬3進1，傌三進五，象7進5，俥六平九，車7進1，俥九退一，車7平9！黑多中卒，足可抗衡。

21. 相三進五　　包2平7

22. 俥四進二！　…………

升肋俥驅包，是步先棄後取、有效遏制黑方攻勢、使形勢有利於朝自己方發展的好棋，紅方由此步入佳境。

22. …………　馬2進4　　23. 俥四平三！　馬4進5

紅俥砍包後又呈黑馬包分別在紅方俥、相口中，故黑方苦無良策，只好被迫丟馬，頹勢已呈。

24. 俥三進一　　車7平4(圖28)

25. 俥三退一？　將5平4??

在紅方大好形勢下，同樣運車如圖28所示，宜俥三平二！車4進2，炮四退一，馬5進7，俥二退五！以下不管黑方是否出將兌俥，紅方均以多子多兵勝定。

黑現出將催殺，敗著！導致全盤皆輸。宜車4進2！炮四退一，馬5進7，俥三平五，將5平4！仕五進四，包3平1，炮九退三，車4平6，俥五退五，車6平5，帥五進一，包1退4！至此，黑方殺炮、兌俥又追回邊兵後，尚可在殘棋中繼續纏鬥，比

實戰結果好得多。

以下殺法是：仕五進六，馬5退6，俥三平四，車4退1，兵九進一。至此，紅方多子多雙兵完勝。

此局雙方佈局在熟套內進行，審時度勢、蓄勢待發。步入中局雙方各攻一面、疾如流星，紅方抓住黑方第17回合車4平5和第20回合包2進1兩步劣著，升俥驅包、先棄後取，有效遏制黑方攻勢。當雙方爭鬥到第25回合時，紅方走俥三退一漏著差點兒丟掉勝勢，而黑方同時出將催殺，導致紅方接著揚仕、平俥、挺九兵，最終多子多雙兵完勝黑方。

第29局　（四川）李少庚　先負　（廣東）呂　欽

五七炮左橫俥右俥巡河對屏風馬右中象橫車互進三兵卒

1. 炮二平五	馬8進7	2. 傌二進三	車9平8
3. 俥一平二	馬2進3	4. 兵三進一	卒3進1
5. 傌八進九	卒1進1	6. 炮八平七	馬3進2
7. 俥九進一	象3進5		

這是2010年全國象甲聯賽8月15日第11輪李少庚與呂欽的一場捉對廝殺。雙方以「五七炮左橫俥單提傌對屏風馬右中象挺1卒互進三兵卒」陣式開戰。

除上述已介紹過的象7進5和卒1進1著法外，如馬2進1，炮七進三（若炮七平六，車1進3，俥九平八，車1平4，仕六進五，包2平4，炮六進五，包8平4，俥二進九，馬7退8，兌子後局勢平穩），車1進3（若卒1進1，俥九平六，車1進4，炮七進一，士6進5，俥二進六，車1平3，炮七平三，象7進5，俥六進三，紅反主動），俥九平八，車1平4，俥二進六（若傌

三進四，包2平5，仕四進五，包8進5，俥八進二，卒1進1，兵七進一，士6進5，炮七進二，車4進2，俥四退三，包8平5，相三進五，車8進9，俥三退二，車4退3，炮七平五，象7進5，雙方兌子後，和勢甚濃），包2平4（窺底仕）！仕六進五，象7進5，黑陣形工整，足可抗衡。

　　8. 俥二進六　車1進3　　　9. 俥九平四　車1平4

　　10. 炮七進三　車8進1!

　　高左直車，旨在伺機右移後出擊，新招！另有兩變如下：

　　①包8平9，俥二進三，馬7退8，炮七平九，馬8進7，兵九進一，士4進5，俥四進三，包2平1，俥四平八，馬2進4，仕六進五，馬4進5，相七進五，卒7進1，兵三進一，象5進7，俥八進一，象7退5，俥九進八，包9退1，兵七進一，車4退3，俥三進四，包9進5，俥四進六，包9退2，俥六進四！至此，紅方已大佔優勢；

　　②士4進5，炮七平九，包8平9，俥二進三，馬7退8，兵九進一，包9平7，兵七進一，將5平4，仕六進五，包7進3，相三進一，包7平1，俥四進四，馬2退1，兵七進一，車4進2，俥四平六，車4退1，兵七平六，兌去雙俥雙兵卒後，有七路過河兵助戰，紅略優。

　　11. 俥四進三　車4進5　　　12. 炮七平九??　車8平1

　　七路炮轟邊卒後，暴露出七路底相無保護之弱點，宜炮七退一靜觀其變、伺機調整固防手段為妥，變化下去足可抗衡。

　　黑左車右移、棄包捉炮，直撲紅方左翼薄弱底線，反優。

　　13. 俥二進一　車1進3　　　14. 俥四平九　車1進1

　　15. 兵九進一　包2平3!

　　黑方抓住機遇，先後兌去車包後，及時平右包，直窺紅方無

根底相之弱點，伺機進擊！黑方由此步入佳境。

　　16. 仕六進五　　　包3進7!

　　17. 俥二平三　　　士4進5(圖29)

　　18. 傌三進四??　…………

　　在右包炸底相、補右中士旨在叫將的關鍵時刻，如圖29所示，宜傌九進八為妥：①如續走馬2進4（若將5平4，炮五平六，變化下去，紅可抗衡），兵七進一：以下黑如接走馬4進6，則仕五進四；又如改走馬4進5，則相三進五；再如徑走馬4退6，則俥三退一，這三路變化下去優於實戰，可支撐；②如改走車4平2，則傌八退七，車2平3（若馬2進4，仕五進六，馬4進6，炮五平四，車2平3，仕四進五，變化下去，紅可周旋），仕五進六，包3退2，炮五平七，車3退1，仕四進五，演變下去，大子相等，紅也可抗衡。

　　18. …………　　馬2進1

　　19. 炮五平二　　　馬1進3!

　　黑方抓住戰機，連續策馬，直赴「釣魚臺」，兇悍犀利之招！至此，紅俥已來不及回撤增援後方，局勢已岌岌可危了！

　　以下殺法是：傌九退七，包3平2，仕五進六，馬3進1，傌七進九，包2平1，仕四進五，馬1進3，傌九退八，車4平2，相三進五，馬3退2，相五退七，馬2退1!帥五平四，車2進1，帥四進一，包1退1，仕五退

黑方　呂　欽

紅方　李少庚

圖29

六，車2退1，帥四退一，車2平8，炮二平五，馬1進3！俥三退一，馬3進4！仕六進五，包1進1！勝定，如紅方續走相七進九，馬4進2，仕五退六，馬2退1，仕六進五，馬1進2，仕五退六，馬2退3，仕六進五，馬3進4！成馬後包殺，黑勝。

　　此局在雙方佈局走到第12回合揮炮七平九炸邊卒後暴露出七路底相無保護的弱點的基礎上，又在第18回合走了傌三進四盤河出擊兩步敗著後，被黑方抓住機會，連續策馬出擊、平包進馬叫殺、連續退馬掃兵、進車殺傌退炮、右車左移追炮、成馬後包絕殺！

第30局 （廣東）呂　欽　先負 （北京）王天一

五七炮左橫俥兌右直俥對屏風馬右中象士高右橫車

1. 炮二平五　馬8進7　　2. 兵三進一　車9平8
3. 傌二進三　卒3進1　　4. 俥一平二　馬2進3
5. 傌八進九　…………

　　這是2010年9月15日第4屆「楊官璘杯」全國象棋公開賽第2輪呂欽與王天一兩位新老特級大師的一場精彩搏殺。紅左馬屯邊，旨在保持兩翼均衡發展。如炮八進四（若傌八進七，則黑有車1進1和包8進4，均可取得令人滿意效果的走法），象3進5（另有馬3進2和象7進5兩路不同變化著法），傌八進九，卒7進1，兵三進一，象5進7，炮八平一，包2進5，炮一平三，象7退5，傌三進四，包8進5，以下有俥九平八、炮五平三和俥九進一3路不同攻守變化。

　　5. …………　卒1進1

　　黑挺1卒制傌，旨在靜觀其變。如車1進1（若士4進5，炮

八進四，馬3進2，炮八平三，紅易發展)，炮八平七，馬3進2，兵七進一，象3進5，兵七進一，象5進3，俥九進一，紅反先手。

6. 炮八平七 ………

炮平七路成五七炮陣式。如炮八平六，包8進2，炮六進四，象7進5(若包2進5?? 炮六平三，象7進5，俥九平八，車1平2，俥二進三，馬3進4，兵五進一，包2平7，炮三退四，車2進9，偶九退八，紅反先手)，炮六平三，卒1進1，兵九進一，車1進5，兵三進一，象5進7，俥九平八，包2進2，俥八進四，車1平2，偶九進八，象7退5，雙方局勢平穩，平分秋色。

6. ……… 馬3進2 7. 俥九進一 象3進5

8. 俥二進六 車1進3

紅右直俥過河及時，如急走俥九平六，包8進2後，黑後續變化可使紅反不易儘快掌握先手。

黑現高右橫車於卒林線正著。如卒1進1(若士4進5，俥九平六，馬2進1，炮七退一，卒1進1，偶三進四，包2進4，兵五進一，包2平9，偶四進三！紅反先手)，兵九進一，車1進5，俥九平四，車1平7，偶三進四，包8平9，俥二進三，馬7退8，相三進一，車7退1(若車7進1? 炮五進四，士4進5，偶四進六！紅反有攻勢、大優)，偶四進五，車7平4，俥四平七，馬8進7，偶五進三，包2平7，俥四平三，包7平8，俥三退二，紅多兵反優。

9. 俥九平六 包8平9 10. 俥二進三 ………

如俥二平三? 士4進5，兵三進一，包9退1，俥三平四，包9平7(若包2進1，俥四進二，象5進7，俥四平三，車1退1，

俥六進七！紅方較優），兵三進一，包2進1，俥六進五，卒3
進1，俥六平七，馬2進4！黑方反先。

　　10.…………　馬7退8　　11.炮七退一　…………

　　筆者在網戰中曾走傌三進四！馬8進7，傌四進三，士4進5
（若包9進4？傌三進五，象7進5，俥六進六！紅方抓住機遇破
象得勢大優），傌三進一，象7進9，炮七退一（若俥六進四，
馬2進1，炮七退一，卒1進1，黑可抗衡），馬2進1（若象9退
7，俥六進三，馬2進1，俥六平八，包2平3，炮七平三！紅反
先），以下紅有兩變：

　　①俥六進三，車1平2，炮七平三，包2平3，俥六進一，卒
3進1（若車2進2？兵五進一，象9退7，炮五平三，車2平5，
相三進五，馬7退9，俥六平七！紅各子占位好，仍持先手），
炮五平三，馬7退8，相三進五，車2進1，俥六進一，馬8進
6，兵七進一，車2平6，後炮平九，紅優；

　　②兵五進一，馬7進6，俥六進二，包2進2，俥六平四，馬
6退4，炮七平五，馬1進3，俥四進一，卒1進1，前炮進四，馬
4進3，後炮進一（若兵七進一，車1平4，後炮平七，車4平5，
兵七進一，象5進3，傌九進七，紅勢看好），後馬進5，前炮退
三，馬3退5，兵五進一，馬5進7，俥四平五，卒1進1，傌九
退七，車1平4，兵五進一，車4進5，俥五平八！紅反較優。

　　11.…………　士4進5

　　補右中士穩健，意在等待紅方出擊。如馬8進7，以下紅有
兩變：

　　①兵五進一，士6進5，俥六進二，包2平4，傌三進四，卒
3進1，兵七進一，馬2退4，俥六平二，卒1進1，兵九進一，車
1進2，炮五平七，馬4進5，仕四進五，雙方平穩；

②俥六進四，馬2進1，炮七平三，士6進5，傌三進二，包9進4，兵五進一，包9退1，俥六退二，車1平2，傌二進三，包9平5，仕四進五，卒3進1，帥五平四，車2進1，俥六平四，車2平8，兵七進一，馬1退2，俥四進五，包2退1，俥四退四，包2平3，仕五進六，包2進8，仕六進五，車2進5！黑勢樂觀、反先。

12. 兵五進一　　馬8進7　　13. 俥六進二　　包9退1

14. 傌三進二　　…………

如傌三進四，卒1進1，以下變化與本局殊途同歸。

14. …………　　卒1進1　　15. 兵九進一　　車1進2

16. 傌二進三　　包2平1！

先平右包欺傌，新變！一改以往先走包9平7，炮五平三，包7進2，炮三進四，車1平5，相三進五，黑方雖多吃中兵，但子位稍差，仍將苦守著被動局面。

17. 炮七平九　　…………

平炮打邊車、窺邊包，本局關鍵的勝負手，別無他著。黑方如應對不當，可能會迅速崩盤；相反，應對得當，將會大有轉機。

17. …………　　車1平5　　18. 炮九平五　　車5平7

19. 傌三進五　　象7進5　　20. 前炮進五　　士5退4（圖30）

21. 俥六進二???　　將5進1

進肋俥過急，由此步入下風、劣勢。如圖30所示，宜走前炮平八！士4進5，俥六進二（若俥六進三，卒3進1：①俥六平八？馬2進4，炮八平七，將5平4！黑方反先；②俥六平七，將5平4，俥七進三，將4進1，炮五平六，馬2進3，傌九進七，卒3進1，俥七退六，馬7進8，紅方並無取勝把握），包9平7，炮八平五，士5退4，俥六進三（若相三進五？車7平6，俥六進

三，包7平6，傌九退七，馬2進3，黑多雙卒占優、易走）！馬7進6，相三進五，車7退2，傌六平三！馬6退5，傌三平八，包1進4（若馬2進1？傌八退五，也追回失子），傌八退三，包1平9，變化下去，黑可一戰，強於實戰。

黑進將頂包過粗！宜先走包1平3，相七進五，車7平6，傌六平七，將5進1！這時進將驅包後的變化結果將與實戰效果完全不同。

黑方　王天一

紅方　呂　欽

圖30

22. 傌六平七　　車7平6！

平肋道車老練穩健，如包9平7？傌七平八，車7平2，前炮平八！將5平6（若將5平4？則傌八平六！紅速勝），傌八平四！馬7進6，傌九進八，黑反弄巧成拙，紅多雙相反優。

23. 後炮進一　………

進後中炮似保守。可走傌七平八，將5平6，後炮進一，車6進4，帥五進一，馬7進6，傌八退一，包9進5，傌八平三，包1進4，兵七進一，變化下去、攻殺激烈，互有顧忌。

23. ………　　車6退1　　24. 傌七退一　　將5平6

25. 仕六進五　　包1平4　　26. 傌七平二　………

逼著，下有包4進3攔紅傌右移反擊的惡手。

26. ………　　馬7進8　　27. 傌九進八？　包9進5

躍左邊傌頂馬，過急，宜先走兵一進一！既保留物質力量，

又可不讓左包炸兵過河出擊。現包炸邊兵，黑大佔優勢。

28. 後炮平四？　將6平5　　29. 炮四平五　馬8進6!

黑如再走將5平6，炮五平四，將6平5，雙方不變判和，可黑方果斷變著，騎左馬窺中炮，紅方更難抵抗了。

以下殺法是：後炮進一，將5平4，兵七進一，馬6進4，傌八退九，士4進5，相七進五，馬2退4，兵七進一，車6平3，俥二平九，士5進6，俥九進四，將4退1，俥九退二，後馬進3，俥九平五，車3平1。至此，紅方厄運難逃了。如續走相五退七，包9退2，下伏有車1進3殺馬入局凶著！黑方車雙馬雙包組成了立體形多子多卒的強大攻勢，紅方只好拱手請降，黑勝。

此局雙方佈局各攻一面、互不相讓，進入中局黑方在第16回合平右邊包欺傌，首先發難，造成紅方第21回合俥六進二敗勢和第27回合傌九進八頂馬過急，被黑方抓住戰機，包炸邊兵、左馬赴槽、左車右移、棄兵進馬，最終形成黑車雙馬雙包多子多卒的立體形全方位強大攻勢破城。

第31局　(廣東)呂　欽　先勝　(山東)謝　巋

五七炮橫俥兌右直俥挺中兵對屏風馬右橫車中象外肋馬

1. 炮二平五　馬8進7　　2. 兵三進一　車9平8
3. 傌二進三　卒3進1　　4. 俥一平二　馬2進3
5. 傌八進九　卒1進1　　6. 炮八平七　馬3進2
7. 俥九進一　象3進5

這是2010年9月15日第4屆「楊官璘杯」全國象棋公開賽上首輪呂欽與謝巋的一場強強對決。至此，雙方走成五七炮單提傌左橫俥對屏風馬挺1卒右中象外肋馬陣式。

如馬2進1，炮七進三，以下黑有卒1進1、車1進3、馬1退2和包2平3四路不同攻守變化。試演前者卒1進1，俥九平六，車1進4，炮七進一，士6進5，傌三進四，車1平6，傌四進六，包8進4，仕六進五，象7進5，炮七平九，車8進4，兵三進一，車6平7（若卒7進1？炮九退一，車6進2，傌六進五！卒7進1，傌五進七，將5平6，炮九進四，紅方得象占優），傌六進四，車7平6，俥六進三，以下黑有兩變：

①包2進1，傌四進三，車6退3，俥六平九，車6平7，炮九退三，車7平8，演變下去，雙方平穩，基本均勢；

②馬1進3，俥六平九，包2進4，俥二進二，車6進2，兵五進一，車8平2，炮五平四，士5進6，相七進五，馬3進1，傌九退七，包2進1，炮四平八，馬1退3，俥九退二，車6平3，仕五進六，包8平5，仕四進五，車2平7，帥五平四，車3退3，炮九進三，馬3退2，傌七進八，車3進4，俥二平四！紅反多子占優。

8.俥九平六　車1進3　　9.俥二進六　包8平9

10.俥二進三　…………

平包兌俥，穩步進取。如俥二平三，包9退1，兵五進一（若俥三平四，車8進4，兵五進一，士4進5，俥六進二，卒3進1！兵七進一，包2平4，仕六進五，馬2退4，俥六平八，馬4進3，傌九進七，車1平2，俥八進三，馬3退2，炮五進四，車8進2，傌七退五，馬7進5，俥四平五，馬2進3，紅雖多兵，但黑可對抗，勝負難料），車8進6，傌三進四（若兵五進一，車8平7，俥六進六，包2平3，俥三進一，士4進5，炮五進四，車1平5，兵五進一，士5進4，俥三進一，車7進1，相三進五，車7退1，俥三平一，馬2進3，俥一平四，士6進5，仕六進五，車7

平9，各有千秋、互有顧忌）！車8平6（若包9平7，兵三進一！也紅優），俥三平四，包9進5，兵五進一，士6進5，兵五進一，包9進3，俥四進六，車6退3，俥六進四，車1平5，俥四進三，將5平6，俥六平四，士5進6，炮七退一，士4進5，俥四進二，包2退1，炮七平四，包2平7，俥四進四，將6平5，俥四平三，包7平8，炮四進七，包8進8，俥三進二，士5退6，俥三平二，包8平6，俥二退三！馬2退3，俥二退三，士6進5，兵三進一！紅渡兵占優。

　10. …………　馬7退8　　11. 兵五進一　…………

衝兵從中路出擊，主動積極。另有兩變：

①俥三進四，士6進5（若馬8進7，俥四進三，士4進5，俥三進一，象7進9，炮七退一，紅略優），俥四進三，包9平7，相三進一，馬8進9，俥三退四，馬2進1，炮七退一，卒5進1，俥六進三（若炮五進三，車1平6，俥六進三，卒3進1，炮七進三，馬1退3，俥六平七，車6進1，炮五進一，馬9進7，紅方無便宜），包7平8，兵三進一，象5進7，炮五進三，象7退5，黑足可抗衡；

②炮七退一，士4進5（若士6進5，兵五進一，馬2進1，俥三進二，包9進4，俥六進二，包9退1，炮五平一！馬8進7，相三進五，紅易走），俥三進四，馬2進1，兵五進一，車1平2〔若包9進4，俥六進二（若俥四進三，包9平5，仕六進五，車1平2，俥三退四，車2進6！以下紅如俥九退八，則馬1進2；又如紅如炮七進四，則車2平1，這兩路變化下去，均為黑方主動、易走），包9退1，俥四進三，包9平5，炮七平五，包5進3，仕四進五，馬8進7，兵三進一，紅優〕，俥六進二，卒1進1，炮五平二，車2進2，俥四進三，包9平7，相三進五，馬8進

9，炮二進五，包7退1，俥六平二，車2退3，炮七平二，包2平8，炮二進六，馬1進3，紅邊俥受攻，黑反滿意。

11. ………… 士6進5　　12. 俥六進二　馬2進1

13. 炮七退一　馬1退2　　14. 炮七平二　馬8進7!

先進左正馬固防，新招！以往多走卒1進1渡河參戰，紅方下有炮二進七、俥三進二等走法，雙方另有不同攻守變化。

15. 俥三進四　卒7進1　　　　16. 兵三進一　象5進7

17. 炮二平三(圖31)　象7退5???

退象敗著！由此左翼空虛弱點暴露出來，開始遭到紅方強有力攻擊。如圖31所示：宜象7進5！固防結果就完全不一樣，以下著法可見證。

18. 俥六平三　馬7進6　　19. 炮三進八!　…………

棄炮炸底象，炸開攻擊缺口！是步果斷出擊、算準先棄後取、能力爭主動的好棋！紅方由此步入佳境。

19. ………… 象5退7

20. 兵五進一　包9平5

紅挺中兵可直接追回一馬，黑如卒5進1??俥三進六！殺象絕殺，紅勝。

21. 兵五平四!　包5進5

22. 俥三進六　士5退6

23. 相三進五!　卒1進1

24. 俥三退二　包2平3

25. 兵四進一　卒1進1

26. 俥九退七　包3進4

黑方　謝巋

紅方　呂欽

圖31

27. 俥三退二 …………

紅方追回失子、白得雙象、中兵渡河後，現又退俥，緊吊黑方盤河馬卒，不給黑方渡 3 路卒反撲機會，勝利在望。

27. ………… 車 1 進 2 　　 28. 傌四進五 　 包 3 平 5

29. 仕六進五 　 馬 2 進 3??

進馬出擊劣著，錯失反擊機會，宜車 1 平 3！紅如接走俥三平五，車 3 進 3，俥五退二，士 4 進 5，俥五進二，車 3 退 2，變化下去，紅多雙相、黑多邊卒，不會速敗。

以下殺法是：傌五退七，馬 3 退 5，前傌進六！將 5 進 1，俥三進三，將 5 進 1，傌六進八，車 1 平 4，俥三退四，將 5 退 1，兵四進一，包 5 平 8，兵四平五！紅棄兵得馬勝勢，以下黑如接走將 5 進 1，傌八退七，車 4 退 2，俥三平五！將 5 平 4，前傌進八！紅方多子必勝。

此局雙方佈局力爭主動、搶奪先手，進入中局黑方在第 17 回合走象 7 退 5 敗著，遭到紅方第 19 回合炮三進八炸底象和第 20 回合渡中兵的強有力攻擊，不僅追回失子、白得雙象後，又退俥緊吊黑方馬卒大佔優勢，隨後再次抓住第 29 回合馬 2 進 3 這步劣著，退傌踩卒捉車、俥傌叫將上樓、回俥緊拴車馬、兵臨城下逞兇、棄兵殺馬完勝。

第 32 局　（河南）孟　辰　先負　（山東）謝　巋

五七炮左橫俥兌右直俥對屏風馬右中象橫車外肋馬平包兌車

1. 炮二平五 　 馬 8 進 7 　　 2. 傌二進三 　 車 9 平 8

3. 俥一平二 　 卒 3 進 1 　　 4. 傌八進九 　 馬 2 進 3

5. 兵三進一　卒1進1　　6. 炮八平七　馬3進2

7. 俥九進一　象3進5

這是2010年10月17日「藏谷私藏杯」全國象棋個人賽第2
輪孟辰與謝巋之間的一場精彩激烈、引人入勝的矛與盾的智勇雙
全的較量。雙方以五七炮單提傌左橫俥對屏風馬右外肋馬中象互
進三兵卒拉開戰幕。黑補右中象固防，旨在穩守反擊，這種含蓄
多變的著法近年來頗為流行，前面多局殺法足以證實。

8. 俥二進六　車1進3　　9. 俥九平六　包8平9

10. 俥二進三　馬7退8　　11. 傌三進四　馬8進7

先補左正馬固防中路，明智。如士6進5，傌四進三，包9
平7，相三進一，馬2進1，炮七退一，馬8進9，傌三退四，馬1
退2，傌四進五，卒1進1，傌五進三，包2平7，炮七平九，卒1
進1，俥六平八，馬2退3，俥八進三，包7平8，兵五進一，雙
方對攻，互有顧忌。

12. 傌四進三　包9進4

炮打邊兵穩正。如士4進5？炮五平二，包9進4，炮二進
五，馬2進1，炮七平二，卒3進1，前炮平五，象7進5，傌三
進五，包2平4，傌五進三，將5平4，兵三進一，車1平2，兵
三進一，紅方棄子有攻勢，略占主動、易走。

13. 兵五進一？(圖32)　士4進5？

如圖32所示，紅兵攻中路過急，宜走傌三進五！象7進5，
俥六進六，馬7進6，俥六平八，馬2進1，炮七平八，車1平
4，仕六進五，卒1進1，變化下去，各有千秋，紅方一時不會落
入下風，優於實戰。

按圖32所示，黑方宜徑走馬2進1（也可包2進1，傌三退
四，馬2進1，變化下去，黑可滿意），炮七退一（若俥六進

二？包9退1，炮七退一，包9平5，炮七平五，包5進3，仕四進五，車1平2，演變下去，黑反先手），包2進4，兵三進一，卒1進1，俥六進三，包9平5，炮七平五，包5進2，仕四進五，包2退2，傌九退七，包2平7，兵五進一，馬1進2！演變下去，黑方反先。

圖32

14. 俥六進二　　包9退1

15. 兵五進一　　包2進1？

進包炸傌過急！宜馬2進1！炮七退一，卒5進1，傌三退五，馬7進5，炮七平三，包2進3，炮五平三，象7進9，相七進五，卒1進1，變化下去，勢均力敵，均可一戰。

16. 傌三進五！　象7進5　　17. 兵五進一　　　　馬7進5

18. 炮五進五　　士5進6　　19. 炮七平五？？？ …………

左炮鎮中敗著！宜走俥六進三！卒3進1，俥六平五，馬2進4，俥五平六，馬4進3，炮五退二，包2平3，俥六平一，變化下去，紅方棄子有攻勢、易走，優於實戰。

19. …………　　包2平4　　20. 俥六進二？？ …………

宜改走俥六平五！馬5進6，前炮退二，馬2進1，俥五平四，將5平4，兵三進一，馬6退4，俥四進四，包9平5，仕四進五，雙方對攻，互有顧忌。

20. …………　　馬2退3　　21. 俥六平七　　包4平3

22. 兵三進一　　將5平4！

出將先避一手老練，如馬3退4？俥七退一，馬4進5，俥七平一，包3進6，仕六進五，將5平4，兵三平四，後馬進3，俥一平五，馬5退7，兵四平三，車1平2。至此，黑多子，紅有攻勢，雖互有顧忌，但雙方可以一搏。

23. 俥七平六　包3平4　　24. 俥六平五　包9退1！

紅俥鎮中驅馬無奈，如俥六平四？包9退1（若士6進5？俥四平五！紅反先）！兵三進一（若俥四進二？士6進5！後炮平六，馬3進4，俥四退五，馬5進7，黑先），包4平7，後炮平六，車1平2，俥四進一（若俥九退七？車2進4，炮六進一，車2平7，相七進五，包7退1，黑反多子甚優），車2進四，仕六進五，包7退2，炮五平六，馬5進4，俥四退二，包9平5，俥四平五，士6進5！黑反多子大優。

現黑退邊包打俥，破城精妙巧手！

以下殺法是：後炮平六，將4平5，兵三進一，包4平7！炮六平五，將5平4，後炮平六，包7進1，俥五退一，包7退3，俥五平六，將4平5，俥六退一，包9平7，相三進一，前包平3，炮六平五，車1平2，仕六進五，包3進5，帥五平六，車2進4，相一進三，車2平1！兵七進一，車1平3，俥六進四，車3退2！黑車雙包齊鳴，炸相、砍傌、掃兵後，現又3路車包保護雙馬，以淨多雙馬卒獲勝。

此局雙方佈局謹慎、明智，蓄勢待發、伺機出擊，步入中局第13回合紅兵五進一攻中路過急、黑方士4進5嫌快，均先後錯失爭先機會，紅方在第19回合炮七平五和第20回合俥六進二兩手劣著被黑方緊追不捨：出將節節推進、退包連連進逼、雙包齊鳴轟相砍傌、揮車進退掃兵窺相，最終以3路車包緊護連環馬，淨多馬卒破城。

第33局 (河北)申 鵬 先勝 (四川)鄭一泓

五七炮左橫俥三路傌對屏風馬高右橫車外肋馬互進三兵卒

1. 炮二平五	馬8進7	2. 傌二進三	車9平8
3. 俥一平二	卒3進1	4. 兵三進一	馬2進3
5. 傌八進九	卒1進1	6. 炮八平七	馬3進2
7. 俥九進一	馬2進1		

這是 2010 年 9 月 17 日第 4 屆「楊官璘杯」全國象棋公開賽專業組第 5 輪申鵬與鄭一泓的一場精彩對決。至此,形成五七炮左橫俥對屏風馬挺 1 卒互進三兵卒陣式。黑先馬踩邊兵謀取實惠,積極而穩正。如卒 1 進 1,兵九進一,車 1 進 5,以下紅有俥九平四、俥二進四等幾種不同攻守變化。

8. 炮七進三　車1進3

飛炮炸卒、針鋒相對。如炮七平六則形成「五六炮」一路變化。

黑右車進卒林出擊、穩正有力。另有包 2 平 3、馬 1 退 2 和卒 1 進 1 三路變化。試演前者包 2 平 3,俥九平六,士 4 進 5,炮七進一,象 3 進 5,俥二進六,卒 1 進 1(若車 1 進 3,炮七平三:①車 1 退 3,俥六平八,車 1 平 4,傌三進四!紅反先手;②包 3 進 7,仕六進五,車 1 退 3,俥六平八,車 1 平 4,傌三進四,包 3 平 1,傌四進五,馬 7 進 5,炮五進四,馬 1 進 3,傌九退七,馬 3 退 5,相三進五!紅反較優),傌三進四,包 8 平 9,俥二進三,馬 7 退 8,炮五進四,馬 8 進 7,炮五退二,包 9 進 4,傌四進三!紅占攻勢。

9. 俥九平六　車1平3

紅出左肋車屬流行走法。筆者曾走俥九平八，車1平4，俥二進六，包2平4，傌三進四，象7進5，炮七進三，以下黑有兩變：

①車8進1，炮七退一，車8平6，俥八進三，包8平9（若誤走包8退2，兵三進一，卒7進1，炮五平三！紅乘隙而入，必得子大優），俥二平三，包9退2，俥三平二，馬7進6，俥三平五，車4平5，炮五進四，士6進5，兵三進一，馬6退7，炮五退一！在對抗中紅勢漸佳；

②士6進5，俥八進二（若傌四進三，車4進1，俥八進五，車4平2，俥八平九，車2平3，炮七平八，包4平3，俥九平八，馬1進3，兵五進一，馬3退5，相三進一，卒1進1，兵五進一，卒5進1，傌三退五，馬7進6，俥二退三，車8平7，仕六進五，車7進5，雙方對攻），卒1進1，炮五平七，紅反較優。

黑方果斷平車攔炮，屬近年來流行走法。如士6進5？？俥二進六，演變下去，紅勢不錯，仍持先手。

10. 炮七平四　車3進1

紅平肋炮穩正。如炮七平六？車3平2，俥二進六，包2平3，傌九退七，士6進5，傌三進四，馬1進2，炮六平七，象3進5，炮七退一，卒1進1，傌四進六，車2平4，俥六進二，卒1平2，炮七平四，卒5進1，炮四退三，馬2退1，傌六退八，車4平6！黑足可抗衡。

黑升車驅炮穩健。筆者曾走車3平2，俥六進四，包2平3，俥六平七，包3進1，炮五平六，包8進2，炮六進四，包8平3，炮六平八，車8進9，傌三退二，前包進5，仕六進五，卒1進1！黑占先手。

11. 炮四退三　車3平6　　12. 仕六進五　馬1退2！

黑退馬巡河，旨在控制紅俥路，著法靈活，又為伺機渡邊卒創造條件。

13. 兵三進一！　　車6平7

果斷棄三兵活馬，搶奪先手！如俥二進六？①象3進5，俥六進六，包2進1，俥六平八，包2平4，傌三進四，車6進1，俥八退二！紅反先手；②象7進5，俥六進六，包2進1，炮五平七，包8平9，俥二進三，馬7退8，俥六進一，士4進5，俥六平八，包2平4，相七進五，卒1進1！黑方邊卒乘勢渡河壓傌，黑反滿意、好走。

黑車殺兵正招，如卒7進1？俥二進四，演變下去，紅反優易走。

14. 傌三進四　　象7進5

補左中象正著。如士6進5？傌四進五，馬7進5，炮五進四，象7進5，俥六進六，變化下去，紅反佔優勢。

15. 傌四進五　　車7平6

平車占肋逼著，如馬7進5，炮五進四，士6進5，俥六進六，包2平3，帥五平六！紅方勝勢。

16. 俥二進六　　　　包8平9

17. 俥二平三　　　　馬7進5

18. 炮五進四　　　　士6進5

19. 俥六進七（圖33）　包9退1？？？

紅俥堵象腰，一舉中的！由此大優。

黑退邊包打俥敗著！導致丟子告負。如圖33所示，應不給紅雙俥雙炮反擊機會，徑走包9平6！紅如接走炮四平五，包2平6，傌九進八，馬2退3（若卒1進1？傌八進六，馬2退3，傌六進八，馬3進5，俥三平五，紅反易走）！炮五退二，卒1進

1，變化下去，黑勢不弱，比實戰結果好得多。

20. 俥三進二　車6退1

退車驅炮無奈。如包9進1，炮四平六，變化下去，紅也勝勢。

21. 炮四平七！　包2平3

紅平炮叫殺，兇悍有力！必得子勝定。

黑平包邀兌逼著。如象3進1？炮五平七！包2平3，俥三平一！紅得子勝定。

22. 炮五平七！

黑方　鄭一泓

紅方　申　鵬

圖33

黑如續走象3進1，俥三平一得包勝勢；又如改走包9進5，前炮進三！紅也勝。

此局雙方佈局審時度勢、平穩流暢。進入中局紅方在第13回合棄三兵活傌、第19回合俥堵象腰大優，而黑方卻走包9退1退邊包打俥敗招，被紅方進俥追包、平炮催殺，最終雙炮齊鳴，窺象叫殺，得子入局。

第34局　（河南）李曉暉　先勝　（江蘇）程　鳴

五七炮左橫俥三路傌對屏風馬左中象右橫車外肋馬互進三兵卒

1. 炮二平五　馬8進7　　2. 傌二進三　車9平8

3. 俥一平二　馬2進3　　4. 兵三進一　卒3進1

5. 傌八進九　象7進5　　6. 俥九進一　卒1進1

　　這是2010年8月14日全國象甲聯賽第10輪李曉暉與程鳴之間的一場精彩廝殺。雙方以中炮單提傌左橫俥對屏風馬左中象挺1卒互進三兵卒開戰。黑進1卒，旨在儘快開出車1進3右卒林車，一改筆者曾走車1進1右橫車下法，意欲出奇制勝，紅如接走俥九平六！包8進4，俥六進五，車1平8，炮八進四，包8平7，俥六平七！車8進8，傌三退二，車8進9，俥七進一，包2退1，炮五平六，車8退8，炮六進五，車8平7，兵九進一，卒5進1，俥七退一，馬7退9，仕六進五，包7平8，炮八退一，雖雙方子力對等，但變化下去紅俥雙炮壓境，且黑中卒已在紅左騎河炮口，紅勢占優。

　　7. 炮八平七　…………

　　左炮平七路，成五七炮陣式，屬改進後走法。筆者在網戰中曾走過俥九平六，卒1進1，兵九進一，車1進5，俥二進四，包8平9，俥二進五，馬7退8，相三進一，包2平1，炮八平七，包9平6，俥六平四，士4進5，仕四進五，馬8進7，俥四進三，車1平6，傌三進四，包1進4！變化下去，在無車棋搏殺中，雖子力對等，但黑勢樂觀、易走。

　　7. …………　馬3進2　　8. 傌三進四　馬2進1

　　紅右傌盤河出擊，意要殺7卒壓馬。也可徑走俥九平六！車1進3，俥二進六，士6進5，傌三進四，包8平9，俥二平三，馬2進1，炮七退一，車8平6，傌四進五，包9退1，炮七進四！馬7進5，炮五進四！紅多雙兵占優。

　　黑右肋馬踩邊兵欺炮，先得實利，穩正。另有車1進3和卒1進1走法，前面已有過介紹。

　　9. 炮七平六　…………

炮平六路避捉，成五六炮陣式，屬改進後新變。筆者曾走過俥九平八！馬1進3，俥八進六，車1進1，俥四進五，包8平9，俥二進九，馬7退8，俥八退一，車1平4，仕六進五，士6進5，俥五退四，車4進4，俥四進三，車4平7，俥三退五，車7進4，俥九進八，馬3退5，俥八平二，馬8進6，俥二進二！紅優，結果紅勝。

黑方　程　鳴

紅方　李曉暉

圖34

9.　…………　　車1進3

10. 俥九平八　　包2平4

11. 俥二進六　　士6進5（圖34）

12. 炮五平三？　…………

卸中炮護俥過急，易被黑方伺機反先。如圖34所示，宜俥八進二！卒1進1，俥九退七，包8平9，俥二進三，馬7退8，炮六進一，卒3進1，兵七進一，包4平3，炮六平九，卒1進1，俥八退二，包3進6，俥八平七，馬8進7，俥四進三，包9進4，俥七平二！雖雙方子力對等，但紅略優，優於實戰。

12.　…………　　卒5進1　　13. 相七進五　　車1平6

14. 俥四進三　　包4進1！

黑方抓住時機，挺中卒讓路，平肋車壓俥窺底仕，現右肋包拴鏈紅右翼俥俥，下暗伏車6進6砍殺底仕凶招。至此，黑足可對抗，可見第12回合紅卸中炮的後遺症非常明顯。

15. 兵三進一　　車6進6！　　16. 帥五平四　　包4平8

17. 傌三退五？ 馬7進5

黑方不失時機，透過兌車多殘底仕，奪得主動。

紅右傌貪中卒過急，宜及時兵三平四！既追殺左馬、又嚴控中卒，變化下去，優於實戰。

18. 兵三進一	前包進6	19. 相三進一	後包進6
20. 兵三平四	前包平9	21. 傌八平三	包9退1
22. 俥三退一	包8進1	23. 俥三進一	包9進1
24. 帥四進一	馬5退3	25. 炮六進二	包8退1
26. 帥四退一	車8進4	27. 炮三進三	馬1進3
28. 炮六平五	包8進1	29. 帥四進一	前馬進4！
30. 帥四平五	將5平6	31. 傌九進八	馬4退2
32. 相五退三	馬2退4？		

在對攻中，黑方砍去紅雙仕、黑馬雙包左右夾擊，已形成了優勢局面，現馬退仕角，漏著！宜包8退1！俥三進一（若帥五退一？馬2退4！帥五平六，馬4退6同時提三子，必得子大優；又若帥五進一？車8進3，炮三退三，馬2退3，帥五平六，後馬進2，炮五平四，將6平5，炮四平五，將5平6，傌八退七，卒3進1，傌五退七，馬2進4，前馬退九，卒1進1，傌九退八，包8平2！得傌後黑勝勢），

包9退1，帥五進一（若帥五退一？包8進1！帥五進一，車8進4，帥五進一，車8平4！俥三進一，車4退1，帥五退一，包8退1，帥五退一，車4進2！黑勝），

馬2退3，帥五平六（若帥五平四？馬3進4！帥四平五，馬4進6，帥五平四，馬6退7！得俥後黑勝），

馬3進2，帥六平五，車8進2，炮三退二，卒3進1，傌五退七（若傌八退九，馬3進4，炮五平四，將6平5，炮四退一，

馬4進5，炮四平二，馬5平7，帥五平四，包8退1！帥四退一，馬2進4！妙殺黑勝）

馬3進4，炮五進一，馬4進2，炮五平四，將6平5，傌七進八！士5進6，炮四平五，士4進5，兵四進一，將5平4，炮五進三，包9退2！俥三退一，車8進1，炮三退一，前馬退3，帥五平四，包9平7！必得子黑勝。

以下殺法是：炮五平四！將6平5，傌八退六，車8進2（致命漏著！宜走馬4進3！仍黑優）？傌五進六，士5進4，炮三平五，象5退7，炮四平五，將5平6，俥三進八！紅方抓住戰機，果斷卸中炮叫將、回傌護中炮、利用進俥敗招、精妙棄中傌、雙炮鎮中路、俥沉底殺象，一氣呵成！以下黑如接走將6進1，俥三退一，將6退1，兵四進一！以下黑如續走車8退6？？？則兵四進一！兵臨城下擒將；又如改走車8平6？？？則俥三進一！沉車殺將，紅也完勝。

此局雙方佈陣招法精準，紅方從五七炮改到五六炮，但在第12回合炮五平三卸中炮護傌過急，被黑方兌俥賺底仕反先，在第17回合傌三退五貪中卒又錯失先機，使步入中局後的黑方一路雄風。

然而，紅方毫不氣餒、審時度勢、蓄勢待發、守株待兔，戰至第32回合黑走馬2退4走漏，給了紅反先機會，更為糟糕的是第34回合走車8進2敗著！被紅方黑斷棄傌、雙炮齊鳴、兵臨城下、沉俥拔寨，一舉攻破城池！

此局的慘痛教訓告誡我們：當佔有優勢、反先時要有危機意識，決不能盲目被勝利衝昏頭腦，往往「一著不慎，滿盤皆輸」，一位成功棋手，望能時時切記。

第35局 （湖北）洪　智　先負　（瀋陽）卜鳳波

五七炮單提傌左橫俥三路傌對屏風馬右中象士外 肋馬高左包

1. 炮二平五	馬8進7	2. 兵三進一	卒3進1
3. 傌二進三	馬2進3	4. 俥一平二	車9平8
5. 傌八進九	卒1進1	6. 炮八平七	馬3進2
7. 俥九進一	象3進5		

這是2010年12月15日全國象甲聯賽第21輪洪智與卜鳳波的一場殊死決鬥。雙方以五七炮單提傌左橫俥對屏風馬右外肋馬中象互進三兵卒拉開戰幕。先補右中象固防，一改以往象7進5、馬2進1和卒1進1等不同走法，意欲出奇制勝。如象7進5！俥九平六，車1進3，俥二進六，士6進5，兵五進一，包8平9，俥二平三（若俥二進三？雙方兌車後局勢相對平穩），車8進6，兵五進一，車8平7！變化下去，黑較滿意。

　　8. 傌三進四　…………

右傌盤河出擊屬流行變例。筆者也走俥九平六！車1進3，俥二進六，包8平9，俥二進三（若俥二平三，則雙方另有不同攻守變化），馬7退8，炮七退一〔若傌三進四？馬8進7，傌四進三，士4進5（若包9進4？？傌三進五！象7進5，俥六進六！變化下去，紅反大優），傌三進一，象7進9，炮七退一，馬2進1！演變下去，黑足可抗衡〕，士4進5，兵五進一，馬8進7，俥六進二，包2平4，傌三進四，卒3進1，兵七進一，馬2退4，俥六平八，馬4進5，仕六進五，卒7進1，兵三進一，象5進7，傌九進七，馬5進3，俥八平七，馬7進6（若包4平3？俥七

平八！下伏俥八進六殺招，紅大優），兵七進一！變化下去，紅反易走。

8. ………… 士4進5　　9. 傌四進六　包8進1

升左包固防紅傌奔槽，別無其他選擇，正著。

10. 俥二進五　卒1進1！

渡1卒出擊，準備伺機高右橫車騎河窺打三路兵，穩正。如卒7進1？傌六進四，馬7進8？傌四進三！將5平4，俥九平六，包2平4，俥六進六！士5進4，炮七平六，士4退5，炮六退一，馬2進3，傌九進七，卒3進1，炮五平六！紅方連棄雙俥取勢，至此疊炮妙殺，紅方速勝。

11. 兵三進一　象5進7！

飛象滅兵，及時老練！如卒7進1？傌六進四！紅勝勢。

12. 兵九進一　車1進5　　13. 俥九平六　象7退5

14. 炮五平三　卒7進1　　15. 炮三進五　包2平7

16. 相三進一　…………

飛右邊相避殺，旨在為以後炮七平二意要得子打開通道。

16. …………　卒5進1　　17. 兵七進一　車1退2！

退右邊車固守老練！巧為8路無根車、包生根，且又暗伏包7平8得紅俥凶招，黑勢由此反先。如貪卒3進1？？傌六進八！包7退1，炮七平二！此時，紅方勢必得子大優。

18. 兵七進一　…………

殺卒渡兵，別無選擇。如俥二退三？包7平8，俥二平四，前炮進6！仕四進五，後炮進6，演變下去，黑攻勢會更猛！

18. …………　馬2進1　　19. 炮七平六　包7平8

20. 俥六平八　士5退4　　21. 炮六進七　…………

炮炸底士無奈，意要放手一搏，望能多創造些反擊機會。

21.…………　後包進2
22.俥八進八　象5退3(圖35)

如圖35所示，黑退中象正著！可確保棄象後，黑車8進2穩踞防守要道入局。如士6進5（若將5進1？俥六進七！抽車後紅反大優），炮六平三，士5退4，俥六進七，車1平4，炮三平六，車4退1，炮六平三！將5進1，兵七進一！紅反勝定。

以下殺法是：俥八平七，車8進2，兵七進一，車8平4，炮六平四，將5進1，俥九進七，馬1退3，兵七平八，車1進1，俥七退一，將5退1，俥七退四，將5平6，俥七平四，將6平5，俥四進二，前包進5，相一退三，後包進3，俥四退三，車4平8，兵八平七，車1平3，兵七平六，前包平9，兵六進一，包8進3，兵六進一，車8退1，兵五進一，車8平4，兵五進一，包9平7，帥五進一，車4進3！俥七進六，車3平4，以下紅如續走俥四平五，車4進5！下伏車4平5搶中路、抽俥兵和車殺紅底仕、相凶著。至此，黑淨多雙包、後防無憂，必勝無疑。

此局雙方佈局開始黑方在第10回合挺1卒、第11回合飛象殺兵、第17回合退邊車固守穩住局勢；當紅方在第21回合炮炸底士放手一搏時，黑仍退中象固守、棄車換雙馬、雙包齊上陣、炸相又破仕，最終黑多雙包入局，是一盤在「平淡中見真功」的好棋！

黑方　卜鳳波

紅方　洪　智

圖35

第36局 （江蘇)李 群 先負 (湖北)洪 智

五七炮巡河俥左橫俥兌右直俥對屏風馬右中象兩頭蛇平包兌車

1. 炮二平五　馬8進7　　2. 傌二進三　車9平8
3. 俥一平二　馬2進3　　4. 傌八進九　卒3進1

這是2010年8月11日全國象甲聯賽第9輪李群與洪智之間的一盤精彩對壘。紅方以「短平快」的均衡出子速度，急進左邊傌成中炮單提傌陣式，屬當年流行攻法之一。

黑現強挺3卒也不落俗套。如卒7進1，炮八平七，車1平2，俥九平八，包2進4，俥二進四，包8平9，俥二平四，車8進1，兵九進一，車8平2，兵三進一，卒7進1，俥四平三，馬7進6，俥八進一，前車平4，俥八平四，車2進4，俥三進一，車4進3，傌九進八，車2進1，俥三平四，車4平6，俥四進四，象3進5，俥四退一，車2退1，兵七進一，車2平7，炮五平六，變化下去，雙方平穩。

5. 俥二進四　卒7進1

紅如改走兵三進一，卒1進1，炮八平七，馬3進2，俥九進一，則形成五七炮進三兵對屏風馬挺3卒的正規佈陣。

黑急挺7路卒，屬近年新變，如改走包8平9，俥二進五，馬7退8，炮八平七，象3進5，俥九平八，包2平1，兵三進一，包1進4，俥八進三，包1退1，俥八進三，士4進5，兵七進一，卒3進1，俥八平七，卒1進1，俥七退二，馬3退4，炮五進四，車1進3，炮五退一，馬8進7，傌九進七！雙方先後兌去（俥）車和雙兵卒後，紅仍持先手。

6. 俥九進一　　象3進5

紅先搶出左橫俥，屬近年流行之變，如先走炮八平七，馬3進2（若象3進5，則雙方另有不同攻守變化），俥九進一（若兵三進一，卒7進1，俥二平三，象3進5，則雙方另有攻防變化），象3進5，俥九平六，士4進5，兵九進一，車1平4，俥六進八，士5退4，傌九進八，包8退1，傌八進六，包8平5，俥二平四，包5平3，炮七平九，卒7進1，兵三進一，車8進4，傌六進四，車8平4，炮九進四，卒3進1，俥四平七，包2平3，炮九退一，車4進4，俥七平八，包3進7，仕六進五，馬2進4，俥八退四，紅雖殘相，但淨多3個兵，且子力開朗，仍持先手。

　　黑補右中象固防，穩健。如包8平9，俥二進五，馬7退8，炮八平七，馬8進7，俥九平八，馬3進4，俥八進三，包2平4，兵三進一，卒7進1，俥八平三，象3進5，俥三進二，車1平2，仕四進五，士4進5，兵九進一，包9退1，子力對等，相互牽制，黑可抗衡。

7. 俥九平六　　…………

如炮八平七（若先兵七進一，卒3進1，俥二平七，馬3進4，炮八平六，包8進2，俥九平二，車1平3，俥七進五，象5退3，俥二進三，象7進5，炮六進二，士6進5，傌九進七，車8平6，傌七進六，包8平4，仕四進五，包4平3，兌去車馬兵卒後，黑反滿意），馬3進4，俥九平八，包2平3，兵三進一，卒7進1，俥二平三，包8平9，兵七進一，包9退1，兵七進一，包9平7，炮七進五！包7進4，炮七平三！象5進3，俥八進三，包7進1，炮五進四！

　　紅俥換雙後，局面開朗，已牢牢掌握著主動權。

7. ………… 　包8平9　　8. 俥二進五　…………

如俥二平四，士4進5，兵七進一，車1平4，俥六進八，士5退4，兵九進一，車8進4，炮五平七，士4進5，相七進五，卒9進1，變化下去，雙方對峙，但紅方略好。

　8. ………… 　馬7退8　　9. 炮八平七　馬8進7

10. 兵七進一　…………

急挺七兵，直逼黑3路馬，旨在兌卒後迅速擾亂黑方陣形，意要儘快打開局面出擊。

10. ………… 　馬3進2　　11. 兵七進一　象5進3

12. 俥六進四　象7進5　　13. 炮七退一　卒1進1

紅方果斷提前退炮，旨在避開黑馬踩邊兵的先手棋，是步能保持著七路炮左右靈活出擊的佳著！

黑先兌邊卒過急，因中路黑有空虛之嫌，宜士4進5先補一手中士後，變化下去，黑勢會更穩健些。

14. 兵五進一？　…………

急衝中兵過早，宜先走俥六進一！包2平3，炮七進六，馬2退3，傌九進七，士4進5，俥六平七，馬7進6，傌七進六，馬6進4！仕四進五，包9平6，兵五進一，此刻挺中兵使雙方互纏，各有顧忌，但紅勢不差，足可抗衡。

14. ………… 　馬2進1　　15. 俥六退二　卒1進1

紅退俥欺馬不如走俥六進一靜觀其變、伺機反擊來得實惠。

黑渡邊卒保馬當然之著，也為以後棄卒奔馬反擊做準備。

16. 俥六平八　包2平4　　17. 傌九退八　士4進5

18. 炮七平九　卒1平2！

紅方同樣平炮牽制黑右翼車馬卒，不如徑走炮五平九卸去中炮為妥，以下黑如走馬7進6，炮七平二！象5退7，相七進五，

變化下去，大體均勢，優於實戰。

黑果斷棄卒解馬，一下取得反先局勢，由此步入佳境。

19. 俥八進一　　馬1退3

針對紅邊炮無「根」弱點，黑退馬騰挪，巧妙及時擺脫牽制，使紅方呈下風趨勢，如上述紅改走炮五平九，黑就無此手段。

20. 相七進九　　馬3進4　　　21. 炮九平六??　車1進6

劣著！宜走俥八進六！車1平4，仕六進五，包4進6，仕五進六，車4進7，相九進七！象3退1，俥八進五，車4退7，俥八平六，將5平4，帥五平六，紅可對付，優於實戰。

黑也可走包4進6，俥八進六，車1進6，俥八進五，士5退4，兵五進一，卒5進1，俥八退七，車1平7，俥八平六，車7進1，俥六進四，卒5進1，俥六平三，包9進4！俥三進一，包9平7！俥三平四，包7進3，帥五進一，士4進5，俥四退四，卒7進1，黑棄子後有強大攻勢，勝定。

22. 俥八平六　　馬4進2　　　23. 炮六進六　　　士5進4

24. 俥六退三　　車1平2　　　25. 炮五退一??　馬2退1

退中炮不如徑走俥三進五固守好，若包9進4，俥五退七連環保護防守為妥，雖仍後手，但能抗衡，優於實戰。

黑現回馬追馬，已明顯反先了。

26. 俥八進七　　車2平7　　　27. 俥七進九??　車7進1(圖36)

紅兌邊馬不如改走俥六進一保俥、護邊兵為好，變化下去尚可支撐，比實戰中黑包打邊兵後，再伺機沉底包入局要好些。

黑車砍俥後，為邊包炸兵入局奠定了勝機。

28. 俥六進六???　…………

肋車貪士，敗著！給黑包炸邊兵破城打開了方便之門。如圖36所示，宜俥六進二！卒7進1（若車7平1？傌九進七，卒7進1，兵五進一，紅可從中路反擊），傌九進七，車7進2，兵五進一，車7退3，炮五進五，士6進5，俥六平五，馬7進8，俥五平三，卒7進1，兵五平六。至此，黑雖多邊卒多象，但紅尚可周旋，好於實戰。

<div align="center">黑方 洪 智</div>

<div align="center">紅方 李 群</div>

<div align="center">圖36</div>

以下殺法是：包9進4，俥六退四，包9進3，炮五平八，車7進2，帥五進一，馬7進6，帥五平六，車7退3！俥六進六，將5進1，傌九進七（若傌九進八？馬6進5，帥六平五，馬5進7，帥五平六，馬7進6！帥六平五，將5平6，御駕親征叫殺，下伏車7平5殺招，黑勝），車7平3！炮八進五，馬6進7，兵五進一，包9退1！黑車馬包左右夾殺勝定。

以下紅如接走俥六退一，將5退1，俥六平二，馬7進6！仕六進五，車3進2！帥六進一，包9退1，俥二平四，馬6退8！俥四退六（若走仕五進四？則馬8退6！黑馬包同叫殺，黑勝），包9平6！必得俥後，黑勝。

此局雙方佈局輕車熟路、運子有序。進入中局，黑方抓住紅方第14回合衝中兵過早、第21回合炮九平六解殺劣著和第28回合俥六進六貪士敗著，邊包炸兵沉底、車殺底相策馬、兌俥不成進馬、車馬包左右夾殺入局。

第37局 （北京）蔣　川　先勝　（黑龍江）聶鐵文

五七炮巡河俥左橫俥三路傌對屏風馬高右橫車騎河左中象 互進三兵卒

1. 炮二平五　馬8進7　　2. 傌二進三　車9平8

3. 俥一平二　馬2進3　　4. 兵三進一　…………

這是2010年7月7日全國象甲聯賽第5輪北京蔣川與黑龍江聶鐵文之間的一場佈局大戰。據瞭解，此前蔣川與趙國榮曾有過此類型之戰，而趙國榮不慎失利。蔣川現拋出「巡河兌俥與背俥補左中仕」飛刀戰術，打亂了聶鐵文賽前曾準備的戰略戰術，現急進三路兵是蔣川每逢在重大戰役中揮出的闖蕩江湖多年所採用過的殺手鐧，值得欣賞。

4. …………　卒3進1　　5. 傌八進九　卒1進1

6. 炮八平七　馬3進2　　7. 俥九進一　卒1進1

8. 兵九進一　車1進5　　9. 俥二進四　象7進5

紅進俥巡河護兵，穩健。如俥九平四，車1平7，傌三進四，象7進5，俥二進六（另有傌四進五不同攻守變化），士6進5，傌四進六，包2進1，炮七平八（若傌六進四，則雙方另有不同走法），包2平4（若包2進4??傌六進四！捉車兼叫殺，紅勝定），傌六進四，包4平6，俥四進五，包8平9，俥二進三，車7退2，俥四平三，車8進2，傌九進八，馬2退3，炮五平三，變化下去，紅反主動。

10. 俥九平四　車1平4

在網戰中筆者走士6進5?炮七退一，包8平9，俥二進五，馬7退8，傌三進四，馬8進7，俥四進二，包9退2，傌四進

五，車1平7，相三進一，車7平8，傌五退四，包9平6（若卒7進1？則傌四進六！紅反主動），傌四進三，車8退2，傌三退五，馬7進5，傌五退三，馬5進7，俥四進二，紅勢主動、略優，結果雙方戰和。

11. 傌三進四 …………

右傌盤河，積極有力。筆者曾走俥四進三，車4進2，炮五平四！包8平9（若車4平3？相三進五，車3平1，炮四平九，紅反較優），俥二進五，馬7退8，相三進五，車4退3，仕四進五，士6進5，俥四進二，車4平5，俥四平三，車5進2，俥三平二，馬8進6（若誤走馬8進7？則炮四進五！黑方丟子），傌三進四，車5平6，傌四進六，包2進1，炮二退一，紅方失手。

11. ………… 士6進5　12. 傌四進三　馬2進1

如包8進2（若車4退1？炮五平三，車4進3，傌三退四，馬7進6，俥二進一，車8平6，傌四退五，車4退3，俥四進三，包8平7，仕四進五，包7進5，炮七平三，紅優），俥四進四，包2進1，炮五平三，車8進3，仕四進五，包2平7，俥四進一，包8平4，俥二進二，包7進4，俥二退二，卒3進1，兵七進一，車4平3，炮七退一，包4退1，俥四進二，包7平2，俥四退六，包4平2！黑車兌傌炮後，變化下去，足可抗衡。

13. 炮七退一　馬1進3　14. 俥四進三！ …………

紅肋俥巡河兌車，是蔣川拋出的最新中局飛刀戰術之一。在2010年5月21日趙鑫鑫對陶漢明之戰中曾走仕四進五，馬3退5，俥四進二，馬5退4〔若先走包2進4，以下紅有兩變：①炮五平三，車8平6，俥四進六，馬7退6，炮三退一，車4平7，傌三進五，象3進5，俥二進三，馬5退6，相三進五，車7平8，俥二退三，前馬進8，炮三進三，士5進4，炮三平九，馬8

退6，兵一進一，包2退2，黑可對付；②俥四進一，車4平6，傌三退四，包2退2，傌四進三，包2退1，傌三退四，馬5退6，俥二退一，包8平9，俥二進六，馬7退8，傌四進六，包9進4，兵七進一，包2平3，兵七進一，包3進5，傌九退七，象5進3，雙方兌去雙（俥）車（炮）包兵卒後，紅子活躍，黑多中卒，互有顧忌］，炮五平一，包8進1，炮一平六，包2進1，炮六平三，包8進1，相三進五，包2平7，炮三進四，包8平5，俥二進五，馬7退8，兵三進一，象5進7，炮七平八，象7退5，炮八進四，馬8進7，炮八平六，車4退1，傌九進八，車4進1，傌八進七，包5平7，黑淨多中卒略好。

14. ………… 車4進3??

進肋車攔炮，意欲保持複雜變化，劣著，錯失和機。宜車4平6！傌三退四，馬3退5，兵三進一，包8平9，俥二進五，馬7退8，傌四進五，包2進2，傌五退七，象5進3，炮七平五，包2平7（若包2進2？兵七進一！象3退5，後炮進二！紅反多雙兵大優），後炮進二，象3退5，變化下去，和勢甚濃，優於實戰。

15. 仕六進五 馬3退5??

紅方「迎俥補仕」好像有悖兵法，但蔣川卻十分青睞這把「飛刀」戰術。

黑急於回馬踩中兵，劣著！由此開始走向了不歸之路。宜包8進2！炮五平三，馬3退5，俥四退一，馬5進3，兵三進一，象5進7，炮三退一，車4退5，變化下去，黑方易走，優於實戰。

16. 俥四平八 包2平4 17. 俥八平五 馬5進3

18. 炮五平三(圖37) 卒3進1???

紅方不失時機，俥先捉包、又欺馬、再卸中炮，這「三步

曲」絲絲入扣、步步為營、節節推進、井然有序，將黑中馬變為攻擊靶點，精妙之極、耐人尋味！至此，紅方大優。

黑主動獻卒，敗著！由此一蹶不振、難以自拔，丟子告負。如圖37所示，宜馬3退1！相三進五，馬1退2，俥五平八，馬2退1，兵三進一，象5進7，兵七進一，包4進1，兵七進一，象3進5，炮三退一，車4退2，傌三退五，卒5進1，炮三進六，包4退1，炮三平六，車4退4，雙方

紅方　蔣　川
圖37

兌去傌馬炮包兵卒後，局面簡化，黑可抗衡，強於實戰。

　　19. 兵七進一　　車4退2　　20. 相七進五　　馬3退1
　　21. 兵七進一！　車4平7　　22. 炮三平四　　包8進2

　　如包4進4？？傌三退四，包4平9，兵三進一，包9退2，兵三進一，包8平9，俥二平三，車7退1，相五進三，馬7退6，傌四進五，紅俥傌雙兵、四子壓境，大佔優勢。

　　以下殺法是：俥五平九！車8進3，炮七進二！至此，紅必得子勝勢，以下黑如續走車8平7，俥九退一！象3進1，俥二進一！紅雙俥連殺黑方馬包，淨多炮兵獲勝。

　　此局雙方佈局開始你推我擋、乾淨俐落，剛入中局紅方在第14回合拋出俥四進三最新「飛刀」，令黑方劣著連生：第14回合車4進3攔炮、第15回合馬3退5踩中兵和第18回合卒3進1主動棄卒共3次成和、均勢和反先機會，造成紅方俥傌雙兵四子壓

境，最終紅雙俥連殺黑馬包、多子多兵完勝。

第38局 （北京)蔣　川　先勝　（黑龍江)趙國榮

五七炮過河俥挺中兵對屏風馬左包封車進7卒右邊包

1. 炮二平五	馬8進7	2. 傌二進三	車9平8
3. 俥一平二	馬2進3	4. 傌八進九	卒7進1
5. 炮八平七	車1平2	6. 俥九平八	包8進4

這是2010年5月17日第4屆全國體育大會象棋比賽中蔣川與趙國榮的一場精彩對決。雙方以五七炮單提傌對屏風馬進7卒拉開戰幕。筆者曾走過俥二進六，馬7進6，俥二退二，包2平1，俥九平八，車2進9，傌九退八，卒7進1，俥二進一（若俥二平三？包8平7，炮五平六，象7進5，兵七進一，包1退1，相七進五，卒1進1，黑反滿意），馬6進7（若馬6退7？俥二平三，卒7平6，炮七進四，紅反主動），俥二平三（若炮五退一，車8進1，炮七進四，象3進5，傌八進七，卒7平8，俥二退一，馬7退6，俥二平四，包8平7，相七進五，車8進3，黑方滿意），馬7進5，相七進五，包8平6，俥三退一，象3進5，雙方局勢平穩，結果戰和。

　　黑方如走包2進4，俥二進四，包8平9（若走象7進5或象3進5，則雙方互有攻守變化），俥二平四，以下有車8進1和象3進5兩路不同攻守著法。

　　7. 俥八進六　包2平1

紅右俥被封後，現左俥過河必然會對黑右翼施加壓力。

黑如象3進5，俥八平七，馬3退5，俥七平八，紅優。

　　8. 俥八平七　車2進2　9. 兵五進一　士4進5

紅衝中兵直攻中路，屬急攻型著法。另有俥二進一、兵九進一和俥七退二等多種選擇。試演前者俥二進一，象7進5（若包8平5？俥二平五，包5退2，傌三進五！紅反易走），俥二平四，士6進5，兵九進一，包8退3，俥七退二，包8平7，兵三進一（若俥四進二，車8進6！變化下去黑易走），包7進2，相三進一，包7平1，演變下去，黑也多卒滿意。

黑補右中士固守穩健。如象3進5，兵五進一，士4進5，兵五平六，馬7進6，炮七退一，馬6進7，炮五退一，卒1進1，相三進五，卒1進1，傌三進五，雙方對攻中紅反略先。

10. 兵五進一　　卒5進1

挺卒掃兵正著。如象3進5？兵五平六，馬7進6，炮七退一，馬6進4，炮五平四，包8退3，炮四進四，馬3退4，俥七退二，前馬進6，仕四進五，車2進5，相三進五，包8進4，傌三進五，車8進2，俥七平四，包8平6，俥二進七，包6退2，俥二退三，包6平2，俥二平四，包1進4，炮四退三，包2退3，炮四退一，車2退3，傌五進七，車2平4，傌七退九，變化下去，紅反多子大佔優勢。

11. 兵三進一　卒7進1　　12. 傌三進五！　包8平3

紅果斷棄兵躍出盤頭傌，擺出一副決戰架勢，紅由此反先。

黑揮包炸兵實惠，如象7進5？炮五進三，馬3進5，傌五進三，車8進4，炮七平三，變化下去，紅反主動。

13. 炮五進三　象3進5　　14. 炮七平二　車8進4

紅平炮避兌俥，旨在求穩，如炮七平三？車8進9，炮三進五，車8退3，俥七退三，紅俥兌馬包後，局勢開朗，黑右翼車馬包受牽，但淨多過河7路卒參戰，雙方也會互有顧忌。

黑升左直車巡河欺中炮，正著，如卒7平6？炮二進五！紅

反先手。

15. 傌五進三　包3平7

16. 相三進五　…………

先飛中相固防老練，如俥七退三，包7進1，相三進五，馬7進5，俥二平三，包7平6，俥七平四，包6平1，相七進九，馬5進3！黑反易走。

黑方　趙國榮

紅方　蔣　川

圖38

16. …………　馬3進5

17. 俥二平三　包7平5

18. 仕四進五　車2平4?

同樣運車，宜車2進3！傌三退五，車8平5，傌五進三，車5平3，俥七平九，包1平3，變化下去接近均勢，好於實戰。

19. 傌九進七　卒1進1?

進邊卒過於自信，宜車4進4！傌七進八，包1平4，俥七平六，車4平2，傌八進七，包5退1，變化下去，雙方互纏、各有千秋，優於實戰。

20. 傌七進八　包1退1　　21. 炮二平三(圖38)　車4進4?

右肋車急進兵林線，敗著！導致以後黑丟子失勢告負。

如圖38所示，宜走包5平7！俥三平四，車4進4，傌八進六，將5平4，俥七平八，包1進5，炮五進二，象7進5，傌三進四，車8平6，炮三進五，車6進5，仕五退四，包7平5，仕四進五，包1平3！黑方頑強防守後，使紅方一時很難入局，比實戰好得多。

22. 炮三進五　馬5退7　　23. 俥七進三　車4退6

24. 俥七退一　包1進2　　25. 傌三進四　車8退3

26. 傌八進七！　…………

進傌追殺邊包緊湊！為以後回傌出擊做了鋪墊。如俥七退五？包1平5，炮五平九，前包平4，紅方局勢反而透鬆不利。

26. …………　包1平5　　27. 傌七退五　車4進3

28. 俥七退五　車8進5？

進左直車護中包速敗！宜包5退3！俥三進七，車8進2，俥七平四，車8平6，俥四進三，包5進4，相七進五，車4平6！變化下去，要比實戰頑強些。

29. 傌四退五？　…………

傌退中路暗伏抽車殺包，錯失得子勝機。宜走傌四進三！將5平4，炮五平六，士5進4，俥七進三，馬7進6，俥七平八，象7進9，俥三平四，象9進7，俥四進五！紅得子勝。

以下殺法是：包5退2，俥七平二，馬7進5，俥三進六，車4進2，傌五退四（也可徑走俥三平五，車4平5，傌五平九，車5平7，俥二平五，車7退1，俥九平一！紅也勝定），馬5進3，俥二平五，包5平7，俥三平一，車4平8，傌五平二，車8平4，俥一退二，車4進3，俥一平七，包7退1，俥二進三，包7退2，傌四進三，車4退2，兵一進一，士5進6，傌三進五！紅傌踩車踏士，必得士、多子多兵勝。

此局雙方開戰平穩、相互爭先。步入中局紅方棄兵躍傌，抓住黑方第18回合車2平4、第19回合挺邊卒、第21回合車4進4和第28回合車8進5護中包四步劣著，棄傌炮兌車、殺卒連續兌車，最終傌踩車踏士、得子得士多兵勝，是一盤得勢不饒人、得子殺到底的一場精彩紛呈、馬到成功的殊死對決。

第39局 （北京）蔣 川 先負 （黑龍江）趙國榮

五七炮左橫俥右直俥巡河對屏風馬高右橫車騎河左中士象

1. 炮二平五	馬8進7	2. 兵三進一	卒3進1
3. 傌二進三	車9平8	4. 俥一平二	馬2進3
5. 傌八進九	卒1進1	6. 炮八平七	馬3進2
7. 俥九進一	卒1進1	8. 兵九進一	車1進5
9. 俥二進四	車1平4		

這是2010年8月20日第5屆「後肖杯」象棋大師精英賽第3輪蔣川與趙國榮的一局強強爭鬥。黑平肋車出擊是久經考驗的經典主流變化之一。如象7進5，俥九平四，以下有車1平4和士6進5的兩路變化已在前面蔣川先勝聶鐵文之戰中介紹過。

10. 俥九平四	象7進5	11. 傌三進四	士6進5

紅右傌盤河，屬近期流行下法之一。如俥四進三，車4進1，仕六進五，士4進5（若走馬2進3？俥四平八，馬3進1，相七進九，包2平4，傌三進四，車4平5，炮七進七，象5退3，俥二退一，包4平5，俥二平五，包5進4，俥八平五，紅反易走），俥四平九，包8進2，炮五平四，包2平4，炮四進一，車4進2，變化下去，黑足可抗衡。

黑方同樣補士，在2010年9月第4屆「楊官璘杯」全國象棋公開賽上兩人也曾弈成相同局面後趙國榮改走士4進5！傌四進五（若傌四進三，則雙方另有不同攻守變化），馬7進5，炮五進四，包8進2，仕四進五，卒7進1，相三進一，卒7進1，相一進三，車8進3，炮五退一，車4退2，炮七平三，馬2退3，兵五進一，包2進2，大體均勢，結果戰和。

12. 傌四進三　馬2進1

紅傌踩7卒最早是蔣川研製出的「專利」。在重大比賽中戰果累累。也可走傌四進五，馬7進5，炮五進四，車8平6，俥四進八，將5平6，炮七平二，包8進5，俥二退二，車4平7，俥二平四，將6平5，相三進五，車7平8，俥四進四，變化下去，子力對等，但紅勢略優。

黑果斷馬入邊陞侵炮。如包8進2（若車4退1，則雙方另有攻守變化），俥四進四，包2進1，炮五平三，車8進3，相三進五，包2平7，炮三進四，車8平7，俥四平二，車4進1，後俥退一，馬2進3，傌九進七，車4平3，子力大體相等。據說此「飛馬蹬包」戰術還是2010年5月由黑龍江隊研發出的獨門暗器！值得欣賞。

13. 炮七退一　馬1進3　　14. 俥四進三　車4進3

進右肋俥邀兌是蔣川愛用著法。筆者網戰改走仕四進五，馬3退5，俥四進二，馬5退4，炮五平三，包8進2，相三進五，包8平5，俥二進五，馬7退8，俥四平二，馬8進9，傌三退五，卒5進1，仕五進六，紅勢占優，結果紅勝。

黑如車4平6，傌三退四，馬3退5，兵三進一，包8平9（若象5進7？傌四進五，馬7進5，炮五進四，象7退5，兵七進一，車8平6，兵七進一，象3進1，仕六進五，象1進3，傌九進八，紅略優），俥二進五，馬7退8，傌四進五，包2進2，傌五退七，象5進3，炮七平五，包2平7，後炮進二，象3退5，後炮平一，包9進4，炮一進四！馬8進7，兵七進一，和勢甚濃。

15. 仕六進五　包8進2！

黑疾升左巡河包是趙國榮拋出的最新的中局攻殺「飛刀」！如馬3退5？俥四平八，包2平4，俥八平五，馬5進3，炮五平

三，卒3進1，兵七進一，車4退2，相七進五，馬3退1，兵七進一，車4平7，炮三平四，包8進2，俥五平九，車8進3，炮七進二！必得黑方邊馬後，紅反多子勝定。

16. 炮五平三 …………

卸中炮護俥、又窺黑雙馬，正著。如俥四平八，包2平4，以下紅有3種選擇：

①炮五平三，馬3退5，炮三退一，馬5進6，兵三進一，象5進7，俥八平四，包4進4，炮七進一，包4平7，炮七平三，包7退3，前炮進四，象7退5，前炮退一，車4退4，俥四退三，車4平7，炮三進六，車7退2，俥四進四，車7平8，相七進五，包8平7，俥二進三，車8進2，俥四進一，雙方局勢平淡；

②俥三退四，包4進3，俥二退一，車8平6，俥四進五，馬7進5，炮五進四，車6進3，俥二進二，車6平5，俥二平六，包4進1，俥八平五，車5平8，俥五平六，車4平3，俥九退七，包4退2，俥六進一，馬3退5，俥六退一，車8進3，兵一進一，車8退1，相三進五，車8平9。至此，雙方大子對等、仕（士）相（象）齊全，紅多七兵，和勢甚濃；

③兵五進一，包4進1（若車8進3，炮五平三，馬3退5，炮三退一，車4退4，兵五進一，卒5進1，俥三退四！子力對等，紅優），俥三退四，包4進2，俥四進五，馬7進5，炮五進四，車8進3，相三進五，車8平5，俥二進一，車5進2，黑雖少中卒，但雙車馬包四子壓境後，足可抗衡。

16. ………… 馬3退5　　17. 俥四退一 馬5進3

18. 兵三進一 象5進7　　19. 炮三退一 …………

如相三進五？包2進5，炮三平七，包2平5，仕五退六，包5平1，相七進九，車4平3，炮七平三，車3退1，俥四平三，象

3進5，相九退七，包8退2，黑反足可抗衡。

19. ………… 車4退5

20. 俥二退二？ 包2進4！

進俥欺馬軟著，宜走傌九進八！馬3進1，相七進九，象7退5，相三進五，卒5進1，傌三退五，車4平5，傌五退三，包8平7，俥二進五，馬7退8，炮三進四，象5進7，炮七進四，車5平2，炮七平五，象7退5，傌八進六，車2進6，相五退七，紅方多兵，四子出擊占優，好於實戰。

黑揮包打俥，是步機警刁鑽、又能盤活子力的好棋！如馬3退1，則兵七進一；又如馬3進1，則俥二平八！這兩路變化下去，均為紅優。這招進包窺俥反使局勢更富有對抗性。

21. 兵七進一？ …………

挺兵避捉，劣著！宜走俥四進一，馬3退5，相七進五，演變下去，紅陣勢平穩，仍占先手。

21. ………… 包2平5

22. 仕五退六（圖39）…………

如圖39所示，紅退中仕敗著！完全忽略了黑方的後續攻擊手段。同樣動中仕宜改走仕五進六！包5退1，兵七進一，象7退5，俥二平三，變化下去，互有顧忌，鹿死誰手、勝負難料。

22. ………… 包8進1！ 23. 炮三進三 …………

黑急進8路包，為以後車雙包左右夾殺埋下了伏筆，是步取

勝妙招！

紅炮進右相台無奈，如俥四進一，車4進2，以下紅方有兩種變化：①俥二平四，車8平6，前俥進五，士5退6，炮三進三，車4平7，傌九進七，包8平3，相七進九，車7進3，炮七平四，包3平7，俥四平七，車7平6，俥七平三，包7退2，俥三進三，車6退5，變化下去黑勝定；②俥四平六，馬3退4，炮三進三，馬4進5，仕六進五（若炮七平五，馬5進7，炮五平四，車8平6，帥五進一，包8平3，黑方攻勢很強，紅方很難防禦），馬5進3，帥五平六，馬3退1，相七退九，卒3進1，變化下去，黑多子多卒也勝。

23.…………　　包8平3！

平包閃擊，一舉入局！

以下著法是：俥二進七，馬7退8，傌九進七（若俥四進一，車4進5！也絕殺黑勝），車4進3（點穴）！炮三平五，卒5進1！捉死紅炮，黑勝。

此局雙方佈局流暢、互不相讓。步入中局黑方在第15回合拋出左包巡河包8進2這把最新佈局「飛刀」後，抓住紅方第20回合俥二退二欺馬、第21回合挺七兵避捉和第22回合仕五退六三步軟著，果斷平包閃擊、兌俥爭先、肋車點穴、中卒捉炮，最終多子多雙卒完勝紅方。

第40局　（香港）黃學謙　先勝　（香港）趙汝權

五七炮左橫俥升右直俥巡河對屏風馬高右橫車騎河右外肋馬左中象

1. 炮二平五　馬8進7　　2. 傌二進三　車9平8

3. 俥一平二　馬2進3　　4. 兵三進一　卒3進1

5. 傌八進九　卒1進1　　6. 炮八平七　馬3進2

7. 俥九進一　卒1進1　　8. 兵九進一　車1進5

9. 俥二進四　…………

這是2010年9月18日第4屆「楊官璘杯」全國象棋公開賽海外組第7輪黃學謙與趙汝權之間的一場「德比」爭鬥。雙方以五七炮單提傌左橫俥對屏風馬右外肋馬高右橫車騎河互進三兵卒開戰。紅高右直俥巡河護兵，屬改進後流行走法之一。

筆者曾在網戰中走過俥二進六，象3進5，俥九平四，車1平7〔若卒3進1？炮七進二，馬2進3，炮七進五，象5退3，傌九進七，車1平3，傌七進五（若俥二平三紅先），變化下去，紅優〕，傌三進四，包8平9（若士4進5？以下紅方有兩變：① 2009年11月15日首屆全國智力運動會象棋賽專業個人組程進超對洪智之戰中曾走傌四進五！包8平9，俥二進三，馬7退8，相三進一，車7平8，傌五退四，卒7進1，傌四進三！卒3進1，炮七進二！車8進1，俥四進七！傌炮直窺打中象占優，結果紅勝；②2009年11月29日全國象棋個人賽潘振波與洪智之戰曾走傌四進六！包2進1，相三進一，車7進1，傌九進八，卒7進1，傌六進四！包2平6，俥四進五！車7平5，炮七平八，卒3進1，炮八進三！卒3平2，炮八進二！紅必得子大優，結果也紅勝），俥二進三，馬7退8，炮五進四，士4進5，炮七平三，包9平6，俥四平三，象7進9，傌四進六，車7平4，傌六進四，車4退2！炮三平五，將5平4，仕四進五，卒3進1！演變下去，雙方對峙，但黑方滿意、好走。

9. …………　車1平4　　10. 俥九平四　象7進5

11. 俥四進三　車4進1

　　黑進肋車避兌，旨在伺機續走馬2進3儘快突破僵持局面，是車1平4的後續手段。如車4進2？炮五平四！車4平3？相三進五，車3平1，炮四平九！象3進1，兵七進一，卒3進1，俥四平七，紅子占位靈活、易走，反先。

　　12. 炮七退一！　…………

　　退炮新變，意欲試探黑方應手，伺機右移出擊，一改仕六進五和仕四進五鞏固中防的不同走法（這兩路變化，以下會分別介紹。），要出奇制勝。

　　12. …………　　　士4進5

　　13. 炮七平四　　　包8進2

　　14. 仕六進五（圖40）　車4退2？？？

　　退右肋車巡河，新變。如改走車4退3？俥四平九，包2平1，炮四進二，卒3進1，俥九平七，馬2進4，炮四退一，包1進4，兵三進一！馬4進6，俥二平四！包8進2，俥四退一！紅方多子占優；又如改走馬2退3？炮四進二，車4進2，俥四平八，馬3進2，俥八平九，馬2退3，炮五平六！包8平5，俥二進五，馬7退8，俥九平六，車4平1，炮六退二！車1平2，相三進五，包5平6，傌三進二，包6平8，兵一進一，包2平1，炮四平三，馬8進7，炮三進三！紅多兵主動、易走。

　　如圖40所示，宜包2平4！

黑方　趙汝權

紅方　黃學謙

圖40

以下紅如接走俥四平八，包4平2，俥八平九，包2平4，俥九進二，車4退1！俥九平八，卒3進1，俥八退一！卒7進1！俥八退五，卒7進1，俥二退一，卒7平8，俥二平四，包8平7，相三進一，卒8平7，炮四進一，車8進8！兵七進一，馬7進8，相一進三，車4平7！變化下去，黑方棄子得相有攻勢，優於實戰，足可抗衡。

以下殺法是：俥四平九，包8平5，俥二進五，馬7退8，傌三進四，車4退1，傌四進三，包5進3，相七進五，馬8進9，傌三退四，卒5進1，炮四平三，卒9進1，兵三進一！象5進7，俥九進五！車4平3，俥九平八，包2進1，傌四退六！象7退5，傌六進五！車3平5，俥八平七！士5退4，俥七平八，馬2進1（宜士6進5！較頑強，可一戰）？

俥八退三！紅得子勝定，以下黑如接走車5進1（若車5平2？？傌五進六！將5進1，傌六退八！紅得子必勝），俥八退三！車5進2，俥八平九！車5平9，俥九進四，車9平5，傌九進八！紅多子又得勢，勝。

此局雙方佈局伊始，你進我攻、蓄勢待發。紅方在第12回合走炮七退一新變，要出奇制勝，黑方在第14回合走車4退2出新招，以牙還牙，但實戰效果欠佳，最後紅方抓住戰機，兌車躍傌、踩卒兌包、棄兵沉車、俥殺底象、棄傌砍包、活擒邊馬，最終多子得勢破城。

此戰告訴我們：對待對方突發新變，定要慎重思考、審時度勢，擊左側視右側、攻後則瞻前側，洞察一切、見縫插針，施威解困、毫不氣餒，運籌帷幄、我行我素，只能這樣運作，才能百戰不殆。

二、2011年五七炮對屏風馬
（41—80局）

第41局 （上海）孫勇征 先勝 （北京）王天一

五七炮單提傌高左橫俥對屏風馬高右橫車互進三兵卒

1. 炮二平五　馬8進7　　2. 傌二進三　車9平8
3. 俥一平二　卒3進1　　4. 兵三進一　馬2進3
5. 傌八進九　…………

這是2011年10月9日「溫嶺・長嶼硐天杯」首屆全國象棋國手賽首輪孫勇征與王天一的一盤精彩搏殺。雙方以中炮直俥單提傌對屏風馬直車互進三兵卒拉開戰幕。如炮八平七，馬3進2（若士4進5，以下紅方有傌八進九和傌三進四兩種變化結果：前者為紅方易走、後者為黑子靈活占優的不同走法），傌三進四，象3進5（若象7進5？傌四進五，馬7進5，炮五進四，士6進5，俥二進五，車8平6，仕六進五，紅反易走），傌四進五，包8平9（若馬7進5？炮五進四，士4進5，俥二進五，下伏炮七平二窺打8路包的反擊占優手段），俥二進九，馬7退8，傌五退七，士4進5，傌七退五，車1平4，兵七進一，車4進6（若車4進5，炮七退一，車4平3，傌八進九，車3平4，炮七平

三，包9進4，俥九進一，以下黑方有包9退2和車4平3兩路變
化結果：前者為紅優、後者為雙方接近均勢的不同走法），兵七
進一，馬2進1，俥九進二，卒1進1，炮七退一，卒1進1，俥
九平八，車4進2，傌八進九，車4平3（宜馬1退3！）?俥八進
五，包9平2，傌九退七，象5進3，傌七進六（若傌五進七?包
2平5，變化下去，和勢甚濃）。至此，紅反占優。

　　5.………… 　卒1進1

　　挺邊卒制傌，旨在伺機兌卒暢通車路。筆者曾走象7進5，
俥九進一，包2平1，炮八平七，車1平2，兵七進一，馬3進
2，兵七進一，馬2進1，俥九平七，車2進5（若包8進2，俥二
進四，士4進5，傌三進四，演變下去，紅先），俥二進四，包8
退1（另有車2平3和包8進2兩種變化結果均為紅優的不同走
法），兵七進一（若兵七平六?包8平5，俥二進五，馬7退8，
變化下去，黑可抗衡），車2平3，炮七平六，車3平4，仕六進
五（若炮六平七?馬1進3，俥七進一，包8平3，兵七平八，車
8進5，傌三進二，包3進3！演變下去，黑勢不錯、易走），包
8平3，俥二進五，包3進7，俥二退五，包3退3！子力對等，變
化下去，黑可抗衡。

　　6.炮八平七 　…………

　　平七路炮直窺3路馬卒，意欲迫使黑進右外肋馬後，在無形
中來削弱黑方中路防禦力量。

　　6.………… 　馬3進2 　　7.俥九進一 　…………

　　高左橫俥出擊，屬當今流行變例。筆者也走過傌三進四！象
7進5，傌四進五（若炮七平六，士6進5，炮六進三，馬2進1，
俥九平八，包2平4，俥八進六，卒3進1，俥二進六，卒1進
1，仕六進五，車1進4，俥八平六，包4平1，傌四進五，包8平

9，俥二平三，馬7退6，雙方互纏），包8平9（若馬7進5？炮五進四，士6進5，俥二進五，紅反主動），俥二進九，馬7退8，傌五退七，士4進5，傌七進八，包9平2，俥九進一，馬2進4，俥九平八，包2進4，兵七進一，包2平9，炮七進一，包9平3（若包9退1，俥八平二，馬4進5，相三進五，馬8進6，俥二進三，包9進4，仕四進五，變化下去，紅反主動），傌九進七，馬4進5，相七進五，車1進3，俥八進四，紅子活、多兵占優。

　　7. ………… 　馬2進1

　　馬踩邊兵主動出擊，是與紅方對搶先手的著法之一。如象3進5，以下紅方有俥二進六、俥九平六和傌三進四3種變化結果，前者為雙方互纏，後二者均為黑方易走的不同走法；又如卒1進1？兵九進一，車1進5，俥二進四，象7進5，俥九平四，以下黑方有車1平4和士6進5兩路變化結果均為紅方主動的不同走法；再如筆者曾走象7進5！俥九平六，車1進3，俥二進六，士6進5，兵五進一，包8平9，俥二平三（若俥二進三，變化下去，局勢平穩），車8進6，兵五進一，車8平7，演變下去，黑反易走，結果黑勝。

　　8. 炮七退一　…………

　　先退七炮，伺機右移出擊，著法少見又新穎！以往多走炮七進三（若炮七平六？卒3進1，兵七進一，馬1退3，變化下去，黑方反先），車1進3（另有卒1進1和包2平3兩種變化結果：前者為雙方均勢、後者為紅方較優的不同走法），俥九平八，車1平4（若包2平4？傌三進四，象7進5，炮七進二，車1平4，俥二進六，士6進5，傌四進三，車4進1，俥八進五，馬1退2，傌九進八，車4平6，兵五進一！車8平6，仕六進五，後車

進3，炮五平八，卒1進1，炮七退一，包4進1，俥二進一，後車平7，炮七進一，馬7退6，炮八進三，包4退1，俥二退四，卒1平2，相七進五，車6平3，炮七平八！紅方四個大子靈活、易走、占優），俥二進六，包2平4，傌三進四，象7進5，炮七進二，包8平9，俥二進三，馬7退8，傌四進三，包9平7，相三進一，馬8進6，傌三退二，馬6進8，炮五平二，馬8退7，仕四進五，車4進1。至此，紅雖多兵，但基本均勢。

8.………… 車1進3　　9.俥九平八　包2平3

平卒底包穩健，如包2平4？俥八進二，卒1進1，兵七進一！變化下去，紅反主動。

10.俥二進六　象7進5　　11.俥八進六　包3進1

升右包避捉，直窺打二路過河俥，正著。如車1退1？俥八平九，象3進1，傌三進四！右傌盤河出擊，演變下去，紅反滿意。

12.炮七平二！　卒7進1

紅平左炮右移棄炮，大膽獻子取勢爭先，佳著！

黑挺7卒驅俥，以牙還牙，好棋！如包8進6？俥二進三！馬7退8，炮五進四！士6進5，炮五平九！得車後，紅勝定。

13.俥二退二（圖41）　包3退2？

如圖41所示，紅退右俥巡河生根正著，而黑退右卒底包劣著！導致被動、即處下風。宜車1退1！俥八平九，象3進1，炮二平九（若炮二進六？卒7進1！黑方棄子，變化下去，黑卒過河，足可與紅方抗衡），卒1進1，兵三進一，卒3進1，演變下去，黑方足可抗衡，且好於實戰。

14.炮二平九？　…………

紅平右炮左移邊路驅馬，被得勢沖昏了頭腦，錯失得子機

會。宜炮二進六！卒7進1，炮二退一！車1退1，俥八平九，卒7平8，俥九進一，包3平5，炮二平四，卒8平7，俥九退三，卒7進1，俥九退二，卒7進1，俥九進一，卒7平6，炮五平六，紅反多子大優。

黑方　王天一

紅方　孫勇征

圖41

　　14.…………　　卒1進1
　　15. 兵三進一　　包8平9
　　16. 兵三進一　　車8進5
　　17. 傌三進二　　馬7退5
　　18. 俥八退四?　…………

退左直俥壓馬過急，喪失了大好的反先機會，同樣運俥宜俥八進一！包9退1，傌二進四，馬5進3，俥八平七，馬3退5，傌四進六，車1平4，俥七退三，馬1進3，炮九平七，變化下去，紅多兵主動、易走，比實戰強多了。

　　18.…………　馬5進3　　19. 傌二進四　士6進5?

上左中士緩手，由此被紅方一舉破城！宜卒5進1！棄中卒，儘快開通卒林中車路，變化下去，強於實戰，尚可周旋。

以下殺法是：兵五進一，馬3進4，傌九退七，卒1平2，炮九進五，卒2進1，炮五進四，包3進5，傌七進五（亦可傌七進八！卒3進1，傌八進九，變化下去，紅雙馬雙炮兵5子壓境勝定），馬4退3，炮五平一，包9進4，炮九平四，包3平4，傌五進三，士5進6，兵三進一，士4進5，炮四平二！將5平4，炮二進三，馬3進5，傌三進二，包9進2，傌四進六，包9平

2，仕四進五，馬5進7，炮一進三，將4進1，炮二退一，將4退1，兵三進一，馬1退2，兵三平四，將4進1，兵四平五！將4進1，炮一退二（也可傌六進四殺士後，紅也勝定）。至此，紅雙傌雙炮兵壓境破城勝。

此局黑方第13回合退右卒底包和第19回合補右中士是致命傷，導致被紅雙傌雙炮攻營拔寨。

第42局 （江蘇）王　斌　先負　（上海）胡榮華

五七炮單提傌左橫俥對屏風馬右中士象互進三兵卒

1.炮二平五　馬8進7　　2.傌二進三　車9平8

3.俥一平二　…………

這是2011年11月18日第2屆全國智力運動會象棋團體賽男子組第7輪王斌與胡榮華之間的一盤激烈格鬥。雙方以中炮右直俥對左正馬直車開戰。

如兵三進一〔若兵七進一，卒7進1，傌八進七，馬2進3，炮八進二（如徑走俥一平二？包2進4，兵五進一，包8進4，變化下去成對攻局面，紅較難掌控局面），象3進5，兵三進一，卒7進1（若卒3進1？兵七進一，卒7進1，兵七進一，馬3退5，傌七進六，卒7進1，傌三退五，包8平9，俥一進二，車8進4，傌五進七，包2進2，俥一平四，包9進4，傌六進五！變化下去，紅大優），炮八平三，馬7進8，俥九平八，車1平2，俥八進六，車8進1！兵五進一，車8平6，兵五進一，卒5進1，俥八退一，卒3進1！俥八平七，馬8進6，俥七平五，士4進5，傌三進四，車6進4，炮三退二，包8平6！黑反滿意〕，包8平9，傌八進七，卒3進1，炮八進四，馬2進3，炮八平七，車1

平2，俥九平八，象3進5，俥八進四，包2平1，俥八進五，馬3退2，俥一進一，包1平3，俥一平八，馬2進4，俥八進五，馬4進3（若卒1進1？偶七退五，以下紅有炮五平九攻擊黑邊線凶招，紅優），俥八平七，包3平4，兵七進一（若偶七退五，車8進6，炮五平八，包4平2，兵七進一，卒3進1，炮八進一，車8退2，俥七退二，局勢平穩），車8進4，炮五平六〔若兵七進一？卒7進1！偶三進四，卒7進1，偶四進五，馬7進6，雙方互渡一兵（卒），形成複雜對攻局面，各有千秋，但互有顧忌〕，卒7進1，相七進五，卒7進1，相五進三，卒3進1，俥七退二，士6進5，相三退五，車8平7，變化下去，雙方平穩，旗鼓相當。

 3.………… 卒3進1

 黑急進3卒，旨在活右馬，儘快開出右翼主力。如卒7進1，俥二進六，馬2進3，兵七進一，馬7進6，偶八進七，象3進5，炮八進一，卒7進1，俥二退一，包2進2（另有馬6退7和卒7進1兩種變化結果均為紅略優的不同走法），俥二平四，卒3進1，俥四進一，卒3進1，兵三進一！卒3進1，俥四平二，卒3進1，俥九進二，卒3平2，俥九退一，卒2進1，俥九進一，變化下去，紅反易走。

 4.偶八進九 …………

 左偶屯邊，以單提偶陣式出戰，穩健。筆者也曾走過兵三進一！馬2進3，炮八進四，馬3進4（若馬3進2，以下紅方有偶三進四和偶八進七兩路變化結果均為紅方占優的不同著法），俥二進五，馬4進3，俥二平七，馬3進4（若馬3進5？相七進五，變化下去，紅出子速度明顯快於黑方占優），俥九進一，象3進5，俥七進一，馬4進2（若馬4退6？俥九平四，馬6退7，俥四

進三，卒7進1，炮五進四，士4進5，相七進五，演變下去，紅優），炮八平五，馬7進5，炮五進四，士4進5，俥九平八，變化下去也紅優，結果紅勝。

4.………… 馬2進3　5.炮八平七 …………

平左兵底炮，成五七炮單提偶陣式，是當今流行變例。

筆者曾走俥九進一，士4進5〔若卒1進1？俥九平六，卒1進1，兵一進一，車1進5，俥二進六，卒7進1，俥二平三，馬7退5（若包8退1？俥三退一，象3進1，炮八進四，演變下去，紅反較優），炮五進四！馬3進5，俥三平五，包2平5，相三進五，馬5進3，俥五平七，包8平9，俥六進五，變化下去，紅方較優〕，兵三進一，卒1進1，俥九平六，卒1進1，兵九進一，車1進5，俥二進四，包8平9，俥二進五，馬7退8，相三進一，象3進5（若馬8進7？炮八進四，變化下去，紅反易走），炮八退二，車1退5！偶三進四，車1平4，俥六進八，將5平4，炮八進六，紅方略好。

5.………… 馬3進2　6.俥九進一 …………

高左橫俥出擊，屬流行走法之一。筆者走過俥二進六！象3進5，俥九進一，士4進5，俥九平六，卒7進1（若車1平4，俥六進八，以下黑方有士5退4和將5平4兩種變化結果，前者為雙方互有顧忌、後者為紅方稍好的不同走法），兵五進一，馬2進1（若車1平2，兵九進一，包2進1，俥二退二，包8進2，炮七退一，卒5進1！炮七平八！卒5進1，俥二平五，包8進3，炮八進五，車2進3，俥六平八，包8平5，相七進五，馬7進5，偶三進五，車8進6，偶九進八，馬5退3，兵七進一，車8平7，兵七進一，象5進3，兵一進一，象7進5，仕六進五，車7平6，偶八退七，車6退3，變化下去，局勢平穩），炮七退一，卒

1進1，兵五進一，卒5進1，傌三進五，包8平9，俥二進三（宜俥二平三，變化下去，紅略主動），馬7退8，兵三進一，車1平4，俥六進八，將5平4，炮五進三，包2進2，炮五平八，馬1退2，子力交換後，雙方和勢甚濃。

6. ………… 象3進5　　7. 俥九平六　士4進5

8. 兵三進一　包8進4　　9. 傌三進四　馬2進1

馬踩邊兵，與紅方對搶先手，是1999年首創，如車1平2（若包8平3，則雙方另有不同攻守變化），俥二進二，馬2進1，炮七平六，包2平4，俥六平四，包8退2，傌四進三，卒3進1！俥四進四，車2進4，俥四平八，馬1退2，兵七進一，馬2進1，變化下去，黑勢不錯，足可抗衡反先。

10. 炮七平八　包2進4(圖42)

11. 兵三進一？ …………

急渡三兵驅包，劣著，導致局勢動盪，不易掌控局面後顯處下風。如圖42所示，宜仕四進五！伺機出擊為上策，以下黑方有兩變：①車1平4，俥六進八，將5平4，炮八平六，變化下去，紅方主動；②包2平5，炮八進五，包8平7，俥二進九，馬7退8，傌四進五，演變下去，紅方易走、滿意，優於實戰。

黑方　胡榮華

紅方　王　斌

圖42

11. ………… 包2平5

12. 仕六進五　包8平6

13. 俥二進九　馬7退8　　14. 兵三進一！…………

挺三兵殺卒，這是紅方王斌最新變招！如俥四進六，車1平4，兵三平四，卒7進1，炮八進七，車4平2，俥六退五，車2平4，俥六進八，將5平4，炮五進四，馬8進7，炮五平三，卒7進1，變化下去，和勢甚濃。

14. …………　卒5進1

急進中卒出擊，老練之招。如車1平2，俥四進六，包5退2，炮八退二，包6進2，俥六進三，車2平4，炮八平九，馬1進3，俥六退二，馬3進1，俥六退五，車4進7，仕五進六，包6退7，仕四進五，包5進3，相三進五，黑雖多邊卒，但右邊馬一時被困，互有顧忌，大體均勢。

15. 俥四進二？…………

右俥騎河出擊，過急，導致再遭被動，因紅無後續攻擊手段。宜炮八進四！卒5進1，俥四進二，車1平2，炮八平五，車2進3，變化下去，各有千秋、互有顧忌，強於實戰。

15. …………　車1平2　　16. 炮八退二　馬1進3

17. 俥六平七　馬3進1

黑方抓住機遇，先進馬踏炮，再伺機送吃，連續攻擊，精彩絕倫！黑方胡榮華的攻殺思維仍不減當年。但筆者認為也可馬3進5！仕四進五，包6進2，俥七進一，包6退1，俥七退一，包6平1，炮八平九，包1平2，黑得仕占優。

18. 俥七平九　車2進9　　19. 俥九平七　車2退6

20. 俥七平六　…………

平肋俥守帥門無奈。如俥三進四（若帥五平六？包5平4，變化下去，黑方亦優），車2平4，俥九進八，卒3進1！俥八退七，包6進2，俥七進五，包6平3，俥四進三，將5平4，炮五

平六，士5進4，兵七進一，馬8進9，演變下去，黑也多子占優。

　　20.………… 　車2平7　　21.帥五平六　車7進1！

　　22.俥六進四　包5進2！

　　飛包炸中仕後，黑方多雙卒占優。

　　23.仕四進五　車7平8　　24.傌九進八　馬8進7！

　　進左正馬出擊，主動棄邊卒，決策高明，是一步從大處著眼、小處著手的好棋！如卒1進1？傌八進七，包6退2，俥六進三，包6退2，俥六平八，士5退4，俥八平四！紅優。

　　以下殺法是：傌八進七，卒5進1，俥六退二，包6退4，傌七進五，象7進5，炮五進五，士5進4，炮五平三，車8平7！平車追炮、相，必得相入局。

　　以下紅如續走炮三平六，車7進5，帥六進一，車7平3！至此，黑淨多雙卒獲勝，紅方含笑認負。

　　此局紅方第10回合渡兵驅包使局面動盪，第15回合右傌出擊再陷被動，黑方不失時機，進馬踩炮、連殺不放，包炸中仕、躍馬棄卒，最終多雙卒入局。

第43局　（上海）孫勇征　先勝　（河北）陳　翀

五七炮單提傌左橫俥對屏風馬右中士象橫車互進七兵卒

　　1.炮二平五　馬8進7　　2.傌二進三　馬2進3

　　3.俥一平二　車9平8　　4.兵三進一　卒3進1

　　5.傌八進九　卒1進1

　　這是2011年10月20日全國象棋個人賽第6輪孫勇征與陳翀之間的一場殊死格鬥。雙方以中炮單提傌對屏風馬挺1卒互進三

兵卒拉開戰幕。黑急進1卒制紅左邊傌，一改以往象7進5、車1進1和象3進5的流行走法，是欲志在必得。如車1進1？炮八進四（若炮八平七，馬3進2，傌三進四，車1平6，傌四進五，馬7進5，炮五進四，包8進4，俥九進一，車6進5，俥二進一，車8進4，變化下去，雙方對攻，紅反難以掌控），馬3進2，炮八平三，象7進5，俥九進一，車1平4，俥九平四，卒3進1，兵七進一，包2平3，俥四平八，車4進3，仕六進五！演變下去，紅多雙兵較優。

6. 炮八平七　…………

筆者曾改走五八炮，即炮八進四，象7進5，炮八平七，車1進3（若車1平2，以下紅方有俥二進六和俥九平八兩路變化結果：前者為紅方主動、後者為雙方互有顧忌的不同走法），俥九平八（若炮七平三，包2進1，俥二進六，包8平9，俥二進三，馬7退8，變化下去，局勢平穩），車1平3，俥八進七，包8平9（另有卒7進1、卒3進1和包8進2變化結果均為紅方主動的不同走法），俥二進四，卒3進1（若車8進5？傌三進二，包9進4，傌二進三，包9平7，傌三退四，紅方主動），炮五平七，車3平4，俥八平七，車4進4，俥二進五，馬7退8，俥七進一，車4平3，相三進五，士4進5，俥七退四，車3平2，俥七平四，車2退3，俥四進二，卒7進1，俥四平五，卒7進1，相五進三，馬8進7，俥五平三，車2平7，俥三退一，象5進7。至此，紅雖多未過河雙兵略優，但黑兵種好，結果雙方戰和。

6. …………　馬3進2　　7. 俥九進一　象3進5

如卒1進1？兵九進一，車1進5，俥二進四，象7進5，俥九平四，士6進5（若車1平4？俥四進三，車4進2，炮五平四，以下黑方有包8平9和車4平3兩種變化結果均為紅先的不同走

法），炮七退一，包8平9，俥二進五，馬7退8，俥三進四，馬8進7，俥四進二，包9退2，俥四進五，車1平7，相三進一，車7平8，俥五退四，包9平6（若卒7進1？俥四進六，變化下去，紅反主動），俥四進三，車8退2，俥三退五，馬7進5，俥五退三，馬5進7，俥四進二，變化下去，紅反主動。

8. 俥二進六 …………

升右直俥過河出擊，屬當今流行變例。筆者也曾走過俥三進四（另有俥九平六或走俥九平四兩種變化結果前者為雙方均勢、後者為黑得子占優的不同走法），車1進3（若士4進5，俥四進六，以下黑方有包8進1和包8進4兩種變化結果前者可與紅抗衡、後者為紅優的不同選擇），炮五平三！車1平4，炮七平五，士6進5（若士4進5，俥九平四，以下黑方有包8平9和車4進2兩路變化結果均為紅優的不同走法），俥九平四，車4進2，兵三進一，象5進7，炮三進二，車4退2，俥二進六，象7進5，兵九進一，卒1進1，炮三平九，車4平1，炮九平八，馬2退3，兵五進一，演變下去，紅優。

8. ………… 車1進3

如卒1進1，兵九進一，車1進5，俥九平四，車1平7（若卒3進1？炮七進二，馬2進3，炮七進五，象5退3，俥九進七，車1平3，以下紅方走俥七進五或俥二平三變化下去，均為紅優），俥三進四，包8平9（若士4進5，以下紅方有俥四進六和俥四進五兩路變化結果均為紅優的不同走法），俥二進三，馬7退8，炮五進四，士4進5，炮七平三，包9平6，俥四平三，象7進9，俥四進六，車7平4，俥六進四，車4退2，炮三平五，將5平4，仕四進五，卒3進1，雙方對峙，黑可滿意。

9. 俥九平六 …………

筆者曾改走俥九平四！士4進5（另有馬2進1、包8平9和車1平4三路變化結果：前兩者為紅優、後者為雙方均勢的不同走法），傌三進四，包8平9，俥二進三，馬7退8，炮七平六（另有炮五進四、炮五平三和炮五平一三種變化結果：前者為雙方均勢、中者為雙方互纏、後者為雙方對峙的不同走法），包9進4，炮六進三，馬2退3，俥四平八，馬3進4，傌四進六，包2平4，俥八進八，包4退2，兵七進一，紅方主動。

　　9.　…………　士4進5?

　　至此，雙方形成五七炮單提傌左橫俥對屏風馬右中象橫車互進三兵卒陣式。現補右中士固防，定型過早。筆者曾走包8平9！俥二進三，馬7退8，炮七退一（另有兵五進一和傌三進四兩路不同攻守變化），士4進5（另有士6進5和馬8進7兩種變化結果前者為紅優、後者為雙方均勢的不同走法），兵五進一，馬8進7，俥六進二，卒3進1，兵七進一，車1平4，俥六平五，車4進1，兵五進一，卒5進1，傌三進四，卒5進1，俥五進一，馬2退4，傌四進三，車4進2，俥五平四，包9進4，變化下去，黑雖少卒，但雙方互纏、各有千秋，強於實戰。

　　10.傌三進四　包8平9　　11.俥二進三　馬7退8

　　12.炮五進四!　…………

　　飛炮炸中卒，是步針對性強、先拿實惠的好棋！

　　12.…………　馬2退3　　13.炮五退一　包2進3

　　右包騎河窺兵出擊，是步有趣的虛實之招：以下紅方如不理睬，則包2平7，以後可從容走車1平6壓傌反先；如紅接走俥六平八，則包2平4，以後可伺機走包4退5鞏固後防。如逕走車1平6，俥六進三，車6進1，炮七平五，卒7進1，傌四退六，包2進4，傌九退七，包2平4，俥六退一，卒7進1，傌七進八，車6

退1，傌八進九，馬8進7，兵七進一，車6平1，兵七進一，馬7進5，兵七平六，包9進4，兵五進一，包9退2，傌九退七，馬3進4，前炮進二，馬4退5，傌七進六，前馬進7，炮五進五，士5進4，炮五退二，卒7平6，炮五平一，卒9進1，兵五進一，變化下去，雙方大子、兵卒對等，紅多相略優。

14. 俥六平八　　　　包2平4

15. 仕六進五（圖43）　馬8進7?

在紅多中兵、且子力占位較好的情況下，黑現躍左馬出擊，緩手。如圖43所示，宜包9平6！（也可車1平6，傌四退三，包4退1，相七進五，車6平5，兵五進一，卒7進1，兵三進一，包4平7，俥八進六，馬3退4，俥八退三，馬8進7，傌三進四，車5平6，傌四退二，包7進2，傌二進三，馬4進3，兵七進一，將5平4，兵七進一，車6平4，炮七進五，象5進7，以下不管黑方兌炮還是叫將，雖仍紅優，但黑可周旋，優於實戰），俥八進六，包4平7（實惠要著）！相七進五，包7退1，兵七進一，車1平6，傌四退三，馬3退4，俥八退三，卒3進1，俥八平七，包7進2，炮七進一，車6進1，炮五退一，車6平7，炮五平三，包7平3，傌九進七，馬4進3，傌七進五，車7平5，炮三進五，象5退7，俥七進三，變化下去，黑雖殘中象，但兵種齊全、車包占位靈活，各有千秋，

黑方　陳　㶧

紅方　孫勇征

圖43

再變化下去，和勢甚濃，好於實戰。

16. 兵七進一　　馬7進5　　17. 兵七進一　　馬5進3

18. 傌九進七！…………

左邊傌彈出，不失戰機反撲，佳著！如炮七進五？包9平3，相三進五，車1平6，演變下去，黑反易走。

18. …………　　前馬退4　　19. 炮五進一　　馬4進3

20. 炮五退一　　前馬退4　　21. 炮五進一　　馬4進3

22. 炮五退一　　前馬退5

紅也可炮五平八！後馬退1，炮七進三，車1平2，傌八進五，馬1進2，炮七進一，包9進4，傌七進六，馬2進3，相七進五，馬3進1，傌四進三，馬1進3，兵五進一，包9平5，炮七退三！下伏傌六進八臥槽凶招，紅方略先。

黑前馬常捉吃下去，屬違例，須變著，故馬退中路無奈；紅方趁勢以後補中相，使棋形漸趨完美，易走。

23. 相七進五　　包4退5　　24. 傌四進三！…………

再踩7卒，紅淨多雙兵占優，而黑方一時無好反擊手段。

24. …………　　包9平7　　25. 傌三退四　　包4平3？

平右底包捉傌速敗。宜改走包7平9伺機炸邊兵出擊，變化下去，黑方較為頑強。

26. 炮七進五！…………

飛炮兌馬後，再策傌邀兌，巧妙打開局面，由此紅呈勝勢。

26. …………　　馬5退3　　27. 傌七進六　　卒1進1

挺邊卒邀兌無奈，如馬3進4（若車1平4？俥八進五！車4平2，傌六進八！雙方兌車後，紅也淨多雙高兵勝定），傌四進六，車1平4，俥八進四，包3平4，傌六進八，包7退1，炮五平九，車4進3，炮九進四，象5退3，炮九平六，士5退4，俥

八平五，象3進5，俥五進一，卒9進1，兵九進一，包7平5，俥五平一，包5進5，俥一退一，士4進5，俥一平六，車4平3，帥五平六，車3退3，傌八退七，包5平4，傌七進五！變化下去，紅多3個兵，勝定。

以下殺法是：傌六進八！卒1進1，兵三進一，包7平6，兵三進一，車1進1，俥八平六！紅方抓住戰機，策傌臥槽、渡兵驅包、俥鎖將門、一氣呵成！以下黑如接走包6退1？傌八進六！將5平4，傌六退七！將4平5，炮五平九！白得黑車，紅勝定。黑方含笑、推枰認負。

此局黑方第15回合躍左馬出擊開始被動，第25回合平右底包欺傌，被紅方躍傌撲槽、渡兵追包、俥封將門、一舉破城。

第44局 （黑龍江）王琳娜 先負 （北京）唐 丹

五七炮左橫俥三路傌對屏風馬右中象士外肋馬互進三兵卒

1. 炮二平五	馬8進7	2. 傌二進三	車9平8
3. 俥一平二	馬2進3	4. 兵三進一	卒3進1
5. 傌八進九	卒1進1	6. 炮八平七	馬3進2
7. 俥九進一	象3進5	8. 傌三進四	士4進5

這是2011年4月11日第3輪王琳娜與唐丹的一場巾幗之戰。雙方以五七炮左橫俥三路傌對屏風馬挺1卒右中象士互進三兵卒開戰。如車1進3？炮五平三（若俥九平六？士6進5，俥二進六，包8平9，俥二進三，包9退1，兵三進一，包9平7，俥三平四，包7進3，俥六平三，包2進1，俥四進二，象7進9，炮七退一，車8進9，相三進一，車8退6，變化下去，黑勢穩固，足可抗衡）！車1平4，炮七平五，士6進5（若士4進5，俥九

平四，以下黑方有包8平9和車4進2兩種變化結果均為紅優的不同走法），俥九平四，車4進2，兵三進一，象5進7，炮三進二，車4退2，俥二進六，象7進5，兵九進一，卒1進1，炮三平九，車4平1，炮九平八，馬2退3，兵五進一，變化下去，紅反佔先。

9. 俥九平六 ………

俥占左肋出擊，屬流行走法。如傌四進六？包8進1（若包8進4？傌六進四，包2退1，俥九平六，車1平4，俥六平八，包8平6，俥二進九，包2進7，俥二退八，包2平4，俥二平四，紅優），俥九平四，卒1進1，兵九進一，車1進5，俥四進三，車1平6，傌六退四，包8進5，變化下去，黑足可抗衡。

9. ……… 馬2進1　　10. 炮七退一　包8進3

升左包騎河追傌，旨在驅馬定位。如包8進5，炮七平九（若俥六進五？包2進4，俥六平八，包2平5，炮七平五，包5進2，仕四進五，車1平4，傌四進五，馬7進5，俥八平五，卒1進1，變化下去，黑方易走），馬1進3，傌九進八，馬3進1，俥六平九，卒1進1，傌八進六，卒7進1，兵三進一，象5進7，傌四進五，象7退5，傌五進三，包2平7，兵五進一，變化下去，紅兵種全，略先。

11. 傌四進三　包8進2（圖44）　　12. 俥六進三？ ………

升左肋俥巡河，緩著！由此步入下風。如圖44所示，同樣進俥可大膽走俥六進五！包8平7，傌三進五，象7進5，俥二進九，馬7退8，俥六平五，紅方果斷棄子搏殺，力爭主動，可以一戰，優於實戰。

12. ……… 車1平4　　13. 俥六平八？ ………

同樣運俥，宜俥六進五兌車較為明智，不給黑雙車以後聯手

反擊機會，以下著法可證實。

13.………… 包2平3

14. 俥二進一 …………

高右直俥，伺機出擊，正著。如炮五進四？馬7進5，傌三進四，車8進6，傌四退五，車4進3，黑反易走。

14.………… 卒1進1！

15. 俥八退一 …………

黑方果斷渡1卒欺俥，巧妙爭先，好棋！由此步入佳境。

紅退俥壓馬避捉無奈，如俥八平九？包8平1！俥二進八，包1退2！黑方白得一子大優。此時，紅勢已落下風了。

<div style="text-align:right">

黑方 唐 丹

紅方 王琳娜

圖44

</div>

15.………… 車4進5　　16. 炮五進四　馬7進5

17. 傌三進四　車8進6　　18. 傌四退五　車4退2

19. 傌五退四　車8平5！　20. 傌四退五　…………

雙方一陣兌子後，車殺中兵，擺脫拴鏈，佳著！

紅傌回防無奈，如仕四進五？將5平4！傌四退五（若相三進五？包8平1，相七進九，車4進2，俥八進六，包3退2，俥二平四，車5退1！雙車驅傌、中相難保，紅更難應付），包8退4，下伏包8平5！變化下去，黑方勝勢。

20.………… 包8退1　　21. 俥八進六　士5退4

22. 仕四進五　…………

補右中仕明智，如炮七平五？車5平4，傌五進四，包8平5！炮五平六，前車進2！俥二平六，車4進5，傌四退三，馬1

進3！黑方勝定。

　　以下殺法是：車5平4，俥八平九，包8平5，帥五平四，後車進2，炮七平八，馬1進3，炮八進二，前車進2，炮八平五，馬3退5，俥二進二，後車平5，俥二平四，士6進5，俥九退三，馬5進3，俥九平八，車5平7，相三進一，車7進2！傌五進三，卒1進1！傌九退八，馬3進5！仕六進五，車4平5，俥八平六，象5退3！下伏包3平6逼帥請降凶招，黑方棄子破城，獲勝。

　　此局紅方第13回合錯失兌車機會後，被黑方渡邊卒驅俥，車殺中兵擺脫拴鏈，最終雙車聯手出擊，棄子破城。

第45局　（廣西）張學潮　先勝　（山東）卜鳳波

五七炮單提傌直橫俥右傌盤河對屏風馬右中象士高右橫車互進三兵卒

1.炮二平五	馬8進7	2.兵三進一	卒3進1
3.傌二進三	馬2進3	4.傌八進九	卒1進1
5.俥一平二	車9平8	6.炮八平七	馬3進2
7.俥九進一	象3進5	8.俥九平六	車1進3
9.傌三進四	…………		

　　這是2011年10月17日全國象棋個人賽第3輪張學潮與卜鳳波的一場精彩格鬥。雙方以五七炮單提傌直橫俥右傌盤河對屏風馬右中士象高右橫車互進三兵卒拉開戰幕後，紅躍三路傌盤河出擊，屬流行走法之一。

　　如兵五進一，士4進5，俥二進六，包8平9，俥二進三（若俥二平三？包9退1，俥三平四，車8進4，變化下去，黑方滿

意），馬7退8，傌三進二，馬2進1，炮七退一，馬1退2，俥六進四，變化下去，雙方對搶先手。

9.………… 士4進5？

補右中士，新變？由於7路線弱點很明顯，宜士6進5！俥二進六（若傌四進六，車1平4，俥二進一，卒5進1，炮七進三，馬2退3，炮五平七，包8進2，變化下去，雙方對攻激烈），包8平9，俥二進三，馬7退8，炮五進四，馬8進7，炮五退一，車1平6，俥六進三，卒3進1，炮七平四，馬2進4，炮四進四，卒3平2！傌九退七，包2平3，傌七進五，包3進7！仕六進五，包9進4，變化下去，黑3路卒過河且多中象，反有潛力占優；另在2011年「飛通杯」全國象棋冠軍邀請賽上許銀川應對柳大華時改走了馬2進1！俥二進六，馬1進3，傌九進八，車1平2，傌八退七，包8平9，俥二平三，車8進9，傌七退五，包9退1，俥三平四，車8退5，傌五進三，士4進5，炮五退一，包2平4，炮五平三，車8進3，兵三進一，包9進5，俥六進一，包9平6，傌四進二，包6平3，兵三進一，車8退3，兵三進一，車8進4，炮三平五，包4平7，炮五進五，包7進7！仕四進五，車8平7，傌三進二，車7退3，傌二退三，車7進1，黑淨多雙邊卒占優，結果獲勝。上述兩變富於彈性、優於實戰，凡新變一定要符合棋理，以下仍可證實。

10.俥二進六　包8平9　　11.俥二進三！　馬7退8

12.炮五進四　馬8進7　　13.炮五退一　馬2進1

14.炮七平三！　…………

紅方果斷兌車穩健、又炮炸中卒搶先，現黑馬踩邊兵捉炮，逼紅炮平三路要比炮七退一的位置舒服很多，故開局時黑方先走馬2進1逼紅炮先定位是個不錯的選擇，使黑方以後易走。

14. ………… 包2進2?

先進右包巡河邀兌過急，易遭被動。宜車1平6！傌三進四，包9進4，俥六平八，包2平4，俥八進六，包4進1，相七進五，包9平7，兵三進一，車6進4，炮三平一，車6退1，兵五進一，車6退1，雖紅仍優，但尚可纏鬥。

15. 兵五進一　　　　車1平6
16. 傌四進三　　　　包9進4
17. 俥六進二　　　　包9退1
18. 炮五平八（圖45）　包9平5?

棄子包打中兵，缺乏耐心、草率敗著，導致丟子告負。如圖45所示，宜馬1退2！兵五進一，卒1進1（也可車6進4！傌三進五，象7進5，炮三進五，包9進4，仕六進五，車6平3，俥六平一，車3進2，仕五退六，包9平8，俥一平二，包8平9，兵五進一，象5退7，變化下去，雖紅仍優，但黑有對攻機會，優於實戰），俥六平一，車6進4，傌三退二，包9平7，炮三進五，卒1進1，傌九退七，包7平5，傌二進四，卒3進1，兵七進一，馬2退4，傌四進二，車6平5，仕六進五，車5平8，帥五平六，車8退4，俥一平九，車8進1，俥九進三，馬4退3，炮三進一，車8平5，炮三平七，車5平4，仕五進六，車4進3，帥六平五，卒9進1，演變下

黑方　卜鳳波

紅方　張學潮

圖45

去，雖紅多子占優，但黑尚可支撐，好於實戰。

以下殺法是：俥六進一，包5退2，炮八進二，馬7退9，俥六進二，馬1進3，傌三進四！馬3退5，俥六平五，車6平5，傌四退五，馬5進7，傌九進八，馬7退5，相七進五，卒1進1，傌八進七，馬9進8，傌七進九，馬5退4，炮八退五，下伏傌九進七殺招。至此，紅方多子勝定，黑方已無心戀戰，含笑告負。

此局黑方第18回合包9平5用棄子來打中兵是失利根源，既草率、又無耐心，這是棋戰中最可怕的臨場狀態。

第46局　（江蘇）朱曉虎　先勝　（廣東）許國義

五七炮直橫俥三路傌對屏風馬右中象高右橫車互進三兵卒

1. 炮二平五	馬8進7	2. 傌二進三	車9平8
3. 俥一平二	馬2進3	4. 兵三進一	卒3進1
5. 傌八進九	卒1進1	6. 炮八平七	馬3進2
7. 俥九進一	象3進5	8. 俥九平六	車1進3
9. 傌三進四	馬2進1	10. 俥二進六	…………

這是2011年7月23日第8屆「威凱杯」象棋冠軍賽暨一級棋士賽第8輪中朱曉虎與許國義之間的一場爭奪晉升國家象棋大師的精彩廝殺。雙方以拿手的五七炮直橫俥三路傌對屏風馬右中象高右橫車互進三兵卒拉開戰幕。紅急進右直俥過河窺卒，首先發難，正著。如炮七退一？包8進5！黑左包封俥後，變化下去，黑方滿意、易走。

10. …………	馬1進3	11. 傌九進八	車1平2
12. 傌八退七	包8平9		

平包兌俥，儘快擺脫牽制、簡化局面，穩正。一改以往多走士6進5，傌四進六，卒5進1，兵七進一，包2平4，俥六平四，包8平9，俥二進三，馬7退8，兵七進一，象5進3，炮五進三！紅淨多中兵略先的走法，意欲出奇制勝。

13. 俥二平三　車8進9

左直車沉底，直插紅方薄弱右翼底線。

14. 傌七退五（圖46）　車8退1？

紅左傌退窩心護右底相，著法較為穩妥，希望能拉長戰線，伺機反撲出擊。如傌四進六，車2平4，俥六平八，車4進1，俥八進六，包9進4，炮五進四，馬7進5，俥三平五，車8平7，下伏包9進3沉底凶著，黑反大優。

黑退左直車於下二線，敗著！由此反遭被動、落入下風。如圖46所示，宜包9退1！俥三平四，車8退5，傌五進三，士6進5，俥六進四，車8平4，傌四進六，包2平4，變化下去，雙方互纏，優於實戰，黑足可抗衡，勝負難測。

15. 兵三進一　…………

渡三兵參戰，明智之舉。如俥三平四？馬7進8！兵三進一，馬8進7，下伏馬7進5或馬7進9的臥槽攻擊手段，局面變化繁複，紅反不易掌控而落入下風。

15. …………　包9進4

包轟邊兵無奈，如包9退1？俥三平四！下伏兵三進一攻馬手

黑方　許國義

紅方　朱曉虎

圖46

段，同時紅方也守住了車8平6的攻守手段，紅會反先。

　　16. 俥三平四　　士6進5　　　17. 兵三進一　　馬7退8

　　18. 炮五進四　　車8平6

　　紅方抓住機遇，平俥讓路、渡兵欺馬，現又炮炸中卒，下伏有俥六進四或俥六進一的明俥道，紅已大優。

　　黑車塞相腰，欲拴鏈紅方俥傌，實屬無奈。如包9進3？傌四進六！變化下去，黑也難應。

　　19. 傌四進二　　車6退5　　　20. 兵三平四　　包9平3

　　21. 傌五進三　　卒9進1　　　22. 傌三進四　　包3平2

　　23. 俥六平三　　將5平6　　　24. 傌四進三　　後包退1

　　紅傌冷著，直逼黑方左翼底線薄弱環節，令黑方防不勝防、顧此失彼。黑如馬8進7？傌二進三，後包平7，傌三退四，演變下去，紅也勝勢。

　　25. 傌三進二！　　後包平8　　　26. 俥三進七！　　車2平5

　　紅妙手得子，而黑呈敗勢。現黑車換雙無奈，如包8進1？俥三平二，包8平6，俥二進一！將6平5，俥二平三，包6退2，傌二進一！下伏傌一進三絕殺凶招，紅勝。

　　以下殺法是：兵四平五，包2退5，俥三退一，士5進4，俥三平二，包8進3，俥二進二，包8平5，相三進五，包2進1，後兵進一，包5平4，前兵進一！包2平5，俥二平三！將6進1，俥三退一，將6退1，俥三退一，包4進2，俥三平四，將6平5，俥四平五！士4進5，俥五平一，卒3進1，俥一進二，士5退6，俥一退四，至此，形成了紅俥高兵仕相全對黑包雙高卒雙士的必勝局面，黑方認輸。

　　此局黑方第14回合退左車於下二線是失利根源，被紅方強渡三兵、包炸中兵、俥傌冷著、妙手得子，有俥勝無俥是本局新

看點。

第47局 （玉林）陳建昌 先負 （四川）鄭惟桐

五七炮單提傌直橫俥對屏風馬右外肋馬中象橫車
互進三兵卒

1. 炮二平五	馬8進7	2. 傌二進三	車9平8
3. 俥一平二	馬2進3	4. 兵三進一	卒3進1
5. 傌八進九	卒1進1	6. 炮八平七	馬3進2
7. 俥九進一	象3進5	8. 俥二進六	車1進3
9. 俥九平六	包8平9	10. 俥二平三	車8進6

這是2011年2月11日廣西北流新圩鎮第5屆「大地杯」象棋公開賽第12輪陳建昌與鄭惟桐之間的一盤精彩對決。雙方以五七炮單提傌直橫俥對屏風馬右外肋馬中象橫車互進三兵卒開戰。現黑揮左直車直接搶佔兵行線是2009年創新著法。如包9退1和士6進5則雙方另有不同攻守變化，前面已分別敘述過了。

　　11. 俥六進六　包2平3　　12. 俥六退三　馬2進1！

黑方趁紅左肋俥進而復退之機，洞察一切，將計就計，果斷拋出馬踩邊兵追炮，這把最新的「反飛刀」絕招！令所有觀戰棋友眼睛一亮，有拍案叫絕之感，最終成為決勝之招！

　　13. 炮七平六　車8平7　　14. 炮六進七　…………

飛炮炸士，棄傌搏殺，石破天驚！大有破釜沉舟、不成功便成仁的英雄氣概！

　　14. …………　車7進1　　15. 炮六平四　…………

再炮轟底士，拼命一擊！如炮六退二，包9進4，炮六平三，包9平7，俥三平五，車7平5，相三進五，車1平5，炮三

退四，車5進3，炮三退二，包3進4，炮三平五，車5平6，傌九進七，車6平3，兵三進一，變化下去，互有顧忌，但黑反多雙高卒佔先，這是紅方難以接受的。

15. ………… 　卒3進1!

衝渡3路卒騷擾，是步獲勝要著！黑方由此步入反擊佳境。

16. 傌六進四 　…………

逃傌避捉無奈。如兵七進一？馬7退6！炮五進四，車1平5！傌三平五，包3進7，仕六進五，車7平1！傌六進四，車1平2，傌六平四，車2退5，黑反多子占優。

16. ………… 　包9進4(圖47)

17. 傌六平八 　…………

黑邊包轟兵出擊後，使雙方的攻殺形勢變得十分複雜，紅平傌實屬無奈。如圖47所示，紅改走炮四退三？包9平7，炮四平九，包7退3，炮九平三，車7退2，炮三平二，卒3進1，變化下去，黑反多卒有攻勢。

黑方　鄭惟桐

紅方　陳建昌

圖47

17. ………… 　將5平6

18. 傌八進一 　包3退2!

回包擋傌，老練明智之舉。如將6進1??傌八平五！車7平6，仕六進五，車6退1，兵五進一！下伏炮五平四殺著，紅方速勝。

19. 傌三進一 　包9進3

20. 傌三平二 　…………

平傌準備回防，無奈。如傌

三平四？將6平5，俥四平二，車7進2，仕六進五，車1平4，俥二退五，車4進5，炮五進四，將5平4，俥二平六，車4退1，仕五進六，車7退4，帥五進一，車7進3，帥五進一，車7退1，帥五退一，車7平4，帥五平四，馬1進3，仕四進五，車4退4，炮五退一，車4平6，仕五進四，馬3退5，帥四平五，車6進4，俥八退二，車6平4！黑方勝定。

　　以下殺法是：車7進2，炮五平四，包9平6，相七進五，包6退1，帥五進一，車1平4，俥八退九，車7退2，炮四進四，馬1進3，抽俥叫殺，黑勝定。以下紅如續走帥五平四（若帥五退一???則車7進2絕殺，黑勝），車4進5，帥四退一（若仕六進五???車4平5，帥四退一，車7平6，黑也勝）車7平6，帥四平五，車6退4，俥一退七（若仕六進五???則車4平5勝），車6進4！相五進七，車4退2！傌九退七，車4平5，相七退五，車6平5！傌七進五，車5進1，仕六進五，車5進1！黑方雙車九步連殺擒帥，值得欣賞！

　　此局黑方趁紅左肋俥進而復退之機，果斷在第12回合拋出馬踏邊兵追炮，是決勝之招；在第15回合強渡3路卒騷擾，是獲勝要著；在第16回合左包炸邊兵沉底又炸仕後，借右邊馬入「釣魚臺」之機，雙車九步連殺，堪稱經典妙殺一絕。

第48局　（上海）趙　瑋　先勝　（北京）王天一

五七炮單提傌直橫俥對屏風馬右中士象高右橫車
互進三兵卒

1.炮二平五	馬8進7	2.傌二進三	車9平8
3.俥一平二	馬2進3	4.兵三進一	卒3進1

5. 傌八進九　卒1進1　　6. 炮八平七　馬3進2

7. 俥九進一　象3進5　　8. 俥九平六　士4進5？

這是2011年10月3日首屆「辛集國際皮革城杯」全國象棋公開賽第5輪趙瑋與王天一兩位小將的一盤精彩廝殺。

雙方以五七炮單提傌直橫俥對屏風馬右外肋馬中象佈局拉開戰幕。此刻，黑方一般多走車1進3，變化甚多、較為靈活，前面已有過介紹，而黑現補右中士固防，則略顯呆板，不利黑方伺機拓展，其優劣如何尚有待實戰檢驗。

9. 俥二進六　車1進3　　10. 傌三進四　包8平9

平左包兌俥，以減輕紅俥對黑左翼壓力、儘快簡化局面，著法明智。如馬2進1？炮七退一，包2進4，兵五進一，包2退1，傌四進三，變化下去，紅反易走。

11. 俥二進三！　…………

及時兌俥老練，屬流行變例，可穩持先手。如俥二平三？包9退1，俥三平四，車8進4，炮五平三，包9進5，俥六進七，包2平4，傌四進三，車8進2，兵五進一，車8平7，俥四進二，車7進1，傌三進五，包9平4，黑方有不少反擊機會，占優。

11. …………　馬7退8　　12. 炮五進四！　…………

紅飛炮炸中卒，開始突破黑方卒林防線，擴大先手，佈局獲得了圓滿成功，為以後入局奠定勝機。

12. …………　馬8進7　　13. 炮五退一　馬2進1

馬踩邊兵避捉，明智之舉。如車1平6？俥六進三，卒3進1，俥六平七，包2平3，炮七平四，車6平4，俥七進一！將5平4，傌四進六！變化下去，紅必得子大佔優勢。

14. 炮七平三　車1平6　　15. 俥六平八（圖48）　包2平4？

包平士角錯失戰機，劣著！同樣運包，如圖48所示，宜包2

進2！炮五平八，馬1退2（若車6進2？炮八進四！卒1進1，俥八進五！變化下去，紅反先手），傌四進六，車6平4，俥八進四，車4進1，俥八平九，包9進4，兵七進一，包9退2，俥九進四，士5退4，兵七進一，包9平3，炮三平五，卒7進1，雙方旗鼓相當，各有千秋，但黑勢優於實戰，可一搏。

16. 傌四進三　　包9進4

17. 相七進五　　卒1進1

18. 仕六進五　　卒3進1

19. 兵七進一　　包9平7

紅方抓住戰機，果斷傌踩7卒、補相仕固防，現兌七兵，及時調整陣形。至此，紅已明顯占優。

黑現平包窺傌瞄相正著，如馬1退3？？相五進七，包9平7，相七退五，包7退3，炮三進四，車6平7，傌九進七，雖子力對等，但紅子靈活，反占主動、易走得多！

20. 炮五平三！　…………

卸中炮追捉7路馬，細膩之招！不給黑馬1退3和包7退3的反擊機會，紅勢大優。

20. …………　　包7退2　　　21. 兵三進一　　車6平5

22. 兵五進一！　…………

雙方兌炮（包）後，紅現又大膽棄中兵出擊，著法有力！旨在為邊傌出擊鳴鑼開道，是一步算度深遠、胸懷全域、捨小就

大、不折不扣的好棋！紅方由此步入反擊佳境。

以下殺法是：車5進2，俥八進八！士5退4，傌九進七！車5進1，傌七進九！士6進5，傌九進八！車5平7，傌三退五！車7進1（若包4退1？？俥八退一！車7進1，兵三進一！變化下去，紅可追回失子，且有攻勢，反優），傌八進六，士5進4（若將5平6？？？俥八退三！士5進4，傌五進六，將6進1，兵三進一！演變下去，紅攻勢強大，勝定），傌五進六，將5平6，俥八平六，將6進1，俥六平五！（一劍封喉！勝定）馬7退5，俥五平三，馬5進3，兵三進一，馬3退4，兵三進一！將6平5，俥三平六！紅俥傌冷著、左右開弓、智勇雙全、勢不可擋，黑方無力再戰，只好停鐘認負。

此局黑方在第15回合包平右士角錯失戰機後，紅及時調型反撲，棄中兵算度深遠、捨小就大，大將風度、胸懷全域。最終智勇雙全，俥傌冷著入局。

第49局 （北京）金　波　先負　（上海）陳泓盛

五七炮過河俥單提傌對屏風馬平包兌車互進七兵卒

1. 炮二平五	馬8進7	2. 傌二進三	車9平8
3. 俥一平二	馬2進3	4. 兵七進一	卒7進1
5. 俥二進六	包8平9	6. 俥二平三	包9退1
7. 傌八進九	…………		

這是2011年10月24日第10輪全國象棋個人賽上金波與陳泓盛之間的一盤殊死對決。雙方以中炮過河俥單提傌對屏風馬平包兌車互進七兵卒拉開戰幕。

紅跳左邊傌出擊是近年來逐漸流行起來的老式佈局，此刻曾

有傌八進七、炮八平六和炮八平七等各種變化，共同組成了「中炮七兵過河俥對屏風馬平包兌車」佈局系列。試演前者傌八進七，士4進5，傌七進六，包9平7，俥三平四，象3進5，傌六進七，馬7進8（另有車8進5和車1平4兩路變化結果：前者為紅優、後者為各有顧忌的不同走法），炮八平七，包2進4（若卒7進1？俥四平三，卒7進1，俥三進二，卒7進1，俥九平八，變化下去，紅反占優），兵五進一（若傌七進五，象7進5，炮七進五，卒7進1，黑方反先），卒7進1，俥四平三，卒7進1，俥三進二，卒7進1，俥三退六，包2平5，仕六進五，車1平4（若馬8進6，俥三進二，馬6進5，相七進五，車8進6，俥九平六，變化下去，雙方均勢），俥三平二，車4進7，傌七退八，馬3進4，兵七進一，馬4進6，傌八進六，車4平3，傌六退五，車3退3，雙方子力基本相等，雖均勢，但紅方兵種全，略先。

　　7.………… 　車8進8!

　　升左直車直插紅方右翼下二路，著法強硬、志在必得。如馬3退5，炮五進四，馬7進5，俥三平五，以下黑有卒7進1和包2平7兩路變化結果：前者為紅先、後者為黑方滿意的不同下法；又如車8進5，以下紅有兵五進一和炮八平七兩種變化結果：

　　前者為紅方略優、後者為黑方滿意的不同走法；再如車1進1，炮八平七，車1平6，炮七進四!包9平7，炮七進三，以下黑有士4進5和將5進1兩種變化結果：前者為紅方較優，後者為紅方勝定的不同著法；還如車8進6，俥九進一，士4進5，炮八平七，包9平7，俥三平四，卒7進1，兵三進一，馬3退4，俥九平六，象3進5，炮七進一，車8退2，傌三進四，變化下去，紅反主動、易走。

8. 炮八平七　…………

平七路炮威脅黑方右馬屬流行變例。如兵五進一，包9平7，俥三平四，馬7進8，兵五進一，包7平5（宜卒7進1對攻），傌三進五，馬8進7（宜卒7進1續攻），傌五進六，車8退6，仕六進五，紅優。

8. …………　馬3退5

右馬退窩心固防，是當前局面下的經典選擇。筆者曾走包9平7，俥三平四，馬7進8，俥九平八，車1平2，兵七進一，包7進5，仕四進五，包7進3，兵七進一，包7平9，兵七進一，包2進6，炮五進四，卒7進1，俥四進二，馬8進6，傌三進四，車8進1，仕五退四，車8退8（若包2平7？？？相七進五！變化下去，紅方反擊勝定），仕四進五，車8平6，傌四進六，車6進3，傌九進七，車6平8，炮七平四，車8進5，炮四退二，卒7平6，傌六進五，士4進5，傌五進七，將5平4，兵七平六！士5進4，炮五平六！士4退5，炮六退五！紅勝定。

9. 炮五進四　…………

揮炮炸中卒要著，解除包9平7打死俥的危險。也可徑走俥三退一！包9平7，俥三平六，車1進2，俥九平八，包7進5，仕四進五，包7進3，炮七退一，車8退5，俥八進四，包7平9，仕五進四，包2平3（若包2平5？帥五進一，變化下去，紅也優），炮七進五！車8進6，帥五進一，車8退1，帥五退一，包3平5，俥八退一！馬5進3，兵七進一！至此，紅雖殘底相，但多過河七路兵參戰，占優。

9. …………　馬7進5　　10. 俥三平五　　包2平5

11. 相七進五　車1平2　　12. 傌九進七　車8平3

13. 俥九進二　馬5進7　　14. 俥五平三？　…………

卸中俥壓馬過急，應考慮中俥靈活運作，宜俥五平四！包9平2，俥九平八，包2進5，傌七進五！中馬出擊，紅優。

14. ………… 　　包9平2

15. 俥九平八　　包2平7！

16. 俥八進七　　包7進2

17. 俥八退七　…………

黑左邊包連續閃擊打俥是步巧手！透過兌車後，黑棋左翼子力順利通活！而現在紅仍退左俥護傌炮，陣形弱點絲毫沒改善。至此，黑已明顯反先占優了。

17. ………… 　　馬7進5

18. 傌七進五　　車3平6

19. 仕六進五　　包5進3

20. 兵五進一　　馬5進6（圖49）

21. 炮七退一？？…………

黑方不失時機，馬躍中路、包兌中傌、車塞相腰、中馬驅傌，大佔優勢。

而現紅退炮打車，錯失對攻爭先機會。如圖49所示，宜兵三進一！馬6進5，兵三進一，包7退2，帥五平六，包7進6，炮七平三，車6進1，帥六進一，馬5退3，俥八平七，車6退3，炮三進七，士6進5，兵五進一，變化下去，形成雙方對攻之勢，尤其紅方明顯優於實戰。

筆者認為，以紅方金波的攻殺實力，此局一旦已形成對攻態

勢，黑方小將陳泓盛不得不有所顧忌。

以下殺法是：包7進3！傌三退一，車6退2，炮七進五，車6平1，俥八平七，車1平5，兵七進一，車5退1！俥七進二，車5平3，炮七退二，象3進5，兵七平八，包7平3，兵一進一，包3進2，仕五進六，包3平8，仕六退五，包8退4，兵八進一，卒1進1，兵八平七（宜炮七退一！卒1進1，兵八平七，士4進5，炮七平一，包8退2，炮一進三！炸邊卒後，紅可一搏，強於實戰），包8退3，兵七平六，包8平9，至此，黑多雙卒勝定。

以下紅如續走相五進三，包9進4，傌一進二，包9平8，相三進一，卒1進1，傌二進四，包8平6。此時，形成黑包三個高卒士象全對紅炮高兵仕相全的必勝局面，加上紅方用時很緊，故投子認負，黑勝。

此局紅方第21回合退炮打車，錯失先機，最終當黑方多雙卒占優時，紅方又因用時過緊而告負，可見合理用時何等重要！

第50局 （湖北）黨 斐 先勝 （石體）薛文強

五七炮單提傌直橫俥對屏風馬右中象外肋馬左中士
互進三兵卒

1. 炮二平五	馬8進7	2. 傌二進三	車9平8
3. 俥一平二	卒3進1	4. 兵三進一	馬2進3
5. 傌八進九	卒1進1	6. 炮八平七	馬3進2
7. 俥九進一	象3進5	8. 俥二進六	車1進3
9. 俥九平六	士6進5		

這是2011年10月23日全國象棋個人賽第9輪黨斐與薛文強之間的一場酣戰。雙方以五七炮單提傌直橫俥對屏風馬右外肋馬

中象橫車互進三兵卒開戰。現黑補左中士，保持變化，伺機出擊。如包8平9，俥二進三，馬7退8，以下紅方有炮七退一、兵五進一和傌三進四3路變化結果：前者為雙方互纏、中者為紅方占優、後者為紅多兵占優的不同走法。

　　10. 兵五進一　包8平9　　11. 俥二進三　馬7退8

　　12. 炮七退一　…………

　　退炮有力，著法含蓄。為以後待肋俥佔據兵林線，伺機平中炮或平三路炮出擊奠定基礎。

　　12. …………　馬8進7　　13. 俥六進二　卒3進1

　　14. 兵七進一　馬2退4

　　退馬攔俥、直窺中兵、七兵，正著。如車1平4？俥六平五，車4進1，兵五進一，卒5進1，傌三進四，卒5進1，俥五進一，車4進1，俥五平六，馬2進4，兵七進一，步入無俥（車）棋後，紅多過河兵，反優。

　　15. 兵七進一　馬4進5　　16. 俥六進一　馬5進6

　　17. 炮七平四　卒5進1　　18. 仕六進五　車1平6

　　19. 兵七平六　…………

　　紅渡七兵棄中兵後，俥捉馬、炮攔馬、仕驅馬後均找不到好的進攻切入點，只好「敵不動、我不動」以平七兵保存實力。如仕五進四??車6進4！炮四平五，車6平7，後炮進四，車7進2，步入下去，雙方陷入混戰，紅雖搶到中路進攻點，但缺仕殘相，仍屬黑優。

　　19. …………　卒7進1？

　　急進7卒邀兌，失策，過於強硬，反落下風。宜卒5進1！仕五進四，車6進4，俥六平八，卒5進1，俥八進三，卒5進1，炮四平八，車6平7，相三進五，包9進4，變化下去，各攻

一翼，形勢複雜，紅雖有過河兵，但殘仕，黑稍好。

20. 兵三進一　　馬6退5

21. 炮四進三！（圖50）…………

進肋炮壓中馬頂肋俥有力！是步越在複雜局面下越要保持清醒判斷力的好棋。如炮四平三？車6進5！變化下去，紅尷尬、黑反先。

21. …………　　包2進4?

包進兵林線敗著，導致最終丟子告負。如圖50所示，宜車6平3！俥三進五（若俥六平七???馬5進4！仕五進六，車3進2！黑反得俥捉炮，大佔優勢），車3進6，俥六退四，車3平4，帥五平六，象5進7，兵六平五，馬5退3！變化下去，紅雖多中兵過河略優，但黑方足可抗衡，可一搏，優於實戰很多。

以下殺法是：炮五進三，包2平7，炮四平三！馬5退7，俥六退一，後馬進6，炮五平九，包9平7，相三進五！至此，紅必得子勝定。以上紅方雙炮齊鳴：炸中卒、保底相、驅左馬後，又俥捉包、炮炸卒、補中相！以下黑如接走馬7退8，炮三平四！馬6進8，俥六平三，車6平7（若包7進5？俥三進一：以下黑如包7平9??則炮四平二；又如前馬進9??則俥三退二；再如前馬退7??則炮九進四！象5退3，炮四平五，車6平5，俥三進二，車5進2，俥三退

黑方　薛文強

紅方　黨　斐

圖50

四，以上3路變化，紅均得子勝定），炮九進四，象5退3，俥三進三，前馬退7，炮四平五，象7進5，傌三進五！紅多子多雙兵，勝。

此局黑方在雙方複雜局勢下，包入兵林導致丟子告負，實在不該，可見平時訓練自己在複雜局面下清醒運子是非常重要的。

第51局　（鞍山)孟　辰　先勝　（瀋陽)張　石

五七炮單提傌直橫俥對屏風馬右邊包騎河車互進三兵卒

1. 炮二平五	馬8進7	2. 傌二進三	車9平8
3. 俥一平二	馬2進3	4. 兵三進一	卒3進1
5. 傌八進九	卒1進1	6. 俥九進一	包2平1

這是2011年9月21日遼寧省農民運動會象棋賽第3輪孟辰與張石的一盤殊死角逐。雙方以中炮單提傌左橫俥對屏風馬挺1卒右邊炮互進三兵卒拉開戰幕。

黑方現以右邊炮應戰，屬罕見著法，意要出奇制勝，但效果並非理想。以往筆者曾走卒1進1，兵九進一，車1進5，炮八平七（亦可俥九平六，卒7進1，兵三進一，車1平7，俥二進六，車7退1，傌三進四，車7平6，俥六進三，變化下去，紅優），包2平1，俥九平四，車1平7，俥四進三，卒7進1，相三進一，車7平6，傌三進四，象3進5，兵七進一，馬3進1，俥二進六，包8平9，俥二進三，馬7退8，炮五進四，士4進5，炮七進三，包1進5，相七進九，馬1進3，兵七進一，包9進4。至此，雙方子力對等，和勢甚濃。

| 7. 炮八平七 | 車1平2 | 8. 俥九平六 | 車2進5 |
| 9. 兵五進一 | …………… | | |

急進中兵，積極、穩正。如俥二進四（若炮七進三？象3進5，炮七退一，車2退1，俥六進五，包8進1，演變下去，黑陣形穩固、易走），包8平9，俥二進五，馬7退8，相三進一，象7進5，變化下去，基本呈均勢、旗鼓相當。

　　9.………… 士4進5　10.俥二進三　馬3進2?

進右外肋馬出擊，漏著！導致紅方反先。宜車2平5！俥六進七，包8退1，俥六退二，包8進3，傌三進五，車5平6，兵七進一（若俥六平七？馬3退4，以下黑有包1進4的出擊手段，黑方反先、易走），包8平5，俥二進六，馬7退8，炮五進三，車6平5，變化下去，黑方滿意，好於實戰。

　　11.兵九進一!　…………

紅方抓住機遇，果斷妙棄邊兵出擊，使用了黑方之前根本就沒想到過的反擊手段，也為接下來的紅方進攻埋下深層次伏筆。

　　11.………… 車2平1　12.俥六平八　馬2進1

　　13.炮七退一　車1平4

平右騎河肋車正著，不給俥二平六助攻反擊機會。

　　14.俥八進八　象7進5　15.傌三進四!（圖51）　…………

右傌盤河出擊，佳著！此招的出現，使紅方各大子力均已佔據著較為有利的進攻位置。同時，使紅方也構思出了一個新的棄子方案。

　　15.………… 包8進3?

進包驅傌，敗招！由此，黑方一蹶不振。如圖51所示，宜改走包1平4！傌四進三，卒1進1，兵五進一，包4退2，俥八退六，包8進1，變化下去，強於實戰。

　　16.傌四進三　包8平5　17.俥二平五　包5進2

兌中包實屬無奈。如車8進6（若將5平4？？？仕六進五，包

5進2，相七進五，車4退3，兵
七進一，馬1進3，俥五平七，
包1進5，傌三進五！包1進2，
俥七平六！車4進4，俥八平
七，將4進1，傌五退七，將4進
1，俥七退二，將4退1，俥七進
一：以下將4進1？？？則俥七平
六，紅勝；又如將4退1？？？則俥
七進一！紅也勝），俥五進一，
車4平5，傌三進五！士5進4，
傌五進三，將5平4，俥八平
七，將4進1，俥七退一，將4退
1，俥七退一，車8平4，俥七平
九。

黑方 張 石

紅方 孟 辰

圖51

至此，紅俥換雙炮雙象後勝利在望。

以下殺法是：傌三進五！將5平4，俥八平七，將4進1，傌
五退七，包1平3（若將4進1？？？俥七退二！將4退1，俥七進
一，將4進1，俥七平六！紅速勝），俥七退二，車4進4，帥五
進一，馬1進3，帥五平四，車4退1，仕四進五，車8進8，帥
四退一。

至此，紅勝定。以下黑如接走車8平5，俥七進一！以下將4
退1，則俥七進一，紅勝；又如改走將4進1，則俥七平六！紅方
捷足先登，獲勝。

此局黑方第15回合進炮窺馬招來殺身之禍，最終紅俥抓住
戰機，及時兌黑雙炮雙象而捷足先登入局。

第52局 （上海）謝 靖 先勝 （四川）鄭一泓

五七炮單提傌直橫俥對屏風馬右外肋馬橫車互進三兵卒

1.炮二平五	馬8進7	2.傌二進三	卒3進1
3.俥一平二	車9平8	4.兵三進一	馬2進3
5.傌八進九	卒1進1	6.炮八平七	馬3進2
7.俥九進一	馬2進1	8.炮七進三	車1進3
9.俥九平八	…………		

這是2011年10月24日全國象棋個人賽第10輪謝靖與鄭一泓兩位特級大師之間的一場激戰。雙方以五七炮單提傌左橫俥對屏風馬右外肋馬橫車互進三兵卒開戰。

紅平左橫俥追包，首先發難，旨在伺機用雙直俥出擊，一改俥九平六的走法，意要出奇制勝。筆者曾走過俥九平六！車1平3，炮七平四，車3進1，炮四退三，車3平6，仕六進五，馬1退2，兵三進一，車6平7，傌三進四，象7進5，傌四進五，車7平6，俥二進六，包8平9，俥二平三，馬7進5，炮五進四，士6進5，俥六進七！包9退1，俥三進二！車6退1，炮四平七！包2平3，炮五平七！象3進1，俥三平一！卒1進1，後炮平五！車6退1，炮七平八！包3平2，兵七進一，卒1進1，兵七進一，象5進3，炮八平六！馬2退3，炮六進三！車8進2（若馬3退4???俥六平五，將5平6，俥五進一！絕殺紅勝），俥一進一，車6退2，炮六平四！象3退5，炮四退二，士5退6，炮四平七，車8進2，帥五平六！御駕親征，紅勝。

9.………… 車1平4

平右肋車出擊，屬流行走法，正著。如包2平4？俥八進

二，卒1進1，俥二進六，象7進5，炮七進二，車1進1，兵七進一，士6進5，兵五進一，卒7進1，傌三進五！變化下去，紅方反優。

　　10.俥二進六　包2平4　　11.傌三進四　…………

　　紅升右俥過河封鎖黑右翼子力後，現又右傌盤河出擊，著法緊湊有力。如炮七進二，象7進5，傌三進四，包8平9，俥二平三（若俥二進三，變化下去，局勢平穩），包9退1（若車8進9，兵三進一，包9退1，俥三平四，包9平7，以下紅方有兩變：①兵三進一？馬7退9，相三進一，車4進6，演變下去，黑優；②炮五平三，馬7退5，炮三進六，馬5進3，變化下去，旗鼓相當，雙方均勢），兵三進一，包9平7，俥三平四，包7進3，俥八進七，包4進7，炮七平三，包7平3，炮五進四，士6進5，相七進五，包4平6，傌四退三，馬1進3，傌九退七，包6退2，黑方大膽棄馬破雙仕後，潛伏著攻勢，黑反先手。因此，紅傌盤河口，掌控中路，伺機出擊，正著。

　　11.…………　象7進5　　12.炮七進二　包8平9

　　紅升炮掌控黑方3路橫線的馬雙包象，使紅方以上幾個回合搶佔了不少空間而占優。

　　黑方平包兌俥，緩解壓力，實屬無奈，因此時別無他著。

　　13.俥二進三　…………

　　兌俥，明智之舉！如俥二平三？包9退1，兵三進一，包9平7，俥三平四，包7進3，俥八進七，包4進7，炮七平三，包7平3，炮五進四，士6進5，相七進五，包4平6，傌四退三，包6退2，俥四退四，馬1進3，傌九退七，車8進8，俥四進四，車8平3！俥八退八，包3退1，帥五平四，包3平5！炮三退一，車3平4，炮三平五，後車平5，俥四平五，馬3進2，俥五平一，象5

退7，俥一平三，象3進5，相三進一，卒1進1，兵七進一，馬2退3，兵五進一，車4進1，帥四進一，車4退3！至此，紅雖多雙高兵，但已殘雙仕，黑方優勝。

13. …………　　馬7退8　　14. 傌四進三　　包9平7

15. 相三進一　　馬8進6　　16. 傌三退二　　…………

退傌穩健老練，以退為進，下伏兵三進一後再傌二進四的反擊手段。如傌三退四，士6進5，兵三進一，包7退2，炮七進一，馬6進8，兵三平二，卒5進1，俥八進三，包4平3，仕六進五，車4退2，炮七平八，包3進7，變化下去，雙方對攻，紅雖多過河兵，但殘底相，互有顧忌。

16. …………　　馬6進8

策馬撲傌，明智之舉。

黑方鄭一泓在2008年第3屆「楊官璘杯」全國象棋公開賽上後手應對唐丹時走的是車4進1？

傌二進一，包7平8，俥八平四，士6進5，仕四進五，車4平9，傌一進三，馬1退2，俥四進七，馬2退3，俥四平二，包4平7，俥二退一，包7平6，俥二退四，車9平4，傌九進八，車4平3，兵五進一，卒1進1，炮五平七，車3平2，傌八退六。

至此，紅淨多雙兵占優。

17. 炮五平二　　馬8退7

18. 仕四進五　　車4進1

19. 俥八進五　　車4平5

黑方　鄭一泓

紅方　謝　靖

圖52

20. 兵三進一！　…………

紅方不失時機，炮驅馬、補中仕、俥進卒林，現又棄兵，開闊傌道、伺取中兵，已穩占先手。

20. …………　車5平7　　21. 俥八平五　馬7進6？

進馬過急，白丟邊卒不值。宜卒9進1，不給傌踩卒的機會。

22. 傌二進一　車7平8　　23. 炮二平八　包7退1？

逃跑不如徑走車8平2邀兌炮為好，這樣可不給右炮左移沉底進攻的機會，變化下去，黑方易走很多。

24. 炮八進七（圖52）　車8退1？？？

退車邀兌，敗招！錯失對攻機會，反遭被動、導致告負。如圖52所示，宜馬1退2！炮七平五，將5進1，俥五平八，馬2進4，俥八平三，車8進5，仕五退四，包7平6，仕六進五，馬6進5，俥三平六，馬4進6，炮五平四，馬5退6，俥六進一，前馬進7，帥五平六，車8退6，變化下去，雖紅略先，但雙方對攻機會較多，黑勢優於實戰，可以一戰。

以下殺法是：俥五平二，馬6進8，炮七平五！卒1進1，傌一退二，馬8退6，傌二進四，馬1進3，炮五退三，包7平2，兵七進一，卒1進1，傌九進七，馬3進1，傌七進九，紅方抓住戰機，先兌車、炸中象、退中包、挺七兵、出邊傌，以淨多雙高兵一相獲勝。

這盤棋紅方勝在佈局階段搶佔空間占優，繼而逐漸將空間優勢轉化為實質優勢，最終緊緊抓住黑方在第21、23、25三個回合馬、包、車的失誤而破城入局，值得借鑑。

第53局 （河北)陸偉韜 先勝 （湖南)孟 辰

五七炮單提傌直橫俥對屏風馬右中象士外肋馬進3卒

1. 炮二平五　馬8進7　　2. 傌二進三　卒3進1

這是2011年7月6日全國象甲聯賽第14輪陸偉韜與孟辰的一場一觸即發的短局廝殺。黑方對急進3卒應對紅方右中炮深有研究，而紅方對此路佈局也做了精心準備，關鍵是看誰研究得更深入、更全面、更精確和臨場發揮更正常。

3. 俥一平二　車9平8　　4. 傌八進九　…………

也可徑走兵三進一，形成中炮對屏風馬互進三兵卒的正規套路。試演如下：黑接走馬2進3，傌八進九，卒1進1，炮八平七，馬3進2，俥九進一，卒1進1，兵九進一，車1進5，俥九平四，車1平7，傌三進四，象7進5，俥二進六，士6進5，傌四進六，包2進1，炮七平八（若傌六進四，包2平6，俥四進五，以下黑方有包8平9和車7進4兩種變化結果：前者為大致和棋、後者為紅方主動的不同走法），包2平4（若包2進4???傌六進四！捉車兼叫殺，紅勝定），傌六進四，包4平6，俥四進五，包8平9，俥二平三，車7退2，俥四平三，車8進2，傌九進八，馬2退3，炮五平三，變化下去，紅各大子靈活，局勢佔據主動、易走。

4. …………　馬2進3　　5. 俥二進六　象3進5
6. 炮八平七　馬3進2　　7. 俥九進一　士4進5
8. 俥九平六　卒7進1　　9. 兵九進一　卒1進1

紅挺九兵活傌，屬流行走法。如炮七退一，卒1進1，俥六進五，馬2進1，炮五進四，卒7進1，炮五退一，卒7進1，傌

三退五，包8平9，俥二平三，車8進4，傌五進六，包9進4，炮七進四，車8進2，炮五退一，卒7進1，炮七平五，包9平5，前炮進3，包2進5，前炮平四，馬7進5，帥五進一，雙方對攻，互有顧忌。

黑挺邊卒邀兌，易遭被動，難控局面。正常走法是車1平2，炮七退一，包2進1，俥二退二，包8進2，炮七平八，包2進5，俥六平八，車2平4，仕六進五，馬2退3，俥八進六，車4平3，傌九進八，包8平9，俥二進五，馬7退8，傌八進九，馬3進4，俥八退三，馬8進7，俥八平六，車3平2，兵三進一，車2進3，兵三進一，象5進7，炮五平九，包9平8，傌三進二，象7進5，相三進五，卒9進1，變化下去，雙方對峙，各有千秋。

　10. 兵九進一　車1進4　　11. 俥六進五　卒7進1

至此，雙方戰鬥一觸即發，開始步入了激烈的中局拼殺。此時黑方棄7卒進攻，使局面失去平衡；但如卒3進1，俥六平八，包2平4，俥八進三，士5退4，兵七進一，馬2進4，炮七進一，包8平9，變化下去，雙方不管是否兌俥（車），均攻殺激烈。從以後的發展結果來看，黑方局勢是可接受的。

　12. 俥六平八　馬7進6　　13. 俥二退一　馬6進4

　14. 兵三進一　馬4進3　　15. 傌九進八！　馬3進1

黑方連續運7路馬盤河、騎河、踩炮出擊，看似氣勢洶洶，其實從根本上完全忽略了紅方棄子後的強攻戰術手段。紅邊傌出擊，獲勝要著！迫使黑方子力失去聯絡，由此，紅方反奪主動，步入佳境。

現黑進邊馬無奈，如馬3退1？炮五平九，馬1進3，傌八退七，追回失子後，黑右包也在紅左直俥口中，紅反大優。

　16. 相七進九　車8進1　　17. 炮五進四　車1退4

紅方棄子後不失時機，飛邊相關馬、炮炸中兵叫殺，反客為主大佔優勢。黑退邊車回守無奈，如將5平4（或車8平7？？？俥二平七！將5平4，俥七平六，包2平4，俥八進三，將4進1，俥六平八，車1平2，俥八退四，車7進2，傌三進四，車7平6，傌八進六，車6進1，俥八進三，將4退1，傌六進七！將4平5，俥八進一，包4退2，俥八平六絕殺，紅勝），俥二平六！將4平5（若士5進4？俥八進一！

圖53

士6進5，俥八進一，象5退3，俥八平七，將4進1，炮五平六殺，紅勝），仕六進五，車1退4，俥八退一，包2進3，俥八退一，馬1退3，俥八退二，馬3退5，傌三進五，包8平7，相三進五，車8進2，俥六進一，下伏俥八平六再帥五平六殺招和傌五進四捉雙的凶著，紅勝定。

18. 俥八退一　　　　車8平6
19. 傌八進六　　　　車6進6
20. 傌三進四　　　　包8平6
21. 傌四退五（圖53）　車1進7？？？

紅傌退中路回防穩健。也可更凶地改走傌四退六！再伺機後傌進七！變化下去，紅攻勢強大，也勝定。

而黑方現進邊車貪相，敗著！由此頹勢難挽。如圖53所示，宜車1進3！炮五退二，車6退1，變化下去，強於實戰，還

可勉強支撐。

22. 傌六進七　馬1進3　　23. 仕六進五

以下黑方如接走馬3退4，仕五進六，車1進2（若車1平4??仕四進五捉雙車後，紅勝定），帥五進一，車1退1，帥五退一，包6平3，傌八進二，車1退8，傌八平七，車6退4，傌七退一，紅淨多二子雙兵勝定。黑方認負。

此局再次告誡我們：一步之差，滿盤皆輸。尤其在這種高級別大賽中，一個小失誤後，是很難再有翻身機會的；要獲勝，一定要有精湛的技藝和良好的心態及正常的臨場發揮，缺一不可，須牢記。

第54局　（山東)才　溢　先勝　（內蒙古)宿少峰

五七炮單提傌直橫俥對屏風馬右外肋馬中象橫車平包兌車

1. 炮二平五　馬8進7　　2. 傌二進三　車9平8
3. 俥一平二　卒3進1　　4. 傌八進九　馬2進3
5. 兵三進一　卒1進1　　6. 炮八平七　馬3進2
7. 俥九進一　象3進5　　8. 俥二進六　車1進3
9. 俥九平六　包8平9　　10. 俥二進三　…………

這是2011年10月15日全國象棋個人賽首輪才溢與宿少峰之間的一盤激戰。雙方以五七炮單提傌直橫俥對屏風馬右外肋馬中象橫車平包兌車互進三兵卒拉開戰幕。

紅方選擇兌車，明智之舉！如俥二平三，包9退1，雙方對攻激烈，紅方很難保持先手，前面已有過介紹。

10. …………　馬7退8　　11. 炮七退一　…………

退七炮穩正，屬緩攻型著法，在各類大賽中屢見不鮮，它既

避開了黑馬2進1的先手，又比在三路橫線上靈活得多。另有兵五進一和俥三進四兩種不同走法，在前面分別已有介紹。

11.…………　士6進5　　12.俥六進二　…………

黑補左中士屬常見走法。如馬2進1、卒1進1或包9平7，則雙方另有不同攻守變化，前面也分別有過介紹。

紅左肋俥進二，又是步穩健推進的著法，從以下紅方的變化，說明此刻並不急於進攻，而是先將自己子力均衡佈入到最佳位置，視黑方如何動作。

12.…………　馬8進7　　13.兵五進一　包9退1

退左邊包，伺機平7路出擊，著法少見，在全國大賽中大師們採用不多。

記得在1996年全國團體賽上殷廣順執黑應對聶鐵文時走卒1進1，兵九進一，車1進2，炮五退一，車1退2，炮七平九，車1平3，相三進五，卒3進1，兵七進一，車3進2，俥六進二，馬2退3，俥六進一，車3退1，兵五進一，包2進5，傌三進五，包9進4，炮五平一，包2退3，兵五進一，馬7進5，基本均勢，結果戰和；

又如在2009年首屆全國智力運動會象棋賽上胡榮華執黑應對謝巋時改走馬2進1，傌三進四，卒1進1，傌四進三，包9退1，炮七平二，卒5進1，傌三退五，車1平8，炮二平七，車8平6，兵三進一！車6進2，兵三進一！馬7進5，兵三平四，馬5退3，兵七進一，包2退1，兵七進一，馬3進1，兵七平八，將5平6，俥六進三，後馬進2，傌五進三，車6進1，俥六進二，馬2進3，傌三進二，將6平5，俥六平八！紅得子多雙過河兵大優，結果紅勝；

還如在2010年第16屆廣州亞運會象棋賽上呂欽執黑應對許

銀川時改走包2平4，傌三進四，卒3進1，兵七進一，馬2退4，俥六平四，馬4進5，傌四進三，馬5進4，帥五進一，車1平4，兵七進一，包9平8，俥四平二，馬4進3，炮五平八，車4平2，炮八平三，包8平9，相三進五，馬3退1，帥五退一，包9退1，炮七平三，包4平3，兵七平六，包3進5，前炮平七，馬1退3，俥二平七，車2進4，相五退七，包9平7，傌三退二，馬7進6，炮三進七，馬6進8，俥七平二，馬8退7，俥二退一，卒5進1，仕四進五，卒5進1，兵三進一，象5進7，炮三退三，象7進5，炮三平九，紅兵種齊全，又多過河兵占優，結果紅勝。

　　14. 炮七平三　包9平7　　15. 炮三平二　包7平8

　　紅方對平七路炮出擊這路變化讓人感覺很熟悉，只出現過一次：即在2009年全國象棋個人賽上湖南程進超走過此招。當時湖北隊的李雪松執黑應對程進超時改走士5退6，炮二進五，卒3進1，兵七進一，車1平4，俥六進三，馬2退4，傌三進五，馬4進2，兵五進一，卒5進1，兵七進一，馬2進1，兵七進一，卒5進1，炮五進二，包7平5，傌九進七，卒7進1，兵三進一，包5進4，傌七進五，象5進7，前傌進四，士6進5，仕四進五，馬1退2，炮二退四，包2平6，炮二平八，將5平6，炮八平三，象7退9，傌五進三，馬7進6，炮三平四，馬2進4，兵六平五，馬6進8，傌四退五，包6平5，兵五平四，紅有過河兵占優，結果紅勝。

　　16. 炮二平九　卒7進1　　17. 兵三進一　包8平7

　　18. 炮五平四　包7進3　　19. 相三進五　…………

　　紅方趁雙炮齊鳴之機，兌兵卒，果斷而迅速地調整陣形，雙方由此步入了陣地戰。

　　19. …………　包2平3　　20. 傌三進二　卒3進1？

渡卒，白丟一卒劣著。宜車1平2！炮四平三，馬7進8，炮九平七，車2退3，俥六進二，馬2進3，傌九進七，包3進4，炮七平二，馬8退9，俥六退二，包3平2，傌二進一，包7退3，兵一進一，卒3進1，兵一進一，車2進4，變化下去，黑方易走，優於實戰。

21. 兵七進一　　車1平4　　　22. 俥六平八　　車4進5

23. 炮九平七　　馬2進3?

墊馬避兌炮，壞棋！導致再遭被動。宜包3進6！俥八進二，包3平1，仕四進五，包1退2，俥八退二，包1退1，炮四平三，馬7進8，俥八平二，包7退1，傌二退四，車4退4，兵五進一，馬8進6，俥二平三，車4平5，炮三進四，車5進2，炮三進二，包1進1，炮三平四，象7進9，以下紅有兩變：

①俥三進一，包1平6，俥三平四，包6退5，俥四進四，卒1進1！變化下去，紅左邊傌只能坐以待斃，黑足可抗衡；

②傌九退八，馬6進4，傌八進七，車5平6！俥三平四，包1平6，傌七進六，馬4進3，帥五平四，包6退4，傌六進五，象9進7，下伏包6平9打兵先手。至此，雙方子力對等，黑可對搏，勝負難料，遠遠強於實戰。

24. 仕四進五　　　　包7進2　　　25. 俥八進四　　包3退2

26. 兵七進一(圖54)　車4退3?

退右肋車追殺中兵，隨手軟著！錯失對抗機會，後一步步跌落深淵，最終告負。如圖54所示，宜包7平1！炮四進六，車4退6，俥八平六，士5進4，傌九進七，包3進6，兵七平八，包1平9，兵八平九，包9退1，傌二退四，卒9進1，炮四退一，士4進5，炮四退一，包9平6，傌四進二，卒9進1！子力對等、基本均勢，強於實戰、黑可一搏，勝負難測。

以下殺法是：傌九進七，包3進6，炮七平九！車4平5（宜車4退3）？炮九進四，車5平8，炮九進四，象5退3，傌八平三！包7平5，傌三進二，士5退6，傌三退三，卒5進1，傌三平一！車8進4，炮四退二，車8退2，傌一退一，車8平5，傌一平五，士6進5，炮四進六！車5平3！帥五平四，包5平4，炮四平五，士5進6，炮五平七，士6退5，炮七退三，車3退1，傌五退二，車3平1，炮九平八，車1平

黑方　宿少峰

紅方　才　溢

圖54

2，炮八平九，車2退6，炮九退七，紅淨多雙兵獲勝。

此局看點在第26回合黑隨手走車4退3錯失抗爭機會後落入深淵，最終告負。教訓深刻、引人深思，再次告誡我們：隨手棋危害大、要不得！

第55局　（河南）武俊強　先負　（上海）孫勇征

五七炮單提傌左橫俥對屏風馬右外肋馬橫車互進三兵卒

1.炮二平五	馬8進7	2.傌二進三	車9平8
3.俥一平二	馬2進3	4.兵三進一	卒3進1
5.傌八進九	卒1進1	6.炮八平七	馬3進2
7.俥九進一	馬2進1		

這是2011年1月14日「珠暉杯」象棋大師邀請賽第7輪武俊

強與孫勇征的一盤精彩廝殺。雙方以五七炮單提傌高左橫俥對屏風馬右外肋馬互進三兵卒開戰。

黑現進馬踢兵踏炮，屬急攻型的屏風馬反擊戰術之一，是趙國榮於2008年10月重新改創，反擊性能在逐漸加強，雖前景坎坷，卻大有東山再起之勢。如象3進5（另有象7進5著法，前已有介紹），俥二進六，車1進3，傌三進四，車1平4，俥九平四，馬2進1，炮七進三，包2平3，炮五平三，以下黑方有車4平2和包8退1兩路變化結果均為紅優的不同走法。

8. 炮七進三　…………

針對「馬踩邊兵」著法，筆者在近年的全國性大型賽事中，歸納出三大主流戰術，即炮七進三、炮七退一和炮七平六，其勝率約為35%，第二、第三種變化，以下會有介紹的。

8. …………　車1進3

高右橫車扼守卒林，穩正，是20世紀90年代興起的主流戰術。另卒1進1，旨在高右橫車到巡河一線後與紅方對抗，前面已介紹過。如馬1退2??俥九平六！車1進3，俥六進四，象7進5，炮七進一，車1平3，俥六平八，包2平4，俥八平九，變化下去，紅穩占先手。

9. 俥九平六　…………

左橫俥占左肋道是2000年出現的新戰術。另有俥九平八和俥二進六兩路不同攻守變化，前面均有介紹。

9. …………　車1平3　　10. 炮七平四　車3平2

右車平2路，伏有包2平3成車後藏包的反擊手段，這是一種佈局新思路，如車3進1，炮四退三，車3平6，仕六進五，馬1退2，兵三進一（若俥二進六??象7進5，俥六進六，包2進1，變化下去，雙方互纏）！車6平7，傌三進四，象7進5，傌

四進五（若卒1進1??俥二進四，下伏傌四進五打車的先手棋），車7平6，俥二進六，包8平9，俥二平三，馬7進5，炮五進四，士6進5，俥六進七！紅多兵占優。

　　11. 仕六進五?? …………

　　補左中仕固防，探索性新招，緩手。如俥六進四??包2平3，俥六平七，包3進1，炮五平六，包8進2，炮六進四，包8平3！炮六平八，車8進9，傌三退二，前包進5！仕六進五，卒1進1，黑方多象、邊卒渡河參戰占優。因此，此招宜走傌三進四！伺機出擊，較為積極，以下黑如接走包8進3，傌四進六，車2平4，俥六平八，車4進1（若包2平4，傌六進八！變化下去，互有顧忌），俥八進六，車4平6，俥八平三，變化下去，紅方易走，優於實戰。

　　11. …………　　　包2平3　　12. 俥六退一　象7進5（圖55）

　　13. 炮五平四?? …………

　　卸中炮急於調整由攻轉守的陣形，沒察覺自己弱點，緩手。如圖55所示，宜俥二進四巡河，繼續保持中路攻勢較為穩健。以下黑渡7卒後可以證實。

　　13. …………　　車2進1　　14. 前炮退二　卒7進1！

　　15. 俥二進四　…………

　　紅棋勢未穩，黑就抓住機會邀兌7路卒，兇狠、棘手，不好處理，只能進右俥巡河抗衡。如兵三進一??車2平7，傌三進四，包8進5，前炮平二，車7進1，俥二進二，車7平6，演變下去，黑方大子靈活，反先易走。

　　15. …………　　包8平9　　16. 兵五進一　…………

　　急進中兵出擊，實屬無奈。如俥二進五??馬7退8，相三進一，卒7進1，相一進三，車2平7，俥六進四，包3進7！後炮

平五，士6進5，俥六平八，包9平7，炮四平三，卒1進1，俥八平九，車7平2！俥九退一，包7進4！俥九進一，馬8進7，變化下去，黑大子靈活、有攻勢，占優。

16.………… 卒1進1

渡邊卒參戰，穩健。如車8進5，傌三進二，卒7進1！傌二進三，包9平8，兵五進一，卒1進1，俥六進四，卒7進1！前炮平六，包3進1，俥六平三，卒7平6，炮四平三，卒6平5，炮六

黑方 孫勇征

紅方 武俊強

圖55

退一，車2進1！炮六進二，包3平7，俥三進二，車2平4，俥三進一，包8進7，兵五進一，馬1進3，黑有雙卒過河、大子靈活，但仍不及實戰那樣穩健有力。

17. 兵五進一 …………

獻兵搶先，煞費苦心、實屬無奈。如俥二進五？？馬7退8，傌三進四，卒7進1，傌四進五，士6進5，相七進五，包3平1！黑有雙過河卒，局勢更優。

17.………… 車2平5 18. 俥六進四 …………

左肋俥巡河護兵又欺卒正招。如兵三進一，車5平7，俥二平九，馬1進3，俥六進二，車7進3，俥九平六，士6進5，後炮平七，車7平4，俥六退二，包3進5，俥六平七，車8進6！炮四進一，車8平7，相七進五，包9進4！黑多中卒略優。

以下殺法是：車5進2，俥二進五，馬7退8，俥六平四，卒

7進1（棄士，藝高人膽大，有驚無險），俥四進五，將5進1，俥四平二，卒7進1！傌三退二，卒7平6！炮四平一，卒6進1（卒臨城下，不給紅方一點喘息機會，卒到成功）！俥二退五，卒6進1！俥二平九（若俥二平四??卒6進1，帥五平四，包3進7！變化下去，黑方大有攻勢也勝定），馬1進3，炮一平六，卒6進1（卒殺底仕、撞開防線、攻營拔寨、擒帥入局，凶招）！帥五平四，車5進2！傌二進三，車5平4，炮六平五，馬3進4！炮五退二（若俥九平三??包3進7！炮五退二，包3平5，帥四平五，象5進7！傌三進四，包9平5！相三進五，車4退3，俥三平二，馬4退3，傌九退七，車4進3，帥五平四，將5平6！御駕親征，管住紅傌，黑也勝定），車4平7！俥九平三，車7進1！以下紅如炮五平三???則包3進7！炸底相後成馬後包絕殺，黑勝；又如改走帥四進一???包3進7！傌九退七，馬4退3，炮五進二，車7退1，帥四退一，車7平3，下伏車3平8！成車馬包殺勢，黑勝。

　　此局紅方的失利告訴我們：創新走法要慎重，強攻不遂留下一些遺憾，望重演此陣須謹慎！

第56局　（江蘇)王　斌　先勝　（四川)孫浩宇

五七炮單提傌過河車對屏風馬右外肋馬橫車互進三兵卒

1.炮二平五	馬8進7	2.傌二進三	車9平8
3.俥一平二	馬2進3	4.兵三進一	卒3進1
5.傌八進九	車1進1	6.炮八平七	馬3進2
7.兵七進一！	…………		

這是2011年10月22日全國象棋個人賽第8輪王斌與孫浩宇

之間的一場精彩廝殺。雙方以五七炮單提傌對屏風馬右橫車外肋馬互進三兵卒開戰。

現紅棄七兵，突發冷箭，是步針對性很強的新招！如傌九進一？車1平4，傌九平四，象7進5，炮七退一，士4進5，黑陣形穩固且富有變化，下伏有馬2進1的先手，黑方易走；又如傌二進六，象7進5，傌九進一，車1平4，傌三進四，士6進5，傌九平四，馬2進1，炮七退一，車4進4！演變下去，黑子力開揚，反先；還如傌三進四，車1平6，傌四進五，馬7進5，炮五進四，包8進4，雙方對攻，另有不同攻守變化。以上三路詳細走法，前已有介紹。

7.………… 卒3進1

吃兵勢在必行。如馬2進1？炮七進一，馬1退3，傌九平八，變化下去，紅反占優。

8.炮七進七 士4進5 9.傌二進六 …………

紅方讓一個黑卒過河的代價換取一底象，是優是劣有待進一步研究。現紅左傌難以出動，故右直傌抓緊時間過河封鎖是當務之急，一旦包8進4後，紅七路底炮就孤炮難鳴了。

9.………… 車1退1??

退邊車趕炮劣著！反讓紅炮佔據好位置。宜車1平4！傌三進四，包8平9！傌二進三，馬7退8，傌四進五，車4進2，傌九進一，包9平5，傌五退四，馬8進7，仕四進五，變化下去，黑方子力靈活，且有過河卒參戰。

10.炮七退三 車1平4 11.炮五平四 …………

巧卸中炮，旨在飛中相調型打場持久戰。如炮七平三??車4進5，兵三進一（若相三進一保兵，變化下去，紅反陣形散亂，不佔便宜），象7進5，下伏有車4平7捉傌窺兵的反先手段。

11. ………… 象7進5

補左中象漏著，反給七路炮有打7卒的反擊機會。宜走車4進3！炮七進三，包8平9，俥二進三，馬7退8，相七進五，車4進2，炮七平八，馬2退4，俥九平八，包2進2，炮八退三，包9平2，變化下去，強於實戰，黑足可抗衡。

12. 相七進五 卒3進1???

紅補左中相出擊過急，宜炮七平三先拿實惠反擊為好。

黑衝3卒沒給紅方造成壓力，反造成陣形不協調而陷入被動。宜車4進3！炮七進二，車4退2（也可先包8平9！俥二進三，馬7退8，俥九平七，車4進2，俥七進四，車4平3，相五進七，卒7進1，兵三進一，象5進7，雙方接近均勢），炮七退二，包8平9，俥二進三，馬7退8，炮七平三，包9平7（好棋！下伏有馬8進6驅炮先手棋）！俥九平七，馬2進1，俥七平八，車4進4，俥八進三，包2平1，傌三進二，卒3平2，俥八退三，卒5進1，傌二進一，馬8進6，炮三平七，包1平2，俥八平七，馬6進5，傌一進三，馬5退7，變化下去，雙方接近均勢，優於實戰，黑方足可抗衡。

13. 炮七平三 車4進4 14. 仕六進五 車4平6

平右肋車好棋，不給紅傌三進四搶先發難機會。如包8平9，俥二進三，馬7退8，俥九平七，車4平3，傌三進四，馬8進7，兵三進一，包9進4，兵三平四，包9平6，傌四進二，包2進1，俥二進三，包2平7，兵四進一，包7平8，兵四平五，卒3平4，傌三退四，車3進5，相五退七，也紅優。這種局面就是紅方有棋可走，黑方不管你走什麼子，均無效率，所以形勢看似差不多，黑勢卻越走越差。

15. 俥九平七 包2平3 16. 俥七平八 卒1進1??

由於黑丟象後沒能對紅子力有效控制，故紅已明顯占優。

黑現挺邊卒制傌，劣著，錯失戰機。宜包8平9！俥二進三，馬7退8，傌三進四，車6進1，俥八進五，卒3平4，炮三平九，包3平1，紅雖多兵相，但黑可一戰，優於實戰。

17. 傌三進四！　車6平3

進傌，以炮打車，硬逼黑車換定位。紅由此搶先、優勢擴大。

黑平巡河肋車於象台護過河卒，明智之舉。如車6平5（若車6進1？？俥八進五！變化下去，紅俥佔據要點，黑方子力被封，局勢困頓），兵三進一，象5進7，炮三平一！變化下去，以後會窺視黑方中卒，黑反受攻。

18. 俥八平六　包3平4　　19. 炮四平三！　…………

平三路炮意在保持對黑方的壓制，以後伺機由炮打卒來一步步削弱黑方攻勢。如俥六進五？？車3平4，傌四進六，包8平9，俥二進三，馬7退8，傌九進七，馬2進3，傌六退七，雙方兌雙俥（車）傌（馬）後，紅淨多兵相占優，但局勢平淡，很難有大作為，遠遠不如實戰結果。

19. …………　馬2退3　　20. 後炮進一　卒3進1

21. 傌九進七　卒9進1

紅左邊傌出擊，不給過河卒發揮牽制作用。

黑挺邊卒，預防紅炮炸邊卒找到反擊突破口，針鋒相對。

22. 俥六進六（圖56）　馬3進2？？？

進右外肋馬邀兌，敗著！導致被動挨打。如圖56所示，宜車3平6！俥六平七，車6進1，傌七進六，車6退1，變化下去，比實戰頑強得多，黑可一戰。

23. 傌七進八　車3平2　　24. 炮三退二　…………

退炮防守，穩健，正所謂是「贏棋不鬧事」，宜傌四進五！馬7進5，俥六平五，象5退7，俥五平六（也可後炮平二！卒3進1，俥五平六，演變下去，紅方大優），車2進5（若象7進5？？後炮平二！變化下去，紅也大優），仕五退六，卒3平4，俥七平六，卒4平5，前炮平五，象7進5，俥六進一，包8平4，俥二進三，卒5平4，仕四進五，卒4進1，炮三退二，包4進7，相三進五，車2退6，炮五平

黑方　孫浩宇

紅方　王　斌
圖56

三，卒4平5，帥五進一，士5進6，俥二退四，變化下去，紅大優勝定。

以下殺法是：車2平6，俥六退二，包4退2，俥六平七，卒3平2，後炮進一，卒2進1，後炮退一！卒2進1，前炮平四，包8平9（若包4進2？？炮三進六，包4平7，俥七平六！變化下去，紅優），俥二平三，車8進8，俥三進一，車6退1，俥三平一，車8平7，傌四進六！至此，必得中象後勝定。以下黑如接走車6退1，傌六進五！車7退2，俥七進五！車6平5，俥一平五！紅方多子多兵雙相完勝。

此局紅方佈局大膽創新、中局纏鬥運子細膩；黑方對新佈局理解不深，中局沒抓住機會驅炮，讓紅炮順利轉移後使局勢越來越不利，最終因缺象後各種弊端太大而落敗。

第57局 （廣東）呂　欽　先負　（浙江）趙鑫鑫

五七炮左橫俥三路傌對屏風馬右中士象外肋馬互進三兵卒

1. 炮二平五　馬8進7	2. 傌二進三　車9平8
3. 俥一平二　馬2進3	4. 兵三進一　卒3進1

5. 傌八進九　…………

這是 2011 年 12 月 11 日「飛通杯」全國象棋冠軍邀請賽第 3 輪呂欽與趙鑫鑫一場「短、平、快」對攻戰。雙方以中炮單提傌對屏風馬互進三兵卒開戰。

如炮八平七，士4進5，傌三進四（若傌八進九，馬3進2，俥九進一，象3進5，俥九平六，包8進4，紅方以下有傌三進四和俥六進五兩種變化結果：前者為紅多子易走、後者為大體均勢的不同走法），包8進3！傌四退三（若傌四進三？？包8進1，兵七進一，馬3進4，兵七進一，馬4進5，變化下去，黑反易走），包8退1，俥九進一，象3進5，俥九平六，馬3進2，傌八進九，卒1進1，炮七退一，車1進3！俥二進四，馬2進1，俥六進三，卒1進1，炮五平四（若兵三進一？卒3進1，也黑先），包2進3，俥二退二，包2進2，仕六進五，卒3進1，俥六退二（若兵七進一？馬1進3，亦黑優），包2平6，俥六平四，卒3平2！傌三進四，卒5進1，炮七平六，車1平6，傌四退六，車6平5，傌四平五，包8進2，傌六退七，卒7進1，兵三進一，象5進7，黑雙卒過河、子力靈活占優。

5. …………　卒1進1	6. 炮八平七　馬3進2
7. 俥九進一　象3進5	

紅高左橫俥出擊，屬當今流行變例。如傌三進四，象7進

5，以下紅方有傌四進五和炮七平六兩路變化結果：前者為紅方略優、後者為雙方互纏的不同走法。

黑飛右中象固防屬老式應法，伺機升卒林車進行反擊。另有卒1進1、馬2進1和象7進5、車1進3等多種走法，前面均有過介紹。

8. 傌三進四　士4進5

左傌盤河出擊，屬當今流行著法之一。如俥九平六，車1進3，俥二進六，包8平9，以下紅方有俥二進三和俥二平三兩種變化結果：前者為紅方易走、後者為黑方滿意的不同走法，前面有過介紹。

補右中士固防是黑方常用手段。筆者也走過車1進3！俥九平六，馬2進1，炮七退一，包8進5，傌四進三，包8平1，俥二進九，包1平3！炮七平九，馬7退8，傌三進四，士4進5，傌四進二，車1平2，相七進九，卒1進1，變化下去，黑有渡河邊卒參戰、各大子靈活占優，結果黑勝。

　9. 傌四進六　卒5進1　　10. 兵五進一　包8進4
　11. 炮五進三　車1平4　　12. 俥九平六　包8退1

退左包窺打中兵，積極穩正。在2011年全國象棋個人賽上許銀川後手對陣汪洋時改走馬2退3，傌六退五，車4進8，傌五退六，包2進1，傌六進四，包8退1，俥二進三，包2平5，變化下去，雙方對搶先手，結果黑勝。

13. 兵七進一　…………

挺七兵邀兌，旨在殺卒欺馬。也可兵三進一，卒7進1，俥二進一，意要連雙俥出擊，變化下去，紅方易走。

13. …………　馬2進1　　14. 炮七進三　馬1退3
15. 傌九進七　馬7進5

也可卒1進1，以下紅如接走傌七進九，包8平5，俥二進九，馬3進5，相三進五，馬7退8，炮五退二，象5進3，傌九進七，包2平5，傌六退七，後包進4，仕四進五，後包進2，帥五平四，車4進8，後傌退六，後包退4，黑多子占優。

16. 炮七平八　　卒7進1　　17. 相七進九　　馬3退5
18. 兵五進一　　馬5進3　　19. 兵三進一　　象5進7
20. 兵五進一！　車8進3　　21. 兵五平四　　包8進1
22. 傌七進五??　…………

傌進中路，驅馬捉象，假先手，反給了黑方反擊機會。宜炮八退三！變化下去，仍是紅優。

23. 傌五進七???　…………
22. …………　　　　包2平5（圖57）

黑方抓住機遇，反架右中包出擊後，紅躍中傌貪吃3路馬，敗著！導致敗走麥城。如圖57所示，宜傌五退四！車4進4，俥六進四，包8平5，傌四進五，車8進6，俥六平七，變化下去，紅可一戰，優於實戰。

以下殺法是：車4進3，傌七進八，包8平5，兵四平五，車8平5，俥二進七，前包平4！見大勢已去，紅認負，以下紅方如繼續走仕四進五，車4進1！相三進五，包5進5！仕五進四，包4平5，帥五平四，車4進4！淨多一車後，黑雙車雙包完

黑方　趙鑫鑫

紅方　呂　欽

圖57

勝紅方。

此局雙方佈陣輕車熟路、互不相讓，沒有漏著。進入中局後，雙方各攻一面、旗鼓相當：紅渡中兵、黑鎮中包，但紅在第22回合進中傌、第23回合又貪3路馬，反被黑方抓住戰機，雙包鎮中、砍兵殺傌，最終淨多一車破城，可見貪子失誤會導致滿盤皆輸。

第58局 （湖北）柳大華 先勝 （黑龍江）趙國榮

五七炮左橫俥三路傌對屏風馬高右橫車騎河互進三兵卒

1. 炮二平五　馬8進7 　2. 傌二進三　車9平8
3. 俥一平二　馬2進3 　4. 兵三進一　卒3進1
5. 傌八進九　卒1進1 　6. 炮八平七　馬3進2
7. 俥九進一　卒1進1

這是2011年9月5日全國象甲聯賽第20輪柳大華與趙國榮之間的一場精彩搏殺。雙方以五七炮單提傌左橫俥對屏風馬挺1卒右外肋馬互進三兵卒拉開戰幕。

黑急渡1卒，旨在高右橫車出擊。如象7進5，俥二進四，車1進1，俥九平六，馬2進1，俥六平八！包2平1，俥八進二，以下黑方有車1平8和車8進1兩種變化結果：前者為紅多子勝勢、後者為黑子靈活反先的不同下法。

8. 兵九進一　車1進5 　9. 俥二進四　…………

高右直俥巡河，屬改進後走法，筆者曾走俥二進六，象7進5，俥九平四，車1平7，傌三進四，士6進5，傌四進六，包2進1，炮七平八（若傌六進四，包2平6，俥四進五，以下黑方有包8平9和車7進4兩路變化結果：前者為雙方大體均勢、後者為紅

優的不同走法），包2平4，傌六進四！包4平6，俥四進五，車7進4（若包8平9？俥二平三，車7退2，俥四平三，車8進2，傌九進八，馬2退3，傌八進七，紅反易走），傌九進八，馬2退3，傌八進七，車7退4，變化下去，紅優。

9.………… 象7進5　　10. 俥九平四　車1平4

平右騎河橫車搶佔右肋道，屬近年較為流行的應法之一。

如士6進5，俥四進五，馬2進1！炮七退一，包2進3，兵五進一，包2退2，以下紅方有俥四退二、俥四進二和俥四退三3種變化結果：前者為黑可抗衡、中者為紅多子占優、後者為黑方勝勢的不同下法；

又如車1進1！炮七退一，馬2退3，炮七平九，車1平2，傌九進七，車2平3，俥四平八！包2平1，傌三進四，以下黑方有車3平5和車3進3兩路變化，結果均為紅優；

再如士4進5，俥四進三！以下黑方有車1進1和車1平6兩種變化，結果均為紅方易走；

還如卒3進1，炮七退一（若炮七進二？？馬2進3，傌九進七，車1平3，演變下去，黑先），卒3進1，俥四進四，馬2退4，傌九進七，車1進3，炮七平八，包2平4，傌三進四，士6進5，傌四進六，車1退4，以下紅方有兩變：①炮八平六！卒7進1，俥四進一，包4進2，炮六進五，變化下去，紅方較優；②炮八平七，象3進1，炮五平八，包4進2，俥四平六，車1平4，傌七進六，包8進2，相三進五，包8平6，雙方大體均勢。

11. 傌三進四　　…………

右傌盤河，是步尋求變化的積極走法。如俥四進三！車4進1（有利於馬2進3拼兌殺兵），炮七退一〔若仕四進五，馬2進3（筆者走過包8進2和士4進5這兩路變化，結果均為紅略

優。），傌九進八，車4退3，炮五平四，包8進2，相三進五，卒5進1，變化下去，局勢平穩〕！士6進5（若馬2進3？傌四平八，馬3進1，相七進九，包2平4，傌三進四，紅優），仕四進五，包8進2，炮五平六，馬2進3，傌九進八，車4退3，炮六平七（也可相三進五！象3進1，炮六平七，馬3退2，前炮平六，卒5進1，炮七平八，卒3進1，傌四平七，象1退3，兵五進一，紅優），包2平3，相三進五，卒5進1，後炮進二，包3進4，傌八退九！包3平4，傌四進一，包8退2（若卒7進1？傌四平三！演變下去，紅優），傌四平五，卒3進1，兵三進一，卒7進1，傌五平三，馬7退6，傌三退一，紅優。

11. ……………　　士6進5　　12. 傌四進五！…………

傌踩中卒，意從中路突破，著法有力！在2011年全國象甲聯賽第2輪趙鑫鑫先和萬春林之戰中趙鑫鑫改走傌四進三！包8進2，傌四進四，包2進1，炮五平三，車8進3，相三進五，包2平7，炮三進四，車8平7，傌四平二，車7平6，前傌進一，車6平8，傌二進二，馬7進6，傌二平五，紅兵種全，又淨多雙兵占優。

12. …………　　　　馬7進5

13. 炮五進四　　　　卒7進1

14. 炮五退二（圖58）　車8平7???

車平象位解栓，敗著！由此黑勢一蹶不振，導致落敗。如圖58所示，宜卒7進1！傌二平三，車4進1，傌三退一，馬2進1，炮七退一，包8平7，仕四進五，車8進4，傌四平二，車8進4，炮七平二，車4退3，炮二平三，包7平6，變化下去，紅雖多中兵占優，但黑足可與紅方抗衡，強於實戰。

15. 兵三進一　　車7進4　　16. 炮七平二！　包8平7

17. 相三進一　車4進1?

當紅左炮右移攻擊黑8路包和左翼底線、又揚右邊相固防後，同樣動車，黑宜車4退3回防後尚可抵擋。

18. 仕四進五　車4平5???

車貪中兵，又一步敗著！導致敗走麥城告負。宜車4退2聯成「霸王車」後，尚可周旋。

19. 帥五平四!　車5退1

黑棄車換中炮無奈，只好暫解危局。如包7平6??俥四進六！車5退1，俥二進五，象5退

黑方　趙國榮

紅方　柳大華

圖58

7（若士5退6???俥二平四，將5進1，後車進一！紅速勝），俥四平八！紅多子也勝。

以下殺法是：俥二平五，車7進2，炮二進七，包7平6，俥四平二（宜帥四平五！變化下去，紅多子也勝），車7進3，帥四進一，車7退6，仕五進六，象5進7，炮二平一，將5平6，俥二進八，將6進1，炮一平六！車7平6，帥四平五，包6平5，俥五平二，包2平4，炮六退一！將6進1，後俥進四！車6平5，相七進五，包5進5，後俥退一，退俥叫殺，紅勝定，以下黑如接走包4平8，俥二退二！紅勝。

此局紅方抓住黑在第14回合平車解栓和第18回合車貪中兵兩步敗著，出帥逼車換炮、沉炮請將上樓、炸士退俥叫殺，捷足先登擒將。

第59局 （浙江）黃竹風 先勝 （四川）鄭一泓

五七炮單提傌左橫俥對屏風馬高右橫車騎河互進三兵卒

1. 炮二平五　馬8進7　　2. 傌二進三　車9平8

3. 俥一平二　卒3進1　　4. 兵三進一　馬2進3

5. 傌八進九　卒1進1　　6. 俥九進一　…………

這是2011年10月19日全國象棋個人賽第5輪黃竹風與鄭一泓之間的一場激烈決鬥。雙方以中炮單提傌左橫俥對屏風馬挺1卒互進三兵卒開戰。

現紅高左橫車出擊，冷門佈局、創新之變，一改以往炮八平七著法，出其不意、令對手犯錯。如炮八平七，馬3進2，俥九進一，象7進5，傌三進四，卒1進1，兵九進一，車1進5，俥九平四，士6進5，傌四進六，卒5進1，兵七進一，馬2進1，炮七進一，馬1退3，兵五進一，以下黑方有包8進4、包8進2和包2進2三種變化結果：均為黑方占優、易走的不同走法。

6. …………　卒1進1　　7. 兵九進一　車1進5

8. 炮八平七　…………

左炮平七路，成五七炮陣式，屬當今棋壇流行變例之一。在2010年第4屆「楊官璘杯」全國象棋公開賽專業男子組鄭惟桐與趙瑋對局中，鄭惟桐改走俥九平六，象7進5，俥二進四，士4進5，炮五平七，包8平9，俥二進五，馬7退8，相三進五，包2平1，兵七進一，包1進5，炮七平九，車1平2，炮八平六，車2進2，兵七進一，象5進3，仕四進五，馬8進6，結果雙方戰和。

8. …………　包2平1

　　平右邊包，少見，一改車1平7先吃一兵的流行走法，意要出奇制勝。在本書第72局2011年全國象甲聯賽上黨斐後手應郝繼超對局中改走車1平7，俥九平八，結果紅勝。

　　9. 俥九平六　象7進5　　10. 兵五進一　車1平5

　　紅急衝中兵，意從中路挑起爭端，黑車殺中兵接受挑戰，如要穩健可改走馬3進2，俥二進三，士6進5，俥六進五，卒3進1，俥六退一，馬2進1，炮七退一，卒3平4，兵七進一，卒4平3，俥二平八，卒3平2，俥八平二，卒2平3，雙方不變作和。

　　11. 俥二進六　包8退1?

　　由於黑方第8回合包2平1沒有實戰效果，現退左包目的性不明確，且3路線還露出破綻，宜車5平7，俥六進七（也可先走傌三進五，車7退1，傌九進八，紅先），士6進5，傌三進五，車7退1，兵七進一，包8退1，俥六退六，包8平9，俥二進三，馬7退8，俥六進四，包9進5，兵七進一，車7平3，炮七退一，將5平6，炮七進六，車3退2，俥六平五，各有千秋，優於實戰，黑多卒可抗衡。

　　12. 兵七進一　馬3進1

　　如馬3進2，兵七進一，車5平3，傌三進五，車3退1，傌九進八，變化下去，也是紅優。

　　13. 傌九進七!　　　車5退1　　14. 兵七進一　馬1進3

　　15. 傌七進六（圖59）　包8平2????

　　紅邊傌出擊後，現又騎河攔車，進攻線路清晰、目標計畫明確，下伏連環傌攻車凶招，將黑方中路、7路的弱點作為突破口，已把黑方逼上了懸崖，一有不慎必遭滅頂之災。現黑平左包於2路兌俥出擊，敗著！由此一蹶不振。如圖59所示，應考慮守住中路，加厚中路後3路底象也相對安全，故宜改走包8平5！

俥二進三，馬7退8，傌三進五，車5平8，傌六進七，馬3退4，傌七進八，象5退7，傌五進七，馬4進3，傌八退七，包1退2，俥六進七，包5進6，相三進五，車8退2，前傌進八，馬3退2，黑雖仍處下風，但可頑強抗衡，強於實戰。

16. 俥二進三　　馬7退8
17. 傌三進五　　車5平8
18. 炮五進四　　士4進5
19. 傌五進七　　包2進3
20. 炮五退一　　包1平4
21. 俥六平八　　包2平4
22. 炮七進三　　包4退2????

後包退底線速敗。宜車8進2！炮七平九（若俥八進八，將5平4，炮七平九，後包平1，俥八退三，包4平3，俥八平六，將4平5，仕六進五，車8平3，相三進五，雖仍紅大優，但優於實戰，「兩害相權取其輕」），車8平4，傌七進八，車4進3，帥五進一，後包平1，傌八進七，將5平4，俥八進五，包4退2，俥八退一，包4平3，炮五平六，馬8進7，炮九進一，包3進2，傌七退八，車4退3，炮九平三，馬7進5，相三進五，包1平2，變化下去，強於實戰，紅想贏棋尚有很長的路要走。

以下殺法是：傌七退五！象3進1，俥八進五，車8進2，傌五進六！車8平4，傌六進五！車4平5，相七進五，車5退2，傌五進七，包4進1，炮七退四！紅方抓住戰機，俥傌冷著、相

炮助攻，一舉制勝，現退炮伺機鎮中拴車，勝定，以下黑如接走車5平3？？相五進七！車3平5（若車3進1？俥八進三！絕殺，紅勝），炮七平五，象1退3，俥八進三，下伏俥八平七殺底象擒將，紅勝。

此局黑方第8回合平邊包、第11回合退左包和第22回合退右士角包均有重大失誤，導致局勢一蹶不振而最終敗北。

第60局 （玉林)陳建昌 先勝 （北京)唐 丹

五七炮單提傌直橫俥對屏風馬右中象橫車平包兌車
互進三兵卒

1. 炮二平五	馬8進7	2. 傌二進三	車9平8
3. 俥一平二	馬2進3	4. 兵三進一	卒3進1
5. 傌八進九	卒1進1	6. 炮八平七	馬3進2
7. 俥九進一	象3進5	8. 俥二進六	車1進3
9. 俥九平六	包8平9	10. 俥二平三	車8進6

這是2011年2月8日廣西北流第5屆「大地杯」象棋公開賽第2輪陳建昌與唐丹之間的一場精彩的「性別」大戰。雙方以五七炮單提傌左橫俥升右直俥過河對屏風馬右外肋馬中象橫車平包兌車互進三兵卒拉開戰幕。

黑升左直過河出擊，搶佔兵行線是2009年萌發的新著，一改20世紀80年代常走包9退1和20世紀90年代多走士6進5的兩種走法，意欲爭勝。

11. 俥六進六	包2平3	12. 俥六退三	卒3進1

棄3卒驅俥出擊，是黑方改進後的走法，但實戰效果不理想。在本次大賽第12輪中陳建昌與鄭惟桐對決中，鄭惟桐改走

馬2進1，結果黑勝。（詳見本書第47局）

　　13. 俥六進一！　……………

　　進左肋俥騎河出擊，是紅方拋出的最新佈局飛刀！記得2009年6月16日申鵬與才溢之戰中，申鵬改走俥六平七，變化繁複，最終雙方戰和。

　　13. ………　馬2進1　　14. 炮七平六　…………

　　炮平仕角護俥正著。如炮七退一？車8平7，傌三退一，車7平9，仕六進五，車9平5，黑車連掃雙兵占優。

　　14. ………　車8平7　　15. 炮六進七！　…………

　　果斷棄傌、揮炮炸士搶攻，大有石破天驚、破釜沉舟，不成功便成仁的英雄　氣魄！

　　15. …………　士6進5

　　補左中士無奈，如車7進1？炮六平四，包9進4，炮四退三，包9平7，炮四平九，包7退3，炮九平三，車7退2，俥六平九，馬1進3，俥九進四，將5進1，俥九退一，將5退1，俥九平七，包3平4，炮三平二，車7進4，仕六進五，變化下去，相互對攻，各有顧忌。

　　16. 炮六平三！　…………

　　一不做二不休，揮炮再炸底象，徹底決戰，佳著！

　　16. …………　車7進1　　17. 炮三平一　車7平8

　　18. 兵三進一　車8退1　　19. 兵三平四　…………

　　兵離象台，正著。如兵一進一？車8退1，兵三平四，包9進3，炮一退五，車8平9，兵四進一，車9平4，俥六退一，卒3平4，變化下去，黑優。

　　19. …………　包9退1　　20. 相三進一（圖60）　卒3平2??

　　平卒看似是步既可雙卒聯合、又可飛包炸底相的一箭雙雕的

好棋，其實已錯失戰機。如圖60
所示，宜走卒3進1！仕六進
五，卒3進1，傌九進七，車1平
3，傌七進八，卒3平4，傌八退
九，車3進6，仕五退六，卒4平
5，傌九進八，包9平7，俥三平
四，包3進5，俥六退四，車3平
2，俥六平七，包3平9，俥七平
一，前卒進1，仕四進五，包9
平3，殺去雙相、又棄馬卒後，
現黑包叫殺，必得俥勝定。

紅方　陳建昌

圖60

21. 仕六進五	包9進5		
22. 炮一退六	車8平9		
23. 炮五平三	馬7退6	24. 俥六進三！	車1退3
25. 俥三進二	馬6進7	26. 相七進五	…………

　　由於黑方缺士忌雙俥，故紅方抓住戰機，雙俥點穴叫殺已大
佔優勢。現補中相固防老練，不給黑右包炸底相的反擊機會。如
兵四平三？車9平7！兵三進一，車1平4！俥六平八，車7進1，
兵三進一，士5退6，俥三平四，車7退5！相七進五，卒1進
1！變化下去，黑雖殘士缺象，但淨多包和過河雙卒大優。

| 26. ………… | 車9進1 | 27. 炮三平四 | 車1平4 |
| 28. 俥六平七 | 馬1進3 | 29. 炮四平七 | ………… |

　　揮炮兌馬老練，如傌九退七，馬3退5，俥七退一，馬5退
6，相五退三，車9退1，傌七進五，卒1進1，俥七進一，車9平
4！變化下去，黑反足可一戰。

| 29. ………… | 包3進5 | 30. 俥七平八 | 車9平5 |

大膽棄馬殺中相，背水一戰，實屬無奈。如車9平7？傌九進八，包3進1，兵四進一，車7進1，相五進三，車7退3，俥八平五！馬7退5，俥三退四，車4進2，兵四進一！演變下去，紅俥兵有強大攻勢。

以下殺法是：俥三退一，車4進8，俥八進一（也可傌九進八，包3進1，俥八進一，車4退8，俥八平六，將5平4，傌八進六，紅優），象5退3，俥三進二，士5退6，俥八退一，包3平4（宜車5退1！俥八平四，包3平5，仕五進四，包5平4，仕四進五，包4退7，傌九進八，車4平3！俥四平六，車3進1，俥六退八，車3平4，帥五平六，車5平3，帥六平五，包4進2，變化下去，強於實戰，黑還可一戰），俥八平六，車5退1，俥三退七，包4平5，俥三平五！車5進1，俥六退七，車5平1，俥六進五！車1平5，俥六平七，象3進5，俥七進一，士6進5（若將5進1，兵四進一，車5退1，兵四進一，象5進7，俥七進一，將5退1，俥七進一，將5進1，俥七平四，紅優），兵四進一，卒5進1，俥七平五，車5退1，俥五平七，紅勝。

此局紅方「飛刀」出鞘雖一鳴驚人，但局中仍有幾大可商榷之處，重演此陣一定要謹慎小心！

第61局 （浙江）黃竹風　先負　（廣東）許國義

五七炮直橫俥三路傌對屏風馬右中象橫車互進三兵卒

1.炮二平五	馬8進7	2.兵三進一	車9平8
3.傌二進三	卒3進1	4.俥一平二	馬2進3
5.傌八進九	卒1進1	6.炮八平七	馬3進2
7.俥九進一	象3進5	8.傌三進四	…………

這是2011年6月27日全國象甲聯賽第12輪黃竹風與許國義的一場精彩廝殺。雙方以五七炮單提傌左橫俥對屏風馬右外肋馬中象互進三兵卒拉開戰幕。

黑補右中象固防中路，一改車1進1、馬2進1、象7進5和卒1進1等多種走法，旨在選擇一種防禦性變招，在激戰中出奇制勝。

紅右傌盤河、急進河口，是步突破常規的新招！也一改俥二進六、俥九平六和俥九平四等多種弈法，意欲在對攻中穩步取勝。

8. …………　車1進3

高右橫車出擊，屬當今棋壇流行變例之一。如士4進5，傌四進六，以下黑方有包8進1和包8進4兩種變化結果：前者為黑可抗衡、後者為紅方占優的不同下法。

9. 炮五平三!　…………

妙卸中炮，騰挪至三路線，乃是「飛刀」變招！如俥九平六，士6進5，俥二進六（若傌四進六，車1平4，俥二進一，卒5進1，炮七進三，馬2退3，炮五平七，包8進2，俥六平八，車4進1，俥八進六，象5進3，俥八平七，象3退5，雙方均勢），包8平9，俥二平三，包9退1，兵三進一，包9平7，俥三平四，包7進3，俥六平三，包2進1，俥四進二，象7進9，炮七退一，車8進9，相三進一，車8退6，演變下去，黑勢穩固，足可抗衡。

9. …………　車1平4　　10. 炮七平五!　包8進3!

紅方果斷「雙炮右移」出擊，是近年來棋壇十分流行的佈局定式之一。如傌四進三或炮三進四，雙方另有攻守變化。

黑急進左包騎河驅傌，著法別致！是程鳴大師首創傑作。筆

者曾走士6進5（若士4進5，俥九平四，以下黑方有車4進2和包8平9兩路變化，結果均為紅優），俥九平四，車4進2，兵三進一，象5進7，炮三進二，車4退2，俥二進六，象7進5，兵九進一，卒1進1，炮三平九，車4平1，炮九平八，馬2退3，兵五進一，演變下去，紅反占優。

11. 傌四進三　包8進1　　12. 俥九平四　士4進5

13. 俥四進七　包2退1　　14. 俥四退四　卒3進1！

棄3卒，意要渡3卒出擊、或開通右外肋馬路，最新的中局攻殺飛刀出鞘了！2011年5月6日首輪象甲聯賽中才溢與程鳴之戰中，程鳴走了包8平7，俥二進九，馬7退8，兵九進一，卒3進1，俥四平七，馬2進4，仕四進五，卒1進1，炮五平六，馬4進6，俥七平四，包7退3，炮三進四，卒5進1，俥四退一，車4平7，俥四進一，包2進5，俥四平九，包2平5，相七進五，馬8進7，俥九平六，包5退1，傌九進八，車7進2，帥五平四，車7平6，仕五進四，車6退2，傌八進六，車6平4，仕六進五，馬7進5，兵七進一，結果雙方戰和。

15. 傌三進五　象7進5　　16. 炮三進五　卒3進1

17. 炮五平三　士5退4　　18. 俥二進二　車8進1（圖61）

19. 前炮平一？？？

前炮平右邊路，敗著！導致局勢一蹶不振。如圖61所示，宜改走俥四退一！車4進2，前炮平一，車4平7，炮三平五，象5退7，兵五進一，包8退1，相三進一，車7平5，傌九進七，馬2進3，俥四平七，變化下去，黑雖多中卒，但殘底象；相反，紅勢強於實戰，可以一搏。

19. …………　士6進5　　20. 仕四進五　車4進3

21. 兵三進一　車4平5！　22. 俥四平三　車5平4

23. 相三進五　　馬2進4

24. 傌九退七　……………

當黑殺中兵，現又躍馬騎河
出擊後，紅退左邊傌驅車，正
著。如兵三平二？？包2平3，炮
一進二，車8進3，帥五平四，
士5進6，俥三進五，將5進1，
俥三平六，馬4進6，俥六退
六，卒3平4，俥二退一，包3進
3，變化下去，黑雖殘士缺象，
但大子靈活，淨多雙卒占優。

圖61

24. …………　　馬4進6

25. 傌七進六　　馬6進8

26. 傌六退四　　包8平6

亦可包8平1！俥三平四，馬8進9，變化下去，黑也有攻勢。

27. 俥三退一　　包2進5　　28. 兵三平四　　馬8進9

29. 炮三平一　　車8進8　　30. 相五退三　　車8退6

31. 前炮進二　　士5進4　　32. 兵一進一？？……………

挺右邊兵，漏著，錯失和機。宜傌四退六，卒3平4，帥五
平四，包6退1，俥三進一，包6進1，俥三退一，雙方不變則
和。

以下殺法是：包6退1，俥三進六，將5進1，俥三退一，將
5退1，俥三退四，包6進1，後炮進一（宜俥三退一拴鏈雙包卒
為妥），包2進2，仕五退四，卒3進1，相三進一，馬9退8
（若包6平3！相七進五，包2進1，帥五進一，馬9退8，俥三
退一，包3平9，俥三平一，馬8進9，演變下去，黑也勝勢），

俥三進五，將5進1，俥三退一，將5退1，俥三退六，包6平3！後炮平二（若相七進五？？包2進1，帥五進一，卒3進1，相五進七，包3進1，俥三進七，將5進1，俥三退一，將5退1，後炮平七，包3平2，變化下去，紅也難支撐），包3進3，帥五進一，馬8進9，俥三進七，將5進1，俥三退一，將5退1！黑勝，以下紅方如接走炮二退三？？車8進6！又如俥三退八，包3退1，帥五退一，馬9退7！俥三進一，包2平7！得俥後，黑方完勝。

此局紅方第19回合前炮平一，第32回合進一路兵，錯失和機，最終被黑方得俥入局，是很可惜的。

第62局　（廣東）呂　欽　先勝　（浙江）于幼華

五七炮左橫俥升右直俥巡河對屏風馬高右橫車騎河

1. 炮二平五	馬8進7	2. 傌二進三	車9平8
3. 俥一平二	馬2進3	4. 兵三進一	卒3進1
5. 傌八進九	卒1進1	6. 炮八平七	馬3進2
7. 俥九進一	卒1進1	8. 兵九進一	車1進5
9. 俥二進四	象7進5	10. 俥九平四	車1平4
11. 俥四進三	…………		

這是2011年9月26日首屆「重慶黔江盃」全國象棋冠軍爭霸賽預賽第2輪呂欽與于幼華之間一盤硝煙彌漫的決鬥。雙方以五七炮單提傌高左橫俥對屏風馬高右橫車騎河左中象互進三兵卒決戰。

現升左肋俥巡河，旨在伺機左移出擊。如傌三進四，以下黑方有馬2進1、車4退1和包8進2三種變化結果：前兩者為紅

優、後者為均勢的不同下法。

　　11. ………… 　車4進1

　　12. 炮七退一 …………

<div style="text-align:right">黑方　于幼華</div>

　　現退七路炮，伺機右移出擊。筆者曾走仕六進五，包8進2（也可士4進5），俥四平九，包2平1，俥九進二，士4進5，俥九平八，馬2進3，俥八退三，包1平3，兵一進一，包8平5，俥二進五，馬7退8，炮五進三，卒5進1，相七進五，馬8進6，大子等、士相（象）全，雖均勢，但黑多卒稍好。

<div style="text-align:center">紅方　呂　欽
圖62</div>

　　12. ………… 　馬2進3

　　馬踩七兵邀兌，由此打破僵局、先得實惠出擊。如士4進5（若包8進2？炮七平四，士4進5，仕六進五，車4退3，俥四平九，包2平1，炮四進二，演變下去，紅稍好），炮七平四，包8進2，仕六進五，變化下去，雙方對峙；筆者還曾應過車4進2？？仕四進五，士4進5，炮五平四，包8平9，俥二進五，馬7退8，相三進五，馬8進7，俥四平九，車4退4，俥九進一，馬2退3，傌九進八，車4平6，傌八進七，卒7進1，俥九退一，卒7進1，俥九平三，馬7進8，炮七平九，紅優，結果紅勝。

　　13. 俥四平八　馬3進1　　14. 相七進九　包2平4（圖62）

　　15. 傌三進四 …………

　　右傌盤河，捉車出擊，力爭先手。如圖62所示，可改走俥二進二〔若仕六進五，車4平3，炮七平六，士6進5，俥二進

二，包8平9，俥二進三，馬7退8，炮五進四，包9進4，俥八進二，馬8進7，炮五退一，卒9進1，俥八平七，包4平2，炮六進六，包9平7，相三進五，車3平4，炮六平七，車4退2，炮五退一，車4平5，大子等、仕（士）相（象）全，雙方對峙〕，士6進5，仕四進五，車4平3，炮七平六，車3平1，俥八退二，車1退1，炮五平七，車1平7，相三進五，車7進1，炮六平七，象3進1，俥八進五，包8平9，俥二進三，馬7退8，俥八平九，包4平2，俥九退三，馬8進6，前炮平八，紅方得象、黑多雙卒，但紅略優。

15. ………… 車4平5　　16. 傌四進三 …………

傌踩7卒，先得實惠。在2009年7月全國象甲聯賽上徐超對孫勇征之戰中，徐超走傌四進六！車5退2，傌六退七，士6進5，傌七進九，包8平9，俥二進五，馬7退8，傌九進八，包4平2，俥八平四，車5進2，俥四進二，馬8進7，俥四平三，車5平3，炮七平五！黑雖多中卒，但紅大子靈活略好。

16. ………… 士6進5　　17. 兵三進一　車5平3

18. 炮七平六 …………

炮平左肋道正著。如炮七退一？象5進7！俥二退一，車3進1，俥八退二，車3進1，俥二退二，車3退2，俥二進二，車3進2，紅雙俥無法追殺黑車而白損三兵不值。

18. ………… 車3平7？？

平車捉過河兵不如象5進7吃兵，紅如冒險接走炮六進八，將5平4，俥八進五，將4平5，俥八平七，包4退2，變化下去，紅方並無殺入把握。

19. 俥八平三　　車7退1　　20. 俥二平三　　包8進7

21. 炮六平八！　車8進6　　22. 炮八進八！　車8平5

23. 帥五進一　　　馬7退6　　　24. 兵三平四　　　車5平2

25. 炮八平九　　　車2退6　　　26. 炮九退三　　　包4平1

27. 炮九平六　　　車2進8　　　28. 帥五退一　　　包8退2

29. 炮五進一??　…………

退中炮緩手，錯失先手。宜兵四平五！包8平1，俥三平九，前包平3，兵五進一！變化下去，紅攻勢大增。

29. …………　　車2平6　　　30. 兵四平五　　　馬6進7???

進馬護中卒，敗著！錯失和機，由此落敗。宜卒5進1！炮六平一（若俥三退五??馬6進7，變化下去，黑足可抗衡），馬6進7，炮一進三，車6退2，炮五退一，車6平9，俥三退五，包8退6，俥三平四，象5進7！俥四平二，車9退6，俥二進四，包1平5，和棋。

以下殺法是：炮六進二，車6退2，炮五退一，包8平1，俥三進五，前包進2，仕六進五，前包平3，俥五進三，將5平6，炮五平四！士5進6，帥五平六，卒5進1，俥三退一！車6退1，相三進五，包3平2，炮六退五，馬7進6，炮六平四！車6平4，仕五進六，將6進1，後炮進三！將6平5，後炮退一！包1進7，帥六進一，車4平2，後炮退一，車2平6，後炮平二，棄炮叫殺，紅勝定，以下黑方如接走車6進3，仕六退五，車6平8，俥三平六！下伏俥六進五，殺著，黑方只好城下簽盟，紅勝。

此局紅方第11回合升肋俥巡河和第15回合俥盤河捉車，力爭先手與筆者介紹的新著均可使用；黑方第18回合平車捉兵和第30回合進馬護卒均錯失戰機，均不成熟，以後使用一定要慎重，因為「一著不慎滿盤皆輸」。

第63局　（上海）謝　靖　先負　（浙江）趙鑫鑫

五七炮左橫俥三路傌對屏風馬右外肋馬中象互進三兵卒

1. 炮二平五　馬8進7　　2. 傌二進三　車9平8

3. 俥一平二　馬2進3　　4. 兵三進一　卒3進1

5. 傌八進九　卒1進1　　6. 炮八平七　馬3進2

7. 俥九進一　象3進5

這是2011年10月11日「溫嶺·長嶼硐天杯」首屆全國象棋國手賽第3輪謝靖與趙鑫鑫兩位青年特級大師狹路相逢的一場焦點之戰。雙方開戰後都輕車熟路，很快形成了五七炮進三兵左橫俥對屏風馬挺3卒右中象的經典變例。另有卒1進1、馬2進1和象7進5三種變化結果均為紅方占優的不同走法。

8. 傌三進四　車1進3　　9. 俥九平四　…………

俥平右肋道，成傌後俥出擊，在一般情況下這種變化有些彆扭。另有俥九平六和炮五平三兩種變化結果：前者為紅方稍優、後者為雙方混亂的不同走法。

9. …………　車1平4　　10. 炮七進三　…………

炮炸3卒，新招，一改俥二進六的常見走法，黑如接走馬2進1（若包8退1，炮七進三，包8平6，俥二進三，馬7退8，傌四進三，包6平3，變化下去，雙方對搶先手），炮七進三，包2平3，俥四平八，車4進2，俥八進六，車4平6，俥八平七，包8平9，俥二平三，車8進9，俥三進一，車8平7，仕六進五，象5進3，俥七退二，車7退4，變化下去，雙方僵持。

10. …………　包8退1　　11. 傌四進三　包8平3

12. 俥二進九　馬7退8

雙方至此，還原成上述注解中比較流行的一個局面。

13. 俥四進三　馬8進7

雙方兌俥（車）後，形成了紅多雙兵、黑勢佔先的兩分局面。

14. 炮五平三　…………

卸中炮，調陣形、固中防，一改兵九進一和仕六進五兩種不同走法。如兵九進一（若仕六進五？？馬2進1，炮五平三，包3進2，相七進五，車4進1，俥四平八，包2平1，炮七退一，包3平7，炮三進四，馬1退2，變化下去，黑反滿意），卒1進1，俥四平九，車4退1，俥九進一，馬2進3，傌九進七，包3進5，炮七平八，車4進2，炮五平八，包3平2，相七進五，演變下去，雙方互纏、互有機會。

14. …………　車4進5

黑車直點紅左肋道下二路，對紅方防守是一種考驗。如士4進5（若馬2進3？？炮九進四，士4進5，俥四平八，馬3進1，炮九退七，包2平4，傌三退四！變化下去，紅反主動），相三進五，包3平1，傌九退七，車4平3，傌七退九，車3平1，傌九進七，車1退2，俥四進一，包2平3，仕五退六，車1進4，俥四平八，車1平3，傌三退四，紅優；

筆者曾走車4平5！俥四進四，士4進5，傌三進五，包2退1，傌五進七，包3退8，炮三進五，車5進2，仕四進五，包3平6，演變下去，各有千秋，也互有顧忌。

15. 炮七退一　馬2進1　　　16. 相三進五　士4進5

17. 仕六進五？？　包2進4(圖63)

紅同樣補中仕，宜仕四進五為好。

黑升右炮窺兵，積極有力，求勝欲強。

18. 炮七進三？？？　…………

急進左炮窺追黑右馬，敗著！反給了黑方騰挪、反擊機會。如圖63所示，宜炮三退一！則車4退4，俥四退一，車4進1，俥四進一！變化下去，紅仍無大礙。

18. ………… 車4退6

19. 炮七退一 馬1退2！

退邊馬騰挪，意向中心區域發展，猶如一張大網，撒向紅方陣地，以發揮各子力的更大作用，佳著！

20. 傌三退二 車4進3！

巧妙兌車，簡明有力！黑方由此全方位掌控全域，大優。

21. 俥四平六 馬2進4 22. 炮三進五 馬4退3

23. 兵七進一??? …………

紅雖多一兵，但左邊傌過於呆滯，且黑馬雙包又聚集在紅左翼，現紅挺七兵，又一敗招！導致以後失子失勢，喪失了最後一線生機。宜炮三退一！馬3進4，傌九進八，包2平5（若包2進3??仕五退六，馬4進5，傌八退九！演變下去，紅反奪主動），傌二退三（若傌八進六??包5退2，變化下去，黑方也占優），包5退1，傌八進七，馬4進2，炮三平四，變化下去，雖黑仍優，但顯然雙方戰線已明顯拉長，紅方仍有求和機會。

以下殺法是：馬3進4，兵三進一，卒1進1！兵五進一，卒1進1，傌二退四，馬4進3，傌九退七，包2平3，傌七退九，後包平2，仕五退六，包2進5，傌四進二，包2進3，仕四進五，

卒1進1！兵三平四，包3平7，兵四進一，馬3退4，炮三退一，馬4進5，炮三平五，馬5進3，帥五平四，包7平1，俥二進四，包1進3！帥四進一，卒1平2，俥四進六，馬3退4，兵四進一，包1平3，兵四進一，包3退1，仕五進六，包2退1，帥四退一，馬4退6！回馬蹬中炮催殺，黑勝定，以下紅如續走炮五退一？？馬6進7！帥四平五，包3進1，後仕進五，包2進1！雙包疊殺，黑勝。

　　此局紅方在第10和第14回合拋出新招後沒有在第17、第18和第23這三個回合把握好機會，連出漏招反給黑方抓住戰機，馬到成功、雙包疊殺。經驗雖是有的，但教訓更為慘痛。

第64局 （湖北）柳大華　先勝　（上海）林宏敏

五三炮單提俥右橫俥對屏風馬左外肋馬橫車互進七兵卒 （反走）

1. 炮八平五	馬2進3	2. 俥八進七	車1平2
3. 俥九平八	卒7進1	4. 兵七進一	馬8進7
5. 俥二進一	卒9進1	6. 炮二平三	馬7進8
7. 俥一進一	馬8進9		

　　這是2011年11月17日全國第2屆智運會象棋賽第6輪柳大華與林宏敏兩位元特級大師之間的一場反方向走法的精彩對決。炮八平五開戰是紅方柳大華多年來形成的在關鍵大戰中祭出的「殺手？」之一，與常見的炮二平五相比，總有點小彆扭的感覺。為尊重原譜比賽，筆者就按反走形式點評。黑走馬8進9（即馬2進1）、象7進5（即象3進5）和卒9進1（即卒1進1）相比，雙方的搏殺早早就進入了對搶先手的纏鬥對決局面。

8. 炮三進三 …………

揮三炮殺卒，下法直觀、先取實惠。另有炮三退一（即炮七退一）和炮三平四（即炮七平六）兩路變化，結果前者為相持局面、大體相當，後者為局勢平穩、黑可滿意。

黑方　林宏敏

紅方　柳大華
圖64

8. ………… 卒9進1

以往也流行車9進3，俥一平二，車9平6，俥八進六，包8平6，炮三進二，象3進5，傌七進六，包2平1，俥八進三，馬3退2，傌六進七，包1平3，相七進九，卒9進1，仕四進五，馬2進4，傌七退六，士4進5，變化下去，局面互纏、互有顧忌，但黑不難走。

9. 俥一平四 …………

平右橫俥占右肋道，屬流行變例之一。另有俥一平二（即俥九平八）和俥八進六（即俥二進六）兩路變化，結果前者為雙方均勢、後者為各有千秋的不同下法，前面分別有過介紹。

9. ………… 車9進4　　10. 炮三進一　士4進5

11. 傌七進六（圖64）　…………

左傌盤河出擊，屬改進後的走法之一。在2011年第15屆亞洲象棋個人錦標賽呂欽先負馬仲威之戰中，呂欽改走俥八進六（即俥二進六），車9平7，炮三平七，象3進5，傌七進六，車7平4，俥四進三，馬9進7，炮五平六，馬7退5，相三進五，車4平5，仕四進五，卒9進1，傌一退三，包2平1，俥八進三，馬

3退2，俥四平二，馬5退6，俥二平四，馬6退7，兵三進一，包8進3，兵三進一，包8平4，俥四平六，車5平7，傌三進四，車7平2，俥六退一，包1平3，傌四退二，馬2進1，炮七平六，卒9進1，傌二進三，車2平7，相七進九，包3平4，前炮平八，包4進5，仕五進六，卒1進1，變化下去，黑優，結果黑勝。

　　11.…………　　車9平7？？？

　　平左橫車追炮，漏著，授人以隙，反使紅先手進一步擴大。如圖64所示，宜車9平4！傌六進四，包2進4，俥八進一，象3進5，傌四進六，車2進1，變化下去，局勢互纏，優於實戰，黑可抗衡。

　　12.俥四進五？　　…………

　　也可徑走傌六進五！變化下去，紅勢滿意。

　　12.…………　　象3進5

　　在網戰中不少棋友多走車7平4，傌六進四，包2進4，變化下去，效果可能要好於實戰。

　　13.俥八進六　　包2平1？？

　　平右包兌俥，過急！導致再陷被動，造成放棄中卒敞開門戶，後患無窮，反給了紅方集中優勢兵力後頗具潛力、前景樂觀的機會。黑宜卒3進1，變化下去，周旋餘地較大。

　　14.俥八進三　　馬3退2　　15.炮三平五　　車7平4

　　16.傌六進四　　馬9進7　　17.前炮退二　　馬7進9

　　18.傌一退三　　馬2進4　　19.傌四進二　　包1平2

　　20.仕六進五　　卒9平8

　　平卒正著。如包2進1？俥四進一，車4平8，俥四平二，車8退1，俥二退一，包2平8，傌三進四，變化下去，紅多中兵進入殘局，佔先。

21. 後炮平六　　馬9進7　　22. 相七進五　　馬7退9

23. 兵七進一！　車4平3

棄兵拔車，小兵妙用、攻擊犀利，可謂四兩撥千斤，凶招！

黑車掃兵無奈，如卒3進1？俥四平九，變化下去，黑難應付；又如車4進2？傌三進四，車4平5，傌四進三！演變下去，紅反勝定。

24. 俥四平六　　車3進2　　25. 俥六進二！　車3平5

26. 俥六退四　　車5平7　　27. 相五進三！　車7平5

紅方得子後，中路攻勢像大海波濤一浪高過一浪，現果斷速揚中相、將軍脫袍，借勢發力、算度精準，兇悍犀利、勝利在望了。

黑車鎮中窺炮，正著。如車7進2？？傌二進四！包2平6，炮六平三！車7退1，帥五平六！下伏俥六進五殺招，紅速勝。

以下殺法是：帥五平六！卒8平7，傌二進四，包2平6，炮六平五！車5退1，俥六平五！包8進2，俥五平八，包8平5，俥八進五，士5退4，俥八平六，將5進1，俥六退四，包5進1，俥六平五！紅勝定。

以下黑如接走卒7平6，俥五平四，包6平9，俥四退一，包5退1，俥四進一，包5退1，俥四進一，包5進1，俥四平五！再得一子後，紅淨多一俥完勝。

此局黑方在第11回合平車追炮、授人以隙，在第13回合平包兌俥過早，再陷被動，最終紅方棄兵拔車、將軍脫袍，多子入局。由於湖北軍團在男團決戰中，前兩輪被廣西隊逼平、被雲南隊擊敗；可在後三輪危難中，後勁勃發：本輪戰勝廣東隊，將其擋在三甲門外，接著戰勝一路領先的本屆冠軍上海隊，收官之戰再逼平象甲霸主北京隊而勇奪本屆智運會象棋團體銅牌，終於一

展豪傑風采，令當地棋迷揚眉吐氣、高興一番。

第65局 （寧夏）劉 明 先負 （上海）謝 靖

五七炮巡河俥高左橫俥對屏風馬過河包右中象互進七兵卒

1. 炮二平五　馬8進7　　　2. 傌二進三　車9平8

3. 俥一平二　馬2進3　　　4. 兵七進一　卒7進1

5. 炮八平七　…………

這是2011年10月21日全國象棋個人賽第7輪劉明與謝靖之間的一場精彩對決。雙方以五七炮對屏風傌互進七兵卒開局。

紅平七路炮屬老式著法。如俥二進六，馬7進6，傌八進七，象3進5，俥二平四，馬6進7，傌七進六，包8平7，以下紅方有炮五平六、傌六進五和俥四平三3路變化，結果均為黑方占優的不同走法。試演炮五平六，車8進5！炮八進二，卒3進1，傌六進四（若傌六進五？車8平3，炮八進九，車1平2，相三進五，車3平2，傌五進七，包7平3，俥四平九，包2進1，黑方較好），車8退4，傌四進六（若炮六平四，馬7退6！棄士有驚無險，黑優），馬3進4，黑方先手。

5. …………　包2進6

升過河包壓傌，屬流行著法。如包2進4（若包8進2，傌八進九，以下黑方有包2進4和包2退1兩種變化，結果前者為大致和棋、後者為大體均勢），俥二進四，包2平7，相三進一，車1平2，傌八進九，車2進4，俥九平八，車2進5，傌九退八，象3進5，兵九進一，包8平9，俥二平四，卒7進1，俥四平三，馬7進6，傌八進九，車8進5，傌九進八，車8平7，相一進三，馬6進8，局勢平穩。

6. 俥二進四　…………

進右巡河俥屬流行走法。筆者曾走俥二進六！車1平2，俥九進二，包2平7，俥九平八，車2進7，炮五平八，包7退2，相三進五，象3進5，炮七進四，包8平9，俥二進三，馬7退8，傌八進七，馬8進7，傌七進六，士4進5，兵九進一，包9平8，炮八進五，卒9進1，仕四進五，包8進2，炮七平六，卒1進1，兵九進一，包8平1，兵七進一，馬7進6，傌六進四，包1平6，兵五進一（若兵七進一??馬3退2，以後黑馬從1路或4路線均可出擊，紅無便宜），包6進2，炮八退一，卒7進1，子力對等，雙方均勢。

6. …………　車1平2　　7. 俥九進二　…………

高左橫俥從邊線出擊，著法穩正。在同年第2屆全國智力運動會的象棋比賽中紅方劉明與蔣川的對決中，改走兵七進一，卒3進1，兵三進一，包8平9，兵三進一，車8進5，傌三進二，車2進5，兵五進一，馬7退5，雙方對攻激烈，結果黑勝。

7. …………　包2退2　　8. 炮七進一　象3進5

補右中象固防，屬流行變例之一。也可車2進4！傌八進七，包8平9，俥二進五，馬7退8，俥九平八，象3進5，兵五進一，車2退4！炮七進三，馬8進7，傌三進五，包2平7，俥八進七，馬3退2，兵五進一，卒5進1，炮五進三，士4進5，傌五進六，馬2進4，炮七平四，包9進4，傌六進八，包9退2，炮五退四（若炮五平一，卒9進1，炮四平九，演變下去，局勢平穩，子力等、易成和），包7平3，傌七進五，馬4進5，變化下去，雙方均勢，和勢甚濃。

9. 傌八進七　包8平9　　10. 俥二進五　馬7退8

11. 俥九平八　馬8進7　　12. 相三進一　馬7進6

13. 兵三進一　　卒7進1　　　14. 相一進三　　卒9進1?（圖65）

急進左邊卒，嫌似空著，不起作用。宜馬6退4！炮五退一，馬4進3！相三退五，士6進5，相五進七，包2平5，傌七進五，車2進7，紅傌換雙後，黑有車且多雙卒易走，優於實戰。

15. 炮七進三??? …………

炮貪3卒劣著！導致被動，處於下風，難以翻身。如圖65所示，宜傌三進四！馬6進4，炮七平六，包2平5，炮五平四，車2進7，炮四平八，卒5進1，傌七進五，卒5進1，傌四退三，卒5進1，傌三進五，局勢平穩，紅勢優於實戰。

15. …………　　　　車2進3！

16. 炮五平四??? …………

黑方抓住戰機，急進右直車緊緊吸住紅炮，不讓它有絲毫動彈。由此，黑方步入佳境。

紅現卸中炮，壞棋！再誤戰機，頹勢難挽了。宜兵七進一！象5進3，炮五平四，象3退5，相三退五，變化下去，雖仍是黑方易走，但紅方結果卻完全強於實戰，且勝負一時難料。

以下殺法是：包9平7！相三退五，包7進4！兵七進一，象5進3，炮四進一，馬6進8，炮四平八，馬8進7，傌七進六，車2進2，俥八退一，包7平2，傌六退八，車2退2！俥八平三，車2進3，俥三進一，車2退

黑方　謝　靖

紅方　劉　明

圖65

3，炮七平九，車2平1！俥三進七，車1進3，俥三退四，象3退5！俥三平一，車1平5！兵一進一，馬3進1，俥一進二，將5進1！俥一平四，馬1進3，俥四進二，馬3進2，俥四平六，馬2進3！俥六退八，車5進1！仕四進五，車5平3，兵一進一，卒5進1，兵一平二，卒5進1，兵二進一，卒5進1，兵二進一，象5退3，仕五退四，將5退1，兵二平三，車3退5！兵三進一，車3退1，兵三平四，象3進5，兵四平三，馬3退2！紅兵難逃，黑勝。

此局紅方第15、第16兩個回合雙炮齊鳴，貽誤戰機，被黑車馬卒困兵入局，是本局的看點和錯點。

第66局 （廣東）朱琮思 先負 （上海）孫勇征

五七炮左橫俥渡中兵對屏風馬雙包過河互進七兵卒

1. 炮二平五	馬8進7	2. 傌二進三	車9平8
3. 俥一平二	馬2進3	4. 兵七進一	卒7進1
5. 炮八平七	…………		

這是2011年2月17日「華軒杯」惠州迎春象棋擂臺賽專業組孫勇征執黑攻紅方擂主朱琮思的一盤激戰。雙方以五七炮對屏風馬互進七兵卒拉開戰幕。

紅這回合平七路炮屬老譜著法。如今多走俥二進六或傌八進七較為普遍。試演俥二進六，象3進5，傌八進七，包2進1，炮五平六（若俥九進一，卒3進1，俥二退二，包8進2，俥九平六，以下黑方有車1平3和士4進5兩路變化，結果前者為黑勝勢、後者為紅略優；又若俥二平三，馬3退5，傌七進六，卒3進1，傌六進七，卒3進1，以下紅方有炮八平七和炮八平九，兩

路變化結果前者為紅勝勢、後者為各有千秋；再若炮八平九，卒3進1，俥二退二，包2平3，以下紅方有俥九平八、炮五平六、傌七進八和兵三進一4路變化，結果為前兩者為黑略先、第三者為紅略先、第四者為各有千秋），車1平3，俥二退二，包2進1，炮六進五，包8平9，俥二進五，馬7退8，炮六平一，馬8進9，相七進五，士4進5，兵九進一，車3平4，兵九進一，卒1進1，俥九進五，卒3進1，變化下去，子力對等，局勢平穩。

5.………… 　包2進6！

大膽升右包過河壓傌，騷擾對方佈局陣形，著法很有針對性。筆者曾走包2進4！俥二進四，包2平7，相三進一，車1平2，傌八進九，車2進4，變化下去，黑勢不錯可抗衡。

6. 俥九進二？　…………

高左橫俥出擊，過急之招，易遭被動、速落下風。宜走俥二進四（若俥九進一??車1平2，俥二進一，包2退2，變化下去，黑反易走），車1平2，兵七進一（也可俥九進二，包2退2，炮七進一，車2進4，傌八進七，包8平9，俥二進五，馬7退8，俥九平八，象3進5，兵五進一，車2退4，炮七進三，馬8進7，傌三進五，包2平7，俥八進七，馬3退2，兵五進一，卒5進1，炮五進三，士4進5，演變下去，局面平穩、黑可抗衡），卒3進1，兵三進一，包8平9（若卒7進1??俥二平三，馬3退5，傌三進四，車2進5，俥九進二，象7進5，俥九平八，車2進2，炮五平八，包8退1，傌四進六！包8平7，炮八進七！包7進4，傌六進五，包2平4，炮七平六！馬5進3，傌五進七！將5進1，炮八退一！紅方棄子入局完勝），兵三進一（若俥二進五？馬7退8，炮七進五！卒7進1！炮五進四，馬8進7！變化下紅無便宜，黑優），車8進5，傌三進二，馬7退5（若急車2進

5??兵五進一，變化下去，黑易吃虧），俥九進二，包2平3，俥九平八，車2進7，炮五平八，馬3進4，傌二進四，卒3進1，雙方步入無車棋，攻守變化旗鼓相當。

　6.…………　　車1平2(圖66)　　7.俥九平八?　…………

急兌左橫俥，敗招！過早導致局面被動挨打。如圖66所示，仍宜走俥二進四！包2退4（若包2平7，俥九平八，包7退2，相三進一，車2進7，炮五平八，包8進2，炮七進四，象3進5，傌八進七，變化下去，局勢平穩，好於實戰），炮七進四，馬7進8，俥二平四，象3進5（若包2平1??俥九平七，車2進9，兵七進一！下伏兵九進一捉死包後可追回失子的先手，紅優），兵七進一！象5進3（或者包2進2），傌八進七，紅俥傌炮占位好，仍持先行之利，大大強於實戰。

　7.…………　　包8進6!

黑方抓住機遇，急進左包壓俥，不給紅方卸中炮後再聯雙相固防的機會，是步機警、敏捷的佳著！

　8.俥八進七　　馬3退2

　9.兵五進一　…………

紅方此刻急衝中兵，似已成騎虎之勢了，因紅子力被封，很難有所作為。

　9.…………　　象3進5

　10.兵五進一　馬2進4

　11.兵五進一　馬4進5

　12.炮五進三　士4進5

黑方　孫勇征

紅方　朱琮思

圖66

13. 炮七平五　馬5退3　　14. 後炮平七　馬7進6

15. 兵七進一　馬3進5　　16. 兵七平六　馬6進7

紅方無奈，急兌中兵、雙炮齊鳴、再硬渡七兵，意要遏制黑雙馬出動；而黑方此刻卻反客為主，雙馬馳騁、進退有據，補象上士、循序前進，雙馬照應、又馬踩兵出擊，從而迅速擴大了優勢。

17. 相三進五　…………

至此，紅子力分散：前不易攻、後又難防。現只能飛中相固防，別無他著，只好坐以待斃了。

以下殺法是：馬7進9！俥二平三，包8平3！仕六進五（若仕四進五？馬9進7，帥五平四，車8進6，變化下去，黑也勝定），馬9進7！帥五平六，馬5退7，炮五退二，後馬進6，兵六平五，馬6進5，傌三進五，車8進6，傌五退三，車8平4，炮七平六，車4平7！紅全域受制，少子少兵認負。

此局紅方在第6回合兌左橫俥出現嚴重失誤而一蹶不振，造成子力分散、全域受制而最終落敗。

第67局　（河北）張婷婷　先負　（安徽）梅　娜

五七炮過河俥單提傌對屏風馬平包兌車高左直車保馬

1. 炮二平五　馬8進7　　2. 傌二進三　卒7進1

3. 俥一平二　車9平8　　4. 俥二進六　馬2進3

5. 兵七進一　包8平9

這是2011年4月19日全國象棋團體賽女子組第2輪張婷婷與梅娜之間的一場「巾幗」大戰。至此，雙方形成中炮過河俥對屏風馬平包兌車互進七兵卒陣式。

其佈局特點是：紅中炮方一般不願兌車削弱兵力，而走俥二平三壓馬，以後再進左正傌或挺中兵，積極進取，攻勢甚強；黑屏風馬方接走退邊包，以備打俥，著法柔中有剛、富有彈性，易導致複雜變化。該佈局曾是20世紀60年代以來歷屆全國象棋大賽中「炮傌爭雄」佈局方面的作戰主流。

如象3進5，俥二平三（若傌八進七，包8平9，俥二平三，車8進2，形成了「高車保馬」的佈局格局），包2進4，兵五進一，士4進5，俥三進一，車1平4，俥三退一，車4進7，炮八平七，包8進6，俥三平四，車4退1，仕四進五，包2平7，俥四退六，卒7進1，兵七進一，包7平6，兵七進一，卒7進1，兵七進一，卒7進1，炮七平三，包8進1！紅俥被殺，黑勝勢；又如馬3退5，炮八平七，包8平9，俥二平三，包9退1，炮五進四，馬7進5，俥三平五，車1平2，相七進五，車8進8，仕六進五，包2平7，以下紅方有傌八進六和炮七進四兩路變化，結果都為黑優。

6. 俥二平三　車8進2

其實高左車保馬始源於20世紀五六十年代，後因「平包兌俥」（即包9退1）的興起，加快了反擊節奏（即有包9平7的驅車手段），故「高車保馬」著法在當今棋壇中漸受冷落。黑方之所以用此冷僻佈局，是想避開對方嫻熟套路，使本局佈陣能完全納入自己賽前準備的軌道，貫徹在戰略上藐視、在戰術上重視的既定作戰思想，以出奇制勝。如包9退1，傌八進七，士4進5，傌七進六，包9平7，俥三平四，象7進5，以下紅方有炮八平七、炮五平六、傌六進七和炮五平七4種變化，結果前兩者為紅優、後兩者為黑方主動。

7. 炮八平七　…………

平七路炮是抓住黑方3路馬弱點的針對性極強的一種進攻戰術。至此，又形成了「五七炮過河俥對屏風馬平包兌車高左車保馬互進七兵卒」的陣式。如炮八平六或走傌八進七，則雙方另有不同攻守變化。

7. ………… 象3進5

8. 兵七進一 …………

棄七兵是炮平七路後的連貫戰術手段，硬逼黑中象高飛阻攔，進而削弱黑方中路防守勢態。

8. ………… 象5進3

9. 傌八進九 包2退1（圖67）

黑方　梅娜

紅方　張婷婷

圖67

退右包，準備左移反擊，是「高車保馬」後續的既定戰術之一。如象7進5？傌九平八，車1平2，兵三進一，卒7進1，傌三退二，變化下去，紅方易走、略先。

10. 傌九平八??? …………

出左直俥，劣著！無法儘快策應右翼出擊，導致被動。如圖67所示，宜傌九進一！包2平7，傌三平四，馬7進8，傌九平二！包7進5，兵五進一，士4進5，兵五進一，卒5進1，傌三進五，紅方雖少3個兵，但大子靈活，且在中路大佔優勢，強於實戰，足可一拼。

10. ………… 包2平7　　11. 傌三平四　馬7進8

12. 傌四進二　包7進5　　13. 相三進一　士4進5

14. 俥八進七?? ⋯⋯⋯⋯⋯

升俥拴鏈車馬，似佳實拙，導致再度失先。同樣進俥宜俥八進六！車1平4，俥八平七！車4進4，仕四進五，變化下去，紅仍先手。

14. ⋯⋯⋯⋯⋯ 車1平4　　15. 俥四退三　卒7進1

16. 相一進三　⋯⋯⋯⋯⋯

殺7卒穩正。如炮五進四??車8平5，俥四平二，馬3進5，俥八平五，象3退5，俥二平五，馬5進7，仕四進五，卒7平6！黑反有過河卒占優。

16. ⋯⋯⋯⋯⋯ 車4進5　　17. 兵五進一　車4進2

如貪車4平5??傌九進七，車5平4，傌七進六！紅優。

18. 傌九退八　⋯⋯⋯⋯⋯

退左邊傌保炮，強調佈置線子力穩健的協調性，正著。如炮七進四??馬8進9，仕六進五，車4退1，炮五進四，將5平4！變化下去，紅右翼受攻，局面反而難控、被動了。

18. ⋯⋯⋯⋯⋯ 馬8進9　　19. 仕六進五　車4退1

20. 兵五進一?? ⋯⋯⋯⋯⋯

衝中兵邀兌棄相，壞著！由此埋下了失利的種子，並產生了無法彌補的惡果。宜先走相三退一保相來靜觀其變為妥。

20. ⋯⋯⋯⋯⋯ 馬9退7　　21. 俥四退一　包7平9

22. 傌三進一　包9進4！

黑方果斷棄馬，從邊線突破來尋求攻擊，勢在必行，正著。如馬7進9??兵五進一！演變下去，紅反有中路攻勢。

以下殺法是：俥四平三，卒5進1！炮七進四，車4退3！炮七平八，包9平2！炮八平一，包2平8！炮一進三（宜炮一退四更為細膩）?包8進3，俥三退四，車4退1（暗伏車4平7殺紅俥

凶招）！炮一退六（宜炮五平七）??車4平7！傌三平二，車8進7！炮一平七，象3退1，炮七退二，車8退7，傌八平九，車7平4，傌八進七，馬3退4！傌九平六，車8平4，傌七進五，卒5進1！傌五進三（若炮五進二???車4平5！紅必丟一子速敗），車4進1，仕五退六，馬4進3，炮七平三，象7進9，炮五平二，將5平4，仕六進五，卒5平6，炮二平六，將4平5，傌三退一，車4平8！傌一退三，馬3進4，仕五退六，卒1進1，炮三平六，馬4進3，後炮平五，卒6平5，炮六平七，車8平4！炮五平七（無奈！若炮五平九??車4進4！傌三退五，將5平4，炮九退一，馬3進1！變化下去，紅也難逃一劫），車4進4！以下紅如接走後炮進二，車4平3，以下必再得一子黑勝。

　　此局紅方在第10回合亮左直俥敗著，開始被動，在第14回合俥八進七再度失先，又在第20回合衝中兵棄相，埋下失子的種子，最終導致丟子告負。

第68局　（山東）張蘭天　先勝　（湖南）程進超

五七炮單提傌高左橫俥對屏風馬高右橫車騎河3路馬互進三兵卒

　　1.炮二平五　馬8進7　　　2.傌二進三　車9平8

　　3.俥一平二　卒3進1　　　4.兵三進一　馬2進3

　　5.傌八進九　卒1進1

　　這是2011年10月25日全國象棋個人賽第11輪張蘭天與程進超之間的一場「短、平、快」搏殺。雙方以中炮單提傌對屏風馬互進三兵卒開戰。

　　黑急進1卒，旨在加快開通右翼主力出擊速度。如象7進

5，俥九進一，包2平1，炮八平七，車1平2，兵七進一，馬3進
2，兵七進一，馬2進1，俥九平七，車2進5（若包8進2??俥二
進四，士4進5，傌三進四！變化下去，紅仍佔先），俥二進
四，以下黑方有包8退1、包8進2和車2平3三路不同變化。試
演包8退1！兵七進一（若兵七平六??包8平5，俥二進五，馬7
退8，演變下去，黑反可抗衡），車2平3，炮七平六，車3平
4，仕六進五（若炮六平七，馬1進3，俥七進一，包8平3！兵
七平八，車8進5，傌三進二，包3進3！變化下去，黑勢不錯、
易走），包8平3，俥二進五，包3進7，俥二退五，包3退3，
黑可抗衡。

6. 俥九進一 …………

高左橫俥出擊，屬老譜翻新下法，它與炮八平七行棋次序互
換後，局勢發展會更趨複雜。如炮八平七走法前已有介紹。

6. ………… 卒1進1　　7. 兵九進一　車1進5

8. 炮八平七　車1平7

紅平七路炮，成五七炮陣式。而當今較流行的俥九平六，以
下黑方有卒3進1、車1平7、包2平1和包8進4等多種不同攻守
變化著法，前面有過介紹。

黑車殺三兵，嚴控紅雙傌盤河出擊，屬流行變例之一。筆者
曾走馬3進2，俥二進四，象7進5，俥九平四，士6進5，俥四
進五，馬2進1，炮七退一，包2進3，兵五進一，包2退2，以
下紅方有俥四退三、俥四退二和俥四進二3種不同走法。

試演俥四退三，車1平4（若車1平5??傌三進五！變化下
去，紅優）炮七平三（若仕四進五？包8進2，兵七進一，馬1退
3，以下紅方有俥四平八和炮五平七兩路變化，結果均為黑方易
走），包8進2，兵五進一（宜仕四進五）??卒7進1！兵五平四

（宜兵五進一）??卒7進1，炮三進三，馬7進6，俥四進二，包2進1！黑方大優。

　　9. 俥九平八　　馬3進4　　　10. 俥二進三　………

　　俥入兵林線，不給黑車7進1後有馬4進6的先手和以後有卒7進1反擊的選擇機會，否則變化下去，黑子活躍占優。

　　10. ………　　卒7進1　　　11. 兵五進一！　包2平5

　　紅急進中兵，從中路殺出一道血路是俥二進三的後續手段，也是爭先反擊的一步好棋！

　　黑反架右中包抗衡，是當前最具針對性的一種著法，別無他著了。

　　12. 兵七進一　象3進1　　　13. 兵七進一　馬4退6

　　回馬窺中兵，明智。如貪象1進3！俥八進四，包8進2，傌九進八，馬4退6，俥二平六，變化下去，黑子力不好調整，紅先。

　　14. 傌九進八　包8平9　　　15. 俥二平六！　………

　　平俥避兌，旨在集結重兵直插黑方薄弱右翼，緊湊有力！如俥二進六，馬7退8，仕六進五，馬6進5，炮五進四，士6進5，相七進五，車7進1，炮五平七，將5平6，形成雙方各攻一翼、各有千秋、互有顧忌的局面。

　　15. ………　　車7平5??

　　車殺中兵，殺心頓起，劣著！導致局勢被動、挨打、告負。宜士6進5！傌八進七，馬6進8，傌三進五，車7平6，傌七進九，馬8進7，仕六進五，前馬進5！相七進五，車8進6，變化下去，黑雖殘象，但局勢可抗衡，強於實戰。

　　16. 傌八進七　士6進5　　　17. 傌七進九！　卒7進1

　　補黑左中士為時已晚，紅傌踩邊象、從容進攻，大優。

黑渡7卒實屬無奈。如包5平2??傌三進五，車5平1，兵七平六！將5平6，炮七進七！將6進1，俥八平四！車8進3，炮七退三！演變下去，紅勢反優。

18. 傌九進七　　將5平6　　　19. 俥八平四?　…………

平肋俥追馬鎖將門過急，漏著！反給了黑方在困境時有些喘息機會。宜傌七退六！車5平1，俥八進八！包5平4，俥六平四！車8進3，炮五進六！將6平5，炮五平七！紅雙俥炮出擊，炸士鎖將門後，優勢不可動搖、堅如磐石，勝定。

19. …………　　　　　　　馬7進8

20. 俥六平二（圖68）　　卒7進8???

平卒攔俥，大敗招！由此，敗走麥城。如圖68所示，宜車8進2升車「生根」為妥，因黑車雙馬雙包連成一體固守後，紅方此刻仍無好的進攻方法。因此，筆者認為：象棋高手之間的技藝水準非常接近、相差無幾，在關鍵時刻，高手之間往往要比拼個人心理素質；越在緊張時刻，越不能慌亂；越在用時緊迫的情況下，越要能真正靜下心來、依然能下得滴水不漏是非常非常不容易的。這盤棋在關鍵時刻，黑方程進超沒有輸在技術上，而是輸在了心理素質上，真為他惋惜！

以下殺法是：俥二進一，車5平8，傌三進二，包5進5，相七進五，車8進2，俥四進四！包9進4，俥四退二，包9退2，

黑方　程進超

紅方　張蘭天

圖68

炮七退一，包9平3，炮七平四！紅方抓住大好機遇，俥殺卒兌車、兌中包捉馬，棄兵俥捉包、再送兵退包，平炮窺馬將、一氣呵成哪！下伏俥四進三殺馬後抽子的凶招，黑方無心再戰、起座認負，紅勝。

　　紅方這一勝，使張蘭天晉升為中國象棋大師；而黑方這一負，使程進超再次抱憾於全國象棋個人錦標賽上無緣晉升為中國象棋大師，實在可惜呀！

第69局　(四川)孫浩宇　先勝　(浙江)程吉俊

五七炮過河俥炮打3卒對屏風馬右橫車邊象互進七兵卒

1. 炮二平五　馬8進7　　2. 兵七進一　卒7進1
3. 傌二進三　車9平8　　4. 俥一平二　馬2進3
5. 俥二進六　車1進1

　　這是2011年6月15日全國象甲聯賽第8輪孫浩宇與程吉俊之間的一場鬥智鬥勇大戰。紅方孫浩宇是棋壇怪傑之一，屢有驚世之作。此戰他慧眼識寶，將曾被淘汰的陳舊武器「五七炮過河俥」經過「深度開發」，借他山之石攻玉，雖遭黑方程吉俊最新「防禦飛刀」的頑強抵抗，但也難招架其銳利攻勢，一旦此戰術能重返戰場，將會一鳴驚人！

　　雙方以五七炮過河俥對屏風馬右橫車互進七兵卒開戰。黑方高右橫車反擊屬改進後著法。亦可士4進5〔若包8平9，俥二進三，馬7退8，傌八進七，包2進4（如馬8進7，俥九進一，象3進5，俥九平六，士4進5，兵五進一，車1平4，俥六進八，將5平4，演變下去，局勢平穩），傌七進六（若兵五進一？？包9平5，變化下去，阻止紅中路攻擊後使黑方佈局滿意），包2平7，

相三進一，車1平2，俥九平八，車2進5，俥六進四，包9平7，俥三退五，車2退1，俥四退六，象7進5，俥五進七，前包進1，演變下去，黑也滿意〕，俥八進七，象3進5，炮八平九，包2進4，以下紅方有兩變：

①俥九平八，包2平7，相三進一，包8平9，俥二進三，馬7退8，兵五進一！車1平4，俥八進三，包9平7，俥八平四，車4進4，仕四進五，卒9進1，黑方滿意、好走；

②兵三進一，卒7進1，俥二平三，包8進4，俥三退二，包8平7，相三進一，馬7進6，兵五進一，車8進5，俥九平八，車1平2，俥七進五，車8進1！俥三平四，馬6進4，仕四進五，包7退2，黑大子靈活，反先。

6. 炮八平七 …………

五七炮過河俥在20世紀60年代曾問世於大型賽場上，因易和棋而逐漸被束之高閣，曾被俥八進七主流戰術所替代。如俥八進七，包8平9，俥二平三，包9退1，俥七進六，車1平4，俥六進五（若俥六進四??車8進2！俥四進三，包2平7！俥三平四，紅三路線受攻，黑雙炮集結一翼，顯占主動），馬7進5，炮五進四，馬3進5，俥三平五，包2平5（反奪先手要著），仕四進五，車8進6（若包9平5??俥五平四！以下黑不可走車4進6捉雙，因紅有帥五平四攻著，黑方無趣）。至此，黑子活躍，較為易走，佔先。

6. ………… 車1平4 7. 炮七進四 …………

20世紀60年代流行飛象，到80年代改為右橫車占右肋道後實戰效果一直不錯。

紅揮七路炮炸3卒是這類佈局的絕對主流戰術，也是這一戰術能吸引眾多棋手的戰術特色所在。

7. …………　象3進1　　8. 傌八進七　車4進2

9. 俥九平八　…………

紅亮左直俥出戰，拋出一把借刀殺人之著！真有大將風度。在2007年9月15日全國象棋個人錦標賽上，趙國榮戰勝程吉俊之戰時曾走兵七進一！象1進3，俥九平八，車4平3，俥八進七，象3退5，傌七進六，車3進1，俥二平三，馬7退5，兵三進一，車3平4，俥八退三，包8進3，傌三進二，車8進5，炮五平六，車4平3，相七進五，卒7進1，俥八進四！車8退1，俥三進二，象5退3，俥三平四，車8平7，俥八平六，車7退1，俥四退一！結果紅勝。

9. …………　車4平3　　10. 俥八進七　車3進2

11. 俥八退五　包8平9！

平左包兌俥，旨在減輕黑方左翼被拴壓力，正著，也是黑方一改2008年以來網上山寨版馬7進6、士6進5、象7進5等應法的自家獨門反擊武器。

12. 俥二平三！　馬7退5？

紅平俥壓馬窺7卒，意要繼續保持變化，佳著！如俥二進三，馬7退8，變化下去，局勢平穩不是紅方所要的局面。

黑左馬退窩心，漏著！從以下局勢變化看，易遭被動、不易掌控，一旦出現昏招，就頹勢難挽了。故宜車8進2為妥，下伏包9退1，再有包平7路的反擊手段，黑方不會吃虧，反而易走。

13. 兵五進一　　　　包9平5　　14. 俥三退一　　車3退1

15. 俥三平七　　　　象1進3　　16. 俥八進四　　車8進6

17. 俥八平七！　　　車8平7　　18. 傌三進五！　車7退2

19. 傌七進八！（圖69）　象3退1？

紅方抓住機遇，挺中兵、俥殺卒、兌車後俥壓馬、傌連環又馳騁！雙方輕車熟路，重演舊陣，運籌帷幄、精彩紛呈。黑象退右邊路，大膽拋出自己最新改進型戰術，卻不幸招來殺身之禍。如圖69所示，在2010年7月7日全國象甲聯賽上徐超對程吉俊兩位小將對決中，程走包5進3！炮五進二，車7平5，炮五平三，車5進2，相三進五，車5退2，傌八退六，車5平4，傌六進七，象7進5，傌七進九，馬3

黑方　程吉俊

紅方　孫浩宇
圖69

進1，俥七平九，馬5進3，俥九進一，紅優，結果雙方戰和。而黑方程吉俊在此不想依樣畫葫蘆了，而別出心裁地象退右邊路，帶來不可彌補的後患。

20. 兵五進一！ …………

紅方抓住戰機，硬棄中兵、強行突破，機不可失、精妙絕倫！由此步入反擊佳境。

20. ………… 包5進2　　21. 傌八進六　包5進3

22. 相七進五　車7退2

逼兌中包後，現又逼車保馬。如車7平5??傌六進八！馬3退2，傌五進三，車5平4，俥七平五！馬2進4，傌八進七！車4平7，俥五退三！紅雙傌馳騁、俥殺中卒、現退中俥，下伏俥五平六捉死馬的凶招，紅優。

23. 傌六進八　馬3退2

宜馬5退3！傌八進七，將5進1，變化下去，黑可堅守。

24. 傌五進四　車7進2

進車欺傌無奈，如車7平2??俥七平五，馬2進4，俥五平三，象1退3，相五退七，車2平6，傌四進二，車6平5，仕六進五，車5平8，傌八進七，馬5進7，俥三平六，將5進1，傌二進四，變化下去，紅反大有攻勢，勝定。

25. 傌四退六　馬5進3

卸中馬連環固防，正著。如車7平4??俥七退二，車4退1，傌八進七，車4退2，傌六進四！變化下去，黑也難招架。

以下殺法是：傌八進七！將5進1，傌六進五！馬3進5，俥七平五，將5平4，俥五平六，將4平5，俥六平一，將5平4，俥一平六，將4平5，俥六進三！馬2進3，俥六平四！象1進3，仕四進五，車7退1，兵一進一，象7進5，兵一進一！馬3進2，帥五平四，將5平4，俥四退一，將4退1，俥四退五，車7退2，傌七退八。至此，紅方多高過河兵和雙仕，勝定，黑方認負。

筆者認為：此局「放俥出山」之招新穎之處，是徹底顛覆了傳統棄兵封鎖黑車的紅方佈局定式，實戰下來，真有可圈可點之處。

第70局　（北京）金　波　先勝　（山東）卜鳳波

五七炮直橫俥單提傌對屏風馬右外肋馬右中士象

1. 炮二平五　馬8進7　　2. 傌二進三　車9平8

3. 俥一平二　馬2進3　　4. 兵三進一　卒3進1

5. 炮八平七　士4進5

這是2011年10月15日全國象棋個人賽首輪金波與卜鳳波之間的一場精彩「兩波」大戰。雙方以五七炮對屏風馬右中士互進三兵卒開戰。補右中士屬老式的常見主流變化，由明榮華在20多年前首創，如今多走卒1進1靜觀其變，雙方另有不同攻守變化，前面已有介紹。

6. 傌九進一　馬3進2

進右外肋馬過急，應先鞏固中防為好。在本次大賽中趙鑫鑫後手應對靳玉硯時改走象3進5！傌二進六，包8平9，傌二進三，馬7退8，傌八進九，車1平4，傌九平八，包2平1，傌八進三，包1進4，兵七進一，卒3進1，傌八平七，馬3進2，炮五進四，馬8進7，炮五退一，包1平9，傌九進八，馬7進5，傌三進一，包9進4，相三進五，包9退1，炮五退一，馬2退4，變化下去黑優，結果戰和。

7. 傌九平六　象3進5

補右中象固防，屬改進後流行變例。以前多走包2進7??傌六平八，馬2進1，傌八進二，包8進6（若象3進5??傌二進六！車1平4，仕四進五，車4進8，傌八平九，車4平3，炮七平六，車3進1，傌九退三，演變下去，黑底線車炮被拴，紅優），炮七進三，象3進5，炮七進二，車1平4！傌八退三，車4進2，傌八進九，士5退4，炮七退一，車4進2，炮七平三，紅多兵、大子占位相對較活，略先。

8. 傌八進九　…………

左傌屯邊，成五七炮單提傌出擊陣式。在2010年全國象甲聯賽中程鳴先和許銀川對局中，程鳴紅曾走傌二進六！馬2進3，傌六平八，馬3進5，相七進五，包8平9，傌二平三，包2平4，兵三進一，包9退1，傌三進四，包9平7，傌三平四，包4進

1，俥四進二，包7進3，雙方均勢。

　　8.　…………　　包8進4　　　9. 俥六進五　卒3進1

　10. 俥六平八　馬2進4　　　11. 炮七進二　…………

　　飛炮炸3卒，有備而來。如俥八進一，馬4進3，兵七進一，車1平4，仕四進五，馬3退4，俥八退二，車4平3，俥八退一，馬4進3，俥八退二，馬3退4，雙方均勢。

　　11.　…………　　包2平3??

　　以上雙方均按棋譜對壘，筆者歸納多年各種大賽對局資料後發現此招負率大：因當前紅在多兵後再調整好陣形，黑方無形中壓力太大，故很多職業棋手改走馬4進6，如本次大賽中武天威先負張申宏對局中武天威接走炮五平四（筆者也曾走過仕四進五?? 包2平4！帥五平四，車1平3，炮五平四，車3進4！演變下去，黑勢樂觀、易走），包2平3，傌三進四，包3進2，兵三進一，包3平5，炮七平五，包8平5，俥二進九，馬7退8，兵三平四，後包平3，炮五平七，包5退1（也可卒5進1！兵四平五，車1平4，兵五平六，包5退1，兵六平七，車4進7，變化下去，黑方滿意），俥八平五，馬8進7，俥五平六，卒7進1，兵四平五，卒7進1，傌四進三，卒7進1，傌三退二，馬6退5，俥六退二，包5平3，兵七進一，包3進5，黑優。

　　12. 仕四進五　車1平4?

　　平右貼將車出擊，隨手漏著，宜馬4進6！俥二進一，車1平4，俥二平四，馬6退5，炮五進三，卒5進1！變化下去，黑勢不差、反而易走。

　　13. 兵五進一　馬4進5　　14. 相三進五　車4進5

　　黑方雖馬兌中炮取得先手，但畢竟右翼空虛，易遭紅方最猛烈攻擊。如卒1進1??傌三進四，車4進5，兵三進一，包8平

5，俥二進九，馬7退8，俥四進五，車4平3，帥五平四，車3平
5，俥五進七，象5退3，兵三進一，變化下去，黑雖兵種齊全，
但紅淨多雙兵占優。

　　15. 兵九進一　　車4平5　　　16. 俥九進八　　車5平4

　　17. 傌八進九　…………

　　亦可傌八進七！象5進3，俥八平九，變化下去，會取得另
一路有利攻勢而占優。

　　17. …………　　包3退2　　18. 俥八進三　　士5退4

　　19. 俥八退四　　士6進5　　20. 炮七進三！　車4退3??

　　退右肋車被拴，不如改走士5進4先避一手為妥。

　　21. 兵九進一　　包8退3　　22. 炮七平八　　卒5進1

　　23. 炮八進二　　包8進1　　24. 俥八進一　　包8平1

　　25. 俥二平四　　卒5進1　　26. 俥四進八　　包1進5

　　27. 傌九進八　　車4退1　　28. 傌八進六　　包1退8

　　棄傌踩底士，兇悍犀利！符合紅方金波大師擅長攻殺的棋
風，如欲穩健的話也可傌八退七！車4進2，俥八平九，車4平
5，俥九進二！大膽棄傌後，下伏俥九平六，再俥挖中士的擒將
兇招！紅方大優。

　　29. 俥八進一?（圖70）…………

　　進俥窺捉中象不如徑走俥八平七瞄殺底包更易把握優勢，以
下黑如接走車8進7，傌三退四，車8退5，俥七進二！士5退
4，俥四平六！包1平4，俥七平六！變化下去，紅破雙士大優，
優於實戰。

　　29. …………　　包1平3???

　　平包窺相敗著！錯失反擊機會，導致敗走麥城。如圖70所
示，宜車8進7！傌三退四，車8退3，兵七進一，車8平4，俥

四進三，士5退4，俥八平五，後車4平5，俥四平5，馬7退5，俥五退三，車4平2，炮八平九，車2退4，炮九平七，車2平3，俥三進二，車3進3，俥二進一，將5平6，相五退三，紅雖多雙兵底相占優，但不易取勝。

30. 帥五平四? …………

御駕親征、出帥助攻，過於冒險、易給黑方對攻機會。宜俥八平七！前包平1，俥七進一！車4平3，俥六退五！包3進6（若士5退4？？？俥五進七！絕殺，紅速勝），俥五進七！將5平4，俥四平三！馬7進5，俥三退二，馬5進3，紅勝定。

以下殺法是：卒5平6，俥三進四！車8進9，帥四進一，車8退1，帥四退一，車4進1，俥六退五，後包進6，俥四平五！將5進1（速敗！宜馬7退5！俥八平六，車8進1，帥四進一，象7進5，變化下去，雖紅仍優，但黑尚有對攻機會，好於實戰）?俥八平六，車8進1，帥四進一，前包進2，仕五進四，象7進5，俥四進六，馬7退6，俥六進四！將5平6，俥六平五！後炮平4，俥五進一，將6進1，俥四進六！馬到成功，下伏炮八退二！包3退6，俥六退五！紅俥炮同時叫殺的凶招，紅方完勝。

此局黑方輸在第11回合沒走馬4進6，沒把臥槽馬威脅力、牽制力充分發揮出來，導致先處下風，後至失敗。

第71局 （山西）趙 力 先負 （廣東）許銀川

五七炮巡河俥高左橫俥對屏風馬兩頭蛇右中象7路馬

1. 炮二平五　馬8進7　　2. 傌二進三　車9平8

3. 俥一平二　馬2進3　　4. 傌八進九　卒3進1

5. 俥二進四　卒7進1!　　6. 俥九進一　…………

這是2011年10月15日全國象棋個人錦標賽首輪趙力與許銀川的一場撲朔迷離的精彩格鬥。雙方以中炮單提傌巡河俥對屏風馬兩頭蛇拉開戰幕。在全國大賽中當紅方進俥巡河時，黑方不會選擇「兩頭蛇」陣勢，因紅可利用巡河俥優勢，先後兌掉三、七兵後來達到通活傌路的目的，故多數棋手會走士4進5或象3進5來儘快通活右翼子。現許銀川卻反其道而行之，一定是有獨到見解的。

根據紅方趙力多年的實戰經驗，黑方許銀川是中國象棋界控制局勢能力最強的棋手之一，一旦棋戰落入他擅長的佈局套路，是很難應對的，故沒走兵三進一兌兵，而走高左橫俥九進一也是紅方深諳棋理的下法。

如炮八平六（另有炮八平七、兵三進一、兵七進一，則雙方均有不同攻守變化），包8平9，俥二進五，馬7退8，俥九平八，車1平2，俥八進四，象3進5，兵三進一，卒7進1，俥八平三，士4進5，兵九進一，車2平4，仕四進五，車4進4（若包9平6?? 傌九進八，馬8進9，傌三進二，卒9進1，炮五平二，包2進1，炮二進一，馬9進8，傌八退六，車4平2，兵七進一，馬8退6，俥三進二，卒3進1! 俥三平四，卒3進1，傌六進七，象5進3，俥四平三，象3退5，傌二進四，變化下去，

紅反有攻勢）；傌九進八，車4平7，俥三進一，象5進7，炮六平九，馬8進7，兵五進一，包2退2，炮九進四，馬3進1，傌八進九，象7退5，傌九退八，變化下去，紅方略好。

　　6. …………　象3進5　　7. 兵三進一　卒7進1

　　8. 俥二平三　馬7進6　　9. 俥九平二　…………

　　左橫俥右移，及時拴鏈黑左翼車包，穩正。如兵七進一？卒3進1，俥三平七，包2退1！變化下去，黑反彈力甚強。

　　9. …………　包2進1！

　　高抬右包，著法輕靈、積極反擊，好棋！下伏馬6退8巧打雙俥的凶著，迫使紅平俥牽制黑方車包的戰術完全落空。

　　10. 俥三平四　馬6退8　　11. 俥二平六　士4進5

　　12. 炮八平七　馬8退6！

　　紅方不急於走兵七進一挑起戰火，而用五七炮形式，平炮遙控黑3路馬卒，一場撲朔迷離的對決即將開始。

　　黑退左卒林，馬先調整弱型，伺機保留包8平7和包8進1的反擊手段，促使局面靈活易走。如車1平2？俥六平八，車8進1，變化下去，黑方總會活通一車，但紅方易走。

　　13. 兵七進一　包2平3　　14. 俥六進五　包8進1

　　15. 俥四進二　包3進2　　16. 炮七進三　包8退2

　　17. 俥四退二　包8進2　　18. 俥四進二　包8退2

　　19. 俥四退二　包8進2　　20. 俥四進二　包8退2

　　21. 俥四退二　包8進2　　22. 俥四進二　包8退2

　　23. 俥四退二　包8進2　　24. 俥六退四　…………

　　以上雙方一捉一閑，按《象棋比賽規則》應為和棋，但本次比賽又有最新補充規定：每局棋在25回合（含25回合）以內雙方不變，紅方必須變著，故紅雖勉強變著，但紅仍略占先手。

24.　‥‥‥‥‥　象5進3

25.　俥四平七　象7進5!

雙方轉換後，黑陣形厚實，子力聯繫緊密已反先。這時紅方才想到黑方第12個回合後馬8退6的用意所在：利用棋規迫使紅方必須變著，而黑方兵不血刃地反得先手。

黑方　許銀川

紅方　趙　力

圖71

26.　俥七平三　車1平2

27.　傌九進七　馬6進7

28.　傌三進二　包8退2(圖71)

退左包過猛，緩著，意在迫使紅在三路線上讓步，但宜車2進6變化下去，黑勢將更緊湊有力，優於實戰。

29.　相三進一???　‥‥‥‥‥

雙方步入了中盤關鍵轉捩點，紅方沒抓住黑方緩著，錯失戰機！飛邊相後，紅局勢頓時落入下風。如圖71所示，宜傌七進五！包8平7（若馬7進5，兵五進一，包8平7，相三進一，車2進6，俥六進四，車2平8，俥三進四，後車進5，俥三退一，馬3退4，俥六平五，前車平9，兵五進一，車8平5，俥三退一，馬4進3，俥五平七，車5退1，俥七進一，車9平1，俥三平一，演變下去，紅反多子占優），傌五進六！士5進4（若車2進6，仕四進五，士5進4，俥三平七，車2平5，傌二進四，車5退2，傌四進五，包7進8，俥七平三，包7平9，傌五進三，將5平4，炮五平二，士6進5，帥五平四，車8進1，傌三退五，車8平6，炮二平四，雙方對攻、互不相讓），炮五平二（若炮五進四！馬

7退5，傌三進四，車8進5，傌三退二，車8平4，傌六進二，馬5進4，俥六進四，將5平4，傌三平六，士6進5，俥六退二，雙方兌子後仍均勢)，車8平7，傌二進三，車2進6，炮二平3，士6進5，仕四進五，車2平1，兵五進一，車7平6，俥六平七，車1平4，俥七進三，車4退3，炮三進三，包7進3，俥七進二，紅多底相、黑多邊卒，互有顧忌，但紅略好，優於實戰，勝負一時難料。

29.………… 車2進6 30.俥三平七?? …………

平相台俥保傌，漏著！導致局勢更差。宜俥六平七！車2平1，仕四進五，包8平9，炮五平六，車1平2，炮六進一，車2進2，相七進五，包9平7，俥三平六，卒5進1，俥七平六，車2退5，前俥平四，車8進4，相一退三，車2平4，變化下去，黑雖多卒，但紅勢可一戰，優於實戰。

以下殺法是：馬7進8，炮五平二，馬3進4，俥七平六，車2平3，前俥進一，包8進3（正著！如車3平5??仕六進五，包8進3，前俥進一，包8平5，傌二進三，馬8進6，帥五平六，車8進7，後俥平四！車8平6，仕五進四，雙方大量兌子後，局勢平穩，黑方反勝機會不大）！兵五進一，車3平5，仕六進五，車5退1，前俥進一，車5退1！帥五平六（敗著！宜傌二退四！車5進2，前俥平九！士5退4，傌四退三，卒5進1，俥九平一，車5平1，俥一退二！包8進3，俥六平二，車8進2，傌三進二！車1平8，俥二進一，車8進4，雙方大量兌子後，雙方子力對等，和局已定，遠遠強於實戰）？象3退1（若卒1進1??前俥平九！象3退1，炮二平五，車5平3，炮五進五！士5進4，俥六進五，包8平4，傌二進三！變化下去，紅反占優，一時勝負難料）！前俥平九，車5平3，相七進九，包8平4，帥六平五（本局走出的

最大敗著！宜俥六平三，演變下去還可支撐；又宜走俥六平五！變化下去，強於實戰，尚可一搏。）???車8進5！進車殺傌，紅方告負。

此局對決中，黑方中盤運子精彩而經典，有撲朔迷離之感，令紅方一時不知所措；當紅方一旦醒悟後，已來不及應對黑方在平淡中見真功的搏殺功力，只好拱手認負。

第72局 （黑龍江)郝繼超 先勝 （湖北）黨 斐

五七炮單提傌高左橫俥對屏風馬高右橫車騎河進3卒

1.炮二平五	馬8進7	2.傌二進三	車9平8
3.俥一平二	馬2進3	4.兵三進一	卒3進1
5.傌八進九	卒1進1	6.俥九進一	卒1進1
7.兵九進一	車1進5	8.炮八平七	…………

這是2011年5月8日全國象甲聯賽第3輪郝繼超與黨斐的一場龍虎激戰。雙方以五七炮單提傌左橫俥對屏風馬高右橫車騎河互進三兵卒拉開戰幕。

紅平七路炮，成五七炮陣式頗有新創意。以往筆者曾走過俥九平六！卒7進1（若車1平7？炮五平七，卒7進1，相三進五，車7平1，炮七退一，車1進1，兵七進一，卒3進1，俥二進四，卒3進1，炮七平九，車1平2，炮八進五，車2退4，傌九進七，紅方5個大子靈活、易走、占優），兵三進一，車1平7，俥二進六，車7退1，傌三進四，車7進5！炮五平三，象7進5，炮三退一，車7平9，炮八平三，馬7進6，俥二退三，包2進1，黑車被關住，紅雖殘底相，但各大子靈活，雙方各有千秋。

8.………… 車1平7

平右騎河車殺兵，積極求變。如馬3進2？俥二進四（若俥九平四，車1平7，傌三進四，象7進5，俥二進六，士6進5，傌四進六，卒5進1！俥四進五，車7平4，俥四平八，馬2進1，炮七退一，車4退1，俥八進一，馬1進3，俥八退一，演變下去，紅子占位略好），象7進5，俥九平四，士6進5，俥四進五，馬2進1，炮七退一，包2進3！兵五進一，包2退2，俥四退三，車1平4，炮七平三，包8進2，兵五進一，卒7進1！兵五平四，卒7進1，俥二平三（若炮三進三？？馬7進6！俥四進二，包2進1！紅窮於應付，黑反占優），車4平7，炮三進三，車8平6，炮五平四！變化下去，雖旗鼓相當，各有千秋，但紅有過河兵稍好。

9. 俥九平八　馬3進4　　10. 俥二進三！　包2平4

紅右俥入兵行線，深沉有力之招，是此佈局中紅方的精華之著。顯然紅方是有備而來、欲出奇制勝的。

黑避包於士角，穩正、明智。另有幾變均不理想：試演一例，如卒7進1？？兵五進一，包2平5，兵七進一，象3進1，兵七進一，象1進3，傌九進八，馬4退6，炮七平九！變化下去，紅方中路邊路攻勢更猛烈而大佔優勢。

11. 兵五進一　象7進5　　12. 傌九進八　車7退1？？

車退象台，漏著，錯失糾纏、反先機會。宜馬4退6！兵五進一，馬6退5，仕六進五，雖紅仍較好，但變化下去，黑糾纏機會反而會較多，優於實戰。

13. 兵五進一　　車7平5　　14. 兵七進一？？　…………

再送七兵，勇氣可嘉，但算計不足，導致被動。宜炮七進三！象5進3，傌八進六！士6進5，傌三進五！車5平7，兵七進一，象3退5，傌六進四，車8平6，俥八平四！馬7退8，傌

四進三，車6進1，俥四進七，馬8進6，炮五進四！變化下去，
紅大子靈活，形勢不錯，容易佔先。

14. ………… 卒3進1　　15. 傌八進七　車5進1??

逃中車，壞棋，導致再受欺壓。宜包4進1！俥八進七，卒3
進1！炮七平六，卒3平4，炮六進三，車5平4，俥八平三，卒4
進1！卒臨城下，黑方淨多三個高卒反先，大大強於實戰，足可
與紅方抗衡。

16. 傌七進八　士6進5　　　　17. 傌八退六　士5進4

18. 俥八平六　馬4進3　　　　19. 俥六進六　馬3進5

20. 相七進五（圖72）　士4進5???

揚中士驅俥，敗著！導致黑方底線與左翼遭到重創而敗北。
如圖72所示，宜包8平9！炮七進七，象5退3，俥二進六，馬7
退8，俥六平二，士4進5，俥二進二，士5退6，俥二退二，包9
退2！俥二平三，演變下去，紅
方要取勝，難度較大。

21. 炮七進七！　士5進4

22. 炮七平二　馬7退8

23. 俥二進四　馬8進6

24. 俥二進一！　將5進1??

紅炮炸底象兌車，一舉擊中
黑方要害！頃刻間，迫使黑方宮
傾玉碎。黑方同樣用將護馬，進
將敗著，導致已無可挽回敗局
了。宜將5退6！仕四進五，車5
退1，傌三進二，車5進1，傌二
進一，車5平6！相五進七！將6

黑方　黨斐

紅方　郝繼超

圖72

平5！變化下去，黑方尚可在被動、下風中支撐，強於實戰，一時難告負。

以下殺法是：仕四進五，車5退1，傌三進二，車5平9，帥五平四！（出帥助攻，得子勝定），車9進2，俥二平四！將5退1，俥四進一，將5進1，傌二進三，車9平7，俥四退三，卒3進1，俥四平五，車7平6，帥四平五，車6退4，傌三退五，車6進2，傌五進七，車6退2，傌七進八，卒9進1，傌八退六，將5平6，俥五平一，車6進2，俥一進二，將6退1，俥一平五，車6退2，傌六退五，車6平7，傌五進七，象5進7，俥五退五，卒3進1，相五進三。至此，紅俥傌借露帥助攻，迫使黑方投子認負，紅勝。

此局黑方在第20回合揚中士追車和在第24回合進中將兩步敗招，讓紅方俥傌冷著、借帥助攻，很快破城。

第73局 （湖南）程進超 先負 （湖北）李雪松

五七炮左橫俥兌右直俥對屏風馬右中象橫車平包兌車
互進三兵卒

1. 炮二平五	馬8進7	2. 傌二進三	車9平8
3. 俥一平二	馬2進3	4. 兵三進一	卒3進1
5. 傌八進九	卒1進1	6. 炮八平七	馬3進2
7. 俥九進一	象3進5	8. 俥二進六	車1進3
9. 俥九平六	包8平9	10. 俥二進三	馬7退8
11. 炮七退一	士6進5		

這是2011年10月18日全國象棋個人賽第4輪程進超與李雪松之間的一盤精彩格鬥。雙方以五七炮單提傌左橫俥兌右直俥對

屏風馬右外肋馬中象橫車平包兌車互進三兵卒拉開戰幕。黑補左中士固防屬流行變例之一，另有兩變：

①在2010年5月「伊泰杯」全國象棋精英賽中呂欽先和汪洋之戰中，汪洋曾走士4進5！兵五進一，包9平7，傌三進四，包7進3，傌四進三，馬8進7，俥六平三，包7退1，兵五進一，包2進1，傌三進五，象7進5，兵五平六，車1退1，炮七平五，馬7進6，前炮進五，馬6退5，俥三進四，馬5退3，兵六進一，馬3進4，俥三平七，將5平4，炮五平六，將4平5，炮六進四，包2平1，炮六平八，馬4進2，俥七平八，包1進3！紅多雙相、黑多中卒，雙方戰和。

②在2010年11月第16屆廣州亞運會象棋賽上許銀川先勝呂欽對局中，呂欽改走馬8進7，兵五進一，士6進5，俥六進二，包2平4，傌三進四，卒3進1，兵七進一，馬2退4，俥六平四，馬4進5，傌四進三，馬5進4，帥五進一，車1平4，兵七進一，包9平8，俥四平二，馬4進3，炮五平八，車4平2，炮八平三！紅反先手。

12. 兵五進一　馬8進7！

進左正馬保中卒，著法穩正、明智。如馬2進1，俥六進二，卒1進1（若馬1退2，傌三進二，卒1進1，炮七平二，馬8進7，變化下去，雙方對攻繁複，不易把握），傌三進二，馬1進3，炮七平二，馬8進7，傌九退七，演變下去，雙方對搏複雜，更難以掌控。

13. 俥六進二　包9退1！

退左邊包靜觀其變，著法含蓄，佈局藏有新「貨」，令人一時琢磨不定，佳著！

14. 傌三進四　…………

右傌盤河出擊，改進後著法。記得在2009年全國象棋個人錦標賽上程進超和李雪松也曾經下到過同樣盤面。當時程進超走炮七平三！黑包9平7，炮三平二，士5退6，炮二進五，卒3進1，兵七進一，車1平4，俥六進三，馬2退4，傌三進五，馬4進2，兵五進一，卒5進1，兵七進一，馬2進1，兵七平六，卒5進1，炮五進二，包7平5，傌九進七，卒7進1，兵三進一，包5進4，傌七進五，紅有雙過河兵易走、略優。但兩年後的個人賽上程進超主動變著，肯定是對此路變化又有了更深層次的更新的理解。

　14.…………　　　卒1進1

　15. 兵九進一　　　車1進2（圖73）

　16. 俥六平四???　…………

平肋俥棄中兵，構思新穎，但白送中兵太不值。如圖73所示，宜炮七平五！卒3進1（若馬2進1，傌四進五，馬7進5，前炮進四，車1平5，相七進五，車5平6，後炮平九，馬1進3，炮九平二，包2進4，俥六退一，馬3退1，仕六進五，包9進5，炮二進八，象7進9，兵七進一，包2平5，兵七進一，將5平6，帥五平六，象5進3，炮二退七，車6退3，炮二平四，車6平4，炮五平六，雖黑仍多卒略優，但紅方可一戰，優於實戰），後炮平九，卒3進1，俥六進二，馬2進1，傌九進七，車1平3，俥六退二，馬1退2，

黑方　李雪松

紅方　程進超

圖73

炮九進八，包2退2，炮五平七，車3進1，俥六平七，馬2進3，傌四退五，變化下去，紅方追回失子後，子力對等，雙方均勢，好於實戰，勝負一時難測。

 16. …………　　　　車1平5　　17. 相三進一　　馬2退3

 18. 兵七進一???　…………

 挺七兵攻3路馬，敗招！宜炮七平五！車5平4，傌四進三，馬3進4，後炮平二，包2平4，仕四進五，車4進1，俥四進二，包9進5，炮五平八，變化下去，優於實戰，紅方尚可一戰。

 18. …………　　馬3進4　　19. 傌四進三　　卒3進1

 20. 炮七平五　　車5平4　　21. 俥四進五??　…………

 肋俥塞象腰，猶如饑餓野獸殺入黑陣，讓雙中炮三路傌都把攻擊矛頭對準黑方中象，可謂來勢洶洶。但攻擊力越強、反彈力也越大，因此，仍宜走後炮平二！包2平4，仕六進五，車4進1，俥四進二，紅方鬥不過，但可躲得起，變化下去，雖仍黑優，但比實戰要頑強得多。

 以下殺法是：包2平4！前炮進五，士5退6，後炮進一，車4進4！帥五進一，車4退3，兵三進一，包9進5，兵三平四，車4進2，帥五退一，車4進1，帥五進一，包9平5！炮五退四，馬4進5，兵四平五，士4進5，兵五進一，馬5進3，帥五平四，車4退1，仕四進五，車4平5！帥四退一，馬3退4，炮五進三，馬4退5！俥四退四，車5平7，俥四平七（若俥四平三，車7退3，相一進三，卒3平4，傌九進八，卒4平5，相三退五，包4進1，傌三退二，卒9進1，黑淨多雙卒雙士必勝），車7退5，俥七進五，包4退2，傌九進八，車7進3，傌八進七，車7平6，帥四平五，車6平5，帥五平六，車5平4，帥六平五，馬7進6，相七進五，象7進5，俥七平八，車4退4，相一進三，馬5進

3，傌七進八，車4進2，傌八退七，馬3進4，炮五進一，馬4進6，帥五進一，車4平3！成車馬冷著殺勢，黑勝。

此局黑方佈局研究精深，反先成功後又不急躁；紅方擅長中盤搏殺，在佈陣被動情況下，來及時調整到位卻強攻後導致速敗，教訓深刻啊！

第74局 （廣東）黃海林 先勝 （四川）孫浩宇

五七炮單提傌巡河俥對屏風馬兩頭蛇右中象橫車

1. 炮二平五	馬8進7	2. 傌二進三	車9平8
3. 俥一平二	馬2進3	4. 傌八進九	卒3進1
5. 俥二進四	卒7進1		

這是2011年9月4日全國象甲聯賽第19輪黃海林與孫浩宇之間的一盤精彩格鬥。雙方以中炮單提傌巡河俥對屏風馬兩頭蛇開戰。黑急進7卒，形成頗具挑戰式的「兩頭蛇」陣勢，屬當今棋壇流行變例之一。

以往筆者曾走過象3進5，兵七進一，士4進5，兵七進一，象5進3，炮八進四，卒7進1，炮八平一，包2進5，傌三退五，包8平9，炮一平三，象3退5，俥二進五，馬7退8，俥九平八，車1平2，傌五進七，包2平5，俥八進九，馬3退2，相七進五，雙方步入無俥（車）棋後，局勢平穩，和勢甚濃，但紅多邊兵稍好，結果戰和。

6. 炮八平七 …………

先平七路炮窺卒，成五七炮陣形出擊，穩健、明智。如兵三進一？？卒7進1，俥二平三，包8退1，俥三平二，象7進5，俥九進一，車1進1，炮八平七，馬7進6，俥二平四，包8平7，

俥四進一（宜相三進一）??包7進8！仕四進五，包7平9，俥九平八，包2進2，俥四退四，車8進9，仕五退四，車8退5，仕四進五，車1平8，仕五進六，前車進5，帥五進一，前車平4，黑方棄子後連續殘相破仕有攻勢。

　　6.………… 　馬3進2　　　　　7. 俥九進一　卒1進1

　　8. 俥九平六　象3進5　　　　　9. 俥六進五　包8退1

　　10. 炮七退一（圖74）…………

　　退炮，伺機右移出擊，穩正。如俥六平八??包8平2！雙方打俥（車）或兌俥（車）後，黑反易走。

　　10.………… 　車1進2???

　　高右橫車保包，敗著！自塞車路，導致被動挨打，直到告負也無法參戰。如圖74所示，同樣出車宜徑走車1平2！以下紅如俥六平八，馬2進1！炮七平八，包8平2！俥二進五，後包進2，俥二退二，後包進6，俥二平三，後包進4，炮五進四，士4進5，俥三進二，後包平3，俥三退二，車2進7，俥三平五，將5平4，炮五平九，包3平1，炮九退三，包1平7！變化下去，黑雖殘雙象，但多子占優，遠遠好於實戰，足可一搏。

　　11. 俥二平六　士6進5

　　12. 前俥平八　包8進3??

　　升左包巡河，空著，華而不實，再遭下風。宜馬2進1！俥八退三，卒1進1，仕六進五，

圖74

包8平7，炮五平六，車8進6，相三進五，車8平7！炮七進一！車7平6，炮六進一，車6進2，下伏卒7進1後再馬7進6！同時打俥捉傌凶招。

13. 兵三進一？　…………

挺兵邀兌，過於樂觀，錯失先手。宜炮七平二！車8平9（若包8平9？炮二退一！變化下去，紅方主動），炮五進四，馬7進5，俥八平五！演變下去，紅方滿意、易走。

13. …………	卒7進1	14. 俥六平三	馬2進1
15. 炮七平二	包8平7	16. 傌三進二	包7平8
17. 炮二平三	馬7進6	18. 俥三平四	馬6退7
19. 炮三平九	馬1進3??		

進馬壞棋，導致丟子後告負。宜走卒1進1！變化下去不會丟子告負。

20. 傌九退七！　馬3進1

紅方抓住戰機，退傌獻炮，妙手得子大優。

黑馬卻陷入進退維谷的境地，如馬3退1??炮五平九！活捉黑馬後，紅也大佔優勢。

21. 炮五平九！	包8退1	22. 傌二進三	卒5進1
23. 傌三進五	象7進5	24. 炮九進五！	象5退3
25. 炮九退六！	…………		

紅不失時機，傌兌雙象、飛炮得車後，現又回炮收傌，淨多一俥勝定。

以下殺法是：包2平5，俥八平三，卒5進1，俥四平二，馬7退9，俥二平五，包8進6，傌七進五，包8平9，傌五退三，包9平8，相七進五。至此，黑車馬包受困，紅方淨多俥相完勝。

此局黑方失利在於第10回合走車1進2，堵塞車路和第19回

合走馬1進3，導致丟子。可見運子取勢、審時度勢非常重要，如一味求速，終反難成事。

第75局 （廣東）張學潮 先負 （湖北）汪 洋

五七炮單提傌左橫俥對屏風馬右橫車左中象互進三兵卒

1. 炮二平五	馬8進7	2. 傌二進三	車9平8
3. 俥一平二	馬2進3	4. 兵三進一	卒3進1
5. 傌八進九	卒1進1	6. 炮八平七	馬3進2
7. 俥九進一	馬2進1	8. 炮七退一	…………

這是2011年1月14日「珠暉杯」象棋大師邀請賽第8輪張學潮與汪洋上演的一場「短、平、快」搏殺。雙方以五七炮單提傌左橫俥對屏風馬右外肋馬互進三兵卒拉開戰幕。現紅退七路炮是2000年出現的一種新興冷門的佈局戰術。其反擊作用是左右出擊靈活，是紅方深埋的一顆「定時炸彈」。

8. …………	車1進3	9. 俥九平八	卒1進1
10. 俥八進二	包2平3		

平右卒底包，直窺紅方七路線，以攻為守伏擊。筆者曾走過包2平4！兵七進一，卒1平2！俥八進一，馬1退3，仕六進五，象7進5，炮五平七，包8進4，後炮進三，卒3進1，俥八平七，車1進3，相三進五，包4平1，傌九退七，包8平7，俥二進九，馬7退8，炮七平六，車1退2，傌七進九，包1進5，相七進九，卒7進1，演變下去，和勢甚濃，結果雙方戰和。

11. 俥二進六	車1平4
12. 俥二平三	象7進5！(圖75)

補左中象保馬是黑方最新拋出的佈局飛刀！如車4退1，傌

三進四，以下黑方有兩變：

①包8退1??傌四進五，包8平5，傌五進三，包3平7，炮五進六，士4進5，炮七進四，車4平3，炮七平五，包7平5，俥三平九，車8進6，兵五進一，紅雙俥捉死黑邊馬，且淨多3個兵大佔優勢；

②包8平9??傌四進五，士6進5，傌五進三，包3平7，炮七平三，車8進2，兵三進一，包9進4，兵三平四，卒3進1，俥三退三，卒3進1，傌九進七，包9進3，傌七進五！下伏傌五進四捉雙車先手，且有過河兵占優。

13. 兵七進一???　………

衝七兵，屬急攻近戰型打法，這是紅方的一種攻擊戰術，是全攻型棋手的拿手好戲，但這步棋過急，由此導致被動。如圖75所示，宜兵三進一！包8進5，炮五平二，車8進7，兵三平四，車4進2，兵四進一，雖雙方互纏，但紅方有兵過河，可以一搏，強於實戰。

13. ………　　　包8退1

14. 兵七進一　　　包8平7

15. 兵三進一???　………

渡兵棄俥，石破天驚，意要搶攻破城，但過急而導致敗走麥城。宜俥三平四！包3進6，傌九退七，車8進8，傌七進九，包7進4，傌三進四，馬7進8，炮五進四，士4進5，俥四平二，車8平6，俥二退一，車6退

黑方　汪　洋

紅方　張學潮

圖75

3，炮五平二，變化下去，紅多過河兵，足可一戰，優於實戰。

15. ………… 包7進2! 16. 兵三進一 包3進6

17. 傌九退七 車8進8!

黑方不失時機，揮包炸傌、巧兌七炮，現進車「點穴」追傌，旨在伺機車8平7倒鉤紅方傌兵，反擊有力，好棋！

18. 仕六進五 車8平7 19. 傌三進四 車4進2

20. 兵三進一 …………

紅兵吃馬無奈，如兵五進一??車4平5，炮五平一，車7進1！傌七進五，馬7退9，變化下去，也是黑優。

20. ………… 車4平6 21. 炮五進四 士6進5

22. 相三進五 車7退6 23. 炮五退二 …………

退中炮無奈，如炮五平九??車6平2，俥八平六，車7進4，炮九退三，卒1進1，俥六平九，象5進3，演變下去，黑也勝定。

23. ………… 車7進2 24. 兵七平八 車6退1!

雙車窺兵，意要殺兵、兌俥、活邊馬，黑多子獲勝。

筆者認為：此局新著平凡無奇，可是反擊效果頗佳。紅棋失利原因是棄車不當、損失太大而造成的。

第76局 （北京)蔣 川(蒙目） 先勝 （呂梁)李存義

五七炮不挺兵過河俥左俥巡河對屏風馬進7卒巡河包 7路馬

1. 炮二平五 馬8進7 2. 傌二進三 車9平8

3. 俥一平二 馬2進3 4. 傌八進九 卒7進1

5. 炮八平七 車1平2 6. 俥九平八 包2進2

這是2011年7月13日全國象甲聯賽第15輪期間，由柳林飛通運業有限公司贊助、柳林象棋協會承辦的「飛通杯」象棋大師蒙目車輪戰中蔣川進行了1對13蒙目棋車輪戰中取得的1負2和10勝中的對呂梁名手李存義的一場精彩搏殺。雙方以五七炮單提傌不進兵對屏風馬進7卒巡河包開戰。現黑進右包巡河，伺機馬7進8打傌反擊，是黑方屏風馬進7卒應對紅方五七炮單提傌的一種流行變例。

如包2進4？傌二進四，包8平9，傌二平四，車8進6，兵九進一，包2退2，兵七進一，車8平7，兵七進一（若相三進一，包2進2，仕六進五，卒7進1，傌四平三，車7退1，相一進三，包2平9，相三退一，車2進9，傌九退八，前包平7，變化下去，黑反多卒，易走），卒3進1，傌九進七，以下黑方有卒7進1和車7退1兩路變化，結果均為紅優。

7. 傌二進六　馬7進6　　8. 傌八進四　象3進5

9. 兵九進一　卒7進1

進7卒追傌，屬當今棋壇流行變例。如卒3進1？傌二退三，士4進5，炮七退一，馬6進7，傌二平三，包8平7，傌三平四，包7進5，兵七進一，包7平1，兵七進一，包1平3，炮七平三（若兵七平八？？包3進2，仕六進五，車2進4，傌八進一，馬3進2，黑反殺相易走），象5進3，傌四平二，車8平9，傌八平七，象7進5（若包3平4？？傌七進一！紅棄子破相有攻勢，黑反難抵禦），傌七退二，車9進2（若包2進5？？兵五進一，車9進2，炮五平二，士5退4，傌七平四，車2進5，仕四進五，車9退2，炮三平二，變化下去，紅雙炮攻勢強大，黑反應付），兵五進一，車9平6，炮三平七！車2平4，傌七平八，象3退1，傌二平七，包2平3，兵五進一，紅優。

10. 俥二平四　　　馬6進7　　　11. 炮七進四　士4進5

12. 五平七（圖76）…………

紅卸中炮，大局感甚強，這是一步及時調整好陣形的好棋！如俥八平三，馬7進5，相三進五，演變下去，雙方局勢相對較為平穩，紅方不佔便宜。

12. …………　包2平5?

平包叫帥兌俥急躁，導致兌俥後，黑勢漸處下風。如圖76所示，宜卒7平6！以下紅方有兩變：

①俥四退二?包8平7，相七進五，以下包2平7或卒9進1這兩路變化下去，黑足可抗衡；

②俥四平二，卒6進1（若包2平7??相三進五，車2進5，傌九進八，馬7退6，俥二平四，馬6進4，俥四退二，馬4進3，炮七退四，包8平7，俥四平二，車8進5，傌三進二，演變下去，紅多兵略優；又若包2平5，相七進五，車2進5，傌九進八，卒6進1，傌八進六，變化下去，黑雖保留過河卒，但黑車包被牽、現右馬被追、右翼空虛，紅反主動、易走），俥八平四，卒5進1，俥四退一，馬7退6，俥二退五，包8平6，俥二進八，包6進4！平包兌俥，黑車包解拴後，黑方滿意、好走，遠遠強於實戰。

黑方　李存義

紅方　蔣川（蒙目）

圖76

13. 仕六進五　…………

筆者也曾走相七進五！車2

進5，傌九進八，包8進2，仕六進五，包8平7，相五進三！車8進5，俥四退二，卒9進1，前炮平六，馬3進4，傌八進六，包7平4，俥四平六，包4平2，俥六平八，包2平4，炮七平九，變化下去，黑右翼空虛，紅俥雙炮三子歸邊占優、易走，結果紅勝。

　　13.…………　　包8進5

　　先進左包邀兌穩正。如車2進5??傌九進八，包8進5，後炮平二，車8進7，傌八進六，車8平7，傌六進七，車7進2，俥四平五！變化下去，紅大子靈活，雖已殘相，但多兵占優。

　　14. 俥八進五??　　…………

　　兌俥漏著，導致失先。可能是盲棋緣故，紅未深算。宜俥八平三！車2進7，後炮平二，車8進7，俥三退一！車2平7，俥三退一，車8平7，傌九進八，包5平3，相七進五，車7退3，俥四退二，卒9進1，俥四平六，演變下去，紅多兵、且大子靈活仍占優。

　　14.…………　　馬3退2　　15. 傌九進八　　馬2進4
　　16. 前炮進二　　包8退2　　17. 傌八進六　　包8平1
　　18. 俥四平三　　包1進4　　19. 相七進五　　車8進4
　　20. 俥三退二　　馬7進5　　21. 後炮平六?　　…………
　　平仕角炮攔馬，不如帥五平六先避一手為妥。
　　21.…………　　馬4進3　　22. 傌三進四　　包5進1!
　　23. 兵五進一　　…………

　　如傌六進四??包5平7，前傌退二，馬5進7，帥五平六，包7進4，帥六進一，馬3進2，變化下去，黑反多雙象、且雙馬雙包也形成一定攻勢，大優。

　　23.…………　　車8平4　　24. 傌四退五　　…………

同樣吃馬，也可相三進五，保留右盤河傌的反擊機會。

24. ………… 車4平2　25. 帥五平六　…………

出帥迎戰、御駕親征，超一流霸氣，求勝之心躍然枰上。由於風險與機會同在，也可炮七平九！包1退8，俥三進二，馬3進2，俥三平五，士5退4，俥五平六！演變下去，局勢平穩，各有千秋，雖黑多中象，但紅多中兵，易走。

25. ………… 車2進5　26. 帥六進一　車2退1

27. 帥六退一　馬3進2　28. 炮六平七！　…………

黑方車馬趁勢直赴紅左翼薄弱底線，形成了紅方多子、黑車馬包3子歸邊殺勢、但雙方仍互有反擊機會的亂戰局面。當大家都為蒙目車輪戰1對10的紅方蔣川特級大師捏著一把汗時，他走出炮六平七連炮的唯一頑強解著！

28. ………… 車2退1

退車直接捉炮，也可車2進1！帥六進一，車2退2！這樣子力占位要優於實戰。

29. 後炮退一？　卒1進1???

紅退後炮避兌，冒險之舉！宜傌五進六！包1退4，兵五進一！以下不管黑馬是否兌後炮，紅勢均好於實戰。

黑挺1卒，敗招！錯失戰機，宜車2進2！帥六進一，馬2進1，俥三退一，以下黑方無論徑走車2退8或包1退1，這兩路變化下去，黑方均可反佔優勢，大大強於實戰。

以下殺法是：兵七進一，車2進2，帥六進一，包1退1（劣著，再次錯失馬2進1良機）？後炮進一，包1退3，俥三退一！包1平3，俥三平七，包3進2，炮七退六，馬2退4，俥七平六，車2退5，炮七平六，馬4退3，俥六進三，車2平3，傌五進六，車3進1，相三進五，車3平2，傌六進七，車2退1，炮

六平七，車2平3，傌七進九！馬3退2（實屬無奈），傌九進八！車3進3，傌八退九，車3退5，傌九退七，卒1進1，帥六退一，卒9進1，俥六平五，象5進3，傌七退五，車3平2，傌五退三！退傌窺捉邊卒，黑方勝定。以下黑如接走：車2平9，俥五退一，卒9進1（若象3退五，傌三進一！形成紅俥傌雙高兵單缺相對黑車高卒士象全的必勝局面），兵一進一，車9進3，俥五平七！至此，也形成紅俥傌高兵單缺相對黑車高卒單缺象的必勝局勢，紅勝。

此戰開局黑方先失誤於第12回合包2平5兌俥失先，中局又失誤於第29回合卒1進1錯失戰機，最終少子失勢不敵紅方而告負。

第77局　（內蒙古）宿少峰　先負　（上海）陳泓盛

五七炮單提傌左橫俥對屏風馬右外肋馬渡1卒互進三兵卒

1. 炮二平五	馬8進7	2. 兵三進一	車9平8
3. 傌二進三	卒3進1	4. 俥一平二	馬2進3
5. 傌八進九	卒1進1	6. 炮八平七	馬3進2
7. 俥九進一	馬2進1	8. 炮七進三	…………

這是2011年10月20日全國象棋個人賽第6輪宿少峰與陳泓盛之間的一場精彩纏鬥。雙方以五七炮單提傌高左橫俥對屏風馬挺1卒右外肋馬開戰。

現紅炮打3卒先得實惠後的七路炮如何定位，是此類佈局佔先的關鍵點。現如改走炮七退一堵住九路車出路後，黑接走車1進3，俥九平八，紅方在無形中就損失了一先棋；又如改走炮七平六也是同樣道理：在第6回合時即可走炮八平六，到現在再走

炮八平六又多費了一步棋，這兩路變化，紅方均不願意接受，故就會走炮七進三。

8.………… 卒1進1

渡1卒，旨在讓右車先不定位，時刻保留著進車驅炮的先手，屬穩步進取的走法。如車1進3，俥九平八（若俥九平六，*以下黑方有車1平3和士6進5兩路變化結果：前者為黑方滿意、後者為紅方較先的不同走法*），以下黑方也有車1平4和包2平4兩種變化結果：前者為黑有潛在攻勢、後者為紅方占優的不同下法。這幾種變化，前面均有介紹。

9. 俥九平六　…………

平左肋俥出擊，穩健。筆者曾走俥二進六（若俥九平八??車1進4，炮七進一，包2平4，炮七平三，象7進5，俥八進五，馬1進3，黑下伏卒1進1先手，略優），車1進4，炮七進一，士6進5，俥九平六，車1平3，炮七平三，象7進5，俥六進三，車3平1，傌三進四，包8平9，俥二進三，馬7退8，炮五平四，包9進4，俥六進一，車1平4，傌四進六，馬8進6，炮三平二，卒5進1，雙方均勢。

9.………… 車1進4　 10. 炮七進一　士6進5

11. 傌三進四　…………

右傌盤河出擊，正著。如俥二進六??象7進5，傌三進四，車1平3，炮七平九，車3平1，炮九平七，包8平9，俥二進三，馬7退8，俥六平二，馬8進7，傌四進五，包9進4，子力對等，黑勢不弱，可以抗衡。

11.………… 車1平3　 12. 炮七平九??　…………

逃炮追邊馬，過急，導致失先。宜俥六進五！象7進5（若車3平6？傌四進六，包8進1，炮七退一！變化下去，紅反略

先），俥二進六，包8平9，俥二進三，馬7退8，炮七平五！演變下去，紅方主動，優於實戰。

　　12.………　　車3平6　　13.傌四進六　　將5平6

　　出將窺仕欲抽俥，佳著！不給俥二進一聯俥反擊機會，紅補中仕後紅右翼防守的壓力將會很大。如包8進4，炮九退一，車6進2，兵五進一，象7進5，炮九進四，車8平6，仕六進五，後車進2，炮五進四，變化下去，紅方滿意。

　　14.仕四進五　　包2平4
　　15.傌六進四　　包8進4！
　　16.炮五平四　　包4平6（圖77）
　　17.相三進五???　　………

　　補右中相，敗著！自毀長城，使自己右翼弱點暴露無遺。如圖77所示，宜俥六進三！卒5進1，俥六進二，車6進2，相三進五，變化下去，雙方互纏，雖仍黑優，但紅可周旋。

　　以下殺法是：車6進2，傌九退七，包8平5，俥二進九，馬7退8，俥六進二，車6平8，炮四退二，包6進7！帥五平四，車8平6，帥四平五，馬8進9，傌七退九，卒9進1，兵三進一，卒7進1，傌九進八，車6平8，帥五平四，馬9進8，相五退三，馬8進7！馬到成功，成車馬包殺勢，黑勝定。以下紅如接走相七進五，馬7進8，帥四平

黑方　陳泓盛

紅方　宿少峰

圖77

五，馬8退6，帥五平四，包5平6！俥六平四，馬6進8，帥四平五，車8平6！黑方得俥後又淨多三個高卒，完勝。

此局佈局伊始雙方輕車熟路，但好景不長，戰至第12回合紅炮七平九逃炮追馬失先，在第17回合走相三進五補中相，自毀長城，黑方不失時機，包炸中兵、兌包殺兵、渡卒躍馬、馬到成功，成車馬包殺勢，迫使紅方敗走麥城。

第78局 （河北）陸偉韜 先負 （北京）蔣 川

五七炮單提傌巡河俥對屏風馬右中象外肋馬進3卒

1. 炮二平五　馬8進7　　2. 傌二進三　車9平8
3. 俥一平二　馬2進3　　4. 傌八進九　…………

這是2011年1月11日「珠暉杯」象棋大師邀請賽首輪陸偉韜與蔣川之間的一盤短局搏殺。雙方以中炮單提傌對屏風馬拉開戰幕。

如急走俥二進四？卒3進1，兵七進一，卒3進1，俥二平七，卒7進1（也可包2退1，再伺機包2平3，捉俥反擊），炮八平七（宜傌八進七穩健）？馬3進2，俥七進一（若炮七進七？士4進5，傌八進七，象7進5，炮七退三，車1平3，紅雖得象，但無後續手段，相反黑子靈活易走），包8進2，俥七平三，馬2進4，俥三進二，象3進5，俥三退三，馬4進2！傌八進九，馬2進4！帥五進一，包8平4！炮五進四（若俥三平四？包2進6，帥五平四，車8進8，帥四進一，馬4進5！炮五退一，車8平6！黑得俥勝；又若帥五平四？包2進6！俥九平八，車1進1！俥三平四，車8進8，帥四進一，馬4進5，炮五退一，車8平6，帥四平五，車6退3！黑也勝勢），士4進5，俥

三平六，車8進8，帥五進一，車1平4！炮五退一，包2進2！兵五進一（若炮七進三??包2進3！炮七退三，馬4進5，炮七進一，包4進5！俥六進五，將5平4！黑亦勝定），馬4退5，俥六平五，包2進3，炮七進三，包4進3，炮七退三，包4退4！下伏包4平5打死俥的大佔優勢手段，黑方勝定。

　　4.………… 卒3進1　　5.俥二進四　象3進5

　　補右中象固防，伺機待變，屬當今流行變例之一。亦可卒7進1！炮八平七，馬3進2，俥九進一，象3進5，俥九平六，士4進5，兵九進一，包8退1（也可包8進2），炮七退一，車1平4，俥六進八，士5退4，炮七平五，包8平3，變化下去，不管雙方是否再兌俥（車），皆為均勢。

　　6.炮八平七　…………

　　形成五七炮單提傌巡河俥陣式是目前較為流行的下法之一。如兵七進一，士4進5，兵七進一，象5進3，以下紅方有炮八進四和俥二平七兩路變化結果：前者為紅優、後者為雙方互纏。

　　6.………… 馬3進2　　7.俥九進一　卒1進1

　　急進右邊卒制紅左邊俥，同時也為高右橫車於卒林線出擊鳴鑼開道，著法靈活。筆者也曾走士4進5！俥九平六，卒7進1，兵九進一，包8進2（或卒1進1），炮七退一，包2平4，兵三進一，卒7進1，俥二平三，包8平7，傌三進四，車8進9，相三進一，包7平6（或車8退6），這兩種走法，變化下去，都使雙方對峙，黑足可抗衡。

　　8.俥九平六　車1進3　　9.炮七退一　…………

　　退七路炮，不給馬2進1踩兵逐炮的先手機會。也可走俥二平六！士6進5，前俥進二，車1平4，俥六進五，馬2進1，炮七平六，卒7進1，俥六平九，包8進2，呈均勢。

9. ………… 包8平9　　10. 兵三進一? …………

挺三兵活俥、使右巡河俥生根待兌過急，易陷被動。宜俥二
進五！馬7退8，兵三進一，以下黑方有馬2進1、馬8進7、士4
進5和士6進5等多種走法，可還原成「五七炮進三兵對屏風馬
右中象」的佈陣形式，使紅方此招的反擊機會要遠遠超過實戰。

10. ………… 士4進5　　11. 俥六進三? …………

升左肋俥巡河，過於保守，易落下風。宜仍走俥二進五，馬
7退8，兵五進一，馬8進7，俥六進二，卒3進1或走包9退1，
演變下去，雖雙方另有不同攻守變化，但紅勢不錯、足可抗衡、
優於實戰。

11. ………… 馬2進1(圖78)

12. 炮七平二??? …………

平左炮右移打車逼兌，敗著！導致紅方由此一蹶不振，因為
黑方兌車後有卒3進1的棄卒反
擊手段。如圖78所示，宜仍俥
二進五！馬7退8，傌三進二！
變化下去，紅不失先手，強於實
戰，可以一搏，勝負難料。

黑方　蔣　川

紅方　陸偉韜

圖78

12. ………… 車8進5

13. 傌三進二　卒3進1

14. 俥六進一 …………

黑方抓住戰機，果斷兌車後
又棄3卒突破，不給紅方喘息機
會，黑方由此步入佳境。現紅進
肋俥避捉，實屬無奈，如兵七進
一，車1平3，俥六退一，卒1進

1，俥六平八，包2平4，傌二進三，車3進2，變化下去，黑勢更佳！

　　14. ………　　包9進4　　　15. 傌二進三　卒3進1

　　16. 炮二進六　………

　　進炮窺中象，明智，如炮二進五？包2進1，俥六進一，包2平3或走馬1退2，這兩路變化下去，紅無便宜，黑優。

　　16. ………　　包2平3　　　17. 仕六進五　包3進7

　　18. 兵三進一　………

　　在雙方的對攻態勢中，黑包炸底象已徹底撕開了紅方薄弱左翼的防線，已大佔優勢。紅強渡三兵，乃無奈之著。如炮二平五，士5進4（若象7進5？？傌三進五，士5進6，傌九退七，將5進1，傌五進七，馬1退3，帥五平六！紅御駕親征，演變下去，反有攻勢，黑不能接受），俥六進二，車1平2，前炮平四，包3平1！仕五進六，士6進5！必再得子，以淨多兩子黑勝。

　　18. ………　　車1平2　　　19. 炮二平五　士5進4
　　20. 前炮平四　包3平1　　　21. 仕五進六　士6進5

　　至此，紅右肋炮被追殺，已無攻勢，且無法阻擋黑右翼車馬包卒四子直插紅帥心臟的強大攻勢，只好推枰認負，黑勝。

　　此局紅方在第10、第11、第12三個回合中挺兵活傌、升俥巡河和左炮右移打車連續三步軟著是落敗的關鍵。

第79局　（廣東）陳麗淳　先負　（北京）唐　丹

五七炮左橫俥兌右直俥對屏風馬右中象橫車平包兌車互進三兵卒

　　1. 炮二平五　馬8進7　　　2. 傌二進三　車9平8

3. 俥一平二　馬2進3　　4. 兵三進一　卒3進1

5. 傌八進九　卒1進1　　6. 炮八平七　馬3進2

7. 俥九進一　象3進5　　8. 俥二進六　車1進3

9. 俥九平六　包8平9

這是2011年9月26日首屆「重慶黔江杯」全國象棋冠軍爭霸賽預賽第3輪陳麗淳與唐丹兩位巾幗之間的一場精彩格鬥。雙方以五七炮左橫俥右過河俥對屏風馬右外肋馬右中象橫車平包兌車互進三兵卒拉開戰幕。如士6進5，以下紅方有兩變：

①炮七退一，以下黑方有馬2進1和包8平9兩種變化，結果前者為和勢甚濃、後者為黑勢較好；

②馬三進四，以下黑方也有包8平9和馬2進1兩路變化，前者為紅方中路占勢易走、後者為紅方勝勢。

10. 俥二進三　…………

主動兌俥，簡化局面，使局勢趨於平穩。如俥二平三，包9退1，以下紅方有3路變化：

①俥三平四（若俥六進六？包2平3，俥三進一，士4進5，俥六平七，馬2退3，黑反易走），車8進4，以下紅有兵五進一和傌三進四兩路變化結果：前者為黑反奪主動權、後者為雙方對搶先手；

②兵五進一，以下黑方有包9平7和車8進6兩種變化結果，前者為紅多子占優、後者為紅有過河中兵略好；

③兵三進一，包9平7，俥三平四，包7進3，傌三進四，以下黑方有士4進5和士6進5兩種弈法結果：前者為大體均勢，後者為黑方大優。

上述3路共6種變化，前面均有介紹。

10. …………　馬7退8　　11. 兵五進一　…………

　　急進中兵，從中路出擊，果斷、俐索，但紅方不易掌控。以往多走傌三進四，馬8進7，傌四進三，士6進5，傌三進一，象7進9，以下紅方有四種變化：

　　①炮七退一，馬2進1，兵五進一，以下黑方有馬7進6和車1平2兩種變化，結果均為紅優；

　　②兵五進一，馬7進6，以下紅方有兵五進一和俥六進二兩路變化，結果均黑方易走；

　　③俥六進三，變化結果為黑方較優；

　　④俥六進四，變化結果為紅方稍先。

　　11.…………　馬2進1

　　至此，雙方形成五七炮單提左橫俥兌右直俥對屏風馬右外肋馬中象橫車平包兌車互進三兵卒陣式，現黑右馬踩邊兵後再伺機補右中士，選擇了穩健著法。另有①士4進5，炮七退一，以下黑方有馬2進1和馬8進7兩路變化，結果前者為黑多子占優、後者為紅方稍優；②士6進5，俥六進二，馬8進7，炮七退一，卒1進1，兵九進一，車1進2，以下紅方有炮五退一和俥六平五兩種變化，結果前者為紅仍先手、後者為黑反優勢的不同弈法。以上著法前場有介紹。

　　12.炮七退一　士4進5　　13.傌三進四　馬1退2

　　黑右邊馬進而復退，尋機為邊卒開闢航道。筆者曾走過包9進4，俥六進二（若傌四進三??包9平5，仕六進五，車1平2，傌三退四，車2進6！炮七進四，車2平1！炮七進一，車1退1！傌九退七，包2進6，俥六進二，車1進1，俥六退三，馬8進7，變化下去，黑反足可一戰），包9退1，傌四進三，包9平5，炮七平五，包5進3，傌三進四，馬8進7，仕四進五，馬7進6，俥六平四，雙方對搶先手。

14. 傌四進三 …………

傌踩7卒驅包，正著。如傌六進二（若先傌六進四？？卒1進1，兵七進一，馬2退3，傌六平二，卒3進1，傌二進四，卒1進1，炮七平九，卒5進1！變化下去，黑有望追回失子後反先），卒1進1，炮七平三，卒1進1，傌九退七，車1進2！變化下去，黑足可一搏。

14. ………… 包9平7　　15. 炮七平八　包2平3

16. 相三進一　卒1進1　　17. 傌九進八　卒1平2

18. 炮八進四　卒3進1！

趁紅陣形散亂之機，通兌馬後過卒，積小勝為大勝奪勢。

19. 兵七進一　包3進7！　20. 仕六進五　包3退2

21. 傌六進一　包3平5　　22. 傌六平五　卒2平3？

在兌卒前，黑方果斷先炸底相、兌中炮，著法主動積極，已佔優勢。但黑左馬包滯後，必須調整，故平卒吃兵過急，宜馬8進9邀兌後，黑仍占優。

23. 傌五平二　車1進1　　24. 炮八進一　車1平2

25. 炮八平六　馬8進9　　26. 傌二進五　包7平6

27. 傌三進二 …………

紅傌塞象腰，強殺邊馬，這是黑方早就設下的誘敵深入、棄子取勢的一個不起眼的陷阱。

27. ………… 包6進4　　28. 傌二平一　包6平5！

29. 仕五進四　卒3平4！

黑方鎮中包、平肋卒，迅速形成了新一輪的車包卒攻勢。如車2平8？？傌一退一，車8退3，傌一平二，車8平9，傌二平一，變化下去，黑反不易進取入局。

30. 傌一平二　　卒4進1！(圖79)

31. 帥五進一???? ············

在黑方基本形成車包卒殺勢中，紅現進中帥，敗著，導致速敗而無法解救了。如圖79所示，宜俥二退四牽制黑包卒後，黑方一時也很難殺入。以下黑方抓住戰機，節節推進、連連進逼，步步追殺、著著致命，令人大飽眼福！

具體精彩殺法是：卒4進1（也可車2進4！帥五進一，包5平7！左右夾殺，紅也難應對），帥五平四，卒4平5，俥

黑方　唐　丹

紅方　陳麗淳
圖79

二退四，車2平6！炮六退四，包5平6！仕四退五，包6進3！仕五進四，包6退2！兵三進一，象5進7，炮六進一，包6平8！至此，黑方上演了一出「車卒夾擊、包炸雙仕、殺兵逼炮、一氣呵成」的絕殺妙局，令人拍案叫絕！以下紅如接走炮六平四，包8退6！兵一進一，包8平6！下伏車6進2殺招，黑勝。

此局紅方在第31回合進帥，導致一著不慎滿盤皆輸。

第80局　（四川）李少庚　先勝　（四川）鄭惟桐

五七炮單提傌不進兵對屏風馬右包封車平左包兌車

1. 炮二平五	馬8進7	2. 傌二進三	車9平8
3. 俥一平二	馬2進3	4. 傌八進九	卒7進1
5. 炮八平七	車1平2	6. 俥九平八	包2進4

這是2011年3月20日第3屆「茨竹杯」中國象棋公開賽16進8淘汰賽中兩位來自川軍的主力隊員李少庚與鄭惟桐的一場「同室操戈」的精彩決鬥。雙方以五七炮單提傌不進兵對屏風馬進7卒右包封車拉開戰幕。

如包8進4（筆者曾應對過包2進2？？傌二進六，馬7進6，傌八進四，象3進5，兵九進一，卒3進1，傌二退三，士4進5，炮七退一，馬6進7，相三進一，以下黑方有馬7退8和馬7退6兩種變化，結果均為紅方主動、易走，最終結果均為紅勝），傌八進六，包2平1，傌八平七，車2進2，傌七退二，象3進5，兵三進一，馬3進2，傌七平八，卒7進1，傌八平三，馬2進1，炮七退一，車2進5，炮七平三，包1平3，傌三退五，車2平4，炮三進六，包3進2，傌五進七，馬1進3，仕六進五，車4退4，變化下去，雙方對峙、各有千秋。

7. 傌二進四　　包8平9

平包兌傌，旨在簡化局面。如象3進5，兵九進一，包2退2（若包8平9？？傌二平八，車2進5，傌九進八，包2平1，炮七平九，以下紅有傌八進三或傌八退七殺黑過河包凶著，紅優），兵七進一（若傌八進四，馬7進8，傌二平七，卒3進1，傌七平四，馬8進7，兵七進一，包8進3，傌八退一，包8平3，雙方互纏），馬7進8，傌二平四，士6進5，仕六進五，馬8進7，傌八進四，包8平7（若包2平5？？傌八進五，馬3退2，炮五進三，卒5進1，傌四平二！紅優），兵七進一，卒3進1，炮七進五，包7平3（若馬7進5？？？炮七平三！紅得子大優），炮五進四！紅較優；

筆者又走過象7進5！兵九進一，馬7進6，傌九進八，卒7進1，傌二平三，包2平5，仕六進五，包5退2，傌三平四，包8

平7（若馬6退7？炮七平八，包5平2，炮八進三，車2進4，炮五平八，車2平6，俥四平六，卒3進1，相七進五，車6進2，兵三進一，士6進5，均勢），俥四進一，車8進5，傌八退九，車2進9，傌九退八，士4進5！變化下去，黑棄子後即有攻勢反先，結果黑勝。

8. 俥二平四　車8進1

高左直車，旨在伺機右移直插紅方左翼出擊，以強化對紅右翼的封鎖。如象3進5？？兵九進一，包9退1，傌九進八，包9平2，俥八進一，卒3進1（若前包平5？傌三進五，包2進7，傌五進六！變化下去，紅棄子得勢易走），俥八平六，後包進3，俥六進五，士6進5，俥六平七，車2進2，炮五平六，車8進6，相三進五，車8平7，仕四進五，卒7進1，俥四平五，卒5進1，俥五平三，車7退1，相五進三，馬7進6，炮七平九，馬6進5，相三退五，紅反主動。

9. 兵九進一　車8平2　　10. 兵三進一　…………

挺三兵邀兌、活傌，積極主動。筆者曾走俥八進一！車2進3，俥八平二，車2平6，俥四平六，象3進5，俥二進七，車6退2（若馬7退5？？傌九進八，卒3進1，炮七平八，車2平1，俥六進三，車6退1，兵五進一，包2平7，相三進一，變化下去，紅反主動），俥六平八（若俥六進三？車2進2，炮五進四，士6進5，炮五退二，將5平6，俥六退一，包2平5，傌三進五，車6進7，帥五進一，馬3進5！變化下去，黑棄子有攻勢，紅反有後顧之憂，黑略先），車2進5，傌九進八，卒3進1，兵七進一，馬3進4，兵七進一，馬4進6，兵五進一，變化下去，多兵得勢，紅較易走。

10. …………　卒7進1　　11. 俥四平三　馬7進6

左馬盤河屬近年來流行變例。在2010年第4屆全國體育大會象棋賽上孫勇征先勝黃竹風之戰中，黃竹風改走馬7進8，俥三進五（若兵五進一，象3進5，兵五進一，卒5進1，俥三進五，包9平7，俥三平二，馬8進7，俥八進一，前車平6，變化下去，雙方對搶先手），包9平7，相三進一，包2進1，炮五平八，前車進6，俥八進二，車2進7，炮七平五，馬3退5，俥三平二，馬8進7，相一進三，馬5進6，俥二退五，演變下去，紅陣形穩固，占優。

12. 俥八進一　前車平4

平前車占右肋道，屬改進之招。以往多走象3進5，俥八平四，馬6進5，俥三平四，士4進5，炮七平八，馬5進7，俥四退二，馬7退8，前俥進六，變化下去，雙方對攻。

13. 炮七進四！　車4進4　　14. 俥三進一　馬6退5

紅七路炮打卒，牽制黑右底象，佳著！一改以往俥八平四或俥三進五的走法，從這步新著的實戰效果來看是非常理想的。

黑馬退中象位驅炮正著。如馬6進5？炮七進三，士4進5，俥三進四！黑雙象被殘後，紅反大優。

15. 炮七進三！　士4進5　　16. 仕四進五　包9平6

17. 兵七進一　　包2退2　　18. 炮五平七　象7進9

19. 俥三平四（圖80）　包2進3???

升右包追俥，敗著！導致底士被破後，局勢急轉直下落敗！如圖80所示，宜車2平3！俥八進四，馬3進2，炮七進七，車4平3，炮七平九（若俥四平八，車3退5，變化下去，雖屬紅優，但不易取勝），馬2退4，俥四平六，馬4退3，演變下去，黑雖殘象，但仍可固守，優於實戰。

20. 前炮平四！　將5平6　　21. 炮七進五　　卒5進1

22. 俥四退三？ …………

同樣退右肋俥，宜俥四退四！包2平5，仕五退四，車2進8，俥四平八，包6平3，相七進五，紅有足夠物質優勢而勝利在望了。

以下殺法是：包2平5，相三進五，車2進8，炮七平四，車2退5，炮四平三，將6平5，炮三退三，車2平8（宜車4退2，俥四進六，車4平7！比實戰頑強）？俥四進六，車4進1（仍宜車4退2，隨時伺機兌俥固

圖80

守），兵七進一，車8進4，傌九進八！車4平2，傌三進四，車8退3，傌四進六，馬5進7，俥四退二，馬7進8，傌六進五！馬到成功，下伏傌五進三或傌五進七，兩面均可絕殺凶招，紅勝。

此局紅方在第13回合走炮七進四炸底象，弈出新招後，牢牢地掌控著局面，一下也給比賽中的黑方出了一道難題。不過，筆者認為，此新變著仍處在初始發現階段，還有不少不夠成熟、不夠完善之處，仍需從今後的實戰中來驗證、提高和完善。

三、2012年五七炮對屏風馬
(81—120局)

第81局 （北京）王天一　先勝　（浙江）陳　卓

五七炮直橫俥三路傌對屏風馬挺1卒右中象士互進三兵卒

1. 炮二平五	馬8進7	2. 傌二進三	車9平8
3. 俥一平二	馬2進3	4. 兵三進一	卒3進1
5. 傌八進九	卒1進1	6. 炮八平七	馬3進2
7. 俥九進一	象3進5	8. 傌三進四	…………

這是2012年5月9日全國象甲聯賽第2輪王天一與陳卓的一場殊死大戰。雙方以五七炮直橫俥三路傌對屏風馬挺1卒右外肋馬中象互進三兵卒拉開戰幕。黑方補右中象後，紅即躍右傌盤河出擊，旨在追求子力進攻速度。筆者曾走過俥二進六，車1進3，俥九平六，包8平9，俥二進三，馬7退8，傌三進四，士6進5，傌四進三，包9平7，相三進一，馬2進1，炮七退一，卒1進1，俥六進一！馬8進9，傌三退四！卒5進1！變化下去，雙方對峙、互有顧忌，結果戰和。

8. …………　　士4進5

先補右中士固防，屬當今棋壇流行變例之一，穩正有力。但

也可車1進3！炮五平三，車1平4，炮七平五，包8進3，俥九平四，士4進5，俥四進三，包8進1，俥四進七，包2退1，俥四退四，卒3進1！俥三進五，象7進5，炮三進五，卒3進1！演變下去，黑雖殘象，但3卒過河可直插紅方薄弱左翼底線，大子靈活占優，好於實戰，足可一戰。

9. 俥四進六　包8進1

高左包於卒林線，不給紅騎河俥臥槽出擊，老練。如急走卒5進1？兵五進一，包8進4，炮五進三，車1平4，俥九平六，包8退1，兵七進一，馬2進1，炮七進三，馬1退3，俥九進七！變化下去，雖雙方子力對等、互相牽制，但從實戰效果看，紅反主動、易走。

10. 俥二進五　包2進1??

此刻高右包也進卒林線過急，使己方以後棋形不易展開、走活。宜車1進3！以下紅如接走俥九平四，卒7進1！俥二退三，卒5進1！黑方果斷挺雙卒有力，變化下去，黑勢不錯，優於實戰，足可抗衡。

11. 俥九平四（圖81）　包2平4???

平右包於象腰處頂馬，敗著！錯失對抗機會，由此被動、顯處下風。如圖81所示，宜卒7進1！以下紅有兩變：

①俥二退三？卒7進1，俥六進四，包2平6，俥四進五，包8進3，俥四平三，馬2進1，炮七平六，車1平4，仕四進五，車8進2！演變下去，黑可對抗；

②俥二退一？車1平4，俥六進四，車4進5，炮七退一，包2平6，俥四進五，包8進1，雖雙方對峙，但黑可一戰，優於實戰。

12. 炮五平三　卒1進1?

兌邊卒急出右騎河橫車，軟著，又錯失一次對峙機會。宜先走馬2進1！炮七平五，車1平2，變化下去，雖雙方對峙，但黑反易走，好於實戰。

黑方 陳 卓

紅方 王天一

圖81

13. 兵三進一　　象5進7

14. 兵九進一　　車1進5

15. 炮七進三　　…………

飛炮炸3卒，求勝欲望甚強，積極主動。也可穩健改走俥四進三！車1退1，俥四平八，馬2退3，傌六退四（也可炮七平六！卒3進1！俥八平七，馬3進4，炮六進四，馬4進5！俥七進三，車8進2，炮六平三，象7進5，後炮平五！變化下去，紅勢開朗，子力靈活占優），紅子靈活、易走。

15. …………　　車1平4　　16. 傌六退四　　包4平2

如貪包4進6？炮三進二，車4退3，俥四平八，馬2退3，俥八進六，演變下去，紅反有攻勢占優。

17. 炮七進四　　將5平4　　18. 仕四進五　　卒9進1

挺左邊卒無奈，如包2平3？兵七進一，車4平3，相七進五，車3平4，傌九進七，馬2進3，炮七退六，變化下去，黑方左翼略顯堵塞，紅勢反略優、易走；又如象7進5！炮七退二，車4退3，炮七退三！變化下去，紅稍優。

19. 炮七平八　　包2平3　　20. 相七進五　　包8平9？

平左包兌俥，再次敗招，導致失勢、速處下風。宜包3進

1！俥二退一，包3平6，炮三平四，包6退3（若包6平4，俥四退三，包4退2，仕五退四，黑右翼仍很空虛，發展下去，紅仍占先手），俥四進一，包8平9，俥二進五，馬7退8，兵七進一，馬8進9，兵七進一，馬2退3，炮八退七，馬3進1，炮八平六，將4平5，兵七平八，包9進3，相三進一，卒5進1，變化下去，優於實戰，黑可抗衡。

21. 俥二進四　　馬7退8　　22. 兵七進一　　象7進5

23. 俥四進二！　…………

巧進右肋俥於兵林線，真是在精細之處見真功！伺機挺中兵後左移直插黑方右翼薄弱地線出擊，是步似拙實佳的好棋！紅方由此逐漸步入佳境，以下實戰可以證實。

23. …………　　馬8進9　　24. 兵五進一　　…………

妙棄中兵開通車路，精雕細琢，耐人尋味，充分顯示出紅方青年棋手深厚的運子爭先功夫。

24. …………　　馬2退1

退邊馬驅炮，老練，明智之舉。如貪車4平5？？炮三進二，車5退1，俥四平六，將4平5，傌四進六！馬2退1，炮八退二！變化下去，紅有四子歸邊的攻勢，顯然反優。

25. 炮八退五　　車4退1？？

退右肋車巡河，漏著！導致以後丟子後，回天乏術。同樣要退肋車防守，宜車4退3保護右邊馬，不給紅肋俥伺機左移後，來追殺邊馬的反擊機會。以下著法可證實。

26. 俥四平九　　車4退2　　27. 炮八進二！　…………

急進炮，謀殺中兵取勢，又是步擴大優勢的好棋！

27. …………　　包3退2

退包避殺中卒，正著。如將4平5？？炮八平五，包9平5，

傌四進五！演變下去，紅伺機可多過河中兵反先。

28. 兵五進一！　…………

急渡中兵，構思巧妙，膽識俱全，致使黑方步入苦守的困境。紅方節節推進、連連進逼、步步為營、看著生輝的運子技巧，令人讚歎不已、擊節稱快！

28. …………　　包3平1　　29. 俥九平八　馬1退3

30. 炮八平三！　…………

揮炮炸卒，一炮定江山！黑棋左右漏風，必將丟子告負。

以下殺法是：馬9進7，俥八進六，將4進1，炮三進四！以下黑如接走包9退2，炮三進二，士5進6，炮三平七，包9平3，俥八退一。至此，紅必得子多兵完勝。

此局的「飛刀」雖遭伏擊，但筆者認為，只要用心稍加改進、不斷完善，其防禦性能將會明顯提高。

第82局　（上海）孫勇征　先負　（北京）王天一

五七炮直橫俥三路傌對屏風馬右外肋馬右中士象
互進三兵卒

1. 炮二平五　馬8進7　　2. 傌二進三　卒3進1

3. 俥一平二　車9平8　　4. 兵三進一　馬2進3

5. 傌八進九　卒1進1　　6. 炮八平七　馬3進2

7. 俥九進一　象3進5　　8. 傌三進四　士4進5

9. 俥九平六　馬2進1

這是2012年3月20日第二屆「蔡倫竹海杯」象棋精英邀請賽第4輪孫勇征與王天一之間的一場精彩決殺。雙方以五七炮左橫俥三路傌對屏風馬挺1卒右外肋馬右中士象互進三兵卒拉開戰

幕。紅左橫俥搶佔左肋道出擊，屬當今棋壇流行變例之一。

如俥四進六，以下黑方有包8進1和卒5進1兩路不同應法，前面已有介紹。

黑策右馬踩邊兵是2007年棋壇出現的反擊力最強的戰術之一。

10. 炮七退一　　包8進5　　11. 俥六進五　　包2進4!

紅進左肋俥塞象腰，著法積極。在2009年11月22日首屆全國智力運動會象棋賽上李雪松與許銀川之戰中，李雪松改走炮七平九，馬1進3，俥九進八，馬3進1，俥六平九，包2平4，俥八進六，包4進1，變化下去，黑可抗衡，但局面較實戰會平淡很多，這顯然是紅方不願見到的。

黑右包過河搶佔兵林線，獨創新招！讓紅方始料未及。在2010年全國體育大會象棋大賽上黃竹風與王天一之戰中，黃竹風以下接走俥六平八？包2平5，炮七平五，包5進2，仕四進五，車1平4，變化下去，黑稍好，結果戰和。

12. 兵七進一!　…………

妙棄七兵，旨在伺機逼右包左移，是紅方拋出的改進後的最新變招！在2010年5月23日第4屆全國體育大會象棋賽專業男子組黃竹風與王天一之戰中，黃竹風曾走俥六平八？包2平5，炮七平五，包5進2，仕四進五，車1平4，俥四進五，馬7進5，俥八平五，卒1進1，俥五平九，車8進4，俥九退七，馬1進2，俥九退二，馬2退3，俥九平八，卒9進1，黑多卒、且大子占位略好，結果黑勝。

12. …………　　卒3進1　　13. 俥六平八　　包2平9

14. 俥四進六　　車1平4?

在黑方淨多三個卒、令人不寒而慄的龐大「卒團」險境下，

紅追求的是攻勢，現馬赴臥槽有致命威脅，正在明顯進行著一場「不成功便成仁」的精彩搏殺！

黑揮右貼將車，看似胸有成竹、積極主動，實則有些草率，無意中忽略了紅方潛在的嚴厲反擊手段。宜車8進6！傌六進四，車8平6（也可士5進6），這兩路變化下去，黑均可一戰。

15. 傌六進四　包9平6(圖82)

平包左肋道解殺無奈。如士5進6？？炮五進四，後士進5，傌四退五！演變下去，紅傌如龍，下伏傌五進六凶著，黑更難應付。

16. 俥八退三？？？　…………

俥退兵林線捉馬，敗著！錯失反擊機會，導致城下簽盟。如圖82所示，宜兵三進一！卒7進1，炮七平三，馬1進3，仕四進五，士5進6（若馬7退9？傌四進三，包6退5，俥八平五，馬3退4，俥五平四，馬4進5，俥四進二，包8平7，炮三進四，包7退6，俥二進九，馬5進7，帥五平四，象5進7，俥四平三，車4進3，俥三平四，象7退5，俥二退五，變化下去，紅方占優），炮三進六，馬3退4，演變下去，雖雙方仍有糾纏，但紅勢明顯看好，強於實戰。

16. …………　車4進8！

黑方抓住這一絕佳反擊機會，肋車直插紅方下二路，如利劍撕開紅方防線，搏殺由此展開

黑方　王天一

紅方　孫勇征

圖82

了！

17. 兵五進一　將5平4　　18. 仕四進五　…………

中右補仕無奈。如俥八平九（若仕六進五??包8平1！俥二進九，包1進2！俥八退三，包6平5！俥八平九，車4進1！黑勝），包6平8！俥二平一（若俥二進二???包8平5！炮五平七，車8進7！棄包殺俥後，黑也勝定），後包平3！傌九進七，車4平3，俥九進二，車3進1！帥五進一，包8平6，俥九平六，將4平5，俥一進一，卒3進1！黑多子多卒多士象，完勝。

18. …………　車8進6！

看似被動防禦，實則暗藏飛刀！正因為有十分隱蔽的這著棋存在，在解決了己方馬包受攻後，已將紅方子力壓制在己方半場。此時黑已反奪主動、反客為主了！

19. 俥八平九?　…………

壞招！忽略了黑有一擊致命的偷襲手段，上演了大意失荊州的悲劇。宜炮五平四，包6平5（若卒1進1，變化下去，雖黑仍占優，但紅方尚可一戰），帥五平四，卒1進1，傌四進三，變化下去，相互搏殺、各有顧忌，強於實戰，紅可一搏。

19. …………　包6進3！

進肋包沉底捉俥、窺底仕發難，精妙絕倫、防不勝防的凶招！圖窮匕見，先棄一車一馬，然後連奪雙俥的這一隱蔽偷襲手段令紅方始料未及；尤為致命的是，黑包雖身陷重圍，卻猶如一顆重磅炸彈隱蔽在敵陣之中，沒人敢動。如今紅方實屬無奈地以一俥換雙，卻又無足夠的補償。相反，黑方卻坐擁重兵、兵種齊全、又淨多三個卒大佔優勢，至此，勝勢已成了。

20. 俥二進二　…………

獻俥換包，無奈。如俥九平二??包6平8！相三進一，前包

退3！包打雙俥後，黑也勝定。

20. …………　車8平1　　21. 炮五平六　包6退1

紅卸中炮關車，正著。如帥五平四??車1平6，帥四平五，車6退3，炮五平七，車4退2，後炮進3，卒1進1！變化下去，黑也淨多雙卒、得勢占優。

黑退肋包過急，反留給了紅方一絲反擊機會。宜車1平6！俥四進三，包6退2！演變下去，紅更難應對。

22. 兵五進一　車1平7　　23. 相三進一　車7平6

24. 兵五平六　…………

平中兵叫將出擊無奈，如俥四退五??卒5進1，俥五退四，卒3進1！黑方多四個高卒也必勝。

24. …………　卒3平4　　25. 俥四進三　車6退5！

至此，紅俥被捉，黑方淨多三個高卒獲勝。

此局是紅方甩出的最新「飛刀」，雖然不夠成熟、不慎崩斷，但其攻擊和反擊威力仍不可忽視、不容小覷，值得棋友根據實戰現狀和需要量力而行，不斷總結提高。可以相信，這把「飛刀」，經過今後實戰磨鍊後，定能變得成熟並結出碩果。

第83局　（北京）王天一　先勝　（北京）孫　博

五七炮直橫俥三路傌對屏風馬右橫車中象士互進三兵卒

1. 炮二平五	馬2進3	2. 傌二進三	馬8進7
3. 俥一平二	車9平8	4. 兵三進一	卒3進1
5. 傌八進九	卒1進1	6. 炮八平七	馬3進2
7. 俥九進一	象3進5	8. 傌三進四	車1進3
9. 炮五平三	車1平4	10. 炮七平五	包8進3

這是2012年2月18日北京「品源杯」象棋公開賽第6輪王天一與孫博之間的一盤「短、平、快」角逐。雙方以五七炮單提傌直橫俥三路傌對屏風馬右外肋馬中象橫車互進三兵卒開戰。當紅方卸中炮、雙炮右移出擊後，黑升左騎河包窺打紅右盤河傌，是屬改進後的流行變例之一。

在2010年11月第16屆亞洲運動會象棋賽上中國洪智與越南阮成保之戰中，阮成保逕走士6進5（若士4進5，俥九平四，以下黑方有包8平9和車4進2兩種變化結果均為紅優，前面已陸續介紹過），俥九平四，車4進2（若馬2進1，炮三進四，卒5進1，炮五進三，包8進2，相七進五，雙方變化繁複），兵三進一，象5進7，炮三進二，車4退2，俥二進六，象7進5，兵九進一，卒1進1，炮三平九，車4平1，炮九平八！馬2退3（若包2進3？？傌九進八，車1平4，傌八進六，卒5進1，俥二平三，車4平7，傌四進三，馬7進5，炮五進三，變化下去，紅反優），兵五進一，紅優，結果紅勝。

11. 俥九平四　士4進5

補右中士固防，正著。如包8平6，俥二進九，馬7退8，俥四進三，馬8進9（若馬8進7，炮三進五，變化下去，紅多兵反優），俥四進二，包2進1，仕六進五，雙方對峙。

12. 傌四進三　包8進1　　13. 仕四進五　車4進2！

升右肋車騎河出擊，是黑方拋出的最新中局攻殺「飛刀」，以往多走馬2進1，俥四進七，包2退1，俥四退四，包2進1，變化下去，雙方對峙，互有顧忌。

14. 傌三退四　車8進5　　15. 兵三進一　車8平6

16. 俥四進三　車4平6　　17. 俥二進三　卒3進1？

渡3路卒邀兌，劣著！由此步入下風，陷入被動。宜馬7退

9（若車6平7？炮三進一，馬7
退9，炮五平三，車7平6，俥二
進五！將5平4，俥二平一！紅
反得子大優），先避一手為妥：
以下紅如接走炮五進四，則車6
平7；又如紅如炮三進一，則象
7進9，兵三進一，馬2進1，這
兩路變化下去，互有顧忌，優於
實戰，黑可對抗。

黑方　孫　博

紅方　王天一
圖83

18. 炮五平四　　卒3進1
19. 相三進五　　馬7退9
20. 兵三進一　　車6退1
21. 炮三進二　　包2平3
22. 兵五進一　　車6平7
23. 炮三平一！　包3退1
24. 傌九進七！　馬2進3
25. 俥二平七（圖83）　象5進3？？？

　　紅方不失時機，卸中炮、補中相、挺三兵、進三炮、追邊
馬、衝中兵、傌踩卒邀兌，俥捉包占優。現黑揚中象打俥，敗
著！導致丟子告負。如圖83所示，宜走卒9進1！炮一平四，象
5進3，俥七平八，象7進5，兵三平四，馬9進7，俥八進六，包
3退1，前炮平三，車7平8，變化下去，黑可堅守，強於實戰。

　　26. 俥七平八！

　　平俥避一手，下伏叫將得子凶著，紅多子勝。以下黑如接走
車7平9（若將5平4？俥八進六，將4進1，炮一進四！紅得子勝
勢），俥八進六，士5退4，俥八退一，包3平5，炮四進一！象

3退5，炮四平八！象5退3，炮八進二！象3進5，兵五進一！車9平5，炮一進四！紅得子後必勝。

此局黑方在第13回合拋出最新急進右肋車騎河新招後，在第17回合渡3路卒過急走漏，在第25回合揚中象打傌成最後敗著，導致黑方丟子失勢告負。總之，黑方新招受挫是由於黑方走漏所致，故重演此佈陣時一定要謹慎。

第84局 （北京)王天一 先勝 （上海)孫勇征

五七炮直橫俥兌右直俥對屏風馬右中象橫車平包兌車
互進三兵卒

1. 炮二平五	馬8進7	2. 兵三進一	卒3進1
3. 傌二進三	馬2進3	4. 俥一平二	車9平8
5. 傌八進九	卒1進1	6. 炮八平七	馬3進2
7. 俥九進一	象3進5	8. 俥二進六	車1進3
9. 俥九平六	包8平9		

這是2012年10月12日全國象棋個人賽第3輪王天一與孫勇征之間的一場精彩對決。雙方以五七炮左橫俥升右直俥過河對屏風馬右外肋馬中象橫車互進三兵卒開戰。黑方搶先平包兌車以解除拴鏈、簡化局面絕對是五七炮對屏風馬這類佈局的主流戰術之一！如改走20世紀80年代興起的士6進5走法，本書前面已有介紹。

10. 俥二進三　馬7退8　　11. 炮七退一　…………

先退炮避一手，伺機出擊，屬流行走法。另有傌三進四和兵五進一兩路不同弈法，前面均有介紹，其中後者走法與本實戰對局著法往往會有異曲同工之妙。

11. ………… 馬8進7

現進左正馬，是一步相對平衡的又較為少見的走法，有出其不意之義。如士6進5（另有士4進5雙方互有不同攻守變化的走法），兵五進一，馬2進1，俥六進二，馬1退2，炮七平二，卒1進1，將形成各攻一翼的複雜局面。

12. 兵五進一　馬2進1

紅挺中兵，是一步以不變應萬變的好棋。

黑右馬踩邊兵，著法冷僻。在2008年第3屆「楊官璘杯」全國象棋公開賽上男子專業組汪洋對陣趙國榮時，趙國榮徑走卒3進1（筆者應對過包2平4？傌三進四，卒3進1，兵七進一，馬2退4，俥六平四，馬4進5，傌四進三，馬5進4，帥五進一，紅方易走；又如包9退1？炮七平三，卒1進1，兵九進一，車1進2，傌三進五，變化下去，也紅優），兵七進一，車1平4，俥六平五〔若俥六進三，則馬2退4，傌三進五，馬4進5！炮五進二，卒5進1！炮五平四，卒5進1，傌五退三，卒5平6，傌三進四，包9進4，雙方兵卒等、士相（象）全，局勢平穩〕，車4進1，兵五進一，卒5進1，傌三進四，卒5進1，俥五進一，馬2退4，傌四進三，車4進2，俥五平四，包9進4，雙方互有顧忌。

13. 傌三進二！ …………

跳右外肋傌出擊，飛刀出鞘、出其不意，好棋！但主流變化仍是俥六進二，前已有過介紹。

13. ………… 包9進4　　14. 傌二進三 …………

黑邊包取兵後，紅也傌踏7卒快速衝擊黑方防線。如俥六進二??包9退1！可牽制中兵，下伏車1退2等先手運子手段，變化下去，紅反不易進取。

14. ………… 包9平5　　15. 仕六進五　車1平2

紅現補左中仕不如補仕四進五後更為主動，局勢變化也更為複雜多變。

黑徑亮右直車，很有大局觀念，預測到將來伏有車2進6棄車後再走馬1進2的漂亮突擊手段。如包5平7？？傌三退四，包7進2，俥六進六！雙方兌炮（包）後，紅反明顯占優。

16. 俥六進二　　　　馬1進3

17. 帥五平六（圖84）　…………

出帥避一手，明智之舉。如傌三退四？車2進5，傌四退三，馬7進6，兵三進一，象5進7，傌三進五，馬6進5，仕五進六，包2平1，炮五平七，包1進5！俥六平五，包1進2！相七進五，車2平3，炮七進三，車3進1，帥五進一，車3平6！變化下去，黑反淨多卒、士易走。

17. ………… 包2平1？？？

平右邊包窺打紅傌，敗著！導致黑勢瞬間惡化告負，以下可以證實。如圖84所示，宜士6進5（若士4進5，仕五進六，包2平4，炮五平七，包5平7，傌三退四，車2進4，帥六平五，車2平3，俥六平三，馬7進8，俥三平四，馬8進6，俥四進一，卒1進1！兵五進一，卒1進1，炮七平三，卒1進1，炮三進一，車3平4，炮三平九，卒5進1，黑淨多卒、士略優），仕五進六，馬

黑方　孫勇征

紅方　王天一

圖84

3進1，俥六平五，車2平4，帥六進一（若仕四進五??? 包2進7！帥六進一，包2退3，兵七進一，包2平4！俥五平六，車4進3！棄包得俥後，黑多子勝定），馬1進3，俥九進八，包2平4！帥六退一，車4進4，帥六平五，車4進1，炮七進四，象5進3！黑反多士象占優。

18. 俥六進六！　…………

紅方抓住戰機，俥殺底士，已找到了一條通向勝利的康莊大道。

18. …………　將5進1　　19. 俥六退七　馬3進1

20. 兵五進一　馬1進3

不殺底相，黑也頹勢難挽。如車2進6（若包1進1?? 俥六進一，車2進6，兵五進一，包1平7，俥六平五，包7進6，帥六進一，車2退6，兵三進一，馬7進5，炮五進四，象5進7，炮七進四！變化下去，紅方大優），兵五進一，以下黑方有兩變：

①包1進5，兵五進一，象7進5，俥六進六，將5退1，俥三進五，車2平3，帥六進一，車3退1，帥六退一，士6進5，俥五退四，馬7進5，炮五進四！將5平6，俥四進三，將6進1，俥六平八，將6進1（若包5平4?? 俥八平五！將6進1，炮五平二！下伏炮二進一殺著）炮五平二！紅勝；

②車2平3，帥六進一，包1進5，兵五進一，象7進5，炮七進四！車3退3，俥六進六，將5退1，炮七平五，馬7進5，俥六進一，將5進1，俥六退二！下伏俥六平五殺招，紅方也完勝黑方。

21. 兵五進一　馬7進5

馬踩中兵無奈。如包1進5? 兵五進一，象7進5，俥六進六！將5退1，俥三進五，士6進5，俥五進七！捉死黑車！下伏

俥六進一殺招，紅勝。

22. 傌九進八!　…………

九路邊傌騰空飛出，精妙之著！紅攻勢如虎添翼。至此，黑棋處境艱難、頹勢難挽了。

22. …………　馬5退3　　23. 傌三退五　將5平6

出將避殺無奈，如車2平6？俥六進六，將5退1，炮七進四，前馬退1，傌五進七！變化下去，黑也難招架。

24. 俥六進一　包5退1

逃中包無奈，如車2進2？傌五進三！將6平5，俥六平五！車2平4，炮七平六，將5退1，傌五進四！士6進5，傌五平七！將5平6，俥七進二，士5退4，炮五平六！下伏俥七平六殺底士擒將凶著，紅勝。

25. 俥六進一

進左肋俥保傌又驅中包，紅勝定。以下黑如接走包5進1〔若包5平2？？俥六平四！將6平5，傌五進三，車2平5，（若象5退3？？？俥四平五，象3進5，傌五進三！絕殺，紅勝；又若馬3進5？？俥四進四，將5退1，傌三進五，車2平4，炮五平六，車4退1，俥四進一！將5進1，傌五進三，下伏俥四平五和傌三退四兩步凶招，紅也勝定）俥四平八，前馬退1，仕五進六，下伏炮七平五！黑中車中凶招後，紅方多子必勝〕，俥六進四，士6進5，俥六退五，包5退1，俥六平四，士5進6，傌五進四，將6平5（若將6退1？？傌四退三，將6平5，傌三退五，下伏傌五進四或傌五進六凶著，紅也勝定），傌四進三，將5退1，傌三退四，將5進1，俥四平六，將5平6，傌四進二，將6平5，俥六進五，將5退1，傌二退四，將5平6，炮五平四，包5平6，仕五進六，車2平5，炮七平四，車5進2，傌八退六！必得

包後伏催殺凶招，紅勝。

此局雙方佈局穩步推進，進入中局黑在第17回合走包2平1，窺打邊傌造成局勢惡化。紅方抓住戰機，俥殺底士、棄相兌兵、傌踩士象、傌炮鎖將，最終得子破城，是一盤抽絲剝繭、蠶食淨盡的佳作！

第85局　（江蘇）孫逸陽　先負　（北京）王天一

五七炮直橫俥三路傌對屏風馬左包封車右中士象

1.炮二平五	馬8進7	2.兵三進一	車9平8
3.傌二進三	卒3進1	4.俥一平二	馬2進3
5.傌八進九	包8進4	6.俥九進一	象3進5
7.俥九平六	士4進5	8.炮八平七	馬3進2
9.傌三進四	…………		

這是2010年10月19日全國象棋個人賽第10輪孫逸陽與王天一之間的一場精彩搏殺。紅方針對黑方左包封車後又進右中象士外肋馬的搏殺型定式，此時紅右傌盤河出擊，顯示出不甘平庸的作戰風格。

在本次大賽10月20日最後一輪蔚強與張強之戰中改走俥六進五！馬2進1，炮七退一，卒1進1，俥六平八，包2平3，傌三進四，車1平4，兵三進一，包8進1，兵三進一，車4進5，兵三進一，車4平6，兵三進一，車6平4，俥二進一，車8進3，炮五進四，將5平4，炮七平六，包3平4，炮五平六，車4退2，俥二進一，車8平5，俥八進三，將4進1，炮六進六，車5進3，仕四進五，車4退1，相七進五，車5平4，俥八退六，卒1進1，兵三平四，後車平3，俥八進五，將4退1，兵四進一！士5

進6，俥二進六，象5退3，俥二平五！紅勝。

9.………… 包8平3!

平包炸兵兑俥，主動求戰，激烈搏殺凶招！一改車1平2以下紅有俥二進二和傌四進六兩路變化，結果均為紅方略為主動的走法和馬2進1變化結果為紅方易走的下法，意欲決一死戰。

10. 俥二進九 包3進3 　　11. 仕六進五 馬7退8

12. 俥六進五 馬2進1

馬踩邊兵捉炮，加快攻殺紅左翼薄弱底線的速度，著法穩正有力。

筆者曾走卒3進1（若包2平3？俥六平八！後包進5，俥八退一，前包平1，傌九退七，包1退1，俥八退三，包3退2，炮五進四！多兵易走，紅優），俥六平八，馬2進4，炮七退一，包2平4，俥八退六，卒3進1！傌四進五，馬4進5，相三進五，卒3進1，俥六平七，卒3進1，俥七進一，車1平2，傌九進七，車2進3，傌五退四，車2平3，傌四進六，包4平1，黑可抗衡，結果黑方走漏成和。

13. 炮七退一 包2進2!

右包巡河，新變！既可防止紅方進傌，又可包2平1打馬出擊，著法靈活多變。如包3平1？？俥六平八，包2平4，傌四進六，車1平4，炮五進四，馬8進7，炮五平九，包4平1，傌九進七，馬1退3，傌六進四，後包退1，炮七平九，前包退6，俥八平九，變化下去，紅反主動、易走。

14. 俥六退三 包3平1 　　15. 俥六平八 卒3進1

16. 炮五進四? …………

炮打中卒出擊，紅方拋出一把最新佈局「飛刀」。在2012年全國象甲聯賽第15輪申鵬先負才溢之戰中改走炮七進二？卒3

進1，傌九進七，包2平5，炮五平三，馬1退2，黑可抗衡。

筆者也曾走過炮七平九，卒3平2，傌八平九，包2平1，傌九平七，後包進4，傌九退七，後包平2，傌七平九，車1平3，傌四退六，包2退2，傌九退三，包2平5，紅多子、黑多卒，互有顧忌，結果巧和。因此，從以下實戰結果來看，這新招並不令人滿意，但敢於亮劍，令人讚歎！

16.………　　馬8進7　　17.炮五退一　包2平1

18.炮七平九　卒3平2!　　19.傌八平九　車1平2

面對紅炮炸中卒的氣勢洶洶攻勢，黑方決定出動大子反擊來考驗紅方的應對。先平過河卒欺傌，凶招！是步反奪主動的關鍵要著！而紅傌吃邊馬，實屬無奈。如傌八進一??馬1進3！炮九進四，卒1進1，傌八退三，馬3退5！黑優。

現黑亮直車，及時有力，是此前黑卒3平2的後續手段。如簡單徑走包1進3得回失子，其效果則相差甚遠。

20.傌九平六…………

平傌忍痛棄回失子，實屬無奈。如炮九平八（若傌九平七？卒2平3，傌七進一，車2進9，仕五退六，車2退5！傌七退四，包1平5，炮九平五，包1退1，變化下去，黑優），前包退3，炮八進八，後包進3，傌四進六，馬7進5（若後包平2，也是黑方殘局佔據主動，不過對紅方而言，可能比實戰效果略好），傌六退八，前包進2，帥五平六，後包退2，炮八退三，卒7進1，傌八進七，馬5進3，炮五平九，卒1進1，炮八平一，卒7進1，傌七退九，變化下去，雖紅多中兵，但已殘底相，局勢平穩。

20.………　　後包進4　　21.傌九退七 …………

先退傌捉包正著。如傌六退二？前包退2，傌六平九，包1

退2，傌四進三，車2平3，俥九平八，車3進9，仕五退六，車3退4，相三進五，車3平4，黑反占優。

21. ………… 後包平2

22. 俥六平九 車2進4

23. 傌四進三 …………

傌踩卒保中炮，明智之舉。如俥九退三？車2平5，俥九進一，包2進1，俥九平八，包2平1，俥八進三，包1退3，兵五進一，車5平6，傌七進六，包1平9，兵五進一，車6退1，傌四進六，包9平8，變化下去，黑多卒、兵種全占優。

黑方　王天一

紅方　孫逸陽

圖85

23. …………車2平1！ 24. 俥九進二 …………

黑平車邀兌，兇悍，獲勝要著！從以下著法可清晰地告訴我們，這步棋是黑方這整套戰術手段的核心，如無此著，黑方此前全部構思都將化為泡影。現紅進左俥交換無奈，如誤走俥九平七???則包1平3！傌七進五，包2進1！黑方捷足先登獲勝；又如俥九平六？車1平3，帥五平六，馬7進5！演變下去，黑可在守住紅攻勢後，即可從容取勝。

24. ………… 卒1進1(圖85)

25. 仕五進四??? …………

雙方步入無俥（車）的傌（馬）炮（包）殘局後，紅揚仕出擊，敗著！導致失勢被動，直至告負。如圖85所示，宜帥五平六！卒2平3，傌三退四，馬7進8，傌四進五，卒3平4，相三

進五，馬8進9，兵三進一！變化下去，紅雖少兵，但雙方對攻，優於實戰，紅可抗衡一戰。

以下殺法是：卒2平3，傌七進六，卒3進1，傌六進七，將5平4，傌七進八，卒3進1，傌八退六，卒3平4！炮五平六，將4平5，傌六進七，將5平4，傌三退五，馬7進5（宜包2平4！炮六退四，卒4進1，變化下去，黑卒臨城下，馬包逞雄也勝定），傌五退六，馬5進4，傌七進八，將4平5，傌八退七，卒4平3（若卒4進1？傌七退八！包1退1，相三進五，變化下去，黑反無趣，取勝漫長），傌七進九，馬4退2，兵五進一，包2進1，帥五進一，包1退1（若包2平7？？傌六進八，卒3平2，炮六退二，包1退1，兵五進一，包7平8，兵五進一！演變下去，紅兵臨城下後，足可抵抗），帥五退一，馬2進1！傌九退八，卒3平2！炮六平九（若傌八退六？卒2平3，後傌進四，馬1進2，兵五進一，卒3進1！下伏卒3進1！四子歸邊絕殺，黑勝），包1平4！傌六退八，包4平2！棄卒後雙包追殺紅雙傌，絕妙，至此，黑方必得一子獲勝。

此局紅方第16回合飛炮炸中卒這把最新「飛刀」乍露尖尖角，尚需透過以後實戰不斷改進才行，否則重演此陣未必得便宜，且易有風險，難把握。

第86局 （湖北）洪 智 先勝 （四川）鄭一泓

五七炮單提傌直橫俥對屏風馬高右橫車騎河互進三兵卒

1.炮二平五　馬8進7　　2.兵三進一　卒3進1

3.傌二進三　馬2進3　　4.俥一平二　車9平8

5. 傌八進九　卒1進1　　6. 俥九進一　卒1進1

7. 兵九進一　車1進5　　8. 炮八平七　車1平7

這是2012年5月16日全國象棋甲級聯賽第6輪洪智對鄭一泓之間的一盤精彩格鬥。雙方以五七炮單提傌直橫俥對屏風馬高右橫車騎河互進三兵卒拉開戰幕。

黑平車殺兵強硬，如包2平1（若馬3進2，俥二進四，象7進5，俥九平四，士6進5，炮七退一，包8平9，俥二進五，馬7退8，以下紅方有兵七進一、相三進一、俥四進三和傌三進四4種不同變化）俥九平六，象7進5，兵七進一，車1平3，炮七退一，馬3進2，兵五進一，馬2進3，炮七進三，馬3進4，炮七退二，卒3進1，俥二進三，變化下去，紅略先、易走。

　9. 俥九平八　馬3進4　　10. 俥二進三! …………

進右直俥，嚴控兵林線，擴先占優，關鍵一招，不給黑方任何子力搶佔兵林線要道。

10. …………　　士6進5　　11. 兵五進一　包2平3

12. 俥八進六! …………

左俥急進卒林線頂包，屬改進後流行走法。紅方在關鍵時刻主動求變，顯然是有更深層次的體會了。在2012年「蔡倫竹海杯」象棋精英賽第6輪蔣川與鄭惟桐之戰中蔣川走俥八平六，馬4退6，傌九進八，卒7進1，傌八進六，馬6進8，俥二平五，馬7進6，俥五平四，馬8退7，雙方呈均勢，結果戰和。

12. …………　　　　包3平6

13. 傌九進八　　　　馬4進6

14. 傌三進四　　　　車7平6

15. 俥八進二!（圖86）…………

進俥追殺底象，進攻欲望強烈！如傌八退六??車6進3，炮

五進四，象7進5，俥八退一，
包8平9，俥二進六，馬7退8，
兵七進一，將5平6，變化下
去，紅略先，優勢不大。

15. ………… 車6平5？？？

在紅方對黑陣地不斷加壓
下，黑騎河肋車貪中兵、犯下大
錯，局勢瞬間落入下風。如圖
86所示，宜走象7進5！俥八進
六，車6平5，俥六進五！象3
進5，炮七平九，將5平6，炮九
進七，將6進1，仕六進五，包8
平9，俥二平四，車8進5！變化

紅方　洪　智
圖86

下去，黑雙車聯手、雖殘底象，但多子多雙卒，強於實戰，足可
抗衡。

16. 炮七平九！　包8進2　　17. 炮九進七　　象7進5
18. 俥二平六　　包8平5　　19. 仕六進五　　包5進3
20. 相三進五　　士5進4　　21. 俥八進九？　…………

紅方抓住戰機，沉左炮、移右俥、補仕相，逐漸形成了四子
歸邊攻勢。至此，黑已步履維艱、頹勢難挽了。紅同樣躍俥，宜
俥八進七，變化下去將更為兇悍有力。

以下殺法是：車8進5，炮九平七！象5退3，俥六進四，車
5平4，俥六平四！馬7退6，俥八平七！車8平6，俥四平八，車
4退2，俥九退七，車6平4，兵七進一，卒5進1，俥七退一，後
車退2，俥七退一，士4進5，俥七平一，後車進2，俥一退一，
卒5進1，俥八進二，士5退4，俥八退六，前車退1，俥七進

八，後車平5，兵七進一！車4退2，俥一退一，車5退1，俥八退九，車5平9，兵一進一，車9進2，兵一進一，車4平6，兵一進一，車6進1，兵一平二，馬6進5，俥八進一，卒5平6，俥九進八，卒7進1，兵二進一，車6退1，俥八退六，車6平8，俥八平四，士4進5，俥四進四，士5進4，兵七進一！馬5進7，俥四退二，馬7退8，兵七進一，車8平5，俥四平二，馬8退6，俥二平三，馬6進8，俥三進二！馬8進9，兵七平六！車5平4（若車5進1？？兵六進一！車5平6，兵六平五！將5平4，俥三進一！絕殺，紅勝），俥三進一！將5進1，俥三平六！以下黑如接走車4進1，俥六退三！紅得車必勝。

　　此局紅方改進佈局後改持續對黑方加壓，造成黑方在第15回合貪殺中兵失誤，進而迅速抓住戰機確立勝勢。湖北隊憑藉洪智這盤勝棋戰勝了四川隊而躍居積分榜首位。

第87局　（內蒙古）蔚　強　先勝　（浙江）黃竹風

五七炮單提俥直橫俥對屏風馬右中象橫車互進三兵卒

　　1. 炮二平五　馬8進7　　2. 兵三進一　車9平8
　　3. 俥二進三　卒3進1

　　這是2012年4月30日江蘇揚州「龍神杯」全國象棋公開賽第2輪蔚強與黃竹風之間的一盤精彩的兩強相遇龍虎鬥。互進三兵卒是中炮對屏風馬的當今流行變例之一。

　　筆者曾先走包8平9，俥八進七，卒3進1，炮八進四，馬2進3，炮八平七，車1平2，俥九平八，象3進5，俥八進六，車8進8！以下紅方有炮七平三！俥三進四和兵五進一3路變化結果均為紅方略優的不同走法，結果均為和棋。

4. 俥一平二　馬2進3　　5. 傌八進九　卒1進1

6. 俥九進一　…………

先搶出左橫俥，新變著！意在出奇制勝。如炮八平七，馬3進2，俥九進一，馬2進1，炮七進三，以下黑方有車1進3和卒1進1兩路變化結果均為黑可抗衡的不同走法，形成了當今棋壇流行的「五七炮直橫俥單提傌對屏風馬挺1卒互進三兵卒」佈局陣式。

6. …………　象3進5　　7. 炮八平七　馬3進2

8. 傌三進四　…………

近來網路上甚傳：此招右馬盤河出擊，先是風行於網路棋戰，以後才在全國各種賽場、賽事中逐漸流行，是紅方的一路創新攻法。以往多走俥二進六，車1進3，俥九平六，包8平9，黑方抗衡手段多種多樣，變化繁複，有的不易掌控。

8. …………　車1進3　　9. 炮五平三　…………

現卸中炮，及時調整佈局陣形，也是當今網路棋戰中的流行著法之一。如急走俥二進六？？車1平4，俥九平四，包8退1，炮七進三，包8平6，俥二進三，馬7退8，傌四進三，包6平3，變化下去，有數盤實戰下來，都證明雙方均勢、和勢甚濃，紅方很難占到便宜。

9. …………　車1平4　　10. 俥九平四　…………

平左橫俥占左肋道是近年來網路棋戰中流行最多的下法之一。2010年全國象甲聯賽上蔣川先勝王斌之戰中，蔣川改走炮七平五！士4進5，俥九平四，車4進2，兵三進一，象5進7，炮三進二，車4退3，炮三進二，象7進5，俥二進六，變化下去，紅雙俥傌雙炮占位靈活，占優。

10. …………　士4進5

先補右中士，納入自己熟悉的軌道。如馬2進1，炮七平五，士6進5，俥四進三，包8進4，則形成了另一路主流變招，黑方不易掌控。

11. 炮七平五　包8進3　　12. 俥四進三　…………

筆者曾走炮三進四，卒5進1，炮五進三，包8平6，俥二進九，馬7退8，俥四進三，卒3進1，炮三平四，卒3平4，炮五平九，馬2進1，變化下去，紅淨多雙兵，黑有過河卒參戰，各有千秋，互有顧忌。

12. …………　包8進1　　13. 仕四進五　卒3進1

14. 俥四進七　卒3進1

進卒吃兵棄中象，大膽之變。也可徑走包2退1，俥四退三，演變下去，雙方變化相當繁複，黑方不易掌控。

15. 俥三進五！　包2平3　　16. 俥九退七　卒3進1

17. 炮三平七　馬2進4　　18. 俥五進三　包3退1

19. 俥四退一　包3平7　　20. 俥四平三　馬4進3??

策馬踩炮過急，錯失反彈機遇。宜包8平7！俥二進九，前包退4！炮七平六，馬4進6，炮五平四，前包進7！變化下去，紅雖多兵，但黑各子占位佳、反彈力甚強，遠遠優於實戰。

21. 俥三進一　馬3退5　　22. 俥七進八　包8進2

23. 俥三平四　馬5進7　　24. 俥二平一　車4進3??

進右肋車驅俥，漏著！宜包8進1！相三進一，車8進8！俥四退六，馬7退9，變化下去，紅右邊俥暫無出路，黑反先易走，強於實戰。

25. 俥八進七　車4退2　　26. 俥四退六　包8進1

27. 相三進一　馬7退9　　28. 俥四進一　馬9進7?

邊馬出擊過於用強，宜車4平3！俥四平一，車3進5！俥一

進三，卒5進1，變化下去，子力對等，形勢接近，強於實戰，黑可周旋、抗衡。

29. 俥四平八　　　　　　象7進5

30. 傌七退六（圖87）　車8進6???

左直車急進兵林線追傌，敗著！導致丟子告負。如圖87所示，宜士5退4！傌六退四，馬7退6，變化下去，黑多中卒、紅多邊相，雙方互纏、戰線漫長，鹿死誰手、勝負難料。

以下殺法是：俥八進六！士5退4，傌六退四，包8平4，仕五退六，車4進4，俥一平三，車8平4，仕六進五，前車平3，俥八退九，馬7退6，俥三進一，車4平6，俥三平四，馬6進4，炮五平六，卒5進1，帥五平四，馬4退3，傌四進二，車3退2，俥四進二，車3平6，傌二退四，卒5進1，帥四平五，馬3進2，俥八進二，卒5平4，炮六平五，象5進3，兵三進一！將5進1，仕五退六，車6進1，俥八進一，車6平9，俥八平五，將5平4，仕六進五！紅方多子，又有過河三兵參戰，勝定，以下黑如接走車9退2，俥五進二，士4進5，俥五平七，卒9進1，兵三進一，車9平7，俥七平六，士5進4，炮五平六！士6進5，俥六平九！卒4進1，炮六退二！下伏俥九進三後再俥九平五殺中士凶招，紅俥炮兵必勝黑車雙高卒單士。

此局雙方佈局車水馬龍，進

黑方　黃竹風

紅方　蔚　強

圖87

入中局黑方在第20、第28兩回合進馬，第24、第30回合進車敗著，導致全盤被動挨打。紅方不失時機，兌車殺包、掃卒、兌馬、殺象，最後以俥炮兵完勝黑方。

第88局 （浙江）趙鑫鑫 先勝 （廣西）潘振波

五七炮單提傌直橫俥對屏風馬右中象外肋馬橫車 互進三兵卒

1. 炮二平五	馬8進7	2. 傌二進三	車9平8
3. 俥一平二	馬2進3	4. 兵三進一	卒3進1
5. 傌八進九	卒1進1	6. 炮八平七	馬3進2
7. 俥九進一	象3進5	8. 傌三進四	…………

這是2012年3月23日「蔡倫竹海杯」象棋精英賽第7輪趙鑫鑫與潘振波之間的一盤短局搏殺。雙方輕車熟路形成了以五七炮單提傌高左橫俥對屏風馬挺1卒右外肋馬中象互進三兵卒陣式開戰。現紅進右傌盤河與平左橫俥占左肋道，堪稱為「姊妹篇」。

在本次大賽中李群先負汪洋之戰中改走俥九平六，車1進3，傌三進四，馬2進1，俥二進六，馬1進3，傌九進八，車1平2，傌八退七，士6進5，傌四進六，卒5進1，兵五進一，卒5進1，俥六平四，包8平9，俥二進三，馬7退8，俥四進七，馬8進7，炮五進五（宜傌六進五！包9平5，炮五進五，士5進4，炮五平八，車2退1，俥四退三，士4退5，俥四平七，黑多中卒、紅多底相，變化下去，和勢甚濃），士5退6，兵七進一，車2平5，炮五平一，包2平9，兵七進一，卒1進1！俥四平三，馬7退5，俥三平四，車5進1！下伏包9進4打兵先手，黑優，結果黑勝。

8. …………　　車1進3　　9. 炮五平三　車1平4

10. 俥九平四! …………

左橫俥占右肋道護傌出擊，是2011年全國大賽首次亮相的新戰術，一改以往炮七平五，以下黑有士4進5和士6進5兩路變化結果均為紅優的不同走法，意在出奇制勝。

10. …………　　包8退1　　11.傌四進三　包8進5

左包退而復進是黑方拋出的最新防禦戰術，但效果並不太理想。在2012年江蘇省第5屆棋王賽上李全軍與李炳賢之戰中曾走出包8平1，俥二進九，馬7退8，傌三進二，將5進1，俥四平二，變化下去，紅俥傌炮直插黑左翼弱點，並以多兵優勢穩穩佔先，結果紅勝。

12. 俥四進七! …………

急進右肋俥點穴象腰出擊，這是一步反先占優的獲勝要著!

12. …………　　士4進5　　13. 傌三進五　將5平4

出將退敵，別無良策，只好對攻。如車4退1？炮三進五，車4平5，炮三平八，車5平2，俥四退三，馬2進1，炮七平五！車2進1，俥四平七，象7進5，俥七平九！馬1退2，傌九進八，變化下去，紅淨多雙兵底相，占優。

14. 仕四進五(圖88)　包8平3

平包炸兵叫殺，破釜沉舟，決一死戰，實屬無奈。如圖88所示，黑如車4退1？傌五退三，包2平3，相三進五，馬2進1，炮七平六，車4平6，俥四退一，士5進6，傌四退三！下伏傌四進六和兵三進一兩步凶招，紅也大優；又如包2退1？傌五進七，包8平3，傌九進七，車8進9，後傌進八，車8平7，俥四退八，車7退2（若車7平6？？帥五平四，車4退2，炮三平六，將4平5，傌八進九，演變下去，紅優），傌七退六，車7平3，

兵三進一，包2平4，俥四進六，將4平5，兵三進一，馬7退8，俥四平五，車3平8，俥五退一，變化下去，仍紅方占優。

15. 炮七平六　車4進4

紅平仕角炮叫將，是避免丟俥的唯一選擇。

黑果斷棄車殺炮，一車換雙無奈。

16. 俥二進九　車4平7

17. 俥二平三　…………

平俥壓馬老練，如俥二退九，包3平9，相三進五，車7退

黑方　潘振波

紅方　趙鑫鑫
圖88

1，俥二平三，車7平8，傌五退七！變化下去，雖仍紅占優，但沒有實戰殺法精彩。

17. …………　車7進2　　18. 俥四退八　車7退4

退車殺兵避兌，無奈。如車7平6，帥五平四，包3平9，兵三進一，包9平7，兵三進一，馬2進1，傌五進三，馬7退9，俥三平一，包7退5，俥一退一，包7退1，俥一退二，演變下去，紅俥傌雙高兵雙仕必勝黑馬雙包三個高卒雙士。

19. 俥四進九！　…………

紅方抓住戰機，棄肋俥砍士是步高瞻遠矚的致命一招！黑方由此步入絕境。

19. …………　馬7退6　　20. 俥三退五　馬6進5

21. 俥三進一！　包3平9　　22. 俥三平七　馬5進7

紅方兌車棄傌殺卒後，現可追回失子了。黑如馬2進1？俥

七進二，包2進5，俥七平五！將4平5，俥五退一！紅俥砍馬殺卒後，變化下去，也勝定。

以下殺法是：俥七平八！包2平5，俥八平三，馬7進9，俥三進四，將4進1，俥三退六！包9平5，帥五平四！至此，紅俥嚴控黑馬雙包後，紅左邊傌可從容出擊取勝。據此，可充分顯示出紅方「一車十子寒」的巨大威力！黑方只好城下簽盟，紅勝。

此局黑方在第10和第11兩個回合中左包「退而復進」的新變尚需在實戰中繼續錘煉、精心改進、不斷完善後，才能真正站穩腳跟。否則重演此陣，恐仍有風險和疑惑。

第89局 （廣東）許銀川 先勝 （廣東）呂 欽

五七炮直橫俥三路傌對屏風馬高右橫車騎河互進三兵卒

1. 炮二平五	馬8進7	2. 傌二進三	車9平8
3. 俥一平二	馬2進3	4. 兵三進一	卒3進1
5. 傌八進九	卒1進1	6. 炮八平七	馬3進2
7. 俥九進一	卒1進1	8. 兵九進一	車1進5
9. 俥二進四	象7進5	10. 俥九平四	車1平4
11. 傌三進四	士4進5		

這是2012年5月21日第4屆「淮陰韓信杯」國際名人賽第4輪兩位中國廣東棋手許銀川與呂欽之間的一場精彩的「德比」之戰。雙方輕車熟路、很快就演成五七炮直橫俥三路傌對屏風馬高右橫車騎河左中象右中士互進三兵卒拉開戰幕。

補右中士固防是呂欽在重大賽事上喜用的走法。而在本次大賽5月22日第二天的趙鑫鑫先和許銀川之戰中，許銀川卻改走士6進5，傌四進三，包8進2，仕四進五，馬2進1，炮七退一，包

2進1，炮五平三（卸中炮是趙鑫鑫拋出的最新中局攻殺飛刀）！包2平7，炮三進四，包8平4，俥二進五，馬7退8，俥四進五，馬8進7，兵三進一（若炮三平五，車4平7，相三進五，車7進1，兵五進一，馬7進5，俥四平五，車7平9，仕五退四，包4進2，仕六進五，變化下去，子力對等，局面平淡，局勢平穩），包4退2，相三進五，馬1進3，炮三平二，包4進1，俥四退三，包4平8，兵三進一，馬7退9，兵三平二，馬9進8，俥四進三，馬8退6，雙方戰和。

12. 傌四進五	馬7進5	13. 炮五進四	卒7進1
14. 炮七平二	將5平4	15. 仕四進五	卒7進1
16. 俥二進一	卒7平8	17. 俥四平三	車8平9
18. 炮二平六！	…………		

炮平左仕角叫將，是許銀川拋出的一把最新改進型中局攻殺「飛刀」！一改俥三進一雙方變化相對平穩的走法，意在出奇制勝。如俥三進一，卒8進1，俥二退二，包8進5，俥二退一，車9平7，俥三進七，象5退7，俥二平六，車4進2，仕五進六，包2平9，炮五退一，馬2進1，仕六退五，包9進4，兵五進一，雙方子力對等，和勢甚濃。

18. …………	將4平5
19. 兵七進一	車4平3
20. 相三進五	車3平4
21. 俥二平七	馬2退3
22. 炮五退一（圖89）	車4退2???

在雙方對攻中，黑現退右騎河肋車，敗著！由此黑勢一蹶不振，導致告負。如圖89所示，宜卒9進1！炮六平七，馬3進5，俥七進一，車9進3，傌九進七（若炮七進七??象5退3，俥七

進三，車4退5，俥七退二，車4
進2！紅炮炸雙象無便宜，追不
回失子，黑反多子占優），包2
平3，俥七進八，車4退1，變化
下去，雙方對峙，互有顧忌，強
於實戰。

23. 俥七退一　車4平5
24. 兵五進一　象3進1

先飛右邊象，旨在減少紅七
路俥的威脅。如馬3進2??炮六
平七，象3進1，相五退三，下
伏炮七平五的手段，紅方反先。

25. 俥七平九　象1退3
26. 炮六平七　馬3進2
27. 炮七進六　包8平6
28. 俥九進五！　包2平4
29. 炮七平六！…………

圖89

紅方不失時機，平俥炮打象、沉左俥追象，現又平炮點穴、
精巧殺象，大佔優勢。

以下殺法是：車5平3，俥三進五（吹響攻擊號角，開始圍
城之戰）！車3退2，俥三平八！包4平2（若車3平4??俥九平
七，車4退1，俥七平六，將5平4，俥八退一，包4平2，俥八
平九，車9平8，俥九進四，將4進1，炮五平六！下伏俥九進八
的攻擊手段，紅也勝勢），俥八退一，車3平4，俥八平七！包2
平3，俥九進八，車9平8，俥八進六！俥到成功，破城擒將。以
下黑如續走車8進3，俥九平七，車4退1，前俥平六！將5平

4，傌六進七，包6平3，俥七進二！車8退1，俥七退一，卒9進1（若車8平9?? 俥七平二！黑8路卒也難逃厄運），俥七平一！殺邊卒後，紅俥炮雙高兵可完勝黑車高卒單缺象。

此局許銀川這把新中局攻殺「飛刀」已高奏凱歌，重演黑陣，一定請小心為佳！

第90局　（河北）陸偉韜　先勝　（黑龍江）聶鐵文

五七炮單提傌直橫俥對屏風馬右中士象左包封車

1. 炮二平五　馬8進7　　2. 傌二進三　車9平8
3. 俥一平二　馬2進3　　4. 兵三進一　卒3進1
5. 炮八平七　士4進5　　6. 傌八進九　馬3進2
7. 俥九進一　象3進5　　8. 俥九平六　包8進4

這是2012年6月6日全國象甲聯賽第7輪陸偉韜與聶鐵文之間的一盤精彩對決。雙方很快以五七炮單提傌直橫俥對屏風馬右中士象左包封車互進三兵卒拉開戰幕。急進左包封車是黑方常用的反擊套路。如卒1進1，俥二進六，車1進3，炮七退一，包8平9，俥二進三，馬7退8，傌三進四，馬8進7，傌四進三，包9進4，俥六進七，包2平4，俥六平八，馬2進1，炮七平四，包9平7，傌三退四，車1平4，仕六進五，卒3進1，炮四平二，卒3進1，傌九進七，車4平3，變化下去，局勢混亂、較難把握、互有顧忌。

9. 傌三進四　…………

右傌盤河，主動出擊，明智。如俥六進五？卒3進1，俥六平八，馬2進4，俥八進一，馬4進3，兵七進一，車1平3（若車1平4？仕四進五，馬3退4，俥八退二，車4平3，兵九進一，

車3進5，俥八退一，車3平2，傌九進八，車8進4，炮五平四，卒5進1，傌三進四，馬4進6，相三進五，包8進1，俥二平三，紅反略好），炮五平六，馬3退4，相三進五，馬4進6！黑方滿意、子位略好、易走。

9. ………… 　　車1平2

亮右直車出擊，穩健！如包8平3！俥二進九，包3進3，仕六進五，馬7退8，俥六進五，馬2進1（亦可卒3進1），炮七退一，包2進3（若包2進2，俥六退三，包3平1，俥六平八，卒3進1，炮五進四，馬8進7，炮五退一，包2平1，炮七平九，卒3平2，俥八平九，車1平2，俥九平六，後包進4，傌九退七，後包平2，變化下去，黑雖多卒象，但局勢混亂，難以掌控，容易失守），俥六平八，卒3進1，傌四進六，包3平1！仕五進六，包2進4，帥五進一，包2平4，傌六進四，士5進6，炮五進四，士6進5，炮五退一，紅雖殘底相，但雙方對攻激烈，互有顧忌。以筆者之見，凡不具備相當精確計算力者，是很難掌控此路變化的。

10. 俥二進二　…………

急進右直俥頂炮且「生根」，穩正。如先傌四進六？車2平4，俥二進一，包8平6（若車8進1？兵九進一，變化下去，紅可從容擴先；又若卒5進1？？兵五進一，馬2進1，炮七平八，包2進2，傌六退五，包2進2，俥六進八，士5退4，兵七進一，卒3進1，俥二平七，車8進1，傌五進七，車8平3，俥七進二，包2退2，俥七平九，車3進4，俥九平二，卒5進1，炮八退一！紅略好），傌六進四，車8進8？俥六平二，車4進7（若車4進5？傌四進三，將5平4，仕六進五，車4平7，俥二進二，車7平6，炮五平四，包6進3，帥五平四，車6退4，傌三

進一，車6平9，俥二進一，車9退1，俥二平九，變化下去，紅優），炮五平四（若炮七退一？馬2進3！紅左翼立刻危機四伏），車4退1（若車4平3或車4平6，則相三進五！活捉黑車後紅勝勢）！相三進五，車4平5！傌四進三，包6退5，炮四平三，車5平4，黑多中卒，車馬包站位好，形勢看好，感覺滿意。

10. ………… 馬2進1

馬踩邊兵捉炮正著。如包8平3？？傌九進七，車8進7，傌七進八！車8退3，傌八進七！車2平1，俥六平八！包2平1，炮七平八，卒3進1，炮八進七，車8平3，傌四進六，包1進4，俥八進七，士5進4，傌六進四，士6進5，傌四進三，將5平6，炮五平四，變化下去，紅攻勢強大。

11. 炮七平六　卒3進1

渡3卒邀兌，通活馬路，穩正。如包2平4，俥六平四，包8退2，傌四進三，卒3進1，俥四進四，包8進2，俥四退二，包8退2，兵五進一，包4進1，傌三退四，包8進1，炮五平三，包4退1，相三進五，卒3平2，仕四進五，包8平6，俥二進七，馬7退8，俥四進一，車2進4，炮六進一！雖雙方仕（士）相（象）全、兵卒等，大子基本相等，但紅反主動易走。

12. 傌四進六　…………

躍傌騎河出擊，力爭主動，穩健之變。也可炮六進一！包8平4，俥二進七，馬7退8，俥六進二，卒3平4，俥六進一，包2平3，仕六進五，包3進7，傌四進六，包3平1，俥六平八，車2進5，傌六退八，卒1進1，傌九退七，包1平2，傌八進六，馬8進7，傌七進八，卒1進1，傌八進九，步入殘局後，紅雖殘中相，但雙傌中炮靈活占優。

12. ………… 卒3進1

13. 傌六進四 士5進6

14. 俥六平八 卒3平2

15. 俥八平七 士6進5

16. 炮五進四 車2平4??

平右貼將車捉炮，漏著！錯失反先機會。宜先串打紅傌炮為妥，改走包8退3！俥二平四，卒2進1！變化下去，黑方有望得子反先，遠遠強於實戰。

17. 仕四進五 包2進1?

急進右包驅傌過於樂觀，一旦紅傌起活後對黑方威脅很大。

宜包8退3！俥二平四，包2進1！炮五退一，包2平5！黑雙包齊鳴，搶佔要隘，演變下去，強於實戰，足可一搏。

18. 傌四退五 卒2進1

19. 炮五平六 車4平2?

黑方連續兩次錯失戰機後，現逃車以保持複雜變化，不是時機，從以下結果分析，並不理想。宜走車4平3邀兌七路俥更為穩健。

20. 俥七進五！ 卒2平1

21. 前炮平八 馬1退3

22. 炮八平三(圖90) 馬3退5???

當紅左俥直插卒林棄傌轟包後，瞬間組成強大攻勢之際，黑相台馬退中路同時踏紅俥炮，敗著！導致失子告負。如圖90所示，宜馬3進4！仕五進六，包8退3，兌掉左仕角炮這個後患

後，變化下去，黑方還有一線生機，優於實戰。

以下殺法是：俥七平九，馬5退7，俥九平三，包8平7，俥三平二，車8進3，俥二進四，車2進6，傌五退三！馬7進6，俥二平四，馬6進7，俥四退三，馬7進6（若馬7進8？炮六退一！必得紅俥），俥四退二！車2平5，炮六平五！車5平7，相三進一，車7平9，俥四進六，車9進1，俥四退二，卒1平2，兵三進一，卒2平3，俥四平八，將5平4，兵三進一，車9進2，仕五退四，車9退5，俥八進四，將4進1，俥八退一，將4退1，炮五進六，卒3進1，俥八退二！至此，形成紅俥炮高兵單缺相必勝黑車雙卒雙象的局面，紅勝。

此局黑方在第16回合平車捉炮在第17回合進包驅傌和第22回合走馬3退5敗著，導致黑勢一落千丈，最終黑車雙卒敗於紅俥炮高兵。

第91局 （山東)孟 辰 先勝 （浙江)于幼華

五七炮直橫俥三路傌對屏風馬右中象橫車互進三兵卒

1. 炮二平五	馬8進7	2. 傌二進三	車9平8
3. 俥一平二	馬2進3	4. 兵三進一	卒3進1
5. 傌八進九	卒1進1	6. 炮八平七	馬3進2
7. 俥九進一	象3進5	8. 俥九平六	…………

這是2012年7月4日全國象甲聯賽第10輪孟辰與于幼華之間的一場生死大戰。雙方以五七炮單提傌直橫俥對屏風馬右外肋馬中象互進七兵卒拉開戰幕。

紅左橫俥先搶佔左肋道出擊，屬當今重要的流行變例之一，是紅方搶先發難、決一死戰的重頭戲之一。如俥二進六，車1進

3，俥九平六，包8平9，俥二進三，馬7退8，炮七退一，士6進5，兵五進一，馬8進7，俥六進二，包9退1，炮七平二，包2平3，變化下去，雙方各攻一翼、互不相讓，各有不同攻守變化。

8. …………　車1進3　　9. 傌三進四　…………

右傌盤河出擊，屬流行走法。筆者改走俥二進六！包8平9，俥二平三，車8進6，俥六進六，包2平3，炮五平六（若俥六退三??馬2進1，炮七平六，車8平7，炮六進七，卒3進1，變化下去，對攻激烈，黑方不落下風），包9退1，相三進五，士4進5（若包9進5??傌三進一，車8平9，兵七進一！紅優），俥六退三，包9平7，俥三平四，車8退2，俥四進二，包7平9，炮七退一，變化下去，紅多兵稍優。

9. …………　士6進5

補左中士正著。如馬2進1，俥二進六，馬1進3，傌九進八，車1平2，傌八退七，士6進5，傌四進六，卒5進1，兵七進一，包2平4，俥六平四，包8平9，俥二進三，馬7退8，兵七進一，象5進3，炮五進三，象7進5，炮五退一，包9平6，俥四進四！紅俥傌炮占位靈活，易走。

10. 俥二進三！　…………

突然俥進兵林線，冷僻之招！意欲出奇制勝。以往常見走法是傌四進六，包8進1，炮七平六，卒5進1，兵五進一，卒5進1，傌六進五，象7進5，炮五進五，士5退6，炮五退二，車1平4，俥二進一，包8進3，炮六平五，卒3進1，雙方步入了激烈對攻局面，互有顧忌。

10. …………　包8平9　　11. 俥二平四　車8進4

12. 傌四進六　包2退1?

退右包以防紅騎河傌赴臥槽，感覺有消極的味道，緩手！宜

卒5進1為上策，以下紅如接走炮五平三，卒7進1，俥六進三，馬2進1，炮七平五，卒7進1，俥六平三，車1平4，炮三進五，包2平7，俥三進三，車4進1，雙方兌子交戰後，黑反多邊卒易走，強於實戰，足可對搏。

13. 傌六進四　　　　包9退1

14. 炮五平三(圖91)　　包9平6??

左包平象腰打俥，敗著！導致局勢惡化，如圖91所示，宜士5進6較為頑強：以下紅如接走傌四退五？卒5進1！傌五退三，士4進5！俥四進一，車8進2，傌三退五，包9進5！黑多邊卒反先，遠遠優於實戰；又如紅續走：炮三進四？包2平6，炮七平四，車8退1！兵三進一，卒9進1，炮三進三，包9進2，兵三進一，包9平7，炮三退三，車8平7，俥六平八，馬2進1，俥八進二，卒1進1，雙方對峙，黑雖殘底象，但下伏車1平4後，再進卒5進1打傌的先手棋，多卒易走，強於實戰，足可一拼。

15. 傌四進三　　車8退3

16. 炮三進四?　　卒5進1

飛炮炸卒護傌，漏招，錯失擴優機會。宜炮七平四！車1退2，俥六進七，車8平7，炮四進六！下伏俥六平八凶著，黑方難應。

17. 炮七平三　　車1平5

18. 仕六進五　　卒5進1

19. 兵五進一　　車5進2

黑方　于幼華

紅方　孟辰

圖91

20. 俥四進三　…………

黑兌中卒、車離卒林；紅連「擔子炮」，右肋俥趁勢搶佔卒林線要道。此刻，紅已完全掌控住局面，開始步入佳境。

20. …………　車5平7　　21. 後炮平五?　…………

後炮鎮中，過急！宜後炮平八！馬2進1，相三進五，車7退1，俥六進七！變化下去，紅方可得子大優。

21. …………　車7平5　　22. 炮五平四　將5平6???

出將護包，頂在「杠頭」上，敗著！黑已頹勢難挽了。宜士5進6！俥四進一，包2平7！俥四進一，馬7進5，炮三平四，士4進5，俥六平八，馬5退3！前炮退一，卒3進1！兵七進一，車5平3，相七進五，車3平7！相三進一，車7平6，相一退三，包7進7！俥四平二，包7平2！前炮平五，車6平5，俥二退三，馬2進1！黑雖殘底士，但多邊卒，子位靈活、強於實戰，足可抗衡。

23. 炮三退五　…………

也可徑走俥六進七！得子入局。

以下殺法是：將6平5，炮四進六，包2平6，俥四進二！馬7進6，俥六進七！車8平7，俥四平三，車5進1，炮三進五，車5退3，炮三退四，馬6退8，俥三平四，馬8退6，炮三平五，馬6進7，俥四退三，車5進3，兵七進一！馬2進1，兵七進一，馬7進8，兵七進一，卒1進1，兵七進一，卒1平2，兵七進一！卒2進1，俥六退六！此刻，紅退肋俥護傌、兵臨城下入局，淨多一大俥完勝。

此局紅方開局搶先變招，有出奇制勝之意；中局穩步進取得子，順利掌控局面；殘局各大子配合、兵臨城下擒將。

第92局 （浙江）趙鑫鑫 先負 （江蘇）徐 超

五七炮過河俥渡中兵對屏風馬兩頭蛇右中象高右包打車

1. 炮二平五　馬8進7　　2. 傌二進三　車9平8
3. 俥一平二　卒7進1　　4. 俥二進六　卒3進1
5. 傌八進七　馬2進3

這是 2012 年 8 月 29 日全國象甲聯賽第 17 輪趙鑫鑫與徐超代表浙江與江蘇兩隊的最後一場比賽：前面四局慢棋雙方打平後加賽首局又戰和，故此仗是兩隊強強相遇的生死肉搏戰。雙方弈成棋壇盛行的中炮過河俥對屏風馬兩頭蛇陣勢。

筆者曾走過炮五進四，馬7進5，俥二平五，包2平5，相七進五，馬2進3，俥五平七，車8進1，炮八進二，車8平6，炮八平五，士4進5，俥九進一，車6進6，俥九平三，車1平2，傌八進六！車6退3，兵七進一，卒3進1，俥七退二，馬3進5，炮五進三，象7進5，兵三進一，包8平7，傌三進二！在雙方對峙中，紅多兵略優，結果雙方戰和。

黑跳右正馬，成屏風馬兩頭蛇陣式。如包2平5??俥二平三！馬7退5，炮五進四，馬2進3，炮八進二，卒1進1，炮八平五，包8進5，相七進五，車1進3，後炮進三，象7進5，炮五平八，包8退4，俥九平八，包8平2，俥八進六，車1平2，俥三平八，紅淨多中兵略先。

6. 兵五進一　…………

急進中兵出擊，大膽果斷，破釜沉舟！因最後決賽棋採用的是「和棋黑即勝」的原則，紅不獲勝就無退路。如俥九進一，士4進5，俥九平六，包2平1，兵五進一，車1平2，傌三進五，馬

7進6（另有車2進6和包1進4兩種變化結果均為各有千秋、互有顧忌），兵五進一，馬6進5，傌七進五，包1進4（若車2進7，兵五進一！紅棄子後有攻勢大佔優勢），傌五進四，包1退2，炮五進四（若傌四進三，包1平5，仕六進五，車8進1，傌三退五，車2進7，傌五進七，象3進5，俥六進四，包5進1，俥六平五，車2退2，傌七退九，車2平1，俥二退二，車1退2，俥五退一，包8進1，和勢甚濃），象3進5（若馬3進5，炮八平五！變化下去，紅有攻勢大優），炮八平五，包1平5，傌四退五，演變下去，不管黑方是否兌中炮，紅雙俥靈活、中炮有力，占優。

6.………… 士4進5 7.兵五進一 …………

強渡中兵搶中路，邀兌中卒，按既定方針出擊。如傌七進五？包2進1，俥二退二，象3進5，炮八平七，包2進3，兵七進一，馬3進4，俥九平八，包2平7，兵五進一，馬4進3，兵五進一，卒7進1！俥二進二，包7進3，仕四進五，卒7進1！傌三退一，包7平9，兵七進一，馬3進5，相七進五，包8平9！俥二進三，馬7退8，傌五進四，象5進3，傌四退三，後包進4，雖形成混亂局勢，但黑多象略好。

7.………… 包2進1 8.俥二退二 包8平9

平包兌俥，旨在簡化局勢，著法穩正。如象3進5，傌七進五，卒5進1，兵七進一，馬3進5，炮八平九，卒5進1，俥二平五，卒3進1，俥五平七，馬5進3，傌五進六，包2平5，仕六進五，車1平4，傌三進五，包8進1，變化下去，雙方均勢。

9.俥二平六 …………

俥平左肋道避兌，老練，意欲保持複雜變化，以亂中取勝。如徑走俥二進五？？馬7退8，傌七進五，卒5進1，炮五進三，

象3進5，炮八平五，車1平4，俥九平八，包2平5，俥八進六，馬8進7，雖雙方子力對等，但黑勢滿意、好走。

9. ………… 包2進1(圖92)

10. 兵七進一?? …………

急進七兵邀兌出擊，錯失和機。如圖92所示，宜先進盤頭俥保護中兵，待機會反擊，改走俥七進五！包2平5，炮五進三，卒5進1，炮八平五，車8進3，俥九平八，象3進5，兵三進一，車1平4，俥八進四，車8平4！俥六進二，車4進3，兵三進一，象5進7，炮五進三！馬7進5，相七進五，包9平5，炮五進二，象7進5，兵七進一，卒3進1，俥八平七，雙方子力完全對等，變化下去，和勢甚濃。

由於這盤棋根據賽事規定，和棋即為黑勝的原則，紅方為此是肯定要選擇複雜的盤面變化來對搏一下。其實，硬拼往往不一定會贏，但已實屬無奈了。

10. ………… 象3進5

11. 兵七進一 包2平5

12. 俥七進五 象5進3

在雙方兌兵卒的同時，巡河包又趁勢拿下紅中兵來邀兌中炮略好。此刻，黑方陣形工整，以後紅要強攻估計難以奏效。

13. 炮八平七 車1平2

現在紅方才想到平七路炮打馬，形成五七炮盤頭俥對屏風馬雙直車互兌七兵3卒陣式出擊，但為時已晚，因黑右巡河包已搶

黑方　徐　超

紅方　趙鑫鑫

圖92

先佔據中路、邀兌中炮反先啦！至此，紅已很難反先了。

14. 俥九進一　包5進3!

硬兌中炮，老練、穩健，子力越少越難以發揮紅方五七炮盤頭傌的反擊作用，勝利的天平，已開始向黑方傾斜了。

15. 相七進五　卒5進1　　16. 俥九平四　車8進3

17. 俥四進三　車2平4　　18. 俥六進五　士5退4

19. 傌五進七　馬7進5　　20. 傌七進五　包9平5!

黑按既定方針堅持由兌子來簡化局勢，對無可奈何的紅方非常不利，黑現反架左中包後，形勢更樂觀，離勝利也更近了。

21. 俥四進一　馬5退7?

同樣退馬，宜馬3退5！傌五進七，前馬進4（妙，同時一馬踩3子）！傌七進五，象3退5，俥四退一，馬4進3！得子勝定。

以下殺法是：俥四進二，馬3進5，傌五進七，士4進5，俥四進一，包5進5（也可馬5進4！傌七進五，象3退5，變化下去，黑也勝定）！俥四退五，包5退2，傌七退五，象3退5，俥四平八，馬7進6，俥八進一，馬6進7！傌五進七，象5進3（亦可馬5進6！變化下去更有力），炮七平九，馬5退3，傌七退五，車8平5！必得中傌，黑勝定，以下紅如接走傌五進七，包5平3，仕六進五，包3退2，俥八進二，象3退5，黑方多子多卒多象也必勝。

此局紅方為取勝，從一開戰就強攻，效果很差，不能效仿；黑方巧妙抓住紅方心理弱點，果斷還擊、見招發式，靈活化解紅方攻勢，利用兌子簡化局面的方式，最後破城，為本隊最終獲勝立下頭功。

第93局 (廣東)張學潮 先勝 (黑龍江)聶鐵文

五七炮直橫俥三路傌對屏風馬右中士象左包封車
互進三兵卒

1. 炮二平五	馬8進7	2. 傌二進三	車9平8
3. 俥一平二	馬2進3	4. 兵三進一	卒3進1
5. 炮八平七	士4進5	6. 傌八進九	馬3進2
7. 俥九進一	象3進5	8. 俥九平六	包8進4
9. 傌三進四	車1平2		

這是 2012 年 3 月 19 日第 2 屆「蔡倫竹海杯」象棋精英賽第 2
輪張學潮與聶鐵文之間的一場精彩對決。雙方輕車熟路很快就演
成五七炮直橫俥三路傌對屏風馬右中士象外肋馬左包封車互進三
兵卒開戰。

黑先亮右直車，穩健、老練。如馬2進1，炮七平八，包2
進4，仕四進五，包8進2，俥六進五，車1平4，俥六進三，將5
平4，傌四進六，將4平5，傌六進四，將5平4，演變下去，雙
方互纏、各有顧忌。

10. 俥二進二！ …………

升右直俥頂左包，且生根後進行防守，創新之招！一改傌四
進六騎河後再赴臥槽的著法，旨在出奇制勝。在 2010 年全國象
棋個人賽上陳寒峰先和李艾東之戰中，陳寒峰改走傌四進六，車
2平4，俥二進一，包8平6，傌六進四，車8進8，俥六平二，車
4進7，炮五平四，車4退1，相三進五，車4平5，雙方互纏，各
有千秋。

10. ………… 馬2進1 11. 炮七平六 包2平4

12. 俥六平四　卒3進1！

棄3卒，準備棄子出擊，兇悍之變！看來黑方對此路佈局研究頗深，很有機會。以往多走包8退2巡河退守，較為穩健，且易掌控。

13. 兵三進一　卒7進1　　14. 俥二進一！　車8進6

15. 傌四退二　包4平3　　16. 炮五平三　卒3進1

17. 相七進五　卒3平4　　18. 俥四平七　包3進5

19. 傌二進四　卒4進1　　20. 炮三進五　車2進7

21. 相五退七　卒1進1

黑方按照既定方針：殺兵棄包、平卒壓炮、升包壓俥、衝卒吃炮、進車壓傌、急進1卒，雙方攻防緊湊、滴水不漏，很見功力。至此，雖仍是兩分之勢，但黑方棄子戰術成功！

22. 仕四進五　馬1退2　　23. 仕五進六　卒1進1

24. 炮三平二　…………

平炮出擊，也可徑走傌四退六！包3退1，炮三平二，卒1進1，炮二退五，包3進3，俥七退一，車2平4，傌九進七，馬2進4，傌七進六，車4平8，前傌進八，紅在殘仕缺相少雙兵後，仍多子占優，雙方各有千秋。

24. …………　　　　　卒1進1

25. 傌九退八（圖93）　包3退3???

包退象台巡河，敗著！錯失和機，易被紅方利用。如圖93所示，同樣退包，宜包3退7！相七進五，車2進2，傌四進六，包3平4，炮二進二，包4進3！俥七進五，車2退3，俥七平八，卒7進1，相五進三，馬2進3，俥八平六，馬3退4，俥六退一，車2平5，相三退五，車5平9！黑方棄包兌傌、連殺雙兵後，形成了紅俥炮仕相全對黑車三個高卒士象全的正和局面。

26. 相七進五　車2進2

27. 傌四進六　士5進6

28. 炮二進二　將5進1

29. 俥七平二　包3退3

30. 俥二進六　卒5進1??

<div align="center">

黑方　聶鐵文

紅方　張學潮

圖93

</div>

現挺中卒空著，宜運車出擊、驅傌趕炮防守為妥，改走車2退1！俥二平四，車2平8，炮二平四，車8平3，炮四平八，車3退4！雖已殘雙士，但變化下去，優於實戰，黑可對抗。

以下殺法是：俥二平四！包3平4，俥四退一，車2退3，炮二退六，車2進2，俥四平八！包4進2，仕六退五，象5退3，炮二進二！卒7進1，兵五進一，將5退1，兵五進一！至此，紅方砍士殺中卒後，形成了俥傌炮兵四子壓境、破城入局勝勢，黑只能含笑起座、城下簽盟，告負。

此局黑方在第13回合棄包戰術獲得成功後，紅方沉著應對、處變不驚，顯示出老練、成熟、驚人的中盤搏殺能力：先是步步為營，頑強頂過黑方攻勢，再果斷大膽棄子反先，最終洞察時局、抓住黑方第25回合退包漏著，反擊成功。

第94局　（北京)唐　丹　先勝　（廣西)林延秋

五七炮三路傌兌右直俥對屏風馬右中象士平包兌車

1. 炮二平五　馬8進7　　2. 傌二進三　車9平8

3. 俥一平二　馬2進3　　4. 兵三進一　卒3進1

5. 炮八平七　馬3進2　　6. 傌三進四　象3進5

7. 傌四進五　包8平9

這是2012年10月10日全國象棋個人賽女子組首輪唐丹與林延秋之間的首盤巾幗之戰。雙方以五七炮三路傌對屏風馬右外肋馬中互進三兵卒開戰。黑現平包兌車,擺脫拴鏈出擊,正著。

筆者曾走馬7進5?炮五進四,士4進5,俥二進五!卒7進1,兵三進一(若俥二平三,包8平7!變化下去,黑反佔先),車1平3,兵七進一,車3進3,兵七進一!雖雙方對峙,但變化下去,紅多兵略優。

8. 俥二進九　馬7退8　　9. 傌五退七　士4進5

10. 傌七進八　…………

紅右盤河傌出擊,不惜數步連殺雙卒後現兌右包,過急。此刻,紅雖多雙兵,但左翼子力出動緩慢,則同時也成為紅方的弊病。以往實戰中常出現傌七退五,車1平4,兵七進一,以下黑方有車4進5和車4進6兩路另有糾纏的不同走法。

10. …………　包9平2　　11. 兵九進一　車1平4

紅挺九路兵,意味深長,左翼大子仍按兵不動,顯然是有備而來。

黑亮右貼將車,不如先拿實惠改走馬2進3,變化下去,黑反易走。

12. 兵九進一　包2平1

平右邊包頂住紅九兵,不給紅左邊俥出擊機會,正招!如卒1進1?俥九進五,包2進7,俥九平八,車4進9,帥五進一,包2平1,炮七平九,紅雖殘底仕,但多雙兵大優。

13. 俥九進四　車4進4

升右貼將車護馬，穩正。如馬2進3？俥九平七，馬3進5，相三進五，卒1進1，俥七進二，馬8進9，俥七平九，包1平2，俥九退一，變化下去，紅反多中兵易走。

14. 傌八進九　馬2進4

進右馬騎河踩雙炮正著。如卒1進1？俥九進一，包1進5，俥九退三，馬2進3，俥九進七，以黑方有兩種應著：①士5退4，炮五退一；②車4退4，俥九退三，馬3進5，相三進五，馬8進9，兵五進一，這兩路變化下去，都使黑方殘局難走。

15. 傌九進八　…………

躍傌追車、護炮出擊，終於左翼子力全部投入戰鬥，是爭先奪勢的佳著！紅方由此逐漸步入佳境。

15. …………　車4退1　　16. 兵七進一？　…………

同樣進兵擋馬，宜兵五進一易走，以下黑主要有3變：

①馬4進2，炮七平八，車4進4，傌八進七，包1平3，俥九平八，車4平2，炮五進一，雙方兌子後，紅反多兵易走；

②馬4進3，傌八退七，車4進3，俥九平七，包1進2，兵五進一，變化下去，紅搶佔中路，多兵占優；

③馬8進9，炮七平八，包1進2，仕六進五，變化下去，紅多兵優。

16. …………　車4進1　　17. 俥九退三？　…………

退邊俥不如進七兵出擊更主動，宜兵七進一！車4平8，兵七平六，馬4進3，傌八退七，車8平4，俥九平六，演變下去，紅也易走。

17. …………　馬4進3　　18. 傌八退七　卒1進1

19. 俥九平八　包1平3　　20. 傌七退九　卒1進1

21. 俥八進八　士5退4　　22. 仕六進五　車4進4？

升車驅傌過急，宜卒7進1兌兵後，車捉底相反擊較為實在。

23. 俥八退二？　包3退1

紅退俥捉包不如活傌出擊更顯主動，宜傌九進八！以下黑如接走車4平2，則俥八退二；黑如改走包3進7，傌八退六！這兩路變化下去，均強於實戰，紅反易走。

黑現退包不交換子力，明智之舉，如車4平1？俥八平七，變化下去，黑左邊馬位置較差，殘局很難下。

24. 傌九進八　　　包3平5　　25. 傌八退六　包5進5
26. 俥八退四　　　包5退3　　27. 俥八進三　馬8進7
28. 傌六進五　　　包5進4　　29. 相三進五　車4退3
30. 傌五進六（圖94）　士6進5???

以上雙方兌中炮（包），黑又多得中兵後局勢趨於緩和。紅俥傌雖占位較好、殘棋易走，但由於子力少，要取勝也非易事；現黑補左中士固防，敗著！導致丟子後告負。

如圖94所示，宜頂住紅傌改走馬7進5！兵七進一，馬5進6，兵七進一，變化下去，雙方對攻，一時勝負難料，黑方優於實戰，不會丟子。

以下殺法是：傌六退四！車4進1，傌四進三！車4平9，俥八平三，卒1平2，傌三退一（宜傌三進一！卒2平3，傌一

黑方　林延秋

紅方　唐 丹

圖94

退二，車9平6，兵三進一，變化下去，紅勝勢），卒2平3，相五進七，車9退2，俥三平四，象7進9〔宜士5進4！俥一退三（若兵三進一？？車9退1，俥四平一，象5進7！紅伸仕相全難勝黑方士象全；又若俥一進三，士4進5，俥三退四，將5平4，演變下去，紅三路兵不能過河，取勝有難度）士4進5，俥三進二，車9平8，俥二進四，車8平9，紅三路兵過不了河，紅難勝〕，俥一進三，車9進1（宜象9退7）？相七退五，車9平8（若車9退1，俥三退四，下步俥四進二！紅勝定），俥三退四，車8退3，俥四進六，士5進4，俥六進四，將5進1，俥四退一，將5平4，俥四平九，士4進5，俥九進三，將4退1，俥九進一，將4進1，俥四退五！車8進1，俥九平七，士5進6，俥五進四！車8平6，俥四進五！士4退5，俥五退三！俥到成功，必再破士象，紅勝定。

　　以下黑如續走車6退1，俥七退一，將4退1，俥七平五！至此，形成紅俥俥高兵仕相全對黑車雙象的必勝局面，黑方起座、拱手認負。

　　此局雙方佈局正常，步入中局紅方在第16回合進七兵、在第23回合退俥捉包，使黑方多得中兵後局勢平和，但黑方卻在第30回合補左中士造成丟子失勢，最終紅多兵多雙仕破城。

第95局　（浙江）陳　卓　先勝　（張家口）王　東

五七炮直橫俥三路傌對屏風馬右外肋馬中象橫車
互進三兵卒

1.炮二平五　馬8進7　　2.傌二進三　車9平8
3.俥一平二　馬2進3　　4.兵三進一　卒3進1

5. 傌八進九　卒1進1　　6. 炮八平七　馬3進2

7. 俥九進一　象3進5　　8. 傌三進四　車1進3

這是2012年1月6日「秦皇島中兵杯」象棋公開賽第7輪陳卓與王東之間的一場精彩格鬥。雙方很快演變成五七炮單提傌直橫俥對屏風馬右外肋馬中象橫車互進七兵卒開戰後，紅先右傌盤河出擊，雙俥伺機而動，屬改進後流行走法。

黑急進右橫車於卒林線出擊，也屬當今棋壇流行變例之一。網戰上近來有一路較為少見走法是包8進2（若士4進5，傌四進六，包8進1，俥二進五，以下黑方有包2進1和馬2進1兩路變化，結果前者為紅略占主動、後者為和勢甚濃）！傌四進五，士4進5，傌五進三，包2平7，俥九平八，馬2進1，炮七退一，包8進3，俥八進二，卒1進1，傌九退八，車1進2，傌八進七，車1平2，俥八進四，包7平2，傌七進九，卒1進1，下伏車8進2「生根」後，平開8路包的兌俥棋，黑方易走。

9. 炮五平三　車1平4　　10. 炮七平五　包8退1

紅方連續兩步雙炮齊鳴、平炮出擊，形成了有趣的「乾坤大挪移」陣勢，頗為壯觀，是近兩年來的創新之變。

黑退左包較為少見，最早由許銀川在2011年全國象甲聯賽上使用，一改車4進2、卒3進1、包8進3、士4進5和士6進5等多種著法，意在出奇制勝。

也可車4進2（若先卒3進1，兵七進一，馬2進4，炮三進四，車4退2，俥九平六，包8進5，傌九退七，包2平3，炮五進四，士6進5，炮五平八，車4平2，傌四進六！變化下去，紅多兵優），俥九平四，包8進3，兵三進一，象5進7，炮五進四，馬7進5，傌四進五，包8平5！兵五進一，車8進9，炮三平五，包2平5，變化下去，黑可抗衡。

11. 兵三進一!(圖95) …………

棄三兵、炮窺打 7 路馬,是紅方陳卓拋出的最新佈局「飛刀」!在 2011 年 6 月 27 日象甲聯賽中,程吉俊與許銀川之戰曾走炮三進四,車 4 進 4,傌四進五,包 8 平 3,俥二進九,馬 7 退 8,傌五退七,包 2 退 2,傌七退五,士 4 進 5,仕六進五,車 4 退 1,傌五進四,馬 8 進 9,炮三退一,馬 9 退 7,炮三進二,包 2 進 2,炮五平三,士 5 進 6,相七進五,士 6 進 5,兵三進一,車 4 平 5,俥九平六,馬 2 進 3,傌九進七,車 5 平 3,俥六平八,包 2 進 4,傌四退六,車 3 平 4,傌六進八,包 3 平 4,兵一進一,象 5 進 7,後炮平一,象 7 進 5,炮三退一,車 4 退 3,俥八進二,車 4 平 7,炮一平三,象 7 退 9,炮三進六,車 7 退 2,兌子後雙方成和。

11. ………… 包8平5?

反架己方下二路中包,劣著!由此處於下風,導致被動。如圖95所示,宜卒 7 進 1(若象 5 進 7??炮三進四!變化下去,紅反易走),炮三進五,包 2 平 7,傌四進五,包 7 退 1,俥九平四,士 4 進 5,變化下去,互有顧忌,優於實戰。

黑方 王 東

紅方 陳 卓

圖95

12. 俥二進九 馬7退8

13. 兵三進一 卒3進1

黑棄 3 卒,挑起爭端,以圖渾水摸魚、伺機出擊。如馬 8 平 9,兵三進一,變化下去,雖局勢相對平穩,但紅有過河三兵助陣,反而易走。

14. 兵七進一　車4進2　　15. 兵七進一！……………

渡兵打馬，淨多過河雙兵反先。亦可徑走炮五進四！包5進
2（若車4平6？炮三進七！紅速勝），傌四進五，車4退2，兵
七進一！馬3退2（若車4平5？？兵七平八！車5進3，炮三平
五！士4進5，兵八進一，包2平4，傌九平二！馬8進9，兵三
平二，馬9退7，兵二平一！紅淨多3個兵，大優），傌五退
四，紅方淨多3個兵，穩佔優勢、易走。

以下殺法是：車4平6，兵七平八，車6平7，炮三退一，車
7退2，傌九進七！卒5進1，傌九平六，包2平1，傌七進六，車
7平4，兵八平七，馬8進7，傌六平八，包1平3，傌八退一，包
3退2，炮三平六，車4平7，傌八進八！包5平9，傌八平四，包
3進9，仕六進五，包9進1，兵五進一（亦可炮五進三，演變下
去，紅也勝定），士4進5，兵五進一，象5進3，傌四退五，象
7進5，傌四平八，士5退4，兵五平四，士6進5，傌六進四，馬
7進5，炮六進五！將5平6，兵四平五！活擒中馬後，紅多子多
兵勝。

此局紅方在第11回合兵三進一、棄兵打馬拋出「飛刀」
後，令黑方反架下二路中包導致被動。紅方抓住戰機，過兵打
馬，渡雙兵反先，最後棄相鎮中兵得子多兵勝。

第96局　（澳門）李錦歡　先負　（北京）蔣　川

五七炮直橫傌挺中兵對屏風馬右中士象橫車平包兌車

1. 炮二平五　馬8進7　　2. 兵三進一　卒3進1
3. 傌二進三　馬2進3　　4. 傌八進九　卒1進1
5. 俥一平二　車9平8　　6. 炮八平七　馬3進2

7. 俥九進一　象3進5　　8. 俥九平六　車1進3

9. 兵五進一　…………

這是2012年10月26日「陳羅平杯」第17屆亞洲象棋錦標賽第4輪李錦歡與蔣川的一場精彩對局。

雙方以五七炮直橫俥挺中兵對屏風馬右中象右橫車互進七兵卒拉開戰幕。

紅急進中兵，強行從中路出擊，不多常見。以往多走俥二進六！包8平9，俥二進三，馬7退8，傌三進四，士6進5，傌四進三，包9平7，相三進一，馬2進1，炮七退一，馬8進9，傌三退四（也可走傌三進一求穩），馬1退2，以下紅方有傌四進五、兵三進一和俥六進三3路變化，結果前者為雙方對攻、中者為和勢甚濃、後者為雙方不變作和。

　9. …………　士4進5　　10. 俥二進六　包8平9

11. 俥二進三　…………

兌俥以簡化局勢，明智。如俥二平三??包9退1，俥三平四，車8進4，俥六進二，卒3進1！兵七進一，包2平4，仕六進五，馬2退4，俥六平八，馬4進3，傌九進七，車1平2，俥八進三，馬3退2，炮五進四，車8進2，傌七退五，馬7進5，俥四平五，馬2進3，紅雖多兵，但黑大子占位靈活，易走。

11. …………　馬7退8　　12. 傌三進二　馬2進1

13. 炮七退一　馬1退2(圖96)

黑方平包兌車後，又馬不停蹄地踩邊兵出擊，現拿到實惠後又回馬讓道，旨在伺機強渡1卒、過河參戰，直接威脅紅左邊傌，首先發難、搶佔要隘。

14. 俥六進二??　…………

左肋俥急進兵行線，敗著！失去對搶先手機會而落入下風。

如圖96所示，宜俥六進四！卒1
進1，兵七進一，卒1進1，兵七
進一，馬2退3，俥六平二，卒1
進1，俥二進四，卒1平2，傌二
進三，包9平7，兵五進一，卒2
平3，炮七平八，變化下去，雙
方對搶先手，紅多過河中兵略
先，優於實戰，紅可抗衡。

　14.…………　　卒1進1
　15.炮七平二　　馬8進7
　16.傌二進三　　卒1進1
　17.傌九退七　　卒1平2
　18.傌三進一　　象7進9
　19.炮二進六　　象9退7
　20.兵三進一　　車1進5
　21.傌七進八　　…………

黑方抓住戰機，衝邊卒、兌邊炮、車追傌，大佔優勢。

紅棄傌無奈，如傌七進九?車1平8！變化下去，黑反主動。

　21.…………　　包2進4　　　22.兵七進一　　車1退2

　23.兵三進一　　…………

渡兵追馬明智，如兵七進一??包2平9，俥六平九，馬2進
1，兵三進一，包9平5，仕四進五，馬7退8，兵七平六，馬1進
2，兵六進一，馬2退3，帥五平四，包5平6，炮五進四，馬3退
5！帥四平五，馬5退4！黑多子佔優。

　23.…………　　卒3進1　　　24.兵三進一　　馬2進3
　25.俥六進二　　馬3退5　　　26.仕四進五　　包2平8

27. 俥六平二　　車1平7　　28. 相三進一　　包8退4

29. 兵三平二　　馬5退7　　30. 俥二退一　　卒3進1

31. 炮五平九　　車7平9　　32. 俥二平八　　馬7退8

黑不失時機，渡卒棄馬、馬踏中兵、右包左移、平車叫殺、巧兌左炮、回馬攔俥、強渡3卒、車殺邊兵、回馬踩兵、多三個卒，大優。亦可車9進1！俥八進五，士5退4，炮九進七，馬7進6，以下紅方有兩變：

①俥八退六??象5退3，俥八平七，車9進2，仕五退四，馬6進7，帥五進一，車9退1，變化下去，黑優；

②俥八退七???象5退3，俥八平一，馬6進7，帥五平四，馬7退9，雙方兌俥（車）後，形成了黑馬三個高卒士象全必勝紅炮兵單缺相局面，黑勝。

以下殺法是：俥八進五，士5退4，炮九進七，馬8進7，相一進三，卒9進1，仕五退四，卒9進1，仕六進五，車9平6，相七進五，卒9平8，相五退三，卒8平7！俥八退五，士4進5，俥八平三，卒3進1！俥三平七，車6平1，炮九平八，車1退6，炮八退八，車1平2，炮八平九，卒3平4！

以下紅如接走俥七退四（若仕五進六??車2進9！帥五進一，車2退1，帥五退一，車2平1，得炮後黑車馬高卒士象全也完勝紅俥單缺相），卒4進1！以下紅如接走俥七進二??則馬8進7！絕殺，黑勝；又如紅徑走仕五進六??則馬8進6！也黑勝。

此局紅方佈局正常，中局在第14回合進肋俥於兵林線走軟，被黑方緊追不放，大膽兌子追殺，不給黑方機會，最後卒臨城下、馬到成功！

第97局 （山東）張申宏 先勝 （浙江）于幼華

五七炮直橫俥三路傌對屏風馬右中士象互進三兵卒

1. 炮二平五	馬8進7	2. 傌二進三	車9平8
3. 俥一平二	馬2進3	4. 兵三進一	卒3進1
5. 傌八進九	卒1進1	6. 炮八平七	馬3進2
7. 俥九進一	象3進5	8. 傌三進四	士4進5

這是2012年7月4日全國象甲聯賽第10輪張申宏與于幼華的一場生死決戰。雙方以五七炮直橫俥三路傌對屏風馬右外肋馬右中士象互進三兵卒開戰。先補右中象士固防，旨在伺機開出右翼主力參戰。

在2012年第2屆「周莊杯」海峽兩岸象棋大師賽上王天一與柳大華之戰中改走車1進3，炮五平三，車1平4，炮七平五，包8進3，俥九平四，士4進5，傌四進三，包8進1，仕四進五，卒3進1，俥四進七，包2退1，俥四退五，包8進2，俥四進二，馬2進4，俥四退四，馬4進5，俥二進一，車8進8，俥四平二，馬5退3，傌九進七，卒3進1，俥二進六，包2進1，兵三進一，卒5進1，傌三退五，車4進1，兵五進一，紅多中兵略優，結果紅勝。

9. 傌四進六	卒5進1	10. 兵五進一	包8進4
11. 俥二進一	…………		

高右直俥，聯雙俥出擊，屬改進後的流行變例之一，實戰效果不錯。在2011年「飛通杯」全國象棋冠軍邀請賽上呂欽與許銀川之戰中改走炮五進三（若兵五進一，包8平5，炮五平二，車8進6，傌六退五，車8平5，俥九平五，車5平8，俥五進

三，車1平4，相三進五，卒3進1，兵七進一，車4進5，俥五平六，馬2進4，俥二平三，馬4進6，炮二平四，馬6退5，黑子力靈活占優），車1平4，俥九平六，包8退1，兵七進一，馬2進1，炮七進三，馬1退3，傌九進七，相互牽制、互有顧忌，結果黑勝。

又如筆者曾走過俥二進二！卒5進1，傌六進四，包2退1，俥九平六，車1平4，俥六進八，將5平4，傌四退五！馬2進1，炮七平六！包8平5，仕六進五，車8進7，傌五進六，將4平5，炮六平二，下伏傌六退四捉雙和傌六進七叫將的攻擊手段，紅優，結果紅勝。

　　11.………… 　馬2進1

馬踩邊兵捉炮，屬流行走法。在2012年第2屆「周莊杯」海峽兩岸象棋大師賽上黃竹風與金波之戰中改走卒5進1，傌六進四，包2退1，俥二平六，車1進3，傌四退五，馬7進5，俥六進二，卒3進1，兵七進一，包8退1，傌五進七，包8平3，傌七進五，變化下去，紅略好，結果戰和。

12. 炮七平六	包2進2	13. 兵五進一	包2平4
14. 兵五平六	包8平5	15. 炮五平一	車8進8
16. 俥九平二	車1平2	17. 俥二進六	馬7進5
18. 俥二退四	包5退1	19. 俥二平六(圖97)	…………

俥占左肋道、護兵出擊穩健。如兵六進一？馬5退7，俥二進四，車2進3，俥二平三，車2平4！炮六平三，車4進3！黑方棄子搶攻，反佔優勢。

　　19.………… 　馬5退3???

退中馬欺兵，敗著！錯失戰機，由此步入下風，導致紅方有很多反擊機會。如圖97所示，宜車2進5！兵七進一，卒1進1，

兵六平五，馬5退3，兵七進一，象5進3，變化下去，子力基本相等，雙方機會相當，優於實戰，黑足可抗衡。

20. 炮一進四　　車2進5

21. 兵七進一?? …………

挺七兵攔車，劣著！導致黑方獲得了絕佳的反擊機會。宜相三進一！卒1進1，炮一退二，變化下去，不管黑方是否兌中炮，紅已有反擊，好於實戰。

21. ………… 車2進2!

黑方抓住機遇，果斷進車窺

黑方　于幼華

紅方　張申宏

圖97

捉傌炮，有力之招！旨在棄邊馬換仕角炮，黑方由此步入反先佳境。

22. 兵七進一	象5進3	23. 傌六平九	車2平4
24. 兵六平五	車4平5	25. 仕四進五	車5平1
26. 傌九平五	車1退2	27. 兵三進一	包5平8
28. 傌五平二	卒7進1	29. 炮一退二	卒7進1
30. 相三進五	卒7進1	31. 傌二平三	包8退1
32. 傌三進六	…………		

在黑方果斷兌兵卒馬包、叫帥抽邊傌、卸中包反擊、棄7卒護車、多子黑佔先的情況下，現紅傌殺底象，雖找到了下伏炮一進五的傌炮沉底攻勢，但至此的總形勢仍是黑多子占優。

以下殺法是：車1進1，傌三退二，車1平9，炮一平三，馬3退4，兵五平六，士5進6（宜車9進3！仕五退四，士5進6，

俥三平四，包8進5！炮三退四，車9退5！黑可控制局面）？俥三平四！車9進3，炮三退四，象3退5，俥四平二，包8平7，仕五退四，車9退6，炮三進一，士6進5，炮三平五！車9平6，炮五進六！將5平6，炮五平九！車6進6，帥五進一，車6退6（宜馬4進6！俥二退一，卒1進1！炮九進一，士5進4，變化下去，優於實戰，黑反多子和邊卒過河參戰占優）？俥二平三，包7平9，俥三進二，將6進1，炮九進一，士5退6，俥三退一，將6進1，兵六平五（宜俥三退一！將6退1，俥三平六！變化下去，紅俥炮管住黑馬包反先）？將6平5，俥三平六！士6進5，炮九退一，包9退3（宜馬4進6！俥六平七，士5退6，變化下去，黑方易走）？俥六退四，將5平6（劣著！宜包9進2！帥五退一，將5平6！演變下去，黑勢不差，足可一戰）？俥六平三（宜俥六進三！將6退1，俥六平一！變化下去，紅方大優、有望勝定）？馬4進2（大漏著！導致最終丟子告負。宜包9進5！俥三退一，包9退1！黑仍可抗衡、戰線甚長）？？？炮九進一！包9進5，俥三進三！將6退1，俥三退四，包9退4，俥三平八，車6平1，俥八進五！將6進1，俥八平五，包9進3，相五進三，包9退2，兵五進一！包9退1，炮九退一！現紅棄炮叫殺、兵臨城下，借俥之威、一舉擒將！以下黑如續走車1退1？則兵五平四！殺，紅勝；又如黑改走包9平1？則兵五進一也絕殺，紅勝。

　　此局雙方佈局開戰攻守緊湊、巧運各子，迂迴挺進、滴水不漏；步入中局雙方有誤，紅方走漏、被迫棄子；進入殘局用時緊張，雙方均有不少錯漏，尤其黑在第35回合士5進6、第46回合車6退6、第53、第54、第55三個回合連續走軟，被紅劫回一子後成俥炮兵殺勢。

其實黑方在有望獲勝或求和情況下，被紅方逆轉告負是不應該的，可見在殘局關鍵時段的用時掌控是多麼重要啊！

第98局 （雲南）黨國蕾 先勝 （廣東）陳麗淳

五七炮直橫俥三路傌對屏風馬右中象士左包封車互進三兵卒

1. 炮二平五	馬8進7	2. 傌二進三	車9平8
3. 俥一平二	馬2進3	4. 兵三進一	卒3進1
5. 傌八進九	卒1進1	6. 炮八平七	馬3進2
7. 俥九進一	象3進5	8. 俥九平六	…………

這是2012年9月17日第5屆「楊官璘杯」全國象棋公開賽專業女子組首輪黨國蕾與陳麗淳之間的一場精彩的巾幗大戰。雙方很快以五七炮單提傌直橫俥對屏風馬右外肋馬中象互進三兵卒拉開戰幕。

紅左橫俥占左肋道，屬當今棋壇重要變例之一。也可俥九平四（另有俥二進六和傌三進四的不同走法，前面均有介紹），卒1進1，兵九進一，車1進5，俥二進六，卒3進1，俥四進三（若為炮七進二，馬2進3，以下紅方有炮七進五和俥四進三兩路變化，結果前者為和勢甚濃、後者為黑方滿意），卒3平4，炮五平四！士4進5，相三進五，車1進1，炮四進一，包8平9（若車1退3？？兵七進一，卒4平3，俥四平七！變化下去，紅子占位靈活、易走占優），俥二進三，馬7退8，炮七退一，包9平6，炮四平二，馬8進9，俥四進一，車1平2，兵七進一，卒4進1，俥四平六，馬2退3，俥六退二，車2退2，紅子力舒展，多兵占優。

8. ………… 包8進4

急進左包封車，不給紅右直俥有更大活動空間。如改走車1進3，俥三進四，馬2進1，俥二進六，馬1進3，俥九進八，車1平2，俥八退七，紅方先棄後取，形成近年來較為流行的變例之一。

9. 俥三進四　包8平3　　10. 俥九進七　車8進9

11. 俥七進八　士4進5??

同樣補上中士，宜士6進5，可擴大黑將的活動範圍。

12. 俥八進七(圖98)　車8退5??

退左直車巡河，壞棋！導致落入下風、被動。如圖98所示，宜包2進3！俥四進三，卒3進1，下伏卒3進1和車8平7兩步先手棋，對紅方有牽制力，變化下去，黑足可一戰，優於實戰。

13. 俥六平八　包2平1

14. 炮七平九　…………

如改走炮七平八，可參閱本書第116局吳宗翰先勝趙國榮之戰，紅方採用的戰術手段與其頗為相似。

黑方　陳麗淳

紅方　黨國蕾

圖98

14. …………　車8進1

紅俥換黑馬包後，各大子力環環相扣，巧妙貫穿，威力十足，更大的攻勢即將展開。

黑左直車騎河窺兵無奈，此刻也無別的防守辦法。

15. 炮九進三　包1進4

16. 傌四進六　車8平7　　17. 炮九進二！　…………

急進左邊炮窺打中象，兇悍犀利！其實也可徑走傌六進四，車7平6，傌七退六！變化下去，紅反大優，黑難應付。

以下殺法是：車7平4，炮九平五！士5退4，傌六進四，車4退4，傌七進五！象7進5，傌四進三！將5進1，炮五平二！車4進8，帥五平六！紅方連送傌炮、一氣呵成！以下黑如接走將5平6，俥八平四，將6平5，炮二進六，紅勝。

此局雙方佈局輕車熟路，紅方抓住黑方第11、12兩個回合走漏，棄炮獻傌、殺開血路，最終借俥之威，傌炮擒將入局。

第99局　（北京）金　波　先負　（北京）王天一

五七炮直橫俥挺中兵對屏風馬兩頭蛇右外肋馬中士象
進1卒

1. 炮二平五　馬8進7　　2. 傌二進三　車9平8

3. 俥一平二　馬2進3　　4. 傌八進九　卒3進1

5. 俥二進六　卒7進1　　6. 炮八平七　馬3進2

7. 俥九進一　象3進5　　8. 俥九平六　卒1進1

這是2012年3月19日第2屆「蔡倫竹海杯」象棋精英邀請賽第2輪兩位北京選手金波與王天一之間一場精彩的「德比」大戰。雙方輕車熟路、落子如飛，很快就形成五七炮單提傌過河俥高左橫俥對屏風馬兩頭蛇右外肋馬中象挺1卒開戰。

筆者曾走士4進5，兵五進一（在2009年全國象甲聯賽中金波與王天一之戰中，金波當時走炮七退一？？車1平2，兵五進一，包2進1，俥二退二，包8進2，黑可抗衡。），以下黑方有兩變：

①車1平2，兵九進一，包2進1，俥二退二，包8進2，炮七退一，卒5進1！炮七平八！卒5進1，俥二平五，包8進3，炮八進五，車2進3，俥六平八，包8平5，相七進五，馬7進5，俥三進五，車8進6，俥九進八，馬5退3，兵七進一，車8平7，兵七進一，象5進3，兵一進一，象7進5，仕六進五，車7平6，俥八退七，車6退3，局勢平穩，各有千秋，結果戰和；

②馬2進1？炮七退一，卒1進1，兵五進一，卒5進1，俥三進五，包8平9，俥二平三（若俥二進三，馬7退8，兵三進一，車1平4，俥六進八，將5平4，炮五進三，包2進2，炮五平八，馬1退2，兵三進一，象5進7，炮七進四，象7退5，炮七平九，包9進4，俥五進三，包9進3，子力對等，和勢已定），至此形勢，紅反主動，結果紅勝。

9. 兵五進一　馬2進1　　10. 炮七退一　士4進5

11. 兵五進一　…………

紅續渡中兵邀兌，旨在伺機以中炮盤頭俥陣勢從中路突破，著法主動、積極、有力。

11. …………　卒5進1　　12. 俥三進五　包8平9！

黑及時平左包兌俥，儘快擺脫紅方牽制，老練、穩健，是步勢在必行的好棋！

13. 俥二平三？　車8進9

紅方平俥壓馬，從以下實戰看，不如走俥二平八捉包好。

黑方抓住機遇，沉車驅相，力求一搏，果斷有力。

14. 俥五進四　車8平7！

平底線車殺相，準備棄子爭先，兇悍、犀利！是上回合沉底車捉相的有力後續手段，黑方開始逐步反先了。

15. 俥六進五　…………

升左肋俥於卒林線連雙俥出擊，新變招！在2010年8月第5屆「後肖杯」象棋大師精英賽上劉殿中先手對陣陶漢明時徑走俥四進三，包2平7，俥三進一，包9進4，俥六平一，車7退3，炮七平二（暗伏炮五進五炸象），包9平8，俥三平二，車1平4！炮二退一（若俥一進二？？？車7平4，仕四進五，包8平5，變化下去，黑有攻勢占優），卒1進1，俥二退一，車4進5！俥一平四，馬1進3，傌九退七，包8平3，俥二平八，將5平4！黑方御駕親征，精巧一棒，頓使紅方顧此失彼、難以招架、頹勢難挽了，結果黑勝。

15. …………　　車1平4　　16. 俥六進三　　將5平4（圖99）

17. 炮七平六?　…………

平左肋炮窺將出擊，似佳實拙！這一招初看構思精巧：一可牽制左邊包出擊，如黑包9進4，紅隨時可炮五進五，變化下去，黑難應對；二為傌九退七開闊道路，一旦傌炮配合出擊，自然紅勢十分兇狠。

但當包9平8後，紅竟然看不到有效解圍之策，而且進攻速度又不如黑方。因此，平肋炮敗招，是導致落敗的關鍵。如圖99所示，宜傌四進三！以下黑如包2平7，俥三進一，包9進4，炮五平一，變化下去，紅可一戰，優於實戰；又如包9進4，俥三平一！包9進3，傌三退五！包3平4，仕六進五，紅方

黑方　王天一

紅方　金　波

圖99

多子足可抗衡。

17. …………… 包9平8！ 18. 傌九退七 …………

在防守無門的困境下，只能退邊傌勉強對攻，但在以下黑方滴水不漏的反擊之下，局面已然是強弩之末了。如俥三平二？？馬7進6！黑方迅速追回失子後，在淨多雙卒有利形勢下，黑左翼車馬卒還可能構成一定攻勢呢！

以下殺法是：車7退2，傌七進六，將4平5，炮六平二，包2進7！傌六進四，車7進1，炮二進一，車7平6！前傌進三，馬1進2（右邊馬出擊，馬到成功，提前封鎖住紅俥三平八後的回退道路，凶招）！俥三平四（若傌四退六？？車6平4！傌六進五，車4進1，帥五進一，包2平1！形成黑車馬包三子歸邊殺勢，黑也勝定），馬2退3，回馬踏兵。至此，黑方雖少一子，但五個卒俱在，又淨多三個高卒和底相，物質力量雄厚，占盡了便宜，以下又隨時可走卒5進1追回失子，紅便含笑起座、城下簽盟了，黑勝。

此局紅方在第17回合炮七平六窺將失誤，導致連丟兵相，最終黑追回失子，多卒入局。

第100局　（黑龍江）王琳娜　先負　（江蘇）楊　伊

五七炮單提傌直橫俥對屏風馬右外肋馬橫車左中士互進三兵卒

1. 炮二平五	馬8進7	2. 傌二進三	車9平8
3. 俥一平二	馬2進3	4. 兵三進一	卒3進1
5. 傌八進九	卒1進1	6. 炮八平七	馬3進2
7. 俥九進一	馬2進1	8. 炮七進三	卒1進1

9. 俥九平六　車1進4　　10. 炮七進一　士6進5

11. 俥二進六　包8平9

這是2012年4月3日「大連西崗杯」全國象棋團體錦標賽女子組第7輪王琳娜與楊伊之間一場精彩的巾幗激戰。雙方以五七炮單提傌直橫俥對屏風馬右外肋馬橫車左中士互進三兵卒開戰。黑方平左包兌俥，屬改進後的著法，一改以往車1平3著法，意欲出奇制勝。

12. 俥二平三　…………

平俥殺卒避兌俥，旨在保留雙方複雜變化，伺機贏棋。如俥二進三，馬7退8，兌俥後，雙方局勢相對平穩。

12. …………　車1平3　　13. 炮七平九　象7進5

14. 傌三進四　包9進4　　15. 兵三進一　車3平1

至此，雙方已步入中局纏鬥之中。紅右傌盤河出擊後增強了攻勢，但紅右翼底線也相對空虛，故黑象台車捉炮過急，錯失了反先機會，宜包9進3！傌四進二，象5進7，傌二進三，車8進9！俥六平三，包9平7，俥三退一（若仕四進五？？包7平4，仕五退四，包4平6！變化下去，紅殘相缺雙仕難守），車8平7，傌三退五，車3平6！仕六進五，包2平5，傌五進三，包5進5，相七進五，車7退3，炮九平五，士5進4，炮五退一，車6退2，變化下去，黑方足可守住

黑方　楊　伊

紅方　王琳娜

圖100

紅方俥傌炮進攻後，其物質優勢將會顯現無疑。

16. 俥六進五　車8進5??

升騎河車捉傌後再沉底出擊，緩了一步棋，給紅方帶來先機，宜車8進9！傌四退三（若相三進一??車1平7，俥三退一，象5進7，傌四進五，馬7進5，炮五進四，將5平6！變化下去，黑方局勢不錯），車8退3，傌三進一，車8平9，炮九平五，車9平5，演變下去，雙方大體呈均勢，優於實戰。

17. 傌四進五　包9進3　　18. 傌五進三　車8進4

19. 炮五進五　象3進5　　20. 相七進五　卒9進1(圖100)

挺左邊卒似緩，但如車8退2，傌九退七，卒9進1，俥六退二，包2平1，炮九平五！紅多兵、相也優。

21. 俥六平五???　…………

左肋俥鎮中驅象過急，心態似不平穩。從技術層面上講反把主動局面變成對攻對殺，不屬於最好選擇。

如圖100所示，宜走炮九平七，可一舉兩得：既可守住黑右邊馬入侵，又能兼顧進攻，以下黑如接走車8退2，俥六進二，車1平3，傌三進五，車8平5，仕六進五，車5平1，俥六進一，將5平4，傌五退七，將4平5，炮七平五，變化下去，紅已有機會獲勝。

21. …………　車8退2　　22. 俥五進一　車8平5

23. 仕六進五　車5平1　　24. 仕五進六　包2平7

25. 俥三進一　前車進2　　26. 帥五進一　前車平6

此刻，黑棋可走出一個棋規，即改走前車退1，帥五退一，前車平6，炮九平五，車1平5，炮五平七，車5平3，炮七平五，這樣下去，黑方是一殺一捉無根子，而紅方卻是一殺一**聯合**捉子（即有「根」），根據2011棋規應是紅方要變招。

27. 炮九平五　車1平5　　28. 傌三進二???　…………

沉右傌叫將，大敗招！再次錯失勝機，實在不應該。宜傌三進一！將5平6（若車5進2？相三進五，車5退3，傌三進一！車6退9，傌三平四！將5平6，傌五退一！也形成紅傌雙高兵單缺仕相必勝黑馬包雙高卒雙士的局面），炮五平九！車5平1，傌三進一，將6進1，傌五平二！紅勝無疑。

以下殺法是：車6退9，傌三退一，車5進2，相三進五，車5退3，傌五退一，馬1進2，兵七進一（敗著！宜傌五平三！包9平1，前傌進一，包1退1，帥五退一，馬2退4，帥五進一，馬4進2，帥五退一，馬2退3，相五進七，馬3退5，前傌平四，將5平6，傌三進三，將6進1，兵三進一！變化下去，紅反大有獲勝機會）??

包9平1！兵三平四（若傌三退二??包1退1，帥五退一，馬2退4，帥五進一，馬4退2！變化下去，紅也難守和），車6平8，帥五退一，馬2退4，帥五平四，馬4進3，帥四進一，馬3退2，傌五平八，車8進8！帥四退一，馬2進4，帥四平五，馬4進2，相五退七，車8進1，帥五進一，馬2退3！

馬到成功，巧借底包，使傌傌冷著：步步為營、節節推進、連連進逼、著著緊扣、步步追殺、著著生輝、紅勢岌岌可危，黑九步連殺一氣呵成！

以下紅如接走帥五平六???則車8平4；又如帥五平四??則車8平6；再如帥五進一？則車8退2！黑方完勝。

此局黑方抓住紅方第21回合鎮中傌驅象和第28回合沉右傌叫將兩步漏著，巧借底包，傌傌冷著，九步連殺，奠定勝局。

第101局 （河北)陸偉韜　先負　（廣東)呂　欽

五七炮過河俥炮打中卒對屏風馬兩頭蛇3路馬右士角包

1. 炮二平五	馬8進7	2. 傌二進三	車9平8
3. 俥一平二	馬2進3	4. 傌八進九	卒3進1
5. 俥二進六	卒7進1	6. 炮八平七	馬3進4
7. 俥九平八	包2平4	8. 炮五進四	馬7進5

這是2012年8月29日全國象甲聯賽第17輪陸偉韜與呂欽之間的一場「短、平、快」廝殺。雙方以五七炮單提傌過河俥對屏風馬兩頭蛇3路馬右士角包開戰後，紅飛炮炸中卒邀兌，創新之變！

如俥二退二（若兵五進一，馬4進6，俥八進四，象3進5，兵三進一，馬6進5，相三進五，卒7進1，兵五進一，卒7進1，傌三進五，卒7平6，傌五進四，馬7進6，兵五平四，車8進1，變化下去，互有顧忌；又若俥八進四，象3進5，仕六進五，士4進5，炮七平六，包4進5，仕五進六，包8平9，俥二進三，馬7退8，炮五進四，馬4退3，炮五退一，車1平4，仕六退五，馬8進7，兵九進一，車4進4，兵五進一，馬7進6，兵七進一，馬6進7，兵七進一，車4平3，相七進五，包9平7！演變下去，雖子力對等，但黑下伏馬7進5踩中相兌馬先手棋），士4進5，兵五進一，象3進5，兵五進一，卒5進1，俥八進六，車1平4，俥八平六，包8進2，兵九進一，包4平3，俥六進三，士5退4，俥二平六，卒5進1，俥六平五，士6進5，兵三進一！卒7進1，俥五進一！卒7進1，俥五平六！卒7進1！炮七平三，包8進2，子力相等，均勢。

　9. 俥二平五　　包4平5

　10. 相七進五　　包8進5

　11. 俥五退一　　包8退3

　12. 俥五平三　　馬4進6！

　黑方雙包齊鳴：形成了一包鎮中、另一包打俥的主動進攻策略，變化下去雖淨少雙卒，但子力出動速度快、反擊力度大，可有所補償。

　13. 俥八進四　　馬6進7

　14. 炮七平三　　包8進5！

　雙方無奈兌馬後，黑現左包

沉底攻殺，繼續貫徹「天地包」攻法，大佔優勢，使紅方頗感壓力。

　15. 俥三平五　　車1進1　　16. 俥五退一　　車1平8！

　黑方不失時機，先兌馬、再沉包、現連車，迅速調動三大子直插紅方薄弱底線，使陣形空虛的紅方增加了防守難度。

　17. 仕六進五　　前車進7　　　18. 傌九退七　　士6進5

　19. 炮三平四　　後車進7！　　　20. 俥五平三　　象7進9

　21. 炮四進四　　後車退4（圖101）

　22. 炮四進二？？？　…………

　炮塞象腰，敗著！導致中路空門、局勢頃刻崩潰。如圖101所示，同樣運炮，宜炮四退二比實戰頑強些，黑如接走後車平5，炮四平五，車5平4，炮五平六，車8退1，俥三平五，演變下去，紅反多雙兵，兵種齊全，強於實戰，足可抗衡。

　以下殺法是：後車平5！炮四平一，車5進3！炮一進一，車

5平3！卸中車捉俥，一氣呵成！以下紅如接走俥三平五（若俥八退三??車8平5！帥五平六，車3平6！俥三平五，車6進3，俥七退五，車6平5！棄車借雙包擒帥，黑勝），車3進2，仕五退六，車8平6！仕六進五，車6平5，帥五平六，車3平4！黑勝。

　　此局雙方佈局穩健，進入中局黑方不失時機兌馬、沉包、聯車，直插紅底線，造成紅在第22回合炮四退二，頃刻崩潰，最終紅大膽棄俥，借「天地」包之威破城拔寨。至此，紅方五個兵一步未動就落敗，可謂是棋戰中的一朵「奇葩」！

第102局　（北京）蔣　川　先負　（浙江）趙鑫鑫

五七炮單提俥挺中兵過河俥對屏風馬右中士過河包
互進七兵卒

1. 炮二平五　馬8進7	2. 傌二進三　車9平8
3. 俥一平二　馬2進3	4. 傌八進九　卒7進1
5. 炮八平七　…………	

　　這是2012年5月9日全國象甲聯賽第2輪蔣川與趙鑫鑫兩位棋壇頂尖青年高手抽籤相遇的一場精彩遭遇戰。雙方以五七炮單提俥對屏風馬進7卒拉開戰幕。黑方兵來將擋，水來土掩，按照常理挺起7卒，見機行事；紅方則以五七炮陣勢回對，顯然是賽前做足功課、有備而來的。

　　5. …………　車1平2　　6. 兵七進一　…………

　　紅挺七兵，形成互進七兵卒陣式，意在避開流行套路。以往多走俥九平八，包8進4，俥八進六，包2平1，俥八平七，車2進2，俥七退二，象3進5，兵三進一，馬3進2，俥七平八，卒7

進1，俥八平三，馬2進1，炮七平六，車2進2，傌三進四，車2進1，仕六進五，士4進5，炮五平四，車2平4，相七進五，馬1退2，炮六退二，包1進5，炮四平九，馬2進3，炮九平六，馬3進4，雙方互纏、各有顧忌，黑多邊卒略優。

6. ………… 包2進4

右包過河窺打三兵，屬流行走法。筆者曾在網戰上改走包8進2！俥九進一，包2進5，俥九平八，包2退1，俥八平六，士4進5，傌九進七，象3進5，俥二進四，包2退1，兵七進一，包8平3，俥二進五，馬7退8，炮七進三，卒3進1，俥六進五，車2平4，俥六進三，士5退4，炮五平七，馬8進7！黑雙馬活、包位佳、多卒易走占優。

7. 兵五進一 …………

先進七兵、現再挺中兵的「雙挺兵」走法，最早是在1993年胡榮華特級大師在全國大賽上首創的，至今長盛不衰。也可俥二進四！包2平7，相三進一，車2進4，俥九平八，傌九退八，象3進5，兵九進一，包8平9，俥二平四，車8進4，傌八進九，卒7進1，俥四平三，馬7進6，傌九進八，車8進1，傌八進七，車8平7，相一進三，士6進5，仕四進五，包9平6，炮七退一，包7平8，炮五平七，馬3退2，變化下去，雙方步入無車棋戰，雖局勢平穩，但紅多兵略優。

7. ………… 士4進5

先補右中士固防，屬以往著法。在2012年第2屆「蔡倫竹海杯」象棋精英賽上郝繼超與蔣川之戰中改走象3進5，兵七進一，象5進3，俥二進六，象7進5（若包8平9？俥二平三，馬7退5，兵五進一，包9平5，兵五平六，包2平5，仕四進五，車2進7，炮七進四，車8進7，傌三進五，包5進4，俥九平八，車8

進2，帥五平四，車8平7，帥四進一，車2進2，傌九退八，車7退3，炮五進四，馬3進5，俥三平五，象3退5，俥五平四！馬5進3，俥四進三！將5進1，兵六進一！紅俥炮兵反有攻勢，大佔優勢），俥二平三，車8平7，俥九進一，包2進1，俥九平八，包2平5，俥八進八，馬3退2，相七進五，馬2進4，傌九進七，包8進4，傌七進八，包8退2，傌八進七，馬4進2，傌七退五，馬7進5，俥三平五，包8退3，俥五平七，包8平5，俥七平八，馬2退4，仕六進五，包5進4，炮七平九，子力對等，各有千秋、互有顧忌，結果雙方戰和。

8. 俥二進六！　馬7進6

右直俥過河出擊，是紅方蔣川精心研製後拋出的最新佈局「飛刀」！在1993年8月5日全國象棋個人錦標賽上胡榮華與許銀川之戰中曾走過俥九平八，包8進2，兵三進一，卒7進1，俥二進三，包2平7！傌三進五，車2進9，傌九退八，包8平5！俥二平三，卒7進1，兵五進一，卒5進1，炮五進三，馬3進5，傌五進三，象3進5，炮七進四！馬7進8，炮七平六，馬8進6，傌三進四，士5進6，炮五退一，士6進5，傌八進七，馬6退8，傌四退三，馬5進7，炮五進一，雙方兵卒等、士相（象）全，紅有雙炮、黑有車，雙方互纏、各有顧忌，結果紅方無俥勝黑方有車而轟動棋壇。

也許是因此盤棋名人效應的影響，近20年來從沒人再敢重演此陣，為此蔣川逆勢飛揚，定有更新的研究心得。

面對紅方大膽老譜翻新，黑方左馬盤河，正確回應，展開積極對攻，從以下實戰效果看，此招是當前最有力走法，如改走他著，局面將會逐漸受制，陷入被動、步入下風。

9. 兵七進一　卒7進1　　10. 俥二退一　卒7進1

　　兩位當今中國棋壇最年輕的頂級高手在此大膽演繹衝七兵、渡7卒的一場驚險決戰開始了！這錯綜複雜、劍拔弩張、扣人心弦、詭波雲譎的精彩搏殺，使人眼花繚亂，叫人懸念叢生！筆者認為，高手對決僅開戰10個回合已步入了如此驚心動魄的搏殺，在頂級棋手的決鬥中是不多見的。

　　11. 俥二平四　卒7進1　　12. 俥四退二　包8進7

　　紅退右肋騎河俥攔包，意欲保持複雜變化，如俥四平二拴鏈黑方車包後，變化下去，相當穩健，易掌控局面。

　　黑沉左底包，置之死地而後生，體現出拼命搏殺的潑辣棋風。但就目前局勢看，紅陣形工整、黑勝算不多。如想穩步進取的話，可走包8平7或走卒7平6，這兩路變化下去，黑方均可一戰。請看當時「象棋王子」記者的現場報導：紅方一手思考後走俥四退二牽右炮；黑方經過「長考」後一手丟底包棄子搶攻；紅方考慮揮七路炮打馬，此時紅方還剩40分鐘，黑方還有30分鐘：黑方此刻走得飛快，拉邊包、沉底車，雖少子，但頗有攻勢，不怕紅棋。此時此刻兩隊其他隊員都先後過來看這盤棋，而蔣川和趙鑫鑫更緊盯著棋局不放呢！

黑方　趙鑫鑫

紅方　蔣　川

圖102

　　13. 俥九平八　　包2進2
　　14. 兵七進一　　包8平9！
　　15. 炮七進五！　車8進9！

　　黑方果斷棄右馬、全力攻擊紅右翼薄弱底線，此刻紅雖占多

子優勢，但在混亂局勢下，任何高手名將、甚至特級大師都免不了要犯錯誤，這就是黑方敢於擾亂局勢的高明之處。

16. 炮五進四！…………

炮炸中卒，搶先發難，明智之舉。如炮七平三，卒7平6，炮五進四，象3進5，俥四退一，包9平7（若車8平7，帥五進一，車7退1，俥四退一，車7退6，傌九進七，包2退2，傌七進六！下伏傌六進八凶招，紅大優），帥五進一，車8退1，俥四退一，車8退5，兵七平六，車8進4，傌九進七，車8平3！俥四進二，變化下去，互有顧忌、變化繁複，但紅多兵暫優。

16. …………　　　　象7進5
17. 相七進五　　　　卒7進1(圖102)
18. 帥五進一？？？　…………

如圖102所示，紅主帥御駕親征，以防黑7路卒殺相凶招；而黑退左邊包叫將再沉包，雙方均屬允許走法，如堅持不變可判作和。此時此刻，雙方高手面對當前複雜局勢，均無把握掌控，故均同意作和的結果。但「象甲聯賽」規則明確規定：在雙方著法不滿25回合情況下，如有不變作和的局面出現，紅方必須變著，不變判負。筆者認為在圖102形勢下紅宜俥四進四！以下黑有兩變：

①車8退6？兵五進一，卒7進1，相五退三，車2進4，俥四退二，車8進6，傌九進七！包2平8，俥八進五！車8平7，帥五進一，車7退1，俥四退四，包9退1，帥五進一！車7平6，炮七平九！將5平4，傌七進六！象3進1，傌六進七，將4進1（若將4平5？？？俥八進四，象1退3，俥八平七！紅勝），俥八進三，將4進1，兵七平六！兵臨城下絕殺，紅亦勝；

②車2進5？俥四平二！包9平7，帥五進一，車8平9，傌九

進七，卒7平6！帥五平四，車9退1，帥四進一，車9退2，帥四退一，包2退1！俥二退六，車9平4，俥二進八！車4平6，帥四平五，包7平9，俥二退九，包9平6，帥五退一，包6退2，兵五進一！紅雖缺仕殘相，但多子穩守，大佔優勢，強於實戰。

以下殺法是：包9退1，帥五退一，包9進1，帥五退一，包9退1……當裁判宣佈紅負時，蔣川當即表示不滿，拒絕簽字，然後與裁判組、象棋部官員關上門進行長達兩小時交流，最終還是認為紅方違反了「補充細則」。被判負後，引起了賽場上很大震動。一位高手不僅要技藝高超，還要弄通「新規」，否則輸在棋規上有些冤枉了。

經職業棋手們討論：本棋局終盤時紅若不上帥，主要有上述俥四進四和傌九進七兩路選擇都很複雜很激烈，許銀川認為紅方進俥後下伏平二兌車，黑方反為頭痛。

第103局 （上海）孫勇征　先勝　（湖北）洪　智

五七炮過河俥七路傌對屏風馬右中象高右包打車渡3卒

1. 炮二平五	馬8進7	2. 傌二進三	車9平8
3. 俥一平二	馬2進3	4. 兵七進一	卒7進1
5. 傌八進七	象3進5		

這是2012年6月6日全國象甲聯賽第7輪孫勇征與洪智的一場精彩的遭遇戰。當雙方很快步入中炮七路馬對屏風馬右中象互進七兵卒開戰後，紅先急進左正傌，很希望黑方能進左包封車，正好進入自己熟悉的軌道；而黑方也想打如意算盤，補右中象固防兼出擊，意要避開對方事先準備好的「飛刀」。兩位青年高

手，一開始就鬥智鬥勇、蓄勢待發，準備好好打一場精彩、激烈的白熱化心理戰。

如包 8 進 4！炮八進二，象 7 進 5，兵三進一，卒 7 進 1，炮八平三，包 2 進 4，炮五平四，車 1 平 2，相七進五，士 6 進 5，傌三進四，馬 7 進 8，傌四進六，車 2 進 4，傌六進七，馬 8 進 7，仕六進五，包 8 進 1，俥二平一，包 8 進 2！傌七進六，包 2 進 3！炮四平三，車 2 進 4！黑棄右馬後，雙包沉底緊鎖紅雙邊俥，棄子得勢，黑反易走。

6. 俥二進六 …………

右直俥過河出擊，屬當今流行變例之一，如炮八進二！包 2 進 2，俥二進六，包 2 退 1，俥二退二，包 2 進 1，傌七進六，包 2 平 4，俥九平八，士 4 進 5，俥二平四，馬 7 進 8，炮五平七，馬 8 進 7，炮八退一，包 8 平 7，炮八平三，包 7 進 4，相三進五，車 1 平 2，俥八進九，馬 3 退 2，俥四進一，包 4 退 2，傌六進七，包 4 平 3，炮七平九，車 8 進 8，仕四進五，包 7 平 1，傌七退六，車 8 退 1，俥四平八！雖少邊兵，但紅方四個大子占位靈活、主動、易走。

6. ………… 包 2 進 1！

高右包於卒林線，意要求新求變。以往多走馬 7 進 6、包 8 平 9 和士 4 進 5。如馬 7 進 6，炮八平九，車 1 平 2，俥九平八，包 2 進 6，兵五進一，士 6 進 5，傌三進五，卒 7 進 1，俥二退一，馬 6 進 7，傌五進三，包 2 平 7，俥八進九，包 7 退 3，俥二退二，包 7 進 4，帥五進一，馬 3 退 2，俥二平三，包 8 進 5，炮五進四，包 8 平 1，俥三退三，馬 2 進 4，炮五退一，包 1 平 2，紅雖多中兵，但殘底相，互有顧忌。

7. 俥二平三 …………

平俥壓馬,「不入虎穴,焉得虎子」,顯現出非勝不可的決心。穩健的著法是炮八平九,卒3進1,俥二退二,包2平3,俥九平八,包3進2,炮五平六,包8平9,俥二平六,包3進1,俥六退一,卒3進1,相七進五,馬7進6,兵九進一,包9進4,傌三進一,包3平5,仕六進五,包5平9,兵三進一,包9平8,兵三進一,象5進7,傌七進九,包8平1,俥六平九,車8進5,俥八進六,象7退5,俥八平七!車1進2,炮六平七,馬6進4!俥七進一,馬4進3,俥七平九,馬3退1,俥九退一,車8平5,兵九進一,雙方互有顧忌,但黑多雙卒略優。

7. ………… 馬3退5

馬退窩心連環,屬當今流行走法之一。筆者曾大膽走過卒3進1,俥三進一,卒3進1,兵三進一,包8進4,傌七退五,包8平7,炮八平七,馬3進2,炮五進四,士4進5,炮五退二,車1平4,相七進五,卒3進1!炮七平九,車4進8!俥三退一,馬2退4,俥九平八,包2進3!俥三平五,卒7進1,相五進三,車8進4,相三退五,車8平6,炮五平三,車6進4!黑方棄子後攻勢強大,結果黑勝。

8. 傌七進六　卒3進1　　9. 傌六進七　卒3進1

10. 炮八平七　包2進3

至此,雙方形成五七炮過河俥七路馬對屏風馬右馬退窩心過河包互進七兵卒陣式。現過河右包,下伏有包2平7炸兵窺打俥和底相凶招,反擊及時有力!如卒3進1?俥九平八,包2進3,炮七退一!演變下去,紅反優勢。

11. 兵三進一!　…………

急進三兵邀兌,老練之招!不給黑包平7路反擊機會。

11. ………… 卒7進1　　12. 俥三退二　卒3進1

紅俥退相台吃卒，明智之舉。如俥九進一？車1平2，俥九平四，車8進1，傌七進六，車2進4，傌六退五，包8進5，炮五平二，馬7進5，俥三退二，車2平7，俥三平二，車8進4，傌三進二，後馬進7，俥四平八，卒3進1！炮七平五，包2平5！炮五進四，馬7進5，黑方多卒反先。

挺3卒驅炮，又為2路右包作架，直窺中兵，正著。

13. 炮七退一　包8退1　　14. 俥三平七　包8平7

15. 俥七退一　包2退4　　16. 傌七進六！…………

左傌送包口，藝高人膽大，為以後爭先埋下伏筆，兇悍！如傌三退五，包2平3，傌七進五，象7進5，炮七進六，車1平3，炮七退一，車8進8，俥九進二，車8平6，相三進一，包7平8，炮五平二，馬7進6，俥九平三，馬5進7，變化下去，各有千秋、互有顧忌。

16. …………　包7平4

飛包炸傌，新變招！但實際效果還有待於實戰來驗正。如包2進5，傌三退五，車8進4，俥九平八，車8平2，傌六退七，車1平2，兵五進一，前車進2，俥七平八，車2進6，相三進一，包7平8，傌五進七，包2進1，後傌進六，車2退3，兵五進一！變化下去，紅反主動、易走。

17. 俥九平八　包4進6

進包窺打右傌，旨在兌子反先，實屬無奈。如車1平2？俥八進六，包4進6，傌三進四，下伏炮七平八得子手段，紅也占優。

18. 傌三進四（圖103）　車1平2？

亮出右直車護包，使子力受牽，反遭被動。如圖103所示，宜車8進5！傌四進六，車8平4，傌六進四，車4平6，傌四進

三，車6退4，炮七平三（若俥
八進七？車6平7，變化下去，
黑多子優），包4退6，俥八進
四，車6平7！炮三進七，包4平
7，相三進一，變化下去，黑多
子占優。

19. 俥八進二　車8進5
20. 傌四進五　包4退3
21. 俥八進三　包4平9??

同樣逃包，宜包4退2（若

黑方　洪　智

紅方　孫勇征
圖103

包4平8？傌五進三，馬5進7，
炮七平八！紅將追回失子後反
優），俥七平六（若傌五進三？
包4平7，炮七平八，馬5退3！演變下去，黑仍多子佔先），馬
5退3，傌五退七，士6進5，傌七進六，士5進4，炮七平八，士
4退5，炮八進六，車2進2，以下不管紅方是否兌車，黑方均以
多子反先。

22. 俥八進一　馬7進6

左馬盤河出擊，避兌老練，如馬7進5？炮五進四，黑中馬
被鎖，又下伏炮七平八的得子手段，紅方反先。

23. 兵五進一　馬5進7??

進馬邀兌，劣著！露出破綻，再遭重創。宜車2進1！先等
一著，以下紅如接走炮七平八，馬5退3，俥七平四，車2平6，
炮八進六，馬3進2，俥八進一，車8平5，傌五進三，車6進
1，傌三退四，包9平7，俥八退一，車5退1，俥八平九，士6進
5，俥九平一，車5平6，俥四進二，車6進2！紅雖多雙高兵占

優，但黑勢優於實戰，可周旋。

24. 傌五進七　車2進1　　25. 兵五進一　包9平5

26. 炮七平五　包5進1　　27. 俥七進一　馬6進7

28. 俥八平三　前馬進5?

前馬兌中炮，敗著！導致局勢迅速惡化、一發而不可收。宜馬7進8，雖紅仍占優，但對紅方也是一種考驗。如紅方接走後炮進三，士6進5，仕四進五，馬7退9，俥七平六，車2平3，傌七進五，士4進5，俥三平八，包2退1，俥八平九，包2平1，俥六平八，車8平5，俥八平五，馬8退7，俥五退一，馬7進5，俥五退一，馬9進7，俥九平三，包1進1，兵九進一，包1平4，兵九進一，車3進5，俥五平一，車3退2，兵九進一，卒9進1，兵一進一，卒9進1，俥一進二，也形成紅雙俥高兵仕相全對黑車馬包單缺士的劣勢尷尬局面。

以下殺法是：相三進五，包5平6，俥三進一！士6進5，相五進三，包6退5，俥三進二！車8退1，俥七平四！車8平5，俥四進四，包2進4，俥三平四！士5退6，俥四平八，包2平7，相三退五，包7平5（若車5平3?傌七退九，車3平1，傌九進七，車1進2，傌七退六！變化下去，黑也無法支撐），俥八退二，包5進2，仕六進五，車5進2，俥八平一，車5平1，傌七退六！

回傌窺象、傌到成功！形成紅俥傌高兵仕相全對黑車高卒單缺象的必勝局面，紅勝。

此局有三大看點：一是黑方第6回合有包2進1佈局新姿，但一定要謹慎使用；二是紅方第16回合有傌七進六的中局最佳看點；三是雙方中殘局的精彩殺法：紅方抓住黑方第18、第21、第23和第28共四個回合的軟手，俥傌炮聯手、掃卒殺象、

得子破城，「兩強相遇勇者勝」的敢於進取精神，值得學習、發揚。

第104局 （北京）張 強 先負 （浙江）趙鑫鑫

五七炮直橫俥三路傌對屏風馬右中象橫車互進三兵卒

1. 炮二平五　馬8進7　　2. 傌二進三　車9平8
3. 俥一平二　馬2進3　　4. 傌八進九　卒3進1
5. 兵三進一　卒1進1　　6. 炮八平七　馬3進2
7. 俥九進一　象3進5　　8. 傌三進四　車1進3
9. 俥二進六　…………

這是2012年10月17日全國象棋個人賽第8輪張強與趙鑫鑫之間的一盤精彩格鬥。雙方以五七炮直橫俥三路傌對屏風馬右外肋馬高右橫車中象互進三兵卒拉開戰幕。

紅急進右直俥過河屬流行變例之一。如俥九平六（也有炮五平三，車1平4，炮七平五，以下黑方有3變：

①在2010年第16屆亞運會象棋賽上洪智對阮成保之戰中改走士6進5，結果紅勝；

②在2010年全國象甲聯賽中趙國榮對金波之戰中改走士4進5，結果紅勝；

③在2011年全國象甲聯賽上程吉俊對許銀川之戰中改走包8退1，結果雙方戰和）。

以下黑方有兩變：①在2010年全國象甲聯賽上黃丹青與趙鑫鑫之戰中改走士6進5，結果雙方戰和；②在2010年第2屆「句容‧茅山杯」全國象棋冠軍邀請賽上徐天紅與柳大華之戰中改走馬2進1，結果黑勝。

9. ………… 車1平4　　10. 俥九平四 …………

此時的右肋道俥後俥在一般情況下有點彆扭，不過此刻卻有著掩護河口俥伺機反擊的作用。

10. ………… 包8退1　　11. 炮七進三 …………

飛炮炸3卒，伺機炮七進二再窺打7路馬。在2011年第3屆「淮陰‧韓信杯」象棋國際名人賽上李錦歡先負趙鑫鑫之戰中，李錦歡改走俥四進三？包8平3，俥二進三，馬7退8，俥三進二，士4進5，俥四平二，馬2進1，炮七退一，卒1進1，炮七平三，包2進6，炮三進八，象5退7，俥二平八，包3平8，炮五平三，象7進5，俥八平二，馬1進3！仕四進五，馬3退5，炮三平一，包8平9，俥二進八，馬5退7，俥二退一，包9進5！黑方淨多三個卒大佔優勢，結果黑勝。

11. ………… 包8平6　　12. 俥二進三　馬7退8

13. 俥四進三　包6平3　　14. 俥四進三　馬8進7

15. 兵九進一 …………

挺九兵邀兌活馬，明智之舉！在2011年「溫嶺‧長嶼硐天杯」全國象棋國手賽上謝靖與趙鑫鑫之戰中改走炮五平三，車4進5，炮七退一，馬2進1，相三進五，士4進5，仕六進五，包2進4，炮七進三，車4退6，炮七退一，馬1退2，俥三退二，車4進3，俥四平六，馬2進4，下伏馬4退3、馬4進6和包2平5三步先手棋，結果黑勝。

15. ………… 卒1進1　　16. 俥四平九　車4進5

右肋車塞相腰，積極主動。如車4退1？俥九進一，馬2進3，俥九進七，包3進5，炮七平八，車4進2，炮五平八！包3平2（若貪包2進5？？炮八進四！士4進5，俥九平六！紅得車勝勢），相七進五，變化下去，雙方互纏，紅反多兵，略佔優勢。

17. 俥九進二　車4平2

平肋車於相腰，穩正。如象5進3？俥九平八，包2平5，傌三進五，象3退5，俥八退一，車4平7，相三進一！變化下去，紅多雙兵，占優。

18. 俥九平八　馬2進3　　19. 俥八退五　馬3進2

20. 炮七進二　馬2退4！

回馬叫帥上二樓正著。如貪包3進8？仕六進五，士4進5，炮七平三，包2平7，相三進一，包3退2，傌三退二，卒9進1，演變下去，紅雖殘底相，但可多兵占優，易走。

21. 帥五進一　包2進6！

急進2路包於下二路，不顧7路馬被紅七路炮窺打威脅，果斷採取智勇雙全的反牽制戰術，著法沉穩、意味深長！

22. 帥五平六　馬4退2　　23. 仕六進五　馬2退4

24. 炮七平三　…………

黑方有膽有識地連續揮包運馬、轉型換位，令人拍案叫絕，使人大飽眼福！紅飛炮打傌，正著，如帥六退一？馬7退5，炮七平八，馬4進3，帥六平五，包3進8！紅難應對。

24. …………　包3平4　　25. 仕五進六　…………

揚仕避殺明智，如炮五平六？馬4進3，炮六平五，包2退5！炮五進四，士6進5，帥六進一，包2平4！帥六平五，馬3退4！帥五平四，馬4退5！傌三進五，象7進5，炮三平二？馬5進6！帥四退一，黑反多子勝勢。

25. …………　馬4進5　　26. 帥六平五　馬5進7

27. 傌三退四　馬7退6　　28. 帥五退一　卒5進1

29. 仕六退五　包4平9　　30. 傌九進七？　…………

躍出左邊傌欺包過急，同樣進傌，宜傌九進八！包9進5：

傌四進六！暫緩給2路黑包還家機會；或走炮三退一調整好炮位後伺機反擊，這兩路變化均優於實戰。

　　30.…………　　包2退7　　　31. 相七進五　　包9進5

　　32. 傌四進六　　包2平7！　　33. 兵五進一　　包7平4！

　　黑雙包齊鳴大佔優勢：右包回退左移、聲東擊西，左包炸兵、再得實利。現紅急進中兵，正著，如走炮三退一？包7進4！下伏包7進1窺打馬先手。

　　黑右包平7路，虛晃一槍，誘紅挺中兵後再速平4路出擊，妙手！下伏包9平7棄包叫殺凶招，使紅各子受制、反先困難。

　　34. 炮三退一　　　包9平7(圖104)

　　35. 炮三平五??　…………

　　炮鎮中路，敗著！錯失和機。如圖104所示，宜炮三平六！以下黑有兩變：

　　①士4進5，仕五進四，包7平3（若包4進3？傌七進六，卒5進1，傌六進四！卒5進1，炮六平一！變化下去，雙方子力對等，和勢甚濃），傌六退七，馬6進4，帥五進一，卒5進1，傌七進六，馬4退2，傌六進四，包4平1，傌四退五，子力對等，和勢甚濃；

　　②馬6進7（若包7平3？炮六平五！士6進5，傌六退七，卒5進1，傌七進五，變化下去，基本成和），帥五平六，卒

黑方　趙鑫鑫

紅方　張　強

圖104

5進1，傌七進五，包7平5，傌五退七，包5平9，仕五進六，馬7退6，炮六平五，士4進5，傌七進五，包4進6，傌五退六，馬6進4，帥五退一，馬4退5，大子、兵卒等，紅可抗衡，遠遠強於實戰。

以下殺法是：士4進5，仕五進四，馬6進4，帥五進一，卒5進1，炮五平六，卒5平4！傌六進四，包7平5，帥五平四，卒9進1，傌七進八，馬4退2，傌四進六，士5進4，炮六進二，卒4平5，傌八退七，卒5平6（宜包5平6！帥四平五，卒5平6，演變下去，黑方勝算很高）？炮六平四！馬2進3，炮四退二，象7進9，傌七進六，包5平1，傌六進五，包1進2，仕四進五，馬3退5，帥四退一，馬5退4，傌五退三，卒6進1（宜卒6平7！傌三退一，卒7進1，傌一退三，包1進1！紅相必丟後，黑反有望勝）？傌三退一，包1進1，炮四平三（宜傌一進三！象9退7，兵三進一，包1平7，兵三平四！變化下去，紅傌炮高兵對黑馬包高卒也有很強牽制力，使黑反增加贏的難度）？馬4進3！炮三平八（宜炮三平七！黑一時勝不了，黑雖能得底相，但紅傌炮高兵尚有不少迴旋餘地，雙方戰線甚長）？卒6進1！借底包之威，卒臨城下勝定。

以下紅如接走仕五進四，馬3進4，炮八退六，馬4退2！帥四進一，馬2退4！馬到成功，妙殺，黑勝。

此局雙方在第19回合兌雙俥（車）後，黑方抓住戰機，請帥上樓、馬包配合，卒臨城下、馬到成功；而紅方卻在第30、第35兩個回合錯失和機，分別走傌九進七和炮三平五後敗走麥城。它再次提醒我們：未雨綢繆、不失時機、招法精準、不留後患是非常重要的。

第105局 （越南）阮成保 先負 （廣東）許銀川

五七炮挺中兵單提傌巡河俥對屏風馬雙包過河巡河 互進七兵卒

1. 炮二平五　馬8進7　　2. 傌二進三　車9平8

3. 俥一平二　馬2進3　　4. 兵七進一　卒7進1

5. 炮八平七　…………

這是2012年5月22日第4屆「淮陰‧韓信杯」象棋國際名人賽B組預賽最後一輪阮成保與許銀川之間的一場強強對決勇者勝的精彩廝殺。雙方以五七炮對屏風馬互進七兵卒開戰。

紅如傌八進七，包2進4，兵五進一，包8進4，俥九進一，包2平3，相七進九，車1平2，俥九平六，包3平6，兵五進一，包6進1（若士6進5，傌三進五，車2進6，傌五進六，包8退2，兵五平四，包8平6，俥二進九，後包平5！以下紅方有仕六進五和傌七進五兩路變化，結果前者為紅方勝勢、後者為雙方互纏），俥六平七，車2進6，兵五進一，士4進5，兵五平六，象3進5，以下紅方有兩變：

①仕六進五，包6退2，俥七平六，紅反主動；

②在2007年全國象甲聯賽中趙鑫鑫先勝劉殿中對局中，趙鑫鑫曾走兵六進一！包6退2，兵三進一，包6平5（宜車2平7）？傌三進五，馬7進6，炮五進二，馬6進5，傌七進五，車2平5，俥七平五，車5平4，兵六平七，紅多子大優。

5. …………　包2進4

右包過河出擊是20世紀80年代後期興起的主流戰術，而20世紀50年代盛行的主流戰術是包8進2，傌八進九，包2退1（若

包2進4，俥二進四，以下黑方有象3進5和包2平7兩種變化，結果前者為和勢甚濃、後者為紅反主動），俥二進四，象3進5，俥九平八，包2平6，炮五平四，士4進5，相三進五，車1平4，俥八進七，包6進1，兵三進一，卒5進1（若卒7進1??俥二平三，包8平7，傌三進四！包6進5，炮七平四！變化下去，紅方主動），傌三進四（若兵三進一??馬3進5，俥八退一，馬5進7，黑方足可抗衡），包6進5，炮七平四，馬3進5，傌四進五，馬7進5，演變下去，大體均勢。

6. 兵五進一 …………

先挺七兵、再進中兵的「雙進兵」弈法是20世紀50年代興起的主流戰術。如傌八進九，包2平7，相三進一，車1平2，俥二進四，車2進4，俥九平八，車2進5，傌九退八，象3進5，兵七進一，象5進3，傌八進九，包8平9，俥二平四，以下黑方有兩變：

①士6進5，俥四退一，馬7進8，傌九進七，象7進5，傌七進六（若傌七進五，車8平6，俥四進六，將5平6，局勢平穩），車8平6，俥四進六，將5平6，局勢平穩；

②象7進5，兵九進一（若俥四退一，馬7進8，傌九進七，士6進5，以下變化與上述①走法相同），卒7進1，俥四平三，馬7進6，傌九進八，車8進5，俥三平二，馬6進8，相一進三，士4進5，傌八進六，卒5進1，變化下去，雙方局勢也平穩。

6.………… 包8進2　　7.傌八進九 …………

左傌屯邊，成五七炮單提傌挺中兵對屏風馬過河包左包巡河陣式，是紅方越南棋王阮成保拋出的最新佈局「飛刀」！

在2011年9月4日全國象甲聯賽第19輪郝繼超與程鳴之戰中

曾徑走炮七進四，象3進5，傌八進七，包8進2，俥九平八，車1平2，兵七進一，象5進3，兵五進一，象3退5，兵五平六，馬7進6，炮五進一，包2平3，俥八進九，馬3退2，俥二進三，車8進6，炮五平二，包3平8，炮七平一，馬2進3，兵六進一，馬3進2，兵六平五，馬2進3，兵五進一，象7進5，仕四進五，馬6進7，傌七進五，士6進5，炮一平三，馬3退5，相三進五，馬7退6，傌五進七，大子、兵卒相等，結果雙方戰和。

　　　　7.…………　　象3進5　　　8. 俥二進四　　車1平2

　　　　9. 仕六進五　　士4進5　　　10. 俥九平八　卒1進1

　　　11. 俥八進二　包2退1?

　　　紅雙俥遭到黑雙包緊緊封鎖後，現只好升左直俥「生根」，伺機出擊。

　　　黑同樣運包，宜包8平9，俥二進五，馬7退8，雙方兌俥（車）後，黑勢反而厚實、易走。

　　　12. 俥八進一　車8進3　　　13. 俥八平四　車2進4

　　　14. 俥二退一　…………

　　　右巡河俥退至兵林線伏擊，看似紅方全力防守、不思進取，實則欲成為誘敵深入之計，其實從此後變化來看，宜走兵三進一！卒7進1，俥二平三，包8平7，傌三退一，變化下去，紅方易走，優於實戰。

　　　14.…………　　包2平5　　　15. 兵七進一!　車2進3

　　　紅果斷渡七兵驅車，精妙反擊之招！令黑有些進退兩難。

　　　黑進車欺炮、讓七兵渡河，明智之舉！如車2平3??傌九進七，包5平3，炮七進二，車3進1，炮五平七，卒7進1，炮七進二，包8平5，帥五平六，車8進3，炮七進三，卒7進1，俥四平六，變化下去，黑多卒，紅多子占優。

16. 傌三進五　　包5進2
17. 相三進五　　象5進3
18. 傌五進六　　卒5進1

急進中卒夾騎河傌，穩健！
亦可徑走車2平3！俥四平八，
象3退1（若象3退5？？傌六進
七，象5退3，傌七進九！變化
下去，紅反有攻勢），傌六進
七，象7進5，傌九進七，車8平
6！擺脫牽制後，黑反多雙卒占
優。可能此路再變化下去，紅方
還有些對攻機會，黑方欲求穩，
不願去冒這個險。

黑方　許銀川

紅方　阮成保
圖105

19. 炮七平六　　…………

平左仕角炮，穩正，如傌六進七？？車2平3，俥四平八，車
8平4！變化下去，黑反多卒易走。

19. …………　　馬3退4　　20. 俥四進一　　象3退5？？

退中象回守過急，錯失反先機會。宜馬4進5！傌六退七，
馬5進6，兵九進一，卒1進1，俥四平九，車8平4，兵三進
一，卒7進1，俥九平三，象7進5，變化下去黑優。

21. 兵三進一　　馬7進5？？（圖105）

左馬進中路，大漏招！宜卒7進1（也可徑走卒3進1！兵三
進一，象5進7，兵九進一，卒1進1，俥四平九，象7退5，演變
下去，黑多卒占優）！俥四平三，馬7退9，傌六退七，包8平
7，俥二平四，車8平5，兵九進一，卒1進1，傌七進九，車2退
6！變化下去，黑多雙卒易走，優於實戰結果。

22. 俥六退七???　卒3進1!

退肋俥連環回守，大敗著！錯失勝機告負。如圖105所示，宜俥六進八直插臥槽為上策，以下黑方有兩變：

①車2退4，炮六進四，卒7進1，俥四平三，車2進4，炮六平二！紅方得子占勢勝定；

②士5進6，俥八進七，將5進1，俥七退六，將5退1，炮六進七！車2退6，炮六平九！以下不管黑方走車2平4，還是走士6進5，演變下去，均為紅勝勢。

黑急進3卒，機不可失，時不再來！至此，「捉放曹」大戲雖未唱完，但紅已再無反擊機會了。

23. 炮六進三　卒1進1?

隨手軟著！由於黑方如走成和棋即為小組第一，參加決賽，故無意苦爭春、去拼搏。宜馬4進3！炮六平九，卒7進1，俥四平三，馬3進2，俥七進八，車2退3，兵九進一，馬5進7，兵一進一，馬7退6，變化下去，黑子力靈活，多卒反先。

24. 俥七進九　馬4進3　　25. 炮六進一　馬5退7

26. 炮六退四　卒7進1　　27. 俥四平三　馬3進5

28. 相五退三??　…………

黑方不失時機，棄邊卒、兌7卒，躍出右貼將馬，這樣先穩住陣腳，再節節推進。此刻，紅方開始陷於苦戰。

紅退中相空著！浪費步數。宜前俥退七！馬5進7，炮六進三，後馬進5，兵九進一，車8退1，兵九進一，變化下去，黑雖稍優，但紅並無大礙，強於實戰，勝負難測。

以下殺法是：馬5進7！俥二進一（若炮六平三??則車2平7！俥三退二，前馬進8！黑兌車得炮勝定），卒5進1，炮六平三，後馬進5，俥三退一，車8退1，相三進五，車2退2，後俥

進七，卒5平6，傌七退六，車2平4，傌六進七，卒3進1（也可馬7進6！炮三平四，車4進1！下伏馬6進4抽俥凶招，黑方勝勢），傌七退八（若相五進七？？馬7進6，仕五進四，卒6平7，俥二平三，車4進1！黑勝定），包8退1，傌八進六，卒3平2，炮三進三，馬5進7，傌九進八，包8平5！俥二進三，馬7退8，俥三平五，馬8進7，俥五進二，卒6進1，兵九進一，包5平8！俥五平九，卒6進1，相五退三，包8平7！至此，卒闖九宮、車管仕角傌、馬包直窺右底相，黑以多卒、兵種齊全獲勝。

此局紅方由於佈局就失先手，一把最新「飛刀」差點兒扳倒許銀川，中局在雙方纏鬥中，紅本有獲勝良機，卻未被發現。此後黑方振作精神，將局勢儘快納入自己擅長軌道，以後逐步擴大優勢取勝。紅方這把「飛刀」攻擊性能稍顯偏弱，一旦演此陣，請讀者要謹慎。

第106局　（浙江）黃竹風　先勝　（廣西）黨　斐

五七炮直橫俥進中兵對屏風馬右中象橫車平包兌車
互進七兵卒

1. 炮二平五	馬8進7	2. 傌二進三	車9平8
3. 俥一平二	馬2進3	4. 兵三進一	卒3進1
5. 傌八進九	卒1進1	6. 炮八平七	馬3進2
7. 俥九進一	象3進5	8. 俥二進六	車1進3

這是2012年6月6日全國象甲聯賽第7輪黃竹風與黨斐之間的一場精彩鏖戰。雙方輕車熟路形成五七炮左橫俥升右直俥過河對屏風馬右外肋馬中象高右橫車互進三兵卒陣式。紅高左橫俥升右直俥過河對付黑方飛右中象高右橫車，要遠遠高於黑飛左中象

和急進1卒的佈局陣式。雖然這些均為當今棋壇最熱門的佈局變化之一，但比賽結果卻要看：究竟誰平時刻苦鑽研得深、功課做得到位、掌握和臨時應變更加靈活，誰就有把握取勝。

9. 俥九平六　包8平9　　10. 俥二進三　…………

兌右直俥，旨在簡化局勢。筆者曾走俥二平三，包9退1，兵三進一，包9平7，俥三平四，包7進3，傌三進四，士6進5，俥六平三，象7進9，俥四平三，車1平4，炮七進三，包2平3，仕六進五，馬2進1，兵五進一，車8進5，後俥平四，車4進2，傌四進五，馬7進5，炮五進四，車4平5，俥三平四，車8退5，後車進二，紅略優。

10. …………　馬7退8　　11. 兵五進一　士6進5

12. 炮七退一　馬8進7　　13. 俥六進二　包9退1

14. 炮七平二　…………

左炮右移到二路出擊，屬改進後走法。也可徑走炮七平三，包9平7，炮三平二，包7平8，炮二平九，卒7進1，兵三進一，包8平7，炮五平四，包7進3，相三進五，包2平3，傌三進二，卒3進1，兵七進一，車1平4，俥六平八，車4進5，炮九平七，包3進6，傌九退七，車4平3，俥八進二，車3平8，傌二進三，車8退2，俥八平九，車8平9，兵九進一，變化下去，紅多兵略好。

14. …………　卒3進1

棄3卒，是黑方黨斐首創新變招！一改卒1進1、包2平3和車1平3三種變化，結果為前者為雙方可戰、中者為紅稍主動、後者為黑勢略好。

試演車1平3！炮二進五，卒3進1，俥六進二，馬2進4，炮五退一，馬4進3，炮五平七，車3進1，俥六平七，象5進

3，兵七進一，象3退1，相七進
五，馬3退1，炮七平九，卒1進
1，傌九進七，包2進5，傌三進
四，包9進5，傌七進九，包9平
5，仕六進五，馬1退3，傌九退
七，卒5進1，兵五進一，馬3退
5！黑勢易走。

黑方 黨斐

紅方 黃竹風

圖106

15. 兵七進一	車1平4
16. 傌九退七	包2平4
17. 俥六平四	車4進1
18. 傌七進八	馬2退4
19. 炮五平六！	…………

兵殺卒、傌護俥、俥占肋、傌出擊，現炮拴車馬包！紅子步
步為營、子力調整到位，局面佔據主動。

| 19. ………… | 車4平8 | 20. 炮六進五 | 士5進4 |
| 21. 炮二平五 | 馬4進3 | 22. 俥四進四！ | 車8進2 |

雙方兌去士角包後，紅右肋俥直插黑左上士角驅馬，使黑左
翼底線受到攻擊，可見黑方佈局選擇不夠準確。

23. 俥四平三	車8平2	24. 炮五進五！	將5平6
25. 俥三平四！	包9平6	26. 仕六進五	車2平7
27. 相七進五	馬3進2		

紅補左中相，好棋，硬逼黑方表態應對。

黑逃馬避殺，正著，如車7進1？？相五進七！車7退2，俥
四平五，車7平5，炮五平四，包6平7！俥五平三，演變下去，
黑將殘象缺士後很難守和。

| 28. 傌三進五 | 馬2退4 | | |

29. 兵五進一(圖106)　士4進5???

補右中士捉俥，敗著！由此黑方一蹶不振，直至告負。如圖106所示，應考慮破兵守和，宜車7平9！仕五進六，士4進5，俥四退二，車9退2！俥四平一，卒9進1，雙方子力對等，優於實戰，鹿死誰手，尚難預測。

以下殺法是：俥四退三，馬4退5，俥四平八，包6平8，傌五進四！車7平8（宜車7平3，守住底線），俥八平五（也可俥八進五！將6進1，俥八平三！殺底象窺7卒後，紅也大優），馬5退3，炮五平一！包8進2，炮一進三，包8退3，兵一進一，車8退4，俥五進二，車8平9，俥五平七！車9退2，俥七平三！紅方兌馬包、殺雙卒後，形成紅俥傌3個高兵仕相全對黑車包高卒士象全的必勝局面，黑方只好敗走麥城，紅勝。

此局黑方第14回合棄3卒新招有待更多的實戰來驗證。

第107局　(山東)才　溢　先勝　(浙江)謝丹楓

五七炮直橫俥三路傌對屏風馬右橫車外肋馬中象左中士

1. 炮二平五	馬8進7	2. 傌二進三	卒3進1
3. 俥一平二	車9平8	4. 兵三進一	馬2進3
5. 傌八進九	卒1進1	6. 炮八平七	馬3進2
7. 傌三進四	車1進3	8. 俥九進一	象3進5
9. 俥九平六	士6進5		

這是2012年10月18日全國象棋個人賽第9輪才溢與謝丹楓之間的一場精彩對壘。雙方以五七炮三路傌直橫俥對屏風馬右外肋馬橫車中象左中士開戰。黑補左中士固防，是改進後的著法。以往多走馬2進1，俥二進六，馬1進3，傌九進八，車1平2，

俥八退七，變化下去，雙方另有攻守。

10. 俥二進三！ …………

急進右直俥扼守自己的兵林線，是一步成功的改進後走法，一改俥四進六和俥二進六走法，意欲出奇制勝。如俥四進六，在2012年第2屆「溫嶺‧長嶼硐天杯」全國象棋國手賽上孫勇征與蔣川之戰中蔣川接走包8進1（筆者曾走過車1平4？俥二進一，卒5進1，炮七進三，馬2退3，炮五平七，包8進2，俥六平八，車4進1，俥八進六，象5進3，俥八平七，象3退5，俥二進一，變化下去，雙方兌子後，紅反多兵主動、易走，結果戰和），炮七平六，卒5進1，兵五進一，卒5進1，俥六進五，象7進5，炮五進五，士5退6，炮五退二，車1平4，俥二進一，包8進3，炮六平五，卒3進1，俥六進五，馬2退4，俥二平六，馬4退6，前炮進一，馬6退7，俥六進六，前馬進5，炮五進四，包8平5，炮五退三，卒5進1，俥六平八，士6進5，局勢平穩。

10. ………… 包8進2

左包巡河是改進後的流行變例之一。在2012年全國象甲聯賽孟辰先勝於幼華之戰中改走包8平9，不太理想，結果黑方丟子告負。（詳見本書第91局）

11. 炮七退一 卒1進1？

急兌右邊卒活通右橫車，似優實劣！宜馬2進1，俥六進三，卒1進1，仕六進五，包2進4！變化下去，黑多卒易走。

12. 兵九進一 車1進2 13. 俥二平四 車1退2

黑右邊車在騎河一線遭伏擊後，進而復退，局面已很不理想，但如包8平6（若包8進1？俥四進六！變化下去，紅反主動），炮七平九，馬2進3，炮九進三，馬3進4，俥四進六，包6平5，仕六進五，包5進3，相三進五，象5退3，兵五進一！下

伏俥四平六追殺黑馬的凶招,紅
也占優。

　　14. 傌四進三　　車8進3

　　15. 炮五平三　　卒3進1

　　16. 炮七平九　　車1平4

　　平右肋車邀兌,老練、明
智。如車1平3?俥六進四,馬2
進3,傌九進七,卒3進1,俥四
進五!變化下去,紅反有更猛烈
的攻勢。

　　17. 俥六進五　　馬2退4

　　18. 兵七進一　　馬4進3

　　19. 相七進五　　馬3進4??

　　棄馬叫將邀兌,劣著!導致黑右翼底線空虛、易被入侵。宜
左包右移改走包8平1!炮九進四,馬3退1,兵五進一,包2平
4!演變下去,黑可頑強堅守,優於實戰。

　　20. 炮三平六　　　　　　車8平7

　　21. 兵五進一　　　　　　包8平3

　　22. 炮六進六(圖107)　包3退3???

紅左仕角炮像一顆埋入黑方腹地的深水炸彈。

　　現黑右翼薄弱境地單靠黑雙包很難抵禦紅方重兵進攻,當務
之急是要儘快調動黑7路車策應黑方右翼,故如圖107所示,宜
包2進7!帥五進一,卒5進1,兵五進一,車7進2!變化下
去,雙方大子等、士相(象)全,優於實戰、足可抗衡。

　　以下殺法是:俥四平八,包2平4,俥八進五,包3進3,傌
九進八,車7平6,兵三進一(亦可炮九進八,包3退4,俥八平

七，車6進1，俥七進一，車6平1，傌八進六！包4進1，傌六進八，車1退1，俥七平八，馬7進6，炮六平七！士5進6，炮九平六！將5進1，俥八退一！紅四子歸邊勝定），車6進3，兵三進一，馬7退8，俥八退二，車6平2，炮六平九，包4平1，前炮進一，包3退4，仕四進五，象5進3，後炮進五，將5平6，俥八平七，象7進5，傌八進六，馬8進6，傌六進七，馬6進7，俥七平五，馬7進8，相五進三，車2平6，相三進五，馬8進7，傌七進五，將6進1，傌五退七，包3進1，前炮退一，將6退1，俥五平六，士4進5，俥六進二，形成紅方四子歸邊殺勢，以下黑如續走包3退1，前炮進一！包3進1（若將6進1？俥六平五，將6進1，傌七進六！下伏俥五平四殺著，紅勝），俥六平七！士5進4，俥七平六！下伏傌七進六殺招，紅勝。

此局紅方第10回合俥二進三扼守己方兵林線新變招可以成立，當雙方戰至第22回合時，紅方緊緊抓住黑方退3路包後形成右翼空虛的致命弱點，一路雄風、前封後堵，節節推進、步步追殺，俥傌雙炮、借殺圍擊，妙手制敵、一氣呵成！

第108局 （河南)李曉暉 先負 （四川)孫浩宇

五七炮直橫俥兩頭蛇對屏風馬右橫車外肋馬進3卒

1. 炮二平五	馬8進7	2. 傌二進三	車9平8
3. 兵三進一	卒3進1	4. 俥一平二	馬2進3
5. 炮八平七	…………		

這是2012年9月8日全國象甲聯賽第21輪李曉暉與孫浩宇之間的一場該勝卻敗的精彩對決。雙方很快以五七炮對屏風馬互進三兵卒拉開戰幕。紅先亮出五七炮走法，曾流行過一時，而當今

出現較多的變化是傌八進九，以下黑方有卒1進1、馬3進4和士4進5三路變化結果：前者為對攻激烈、中者為紅方主動、後者為互有顧忌。

5. ………… 車1進1

高右橫車出擊，較為少見，易形成對攻，符合黑方喜歡伺機形成亂戰的棋藝風格。如士4進5（若馬3進2？傌三進四，象3進5，傌四進五，變化下去，紅反占優），傌九進一，象3進5（筆者曾走過馬3進2？傌二進六，象3進5，傌九平六，變化下去，將會形成另一種紅方穩持小先手的變例）以下紅方有傌九平六和傌二進六兩種變化結果：前者為黑勢看好，後者為對攻精彩、最終成和局。

6. 傌九進一 …………

高左橫傌出擊，是紅方擅長的攻法。也可傌八進九！馬3進2，傌三進四，象3進5，傌四進五，包8平9，傌二進九，馬7退8，傌九進一，車1平4，傌九平二，馬8進7，傌五退七，變化下去，紅淨多雙兵易走。

6. ………… 馬3進2 7. 兵七進一 包2進7

紅挺七兵棄傌，雙方即將步入激烈的中局纏鬥。黑揮右包炸傌，首先挑起戰鬥。如卒3進1，炮七進七，士4進5，傌二進五，馬2進4，傌二平六，象7進5，炮七退二，馬4進5，相七進五，車1平3，炮七平三，包2平7，傌九平二，卒7進1，變化下去，紅傌拴鏈黑車包，黑多雙卒，各有千秋，互有顧忌。

8. 兵七進一 車1平4

紅先棄左傌、現又渡兵殺卒欺馬，黑平右橫車於右肋道，形成雙方激烈的對攻局面。黑如馬2進3，傌九平八，馬3進5，相三進五，包2平1，傌八退一，象7進5，兵七進一，包1平3，

相五退七，變化下去，黑多象、紅有過河七兵參戰，略優。

9. 炮七進七　士4進5　　10. 仕四進五?? …………

補右中仕固防過軟，易造成被動、挨打。宜傌九平八！車4
進8，帥五進一，包2平1，傌八進四！在變化下去的對攻中，紅
方主動，強於實戰。

10. …………　　　車4平3　　11. 傌九平八　車3退1

12. 傌八進四　　包2平1　　13. 傌二進六　象7進5

14. 傌八退五??　包1退1

退左傌追包不如傌二平三先殺卒拿到實惠比較有力、智趣！
至此，黑多子、紅多兵相、子力占位不錯，仍兩分法、各有千
秋。

15. 兵七平六　包8平9　　16. 傌二平三　車8進2

17. 兵五進一　包9退2　　18. 兵五進一　包9平7

19. 傌三平四　馬7進8　　20. 兵三進一　馬8進7

21. 炮五進四! …………

紅方棄子後，巧妙運傌揮炮，五子集中抱成團，其中有3個
過河兵，氣勢恢宏、穩佔優勢。

21. …………　　　　車8進5(圖108)

22. 傌八進七??? 車8平7!

進左直傌窺打中象，以棄傌為代價繼續猛攻，過急，敗著！
如圖108所示，宜傌三進五！車8進2，傌八進七！現再進傌攻
殺，變化下去，紅勢不虧，會主動、易走，強於實戰。

黑方抓住戰機，平車砍傌，以淨多兩個子的絕對多子優勢贏
來了反客為主的對攻機會。形勢突變，鹿死誰手、勝負難料！

23. 傌八平五　　車7進2　　24. 仕五退四　馬7進9!

25. 傌四退五?? …………

黑不失時機，連殺傌相，馬奔臥槽，不給紅方喘息機會。

紅現退右肋俥回守，大敗招！由此失勢告負。宜俥五平七！士5退4，俥七進二，包9平1，俥四退五，馬9進7，俥四平三，包7進8，黑雖多子、且車雙包三子歸邊占優，但紅多3個過河兵，且中炮和象位沉底俥一旦配合到位，仍可繼續對搏，強於實戰。

黑方　孫浩宇

紅方　李曉暉

圖108

25.…………　將5平4

26. 炮五進二　…………

紅炮炸中士，破釜沉舟，實屬無奈。如俥四平九??馬9進7！俥九平四，車3進8！仕六進五，車3進1，仕五退六，車7平6！帥五進一（若帥五平四？則車3平4！黑速勝），車3退1，帥五進一，車6平5，帥五平六（若帥五平四？則馬7退8！黑勝），車5平6，帥六平五，車3平6！黑勝。

以下殺法是：士6進5，俥五進一，馬9進7！兵六進一，包7平5！兵六進一，車3進1！俥五退一，車3進8！兵五進一，車7平6！黑方不顧紅方兵臨城下殺勢，果斷進馬、平中包鎖住雙俥中兵，再雙車錯殺左相右仕，現棄車叫帥，一氣呵成！以下紅如續走帥五進一（若帥五平四??則車3平4！黑勝），車3退1！帥五進一，車6平5，帥五平六（若仕六進五？則車3退1！黑勝），車5平4，帥六平五，車4退7！俥五進一，車4進5！黑雙車借馬雙包之威，連掃雙仕相兵，殺得精彩、走得痛快，一

舉擒帥，令人叫絕！

此局的深刻的教訓是：紅方在佈局佔先、中局占優的局勢下，在第22回合進左直俥捉打中象強攻，太急於求成，反痛失好局；相反，黑方在劣勢被動局面下，頑強奮戰、捕捉戰機，斗換星移、峰迴路轉地等到一線機會，借馬包之威，雙車橫掃紅方內衛，一舉破城！

第109局 （河南）李曉暉 先勝 （浙江）于幼華

五七炮單提傌直橫俥對屏風馬高右橫車騎河互進三兵卒

1.炮二平五	馬8進7	2.傌二進三	車9平8
3.俥一平二	馬2進3	4.兵三進一	卒3進1
5.傌八進九	卒1進1	6.俥九進一	卒1進1
7.兵九進一	車1進5	8.炮八平七	…………

這是2012年5月8日全國象甲聯賽首輪李曉暉與于幼華之間的一場「短、平、快」搏殺。雙方很快以五七炮單提傌直橫俥對屏風馬高右橫車騎河拉開戰幕。

筆者此刻也走過中炮巡河炮單提馬陣式，也取得不錯效果，即走炮八進二！象7進5，俥九平六，包2平1，炮八平五，士6進5，俥二進六，包1進1，俥二退二，卒5進1，前炮平四，包1平5，炮五進三，包8進2，相三進五，包5進3，相五進七，車1退2，俥六進二，包5退1，俥六進一，車1平5，俥六平五！變化下去，紅方得子占優，結果紅勝。

8.………… 車1平7

車殺三兵，屬流行變著之一。如包2平1（若馬3進2？變化下去，前有介紹，雙方又回到正規的五七炮對屏風馬陣式），俥

九平六，象7進5，兵七進一，包8進4，俥六進七，士4進5，炮五平四，卒5進1，兵七進一，車1平3，相三進五，車3退1，炮七進五，車3退2，俥九進八，包8平7，俥二進九，馬7退8，仕四進五，馬8進6，俥六退二，馬6進8，俥八進七，包1退1，炮四進二，紅反主動。

9. 俥九平八　馬3進4　　10. 俥二進三　包2平4

包平右士角，是改進後走法。以往多先走士6進5，兵五進一，包2平3，俥八進六，包3平6，俥九進八，馬4進6，俥三進四，車7平6，俥八進二！車6平5，炮七平九，包8進2，炮九進七！象7進5，俥二平六！包8平5，仕六進五，包5進3，相三進五，士5進4，俥八進九！變化下去，紅雙俥俥炮直逼黑右翼薄弱底線，攻勢強大。

11. 兵五進一　士6進5

補左中士固防屬改進後走法。在 2011 年全國象甲聯賽第 3 輪郝繼超先勝黨斐之戰中，黨斐改走象7進5，俥九進八 (也可兵七進一！包8進2，兵五進一，卒5進1，兵七進一，車7平3，俥八平七，包4平3，兵七平六，包3進5，俥三退五，士6進5，俥七進一，車3平4，炮五平二，紅多子占優)，車7退1，兵五進一，車7平5，兵七進一，卒3進1，俥八進七，車5進1，俥七進八，士6進5，俥八退六，士5進4，俥八平六，馬4進3，俥六進六！馬3進5，相七進五，俥砍黑士後，紅有攻勢占優。

與此同時，值得注意的是，如車7平5貪兵??則俥九進八！卒3進1，兵七進一！象7進5，兵七進一！渡兵捉馬，紅反大優。

12. 俥九進八 (圖109)　卒3進1???

棄3卒敗著，導致局勢惡化。如圖109所示，宜馬4退6！傌八進六，馬6進5，傌三進五，車7進1，俥二平三，馬5進7，俥八平三，馬7進5，相七進五，象7進5，俥三進五，包8退1，演變下去，雖紅方略先，但黑足可一戰。

13. 兵七進一　　包4平3??

平包邀兌來抵墊七路炮窺打3路底象，可能是黑方補中士的初衷，但從實戰角度看，讓紅方這樣容易取得優勢，這種應法不可取，宜走象7進5較為穩健。

14. 兵七進一　　包3進5　　15. 傌八退七　　車7進2?

進車殺傌，看似必然，其實宜馬4進3！俥二平七，車7進2，俥七平二，車7進2！傌七進六，車7退5！傌六進五，馬7進5，炮五進四，象7進5，兵七平六，包8進2！兵五進一，車8平6，下伏包8平5和車6進3兩種反擊手段，優於實戰，黑可抗衡。

16. 兵七平六!　　車7進2

17. 傌七進五　　象7進5

18. 兵五進一?　…………

雙方兌子後，紅子力空間較大，且有一過河兵已大佔優勢，並已具備了進攻的有利條件。現先兌中兵過急，宜炮五平三也是個不錯的選擇，以下黑如接走象5進7（若馬7退6?相七進五！車7平9，炮三平二！車9退2，相五退三，車9進2，炮二進五！紅得子大優），兵五進一，

黑方　李曉暉

紅方　于幼華

圖109

卒5進1，兵六平五，象3進5，相七進五，車7平9，傌五進四，馬7退6，炮三平二，車9平8，傌四退五，馬6進7，傌五退三！前車8平9，炮二進五！紅也得子大優。

18.………… 卒5進1 19.傌五進七 …………

同樣躍傌進攻，也可傌五進四！馬7退6，兵六平五！卒7進1，炮五平二！車7平8，相七進五，包8進2，傌四退五，馬6進7，傌五退三！前車平9，炮二進三，車8進4，俥二進二，馬7進8，俥八進二！變化下去，紅也略先。

以下殺法是：車7退4，傌七進五，車7平6，俥八進二，包8平9，傌五進三！車8進6，俥八平二，車6退1，傌三進一！馬7進8，傌一進三！將5平6，仕四進五，下伏炮五平四凶著，紅方多子多兵完勝。

從本局可看出，在與青年棋手對決中，掌握當今網路資訊中的佈局研究很重要：黑方在佈局選擇中出現問題，很快落入下風。紅方抓住戰機，牢牢掌控局勢主動權，不給黑方任何反彈機會，體現出青年棋手具有的一種良好的心理競技狀態，最終多子多兵破城。

第110局 （浙江）黃竹風 先負 （廣東）許銀川

五七炮單提傌直橫俥對屏風馬右外肋馬橫車互進三兵卒

1. 炮二平五	馬8進7	2. 傌二進三	車9平8
3. 俥一平二	馬2進3	4. 兵三進一	卒3進1
5. 傌八進九	卒1進1	6. 炮八平七	馬3進2
7. 俥九進一	馬2進1	8. 炮七退一	…………

這是2012年8月8日全國象甲聯賽第15輪黃竹風與許銀川之

間的一盤精彩對決。雙方以五七炮單提傌直橫俥對屏風馬右外肋馬互進三兵卒開局。紅退七路炮，旨在右移出擊，屬當今棋壇流行變例之一。

也有改走炮七進三先拿實惠的走法，變化較多，如黑方接走卒1進1，俥九平六，車1進4，炮七進一，士6進5，俥二進六，包8平9，俥二平三，車1平3，俥三進一，象3進5，俥三退一，車3退1，兵三進一，車8進6，炮五進四，包9平7，兵三平四，車3平5！俥三平五，包7進7！仕四進五，包7平9，形成黑方棄子有攻勢的雙方混戰局面。

　　8.…………　　車1進3　　　9.俥九平八　卒1進1

　　10.俥二進六　…………

升右直俥過河出擊，屬改進後的流行走法。如俥二進五，包2平4，俥二平七，象7進5，俥七平六，士6進5，俥八進二，包8進4，炮五平八，車8平6，相三進五，車6進6，傌九退八，卒5進1，俥六退一，卒5進1，俥六平五，包4進5，相五退三，包8平7，仕四進五，包7進3，仕五進六，車1平6，黑棄卒包後有一定攻勢，反先。

　　10.…………　　包2平4　　　11.俥二平三　…………

平俥殺卒，引起雙方對攻，但如傌三進四？象7進5，傌四進六，卒5進1，傌六進七，車1平4，兵三進一，士6進5，炮五進三，車4進3，兵三平四，車4平5，相七進五，車5平6，傌七進九，車6退2！炮五退一，車6進1，炮五進一，包8平9，俥二平三，車8進4！變化下去，黑多邊卒、雙車靈活占優。

　　11.…………　　象7進5　　　12.兵三進一　包8退1

　　13.俥三平四　士6進5　　　14.傌三進四　包8平7！

此刻黑平左包打兵，陣形厚實、各大子蓄勢待發，局面令人

滿意；相反，紅勢略為鬆散些，且無後續反擊手段，處於劣勢。

15. 炮七平三　　包7進3　　16. 炮三進六　　包4平7

17. 俥四平三　　後包平6！　18. 炮五進四　　車8進5！

黑方不失時機，雙包齊鳴，炸兵兌子，現又平包進車，追殺右傌，硬逼傌逃、迫使紅俥炮脫「根」受攻，佳著！

19. 傌四進六　　車1平4！　20. 俥八平六　　包7平5！

21. 仕六進五　　包6退2　　22. 俥六進一　　卒1平2

平車攔傌牽制四子、雙包齊鳴鎮中退守，現平卒出擊，緊拴紅雙俥傌炮，大佔優勢。

23. 俥三平四　　卒2進1？

進卒逼兵、傌，過於隨意和急躁，漏著！宜車8退1！傌九退七，包5進4！仕四進五，車8平4！俥六進三，車4進1，傌七進五（若兵五進一？車4進4！傌七進九，卒2進1，下伏卒2進1得傌凶招！黑得子大優），馬1進3，兵五進一，車4平7，相三進一，卒3進1，兵七進一，卒2平3，變化下去，紅殘仕、中傌受制；黑略先，優於實戰。

24. 兵五進一　　包5平7　　25. 炮五平一　　車4平6

26. 傌六進四　　包6進2！　27. 炮一進三　　車8退2

28. 俥六進四　　將5平6　　29. 傌九退七　　卒2平3

30. 傌七進五　　後卒進1？

雙方兌俥（車）後，黑小卒已到位，對紅形成很大牽制。現急渡後卒，又一步錯失得子機會。宜包6平7！相三進一，前包平9！傌五進三，包9退1！黑必得子勝定。

31. 炮一退五　　包7退3(圖110)

32. 俥六平九？？？　…………

平俥追殺邊馬，嚴重失誤，敗著！導致告負。如圖110所

示，宜炮一平四！包6進3，傌
五進四，雖黑略好，但紅糾纏空
間大。

　　以下殺法是：車8平7，相
三進一，包7平8，炮一平二，
馬1進3，兵五進一，前卒平4
（也可包8進2），傌五退七，
卒4平5，兵五進一，馬3退4
（亦可包6平8，強行棄子搶
攻），傌四退五，馬4退5，相
七進五，包6進6，仕五進四，
卒3平4，傌五退三，車7進3，

黑方　許銀川

紅方　黃竹風
圖110

俥九平五，包6平8，炮二平
四，後包進6！相五退三，車7平6，俥五平四，將6平5，傌七
進八，卒4平5，炮四進一，前卒進1，黑勝。

　　此局紅方在佈局選擇時就有疑問，被黑化解攻勢後反客為
主。以後黑方發揮出強大的中盤功力，牽制紅方、趁勢渡卒、擴
大戰果。殘局階段無懈可擊、絲絲入扣、見縫插針，一氣呵成、
完勝對方。

第111局　（上海）孫勇征　先勝　（江蘇）徐天紅

五七炮單提傌直橫俥對屏風馬右外肋馬橫車互進三兵卒

1. 炮二平五	馬8進7	2. 傌二進三	車9平8
3. 俥一平二	馬2進3	4. 兵三進一	卒3進1
5. 傌八進九	卒1進1	6. 炮八平七	馬3進2

7. 俥九進一　馬2進1

這是2012年12月18日首屆「碧桂園杯」全國象棋冠軍邀請賽預賽第3輪孫勇征與徐天紅之間的一場殊死角逐，誰獲勝就能獲得出線權。雙方以五七炮單提傌左橫俥對屏風馬右外肋馬踩邊兵互進三兵卒拉開戰幕。

現黑馬踏紅左邊兵本不屬於主流變化內容的，但在近幾年國內比賽和網戰交鋒中出現的對局真不少，使其變化又得到了進一步豐富和發展。

8. 炮七退一　…………

退七路，旨在伺機右移出擊，屬當今棋壇較為流行變例之一，如炮七進三，以下黑方主要有車1進3或卒1進1兩路不同攻守變化。

8. …………　車1進3　　9. 俥九平八　包2平4

包平右士角，擺脫紅左俥牽制，著法主動積極。如包2平3或改走卒1進1，雙方將另有不同攻守變化。

10. 俥八進二　卒1進1　　11. 兵七進一　卒1平2

12. 俥八平六　…………

俥占左肋道，意欲繼續保持複雜變化。筆者在網戰中改走俥八進一，馬1退3，仕四進五，象7進5，炮五平七，包8進4，相三進五，包8進1，傌九進七，車1進5，前炮進二，卒3進1，炮七進三，車1退4，子力基本相等，雙方相持、局勢平穩，最終戰和。

12. …………　馬1退3

回馬踏兵，明智之舉。在2012年重慶「長壽健康杯」首屆象棋公開賽上楊輝與朱曉虎之戰中改走卒3進1？？炮七進八，士4進5，炮七退二，馬1退2，傌九進八，車1進2，炮七平三！馬

2進4，俥六進一！卒3平4，炮五進四！包4平5，傌八進六，車1退2，傌六進五！車1平5，傌五進三！將5平4，俥二進五！紅方大優，結果紅勝。

13. 俥二進五　卒7進1　　14. 俥二退一　象7進9

飛左邊象固防，無奈，由於黑4路包受牽，無法補正象，雖略顯不太自然，但也只好順其自然，因別無他著。

15. 傌三進四！　…………

右傌盤河，出擊搶攻凶著！紅在關係到能否出線的關鍵之戰前，做足功課、有備而來。

在本次「碧桂園杯」比賽中，趙鑫鑫對徐天紅之戰中改走兵三進一，象9進7，傌九進八，車1平2，傌八退七，車2進5，炮七進三，卒3進1，傌三進四，士6進5，傌四進五，馬7進5，炮五進四，將5平6，兵五進一，車2平6，仕六進五，包4平7，相三進一，車6退5，炮五退一，包7平5，相七進五，包8進1，相一退三，車8進1，黑勢可戰，結果戰和。

15. …………　士4進5　　16. 俥二進二！　…………

右直俥急進卒林線，繼續給黑方施加壓力，凶著！此刻，紅方有寧可放黑7卒過河，也不讓黑借兌卒來調型的這種「寧為玉碎、不為瓦全」的拼搏精神，膽識過人、令人擊節稱快！

16. …………　卒7進1　　17. 傌九進八　車1平2

18. 傌四進五　馬7進5　　19. 俥二平五　車2進2

20. 俥六進四　包8平5??

紅方自佈局伊始，著法主動積極，以上雙方一陣兌子後，看得出黑方運子很謹慎，但所費時間也比對手多得多，自然承受的壓力也越大。現鎮左中包驅擋紅雙俥，劣著，導致落入下風。宜象9退7！俥五平七，車2退5，以下儘快爭取時間聯雙象固防

後，黑足可抗衡。

 21. 俥六進一 象9進7

 22. 俥五平七 象3進1

 23. 俥七進一 包5進5

 24. 俥七平九 車2退5

 25. 相七進五(圖111) 馬3退5???

 雙方兌中炮（包）後，黑又被去殘右邊象，局面趨於被動挨打。現馬退中路巡河，敗著！錯失爭先機會，如圖111所示，宜馬3進5！俥六退五，馬5進7，相五進三，車8進3，俥六平三，車8平5，相三退五，車2進8，炮七退一，馬7退5，俥九進二，士5退4，俥三進二！變化下去，紅雖多雙相，但黑多3路卒，優於實戰，尚可周旋，一時勝負難測。

 以下殺法是：兵五進一！馬5退6，俥六退三，車8進6，兵五進一，車2平4，俥六平七，車8平4，仕四進五，卒7進1，兵五進一！前車平6，炮七進三，車6退1，俥九退四，卒7進1，炮七平九，車4平1，炮九平五！紅左炮鎮中，棄中炮窺黑右底線車，勝定，以下黑如接走車1平2，俥九進一！馬6進8（若馬6退4??兵五平六，象7退5，俥七進三，車2平4，兵六進一！紅必得子勝），俥七平三，卒7平6，俥三進一，馬8退9，兵五進一！下伏俥三進二

黑方　徐天紅

紅方　孫勇征

圖111

殺招,紅勝。

此局紅方抓住黑方第20、第25兩回合鎮左中炮和馬3退5兩步軟手,窮追猛打,最終紅雙俥炮兵獲勝。

第112局　(黑龍江)郝繼超　先勝　(湖北)柳大華

五七炮直橫俥升右直俥巡河對屏風馬高右橫車騎河互進三兵卒

1.炮二平五　馬8進7　　2.傌二進三　車9平8

3.俥一平二　馬2進3　　4.兵三進一　卒3進1

5.傌八進九　卒1進1　　6.俥九進一　卒1進1

這是2012年5月6日全國象甲聯賽首輪郝繼超與柳大華之間的一場生死對決。雙方以中炮單提傌直橫俥對屏風馬挺1卒互進三兵卒開戰。紅先高左橫俥屬老式走法,但當今棋壇很多棋手經過實戰又挖掘出許多新的變化,老譜新翻、舊局翻新地豐富、發展了此類佈局。

如先炮八平七,則馬3進2,易形成前面已介紹過的常見佈局套路,能先後演變成各有千秋、互有特色的不同變例。

黑連衝1卒,旨在高右橫車從邊路出擊。如先包2平1?俥九平六,車1平2,炮八平七,車2進5,俥二進四,象3進5,兵九進一,車2平1,炮七退一,包8平9,炮七平九,車8進5,炮九進三!車8平7,炮九進三!車7進2,俥六進七!士4進5,俥六平七,將5平4,炮九進二,馬7退8,傌九進八,馬3進2,仕六進五,包9進4,傌八進六!變化下去,紅三子歸邊、攻勢強大。

7.兵九進一　車1進5　　8.炮八平七　…………

　　至此，雙方又很自然地回到了「五七炮單提傌直橫俥對屏風馬高右橫車騎河互進三兵」的流行佈陣套路上來了。最近紅方在網戰上曾出現過炮八進二！象7進5，俥九平六，包2平1，炮八平五，士6進5，俥二進六，包1進1，俥二退二，卒5進1，前炮平四，包1平5，炮五進三，包8進2，相三進五，包5進3，相五進七！車1退2，俥六進二，包5退1，俥六進一，車1平5，俥六平五，變化下去，紅得子大優。

　　8. …………　馬3進2　　9. 俥二進四　象7進5

　　10. 俥九平四　車1平4

　　11. 俥四進三　…………

　　進右肋俥邀兌，是紅方愛走的流量變化之招，近來筆者在網戰上走出傌三進四！士6進5，傌四進五，馬7進5，炮五進四，卒7進1，炮五退二，卒7進1，俥二平三，車4進1，俥四進二，車8平6，俥四平二，馬2進3，炮五進二，車4進1，傌九進八，車4退4，炮五退一，包2平3，仕六進五，包8平9，相三進五，紅鎮中炮、七路炮拴黑馬包，大子占位靈活易走，結果紅勝。

　　11. …………　車4進1　　12. 仕四進五　…………

　　也可仕六進五，包8進2，俥四進二，士4進5，俥四平三，包8退3，俥三平四，車4退2，傌三進四，車4平6，俥四退一，馬7進6，俥二退二，包8平7，相三進一，車8進2，炮七平六，馬6進4，炮五平三，以下不管是否兌子，紅均以多兵略優、易走。

　　12. …………　士4進5　　13. 炮五平六　包8平9

　　平包兌俥簡化局勢正著。如包8進2??相三進五，馬2進3，傌九進八，車4退3，炮七進三，馬3退2，炮七進三，包2平

3，炮七平九，士5退4，炮六平八，馬2退1，俥四平七，車4退1，傌八進九，包3退1，兵三進一，卒7進1，俥二平六，以下不管黑方是否兌俥，紅方至少有四大子歸邊攻殺占優。

14. 俥二進五　　　　馬7退8　　15. 相三進五　馬8進7

16. 炮七退一　　　　馬2進3　　17. 傌九進八　車4退4

18. 傌八退七(圖112)　包2平1???

平右邊包，敗著！錯失戰機，導致落敗。

同樣平包，如圖112所示，宜包2平3！炮七進二（若傌三進二??卒7進1！兌兵卒活7路馬後，黑勢不差，有望反先），包3進4！以下紅如硬走傌七進九??則包3平9！黑包既窺打邊傌、又可進3沉底出擊，反大佔優勢，強於實戰，足可抗衡，鹿死誰手、勝負難料。

19. 俥四平八　包9平8　　20. 傌三進四！　包8進3

紅方抓住戰機，右俥左移、進傌出擊，算度深遠，是當前局面下的最佳走法。如炮七進二??車4進4，炮七平九，車4平3！演變下去，黑有牽制反先之勢。

黑進左包騎河，意要兌傌死守，別無他著。

21. 炮七進二　　包8平6

22. 俥八平四　　車4進4

23. 炮七平九　　車4平3

24. 俥四平九！　包1平2

當黑方先棄後取計畫即將成

黑方　柳大華

紅方　郝繼超

圖112

功時，紅方突發妙手，右俥左移、邀兌邊包出擊，使黑原計畫一下子化為泡影，由此確立紅優局面。而黑現逃跑，正著，如車 3 進 1??炮九進四！象 3 進 1，俥九進三！黑再殘底象、左馬路又不通暢，頹勢難挽了。

以下殺法是：傌七退九！車 3 平 5，炮六進六！車 5 平 4，炮六平八，包 2 平 4，炮八退五！車 4 退 3，傌九進七，卒 5 進 1，炮八進二，卒 7 進 1，兵三進一！象 5 進 7，俥九進五！象 7 退 5，炮八平五！車 4 平 5，炮五進二！車 5 退 1，俥九平七，包 4 退 2，傌七進六！馬 7 進 5，炮九平二！馬 5 退 7，傌六進七，車 5 進 4，炮二進五！車 5 平 4（無奈），傌七進九！

以上紅方不失時機，進肋炮、出邊傌、兌三兵、鎮中炮、炮炸象、俥砍象、傌追車又入邊陲，借俥炮之威，傌到成功、攻營拔寨，黑方認負。

總之，紅方在此戰中體現出青年棋手敢於拼搏的精神和超常的棋藝功底，著法緊湊、絲絲入扣，著著致命、一氣呵成！沒給黑方任何喘息機會，不失為一盤佳構！

第113局　（河北）陳　翀　先負　（湖北）洪　智

五七炮單提傌直橫俥對屏風馬右外肋馬橫車互進三兵卒

1. 炮二平五	馬 8 進 7	2. 兵三進一	卒 3 進 1
3. 傌二進三	馬 2 進 3	4. 俥一平二	車 9 平 8
5. 傌八進九	卒 1 進 1	6. 炮八平七	馬 3 進 2
7. 俥九進一	馬 2 進 1	8. 炮七退一	…………

這是 2012 年 10 月 17 日全國象棋個人賽第 8 輪陳翀與洪智之間的一場殊死搏殺。

雙方以五七炮單提傌直橫俥對屏風馬右外肋馬互進三兵卒開戰後，紅急退七路炮避兌，伺機出擊。

在本次大賽第4輪趙瑋先負洪智之戰中，曾走炮七進三，卒1進1，俥九平六，車1進4，炮七進一，士6進5，俥二進六（若傌三進四，以下黑方有車1平6和車1平3兩種變化，結果前者為對搶先手、後者為紅方占優），包8平9，俥二平三，車1平3，俥三進一（若炮七平九？象7進5，傌三進四，車3平6，傌四進六，包9進4，黑有反擊之勢），象3進5（若象7進5？炮七進一！紅反得子），俥三退一，車3退1，兵三進一，車8進6，炮五進四，包9平7，兵三平四（在2012年全國象甲聯賽中蔣川先和王斌之戰中，蔣川走傌三進四，車8平6，俥六進三，馬1進3，結果黑方易走）！車3平5！俥三平五，包7進7，仕四進五，包7平9，帥五平四，車8進3，帥四進一，車8退2，傌三進四，包9平3，傌四進六，車8平1！黑車兌傌炮雙相易走，結果黑勝。

8. ………… 車1進3　　9. 俥九平八　卒1進1

急進右邊卒，黑右包並不急於擺脫紅俥牽制，伺機見紅方動向再做調整，是2012年新流行的變化之一。

黑另有包2平3和包2平4兩路變化。試演包2平4，俥八進二，卒1進1，兵七進一，卒1平2，俥八平六，馬1退3，俥二進五，卒7進1，俥二退一，象7進9，以下紅方有兩種走法：

①是2012年首屆「碧桂園杯」全國象棋冠軍邀請賽孫勇征對徐天紅之戰中，孫勇征走傌三進四占優，結果紅勝；

②也是該次邀請賽上趙鑫鑫對徐天紅之戰中，趙鑫鑫改走了兵三進一，雙方接近均勢，結果戰和。

10. 俥二進五　　…………

　　紅升右直俥騎河追卒，是步針對黑現難補象的一路攻法。在本次大賽中孟辰對陳泓盛之戰中，孟辰改走俥二進六??包2平4，傌三進四，象7進5，炮七平六，包8退1，傌四進六，包4進6，俥八平六，車1平4！兵五進一，包8平4！俥二平三，包4進3，俥三進一，包4進2！仕六進五，卒3進1！俥三平四，車8進6，俥四退一，車8平5，兵三進一，卒3平4！兵三進一，士4進5，兵三進一，車5退1！兵三進一，車5平7，兵三平四，卒5進1！俥四退三，卒5進1！黑有三個過河卒、共有六子壓境，大優，結果黑勝。

　　10. ………… 包2平4　　11. 俥二平七　象7進5
　　12. 俥七平六　士6進5　　13. 炮五平六！…………

　　紅巧卸中炮邀兑，明智而穩健。在2012年第5屆「楊官璘杯」全國象棋公開賽上洪智先勝鄭一泓之戰中，洪智改走了俥八進二（也可先俥八進四！車8平6，炮五平六！包4進5，俥六退三，與實戰還原），包8進4，炮五平八，車8平6，仕六進五，變化下去，雙方對峙，差於實戰。

　　13. ………… 包4進5　　14. 俥六退三　車8平6??

　　亮左貼將車，漏著！錯失反先機會，宜車1進1，俥八進六（若走俥八進七？包8退1，俥八退一，車8平6，變化下去，黑足可抗衡），車8平6，炮七進八（若仕六進五？象3進1，演變下去，雖雙方互纏，但黑反易走），象5退3，俥八平三，包8進5！變化下去，黑反有反擊力，優於實戰。

　　15. 俥八進四　包8進4　　16. 傌三進二　車6進6
　　17. 兵三進一　車6平5　　18. 仕六進五　車5退2！

　　兑車活馬、捨小取大，思路清晰、審時度勢，是車6進6殺中兵後的後續之招！如卒7進1？俥八平三，馬7退6，傌二進

三，車5平6，俥三平二！變化下去，紅方在驅馬攔包後的互纏之中，反而易走。

19. 俥八平五　　卒5進1　　20. 兵三進一　　馬7進5
21. 俥六平五　　馬5進3　　22. 炮七進四　………

以上雙方你推我擋、攻防緊湊，現紅揮炮兌馬，穩正，使局勢趨向子力基本相等的緩和狀態。

22. ………　　　象5進3
23. 俥五進一　　包8進2
24. 俥五進二　　馬1進3
25. 兵七進一　　象3退5（圖113）
26. 俥五退三???　………

紅退中俥追馬，敗著！導致局勢一蹶不振、落入下風。如圖113所示，宜傌九進七！卒1平2，俥五退三，馬3進1，相七進九，卒2平3，傌七進五，車1平5，傌五進四，車5進4，相三進五，卒3平4，傌二進一！變化下去，黑雖兵種齊全，但紅多兵易走，強於實戰，足可抗衡，勝負難料！

26. ………　　　馬3進1
27. 傌九進七　　馬1退2
28. 俥五平八　　卒1平2
29. 傌七進五　　車1進6！

沉邊車追殺底相，不懼怕對攻、藝高人膽大，算準了反攻速度要快於紅方。

黑方　洪智

紅方　陳翀

圖113

30. 傌五進六?? ⋯⋯⋯⋯⋯

進傌對攻不如退仕回防，宜仕五退六！車1平3，傌五退六，馬2進4，俥八平六，車3退4，傌二進四，包8平1，俥六平九，包1平2，俥九平八，包2平1，相三進五！演變下去，紅仍可在下風中周旋，優於實戰，可以再搏。

30. ⋯⋯⋯⋯⋯　　車1平3　　31. 仕五退六　　士5進4

32. 傌二退四?? ⋯⋯⋯⋯⋯

退右傌回防，速敗！宜仕四進五〔若傌六進四?? 將5進1（若將5平6？傌二進一！車3退4，傌一進三！將6進1，傌四退五，車3平6，仕六進五，變化下去，紅反有對攻機會），傌四退五，包8平1！變化下去，紅俥被牽、無法脫身，雙傌一時難有作為，黑反攻勢更加屬害〕！包8進1，相三進一，士4進5，傌二進四！車3退3，兵一進一！雖然演變下去，仍黑占優，但紅方比實戰要頑強許多，足可周旋。

以下殺法是：包8平1！傌四退六，車3平2！前傌進四，將5平6，傌六退八（若俥八退二??? 馬2進3！黑速勝），包1進1，帥五進一，包1退8（也可車2平3），兵七進一，包1平5，帥五平六，車2平3，仕六進五，包5平4，傌八進六，車3退5！傌四退二，車3退1，傌二退三，車3平7！傌三退五，馬2進4！馬到成功，兌傌破城，形成黑車包雙高卒士象全對紅俥傌高兵單缺相的必勝局面。

此局黑方全盤走得非常積極，在每個有對攻或拼搏機會都儘量大膽主動地挑起戰火，終於在紅方第26回合和第32回合退俥、回傌失手後，不給紅方任何喘息機會，連連進逼、步步追殺、著著致命、一錘定音！不失為一盤精彩對決！

第114局 （上海）張蘭天　先勝　（湖北）柳大華

五七炮單提傌直橫俥對屏風馬高右橫車騎河邊包
互進三兵卒

1. 炮二平五	馬8進7	2. 傌二進三	車9平8
3. 俥一平二	馬2進3	4. 兵三進一	卒3進1
5. 傌八進九	卒1進1	6. 俥九進一	…………

這是2012年6月6日全國象甲聯賽第7輪張蘭天與柳大華之間的一盤精彩對局。雙方以中炮單提傌直橫俥對屏風馬挺1卒互進三兵卒拉開戰幕。紅先搶提左橫俥出擊，是最近在網上棋戰中興起的流行變例之一。

筆者以前曾走炮八平七，馬3進2，俥九進一，象3進5，俥二進六，車1進3，俥九平六，包8平9，俥二進三，馬7退8，炮七退一，士6進5，兵五進一，馬8進7，俥六進二，包9退1，炮七平二，包2平3，俥六平四，車1平4，傌三進四，馬2進1，傌四進五，馬7進5，炮二進八，象7進9，俥四進三，包3進1，兵五進一，車4進6，帥五平六，包3平6，兵五進一，包6進4，形成互有顧忌，黑方多卒多士的略優局面。

6. …………	卒1進1	7. 兵九進一	車1進5
8. 炮八平七	包2平1		

紅平七路炮，形成五七炮直橫俥對屏風傌高右橫車騎河互進三兵卒陣式。網戰近來出現炮八進二弈法，黑接走包2平1，炮八平五，象3進5，俥九平六，馬3進2，俥二進六，士6進5，俥六進四，包8平9，俥二進三，馬7退8，傌三進四，馬2退3，俥六進一，馬8進7，傌四進三，包9進4，俥六平七，包1進

5，兵七進一，車1平3，相七進九，車3進1，俥七進一，車3平5，前炮平八，黑多雙卒，紅多子主動，易走。

黑平右邊包，牽制紅左翼子力，屬改進後走法。如改走馬3進2，則形成前面已介紹過的各有千秋的流行變化。

9. 俥九平六　　象7進5

紅橫俥占左肋道，旨在封住黑右馬盤河出擊。筆者曾走俥九平四，象7進5，俥四進三，車1平6，傌三進四，包8進6，炮七退一，包1進4，兵七進一，馬3進1，傌四進六，卒3進1，傌六進八，包1平9，傌八退七，馬1進3，炮五平七，包8退3，相七進五，包8平3，俥二進九，馬7退8，後炮進三！馬3退4，前炮進二，馬8進9，傌九進八！黑多卒、紅子靈活，局勢平穩，各有千秋。

黑補左中象固防，正著。如包1進5，相七進九，車1平7，俥二進四，變化下去，各有千秋。

10. 兵七進一　　車1平3

車殺兵窺炮穩健！如包8進4，俥六進七，士4進5，炮五平四，卒5進1，兵七進一，車1平3，相三進五，車3退1，炮七進五，車3退2，傌九進八，包8平7，俥二進九，馬7退8，仕四進五，馬8進6，俥六退二，馬6進8，傌八進七，包1退1，炮四進二，變化下去，紅反略先。

11. 炮七退一　　馬3進2　　12. 兵五進一　　馬2進3！

13. 炮七進三　　馬3進4　　14. 炮七退二　　卒3進1

15. 俥二進三　　包8平9？

雙方步入激烈的中局纏鬥後，黑連續進馬，雙方兌俥（車）後，黑又巧渡3卒參戰，已呈反先局面。現平包兌俥敗著，斷送了大好局勢。宜卒3平4，保住過河卒，演變下去，黑勢不錯，

足可一戰。

16. 俥二平六！ 馬4退3 17. 傌九進七 卒3進1

18. 俥六平七！ 車8進4 19. 俥七進四 車8平3

紅方抓住機遇，平俥避兌、兌傌殺卒，立即使黑方顯現出右翼底線薄弱、左馬占位不佳，面對紅方攻擊，危機四伏的困境。現進俥擊中黑方要害，及時有力！黑左車右移邀兌，實屬無奈，否則，炮七進七！象5退3，俥七平三，包9進4，炮五進四！紅反大優，黑無法招架。

20. 俥七退二 象5進3

21. 兵五進一（圖114） 士4進5？？？

雙方兌俥（車）後，黑勢已處下風，現補右中士固防，敗著，雪上加霜、難以自拔！如圖114所示，宜包1平5！炮七進七，士4進5，兵五平四，包5進5，相七進五，馬7退8，兵四進一，馬8進6，炮七退三，卒5進1，變化下去，形成戰線漫長的互纏局面，遠遠強於實戰，鹿死誰手，一時勝負難測。

以下殺法是：兵五進一，象3進5，兵五平四，包1進2，傌三進五！包1平2，兵四平三！馬7退8，炮七進一！馬8進6，前兵平四，卒9進1，炮七平八，將5平4，炮八平六，將4平5，炮六進三！馬6進8，兵四平五，象5退3，炮六退三，馬8退6，炮六平七，馬6進7，炮七進

六！馬7進6，兵五平六，包9進4，炮七退二，將5平4，炮五平六，將4平5，炮七平五（宜傌五退三！包9平5，傌三進四！包2進1，帥五進一，包2平7，炮六進三，變化下去，紅傌雙炮高兵仕相全也完勝黑雙包高卒單缺象），士5進6，炮五退三，包2進1，傌五退七，包9平3，炮六平五！將5平4，前炮平六！將4平5，傌七進五！士6進5，炮六平五，將5平4，後炮平六！包3平4，傌五退六，包2退4，傌六進四，包4退1，傌四進二！馬6退7，兵三進一，馬7退6，傌二進一！包2進3，炮五平四！至此，形成紅傌雙炮雙高兵仕相全對黑馬雙包單缺象的必勝局面，黑負。

　　此局黑方佈局欠妥，局勢落入下風，剛在2011年晉升象棋大師的紅方張蘭天「咬定青山不放鬆」，迅速擴大先手，抓住第21回合黑補右中士這一敗招，窮追猛打又絲絲入扣地連掃三個卒一象，得勢不饒人，沒給對方任何喘息機會而完勝對手。

第115局　（黑龍江）聶鐵文　先勝　（四川）鄭一泓

五七炮直橫俥三路傌對屏風馬右橫車左中士象互進三兵卒

1. 炮二平五	馬8進7	2. 傌二進三	卒3進1
3. 俥一平二	車9平8	4. 兵三進一	馬2進3
5. 傌八進九	卒1進1	6. 炮八平七	馬3進2
7. 俥九進一	馬2進1	8. 炮七進三	卒1進1

　　這是2012年4月26日第2屆「周莊杯」海峽兩岸象棋大師賽B組預賽第3輪聶鐵文與鄭一泓之間的一場精彩激戰。雙方以五七炮單提傌直橫俥對屏風馬右外肋馬踩邊兵互進三兵卒拉開戰幕。紅七路炮炸3卒獲取實利後，黑搶渡1卒出擊，如馬1退2，

俥九平六，車1進3，傌三進四，以下黑方有象3進5和卒1進1
兩路變化，結果前者為均勢成和、後者為紅反占優；又如車1進
3，以下紅方有俥九平六、俥二進六和俥九平八3種變化，結果
前兩者為紅方占優、後者為紅方勝定；再如包2平3，俥二進
六，象7進5，炮七進一，車1平2，俥九平六，車2進3，俥六
進五，士4進5，傌三進四，馬1退2，以下紅方有俥四進六和俥
六退一兩種變化，結果前者為紅棄子有攻勢、後者為雙方對攻中
黑略占優。

　　9. 俥九平六　　車1進4　　10. 炮七進一　　士6進5

　　11. 俥二進六　……………

　　進右直俥過河，屬穩健的流行變例。筆者近來在網戰上改走
傌三進四！車1平6，傌四進六，包8進4，仕六進五（若俥二進
一？？象7進5，炮七平九，包2進6，炮九退一，包2平8，炮九
平四，前包退1，傌六進八，後包退5，俥六平二，後包平6，俥
二平四，包8平6，變化下去，黑反易走），象7進5，炮七平
九，車8進4，傌六進四！下伏兵三進一！紅優。

　　11. ……………　　象7進5

　　先補左中象固防，屬改進後的走法。以往多先走包2平4！
傌三進四，象7進5，俥六進四，車1退2，傌四進三，車1進
1，炮七進一，車1平3，炮七平八，車3平2，炮八平七，卒1平
2！變化下去，黑有過河卒參戰，足可抗衡。又如包8平9（若車
1平3？？炮七平三，象7進5，俥六進三，車3平1，傌三進四，
包8平9，俥二進三，馬7退8，俥六進一，車1平4，傌四進
六，演變下去，紅反稍好），俥二平三，車1平3，傌三進一，
象3進5，俥三退一，車3退1，兵三進一，車8進6，炮五進
四，包9平7，對搶先手。

12. 傌三進四　車1平3　　13. 炮七平九　馬1進3

也可徑走車3退1！炮九進三，車3平1，炮九平八，包2平3！變化下去，黑勢不錯，足可一戰。

14. 俥六進一　馬3進1　　15. 傌四進六　馬1進3

16. 傌九退七　車3退1　　17. 炮九進三　車3平4

18. 兵七進一　包2平3　　19. 兵七進一　包3進6

20. 俥六退一　包3退3　　21. 俥六平七　卒1平2

22. 俥七退一　包8平9　　23. 俥二平三　馬7退6

24. 俥七進一(圖115)　包9平6？？？

紅方不失時機，俥捉馬、傌騎河、又壓馬、沉底炮、渡七兵、平肋俥、殺底馬，始終掌控局面。現高七路俥，意要呼應右翼，也可改走俥七平九後再伺機俥九進八的進攻路線，演變下去，也應是一種不錯的選擇。

黑左邊包平左肋道出擊，劣著！錯失戰機，是導致局勢難挽的根源。如圖115所示，宜車8平7！俥三平一，包9平7，俥一平三，包7進3！俥三進三，象5退7，傌六進四，包7平6，傌四進三，包6退4，炮五平三，包3平7！傌三退二（若相三進五？？包7退3！下伏卒5進1後車4平9的凶招，紅傌麻煩了），包7進4，仕四進五，卒5進1！變化下去，強於實戰，足可抗衡。

以下殺法是：炮五進四！車

黑方　鄭一泓

紅方　聶鐵文

圖115

8進6，相三進五，包3平4，兵七平八！包4平3，相五進七，馬6進8（若車4進1？？相七退五，下伏俥七進九殺底象凶招！紅勝定），俥三進三！包6退2，傌六進八！車8平5，相七退五，車5退3，俥三退一，車5進4，仕四進五，包6進6，傌八進七，車4退2，俥三平二，車5平1，炮九平八，車1退6，傌七退八，車1平2，俥七進八！包6平2，帥五平四，紅勝，最後一步紅方應徑走俥七平六！將5平4，俥二進一！士5退6，俥二平四！絕殺，紅勝。

此局開局雙方步入正常軌道，中局伊始攻守穩正，戰至第24回合時紅方抓住黑方邊包平左肋道劣著，節節推進，連連追殺，一劍封喉！

第116局 （新加坡）吳宗翰 先勝 （中國）趙國榮

五七炮直橫俥三路傌對屏風馬右中士象左包封車
互進三兵卒

1. 炮二平五　馬8進7　　　2. 傌二進三　車9平8
3. 俥一平二　馬2進3　　　4. 兵三進一　卒3進1
5. 炮八平七　…………

這是2012年5月21日第4屆「韓信杯」象棋國際名人邀請賽第4輪吳宗翰與趙國榮之間的一盤「短、平、快」殺局。

雙方以五七炮對屏風馬互進三兵卒開戰。如先傌八進九，卒1進1，炮八平七，馬3進2，俥九進一，卒1進1，兵九進一，車1進5，俥二進四，象7進5，俥九平四，士6進5，俥四進五，馬2進1，炮七退一，包2進3，兵五進一，以下黑有包2退2和卒7進1兩路變化，結果均為紅得子大優。

　　5. …………　士4進5

　　補右中士，是應對紅先平七路炮的最佳選擇。以往流行的馬3進2，傌三進四，象3進5，傌四進五，包8平9，俥二進九，馬7退8，傌五退七，士4進5，這樣就形成「五七炮三路傌踩中7卒對屏風馬右中士象平包兌車互進三兵卒」紅方占優的陣式。

　　6. 俥九進一　馬3進2　　　7. 傌八進九　象3進5

　　8. 俥九平六　…………

　　平左橫俥占左肋道，屬改進後流行走法。如俥二進六，包8平9，俥二進三，馬7退8，俥九平六，車1平4，俥六進八，士5退4，變化下去，和勢甚濃。

　　8. …………　包8進4　　　9. 傌三進四　車1平2

　　右傌盤河出擊，藝高人膽大，一改俥六進五，則卒3進1，變化下去為黑方滿意的走法，是積極主動的下法。

　　黑亮出右直車屬改進後走法。筆者近來在網戰中改走過馬2進1，炮七平八（若炮七退一，包8進1，變化下去，雙方均勢），包8退2（若包2進4??仕四進五，包2平5，炮八進五，包8平7，俥二進九，馬7退8，以下紅方有傌四進五踩中兵和俥二進六佔據卒林線後又占主動的先手棋），演變下去，雙方局勢平穩，結果戰和。

　　10. 俥二進二　…………

　　進右直俥「生根」後伺機出擊，穩健、明智。筆者曾走過傌四進六，車2平4，俥二進一，包8平6，傌六進四，車8進8，俥六平二，車4進7（另有車4進4和車4進5兩路變化），炮五平四（若炮七退一??則馬2進3！變化下去，紅左翼立即會出現危機），車4退1，相三進五，車4平5，傌四進三，包6退5，炮四平三，車5平4，黑優。

10. …………　包8平3??

平包打兵兌俥，過急，似佳實拙。宜馬2進1！炮七平六
（若炮七退一??包2進4，演變下去，黑方滿意），包2平4，
俥六平四，包8退2，傌四進三，車2進5！相三進一，包8進
2，俥二平三，車8進4！變化下去，黑子占位靈活、易走，強於
實戰。

11. 傌九進七　車8進7

先兌車，明智之舉。如馬2進3?俥二進七，馬7退8，炮五
進四，馬8進7，俥六進五！變化下去，紅優。

12. 傌七進八！　…………

躍傌踏馬，一俥換雙、又占先手，佳著！是黑方所始料未及
的上乘之著！如炮七平二??馬2進3！俥六進二，包2平3，傌
四進三，車2進5，相三進一，馬3進2！下伏有包3進7炸底相
和卒3進1渡河參戰兩步凶著，黑反大優。

12. …………　車8退3　　　13. 傌八進七　車2平1

14. 俥六平八！　…………

紅方抓住機遇，進傌平俥把黑右翼車包趕入邊陲，使其一時
難以發揮作用。至此，黑方明顯處於被動之中。如傌四進三?卒
3進1，俥六進二，卒3平4！俥四平三，卒4進1！俥三進一，卒
4進1！黑必得子大優；又如俥六進三?卒7進1，兵三進一，車
8平7，相三進一，卒5進1，變化下去，黑車馬包占位靈活、且
多卒易走。

14. …………　包2平1

15. 炮七平八（圖116）　卒3進1???

現搶渡3卒參戰，敗招！導致敗走麥城告負。如圖116所
示，宜包1平2！炮八平九，包2平1，炮九進四（若炮九平八，

包1平2，雙方繼續下去，仍不變判和），包1進4，炮五平九，士5退4，前炮平八，包1平3，炮八進三，象5退3，俥八進七，士6進5，傌四進六，包3退4！變化下去，雖仍紅優，但優於實戰，黑可抗衡。

黑方　趙國榮

紅方　吳宗翰
圖116

16. 炮八進七！　　車8平3

17. 傌四進六　　　包1進4

18. 俥八進七！　　士5進4??

紅方抓住戰機，沉空炮、傌連環、俥進下二線，大佔優勢。黑現揚士攔傌，實屬空著，錯失反先機會，宜包1平3！俥八平六！車3退2！傌六進七，包3退4！俥八平六，包3進7！仕六進五，卒7進1，俥八退八，包3退3，變化下去，黑反淨多雙卒中象占優，遠遠優於實戰。

19. 傌六進四！　　士6進5

紅策傌赴槽，棄傌搶攻凶著！令黑方顧此失彼，防不勝防！

黑補左中士固守，必著！如車3退2??俥八平六，士6進5，傌四進三！將5平6，炮八退八！包1平4，炮八平四！包4退5，炮五平四！紅捷足先登擒將，紅勝。

20. 傌四進三　　　將5平6　　　21. 炮五平四！　　將6進1

紅卸中炮鎖將門，定海神針凶著！黑已無法逆轉。

黑進將避殺，正著。如車3退2??俥八退三，車3進2，俥八平七，象5進3，炮八退八！紅勝定。

22. 傌七進六　　　將6進1　　　23. 俥八平五！

借炮使俥偶，現偶到成功、俥挖中士，絕妙殺著！以下黑如續走士4退5，炮八退八！車1平4，炮八平四疊炮殺，紅勝。

此局紅方抓住黑方第10、第15和第18共三個回合軟著，步步進逼、暗藏殺機，著著追殺、偶炮破城！新加坡棋手進步快！

第117局 （四川）鄭惟桐 先負 （廣東）許銀川

五七炮單提偶直橫俥對屏風馬高右橫車騎河互進三兵卒

1. 炮二平五　馬8進7　　2. 偶二進三　車9平8
3. 俥一平二　馬2進3　　4. 偶八進九　卒3進1
5. 兵三進一　…………

這是2012年6月27日全國象甲聯賽第9輪鄭惟桐與許銀川的一盤精彩格鬥。

雙方以中炮單提偶對屏風馬左直車互進三兵卒開戰。紅現急進三兵後又回到了中炮進三兵對屏風馬的流行佈陣中去。

筆者曾走俥二進四！包8平9，俥二進五，馬7退8，炮八平七，馬8進7，俥九平八，車1平2，俥八進六，包2平1，俥八平七，車2進2，兵三進一，包9退1，兵九進一，包9平3，俥七平六，馬3進2，偶三進四，包3平5，偶九進七，卒3進1，俥六平九，馬2進3，偶四進六，象7進5，炮七進二！馬3進5，相三進五，紅略先。

5. …………　卒1進1　　6. 俥九進一　卒1進1
7. 兵九進一　車1進5　　8. 炮八平七　包8進2

炮平七路，形成五七炮直橫俥對屏風馬高右橫車騎河互進三兵卒陣式。

如俥九平六，卒7進1，兵三進一，車1平7，兵三進一，車

7退2，俥三進四，車7進2，俥四進五，馬3進5，炮五進四，馬7進5，炮八平五，車7退2，俥六進五，包8進1，俥六平五！包8平5，俥二進九，象3進5，變化下去，紅雖多中兵且兵種齊全，但局勢簡化後易成和。

黑升左包巡河，一改以往馬3進2，俥二進四，象7進5，俥九平四，雙方形成的正規套路，旨在出奇制勝。

9. 俥二進四 ……………

升右直俥巡河，明智之舉。如急走俥九平六？？車1平7！俥六進七，卒7進1，俥二進三，馬7進6，兵五進一，車7進1！俥二平三，馬6進7，兵七進一，車8進2，仕六進五，卒3進1，傌三進五，卒3進1！傌九進七，包8進2，俥六平八，包2平1！俥八退一，包8平5，俥八平七，車8平3，炮七進五，包5平9！傌七進八，馬7進5！相七進五，包1退1，在大量兌子對攻中，黑多雙卒反佔優勢。

9. …………… 象7進5 10. 俥九平四?? …………

平左橫俥占右肋道，是步紅方新招，從以下實戰效果看，不太理想。

以往多走俥九平六較穩，以下黑如接走包2進2，俥六進七！士4進5，炮七退一，包8平6，俥二進五，馬7退8，炮五平八，包6退3，俥六退二，車1平7，相三進五，車7退1，俥六平八，包6進1，炮八平七，包2平1，俥八退二，馬8進6，兵七進一，卒3進1，俥八平七，包1平3，前炮進三，象5進3，傌三進二，象3進5，變化下去，雙方大子等、士相（象）全，黑雖多卒，但局勢平穩，各有千秋。

10. …………… 包2平1 11. 俥四進五 馬3進4

12. 俥四平三 包8退3

以上回合，雙方你推我擋、輕車熟路，著法基本正常，顯然雙方均有過深入研究，故誰研究得更透徹，誰就更易占上風。

13. 炮七平八　包1平2　　14. 炮五進四　馬7進5

15. 俥三平五　包8平5　　16. 俥二進五　包5進2

17. 仕四進五　包5平1?

雙方一陣兌子後，紅淨多雙兵，但子力占位極差，看來第10回合新招還有待實戰的進一步考驗，還須進一步完善。

黑現卸中包窺打紅左邊傌，在黑反奪主動形勢下，似乎過穩，可先走馬4進3更乾脆更實惠為上策。

18. 炮八進三　馬4退6　　19. 相三進五　　包1進4

20. 相七進九　車1進2!　　21. 俥二退三??　…………

黑包兌傌後，紅又殘邊相，現紅在雖多雙兵、但子力占位不佳情況下，退俥捉馬，不如先走傌三進四保相出擊，要比以下實戰好走些。

21. …………　　　　車1平5(圖117)

22. 傌三進四???　…………

進傌盤河捉車，敗著！錯失求和機會，是導致告負的根源。如圖117所示，宜俥二平四！車5平7，俥四平一！車7退2，炮八進一，變化下去，紅雖殘雙相，但淨多雙高兵，優於實戰，應對準確，有望成和。

22. …………　　　　馬6進7

23. 俥二平八???　…………

平俥邀兌包，又一敗招！宜

黑方　許銀川

紅方　鄭惟桐

圖117

俥四退五！馬 7 退 8，兵五進一，馬 8 進 7，兵一進一，馬 7 進 8，炮八退一！變化下去，雖紅方殘棋難走，但仍有一絲謀和的可能。

以下殺法是：馬 7 進 6，帥五平四，馬 6 進 8，帥四平五，車 5 平 9，炮八進二，車 9 進 2，仕五退四，車 9 平 6，帥五進一，車 6 退 4，俥八平一，車 6 進 1，俥一平五，馬 8 退 9，帥五平六，馬 9 進 7，仕六進五，車 6 進 2，炮八退一，車 6 平 5！（也可馬 7 進 6！帥六退一，車 6 平 5！殘去雙仕後黑也勝定）帥六退一，馬 7 退 5！馬踩中兵叫殺，馬到成功，車馬擒帥，黑勝。

此局紅方第 10 回合新變招，尚不成熟，因此，僅 30 餘回合就敗下陣來，是由於許銀川嫻熟的佈局技巧、精確的中局計算，滴水不漏、乾淨俐落的殘棋殺法，真是耐人尋味、令人叫絕！

第118局 （北京）蔣　川　先勝　（黑龍江）聶鐵文

五七炮直橫俥三路俥對屏風馬高右橫車外肋馬左中士象互進三兵卒

1. 炮二平五	馬 8 進 7	2. 兵三進一	卒 3 進 1
3. 傌二進三	馬 2 進 3	4. 俥一平二	車 9 平 8
5. 傌八進九	卒 1 進 1	6. 炮八平七	馬 3 進 2
7. 俥九進一	卒 1 進 1		

這是 2012 年 9 月 5 日全國象甲聯賽第 18 輪北京隊與黑龍江隊狹路相逢。賽前京、黑兩隊分別位居積分榜第二、第三位，都有奪冠希望。其勝者將繼續威脅領頭羊廣東隊，而負者將基本無緣冠軍爭奪。故蔣川與聶鐵文進行的將是一場你死我活的慘烈大戰。

雙方以五七炮單提傌左橫俥對屏風馬右外肋馬渡1卒互進三兵卒拉開戰幕。急兌右邊卒，旨在高右橫車騎河後出擊，屬當前局面下的穩正走法。

另有車1進3、馬2進1和象3進5三種變化，結果前者為各有千秋、中者為黑反彈力頗強、後者為雙方對峙。

8. 兵九進一　　車1進5　　9. 俥二進四　象7進5

10. 俥九平四　車1平4

平右騎河橫俥占右肋道，屬改進後走法。如士4進5，俥四進三，車1進1，兵七進一，卒3進1，俥四平七，車1平4，炮七退一，車4進2，仕四進五，馬2進4，傌九進八，馬4進6，俥二退三，包8進5，炮五平二，車8進7，俥二進一，馬6進8，相三進五，馬8進9，傌三退二，變化下去，紅子占位靈活、易走。

11. 傌三進四　士6進5

近來網戰中常走士4進5，傌四進五，馬7進5，炮五進四，卒7進1，炮七平二，將5平4，仕四進五，卒7進1，俥二進一，卒7平8，俥四平三，車8平9，炮二平六，將4平5，兵七進一，車4平3，相三進五，車3平4，俥二平七，馬2退3，炮五退一，紅子位靈活、易走、占優。

12. 傌四進三　包8進2　　13. 俥四進三　車4進1

14. 俥四平五　包8平5

平左巡河包兌俥，是改進後變著。在2012年第4屆「句容茅山杯」全國象棋冠軍邀請賽上，蔣川與趙國榮之戰中，趙國榮改走馬2進3吃兵，結果雙方激戰成和。黑方現主動平包兌俥求變，顯然是有了更深的研究體會。

15. 俥二進五　馬7退8　　16. 傌三退五　卒5進1

17. 俥五進一　馬2進3　　18. 俥五進一　　馬8進7

19. 俥五平八　包2平4　　20. 兵五進一！　馬3進1??

紅方果斷先兌俥、傌換包、俥殺卒、再捉包、挺中兵後，紅已多中兵反先，現黑右馬硬兌邊傌，劣著，宜車4平5！傌九進七，車5平3，炮七平九，車3平5！變化下去，黑3路線的壓力驟減，強於實戰，足可一戰。

21. 相七進九　　　　車4平5

22. 兵三進一！　　　車5退1

23. 炮五退一　　　　卒3進1

24. 兵三進一　　　　馬7退8

25. 俥八平六(圖118)　卒3進1???

紅連衝三兵壓住黑馬，正著；而黑也連進3卒欺炮，卻釀成大禍，直接導致失勢、被動、難以自拔！

如圖118所示，宜走包4平2！俥六退三，卒3平4！俥六平八，包2平4，俥八平四，車5退2！變化下去，黑勢不弱，兵種齊全，優於實戰，足可一搏，勝負難料。

26. 炮七進七！　象5退3

27. 俥六進一　　將5平6

28. 俥六退一！　……

紅方抓住戰機，炮炸底象，一舉炸開攻殺缺口！現巧退肋俥護兵，明智之舉！如俥六平二??馬8進6，俥二退一，馬6

黑方　聶鐵文

紅方　蔣川

圖118

進7！俥二平三，車5平6，炮五平七，車6進4！帥五進一，象3
進5，變化下去，紅雖多炮，但殘仕缺相；相反，黑車卒配合，
威脅不小，紅要取勝，困難增大。

以下殺法是：車5平6，兵三平四！馬8進7，炮五平七，象
3進1，仕六進五，馬7進6（宜馬7進8！演變下去，雙方戰線仍
很漫長）？俥六平七，車6進1，炮七平九，象1退3，俥七進
三！馬6進7，兵四平三，馬7退8，相九退七，至此，形成紅俥
炮雙高兵仕相全對黑車馬雙高卒雙士的必勝局面，紅勝。

此局雙方佈局輕車熟路、穩健有序，步入中局的第14回
合，黑平左包兌俥新變招還有待實戰驗證。

進入中殘階段後，紅方抓住黑方第20回合馬3進1兌邊傌和
第25回合卒3進1衝壓紅炮兩步敗招，果斷炮炸底象、俥殺底
象，最終以俥炮兵擒將。與此同時，此輪中王天一勝陶漢明，最
後北京隊以兩勝兩和的驕人戰績完勝黑龍江隊後，繼續緊追由嶺
南雙雄領銜的廣東隊。

第119局　（上海）孫勇征　先負　（四川）鄭一泓

五七炮直橫俥升右直俥騎河對屏風馬右橫車外肋馬士角包
互進三兵卒

1. 炮二平五	馬8進7	2. 傌二進三	卒3進1
3. 俥一平二	車9平8	4. 兵三進一	馬2進3
5. 傌八進九	卒1進1	6. 炮八平七	馬3進2
7. 俥九進一	馬2進1	8. 炮七退一	車1進3
9. 俥九平八	卒1進1		

這是2012年9月18日第5屆「楊官璘杯」全國象棋公開賽專

業男子組第2輪孫勇征與鄭一泓之間的一場短局較量。

雙方以五七炮單提傌直橫俥對屏風馬右外肋馬橫車渡1卒互進三兵卒開戰。黑渡1卒是2012年網戰中出現的新變化之一，一改2011年出現的包2平3的新招，以下紅走俥二進六，象7進5，俥八進六！包3進1，炮七平二！卒7進1，俥二退二，包3退2，炮二平九（若炮二進六?? 卒7進1，俥二退三，卒7進1，傌三退五，車1平4，俥八退四，卒1進1，傌五進七，卒3進1！演變下去，黑棄包有三個過河卒參戰占優），卒1進1，兵三進一，包8平9，兵三進一，車8進5，傌三進二，馬7退5，俥八退四，馬5進3（若卒3進1？兵七進一，包3進8，仕六進五，演變下去，黑包反孤掌難鳴），傌二進四，士6進5，兵五進一，馬3進4，傌九退七，卒1平2，炮九進五，卒2進1，炮五進四（若傌七進八?? 馬4進3！變化下去，紅無便宜可占，黑先），包3進5，傌七進五，馬4退3，炮五平一，包9進4，炮九平四（若炮九進三？馬1進2，仕六進五，包3平4，變化下去，雙方難分伯仲）！為以後集中傌雙炮兵攻擊黑方左翼做好準備，紅反占優。

　10. 俥二進五　…………

升右直俥騎河追卒，是針對性很強的著法。在2012年全國象甲聯賽上黃竹風與許銀川之戰中改走俥二進六，變化下去，黑優，結果黑勝。又如俥八進二，包2平3，傌三進四，以下黑方有兩種不同變化：

①在2012年「楊官璘杯」全國象棋公開賽男子組張衛東與李進之戰中改走車1平4，演變下去雙方互纏，結果雙方戰和；

②在2012年全國象棋甲級聯賽楊輝與蔣川之戰中改走象7進5，變化下去，紅反多子易走，結果紅勝。

10. ………… 包2平4　　11. 俥二平七　象7進5

12. 俥七平六　士6進5　　13. 俥八進二 …………

升左俥壓住黑邊馬，屬改進後走法。在2012年全國象棋個人錦標賽上陳猁與洪智之戰中改走炮五平六??包4進5，俥六退三，車8平6，俥八進四，包8進4，傌三進二，車6進6，兵三進一，車6平5！仕六進五，車5退2！俥八平五，卒5進1，兵三進一，馬7進5，變化下去，雙方子力對等，黑即將有過河雙卒占優，結果黑勝。

13. ………… 包8進4

左包駐兵林線，直窺七路兵和八路俥出擊，明智之舉！屬改進後著法，此盤面在2012年全國大賽上多次出現。

在2012年第5屆「楊官璘杯」全國象棋公開賽男子公開組程吉俊與李進之戰中改走包8進5？仕六進五，象3進1，傌九退八，象1退3，兵七進一，包8退2，傌三進二，車8進5，炮五平七，象3進1，前炮平九！車8平7，相三進五，車7退1，俥六平三，卒7進1，炮七平九！車1平4，前炮進二！車4進5，傌八進七，馬7進6，傌七進九！紅方得子、且四個大子直撲黑右翼薄弱底線，大優，結果紅勝；

又如在2012年全國象甲聯賽李林與柳大華之戰中又改走車8平6，傌九退八，車6進7，炮五平七，象3進1，相三進五，車6退4，後炮平九！卒5進1，炮九進三，車6平2，俥八平九！車2進6！俥九退一，紅方多兵易走，結果雙方戰和。

14. 炮五平八 …………

卸中炮出擊，另闢新徑！在2012年全國象甲聯賽中楊輝先對于幼華之戰中改走傌九退八，包8平7，相三進一，車8平6，炮五平七，象3進1，前炮平六，包4進5，俥六退三，車6進

5，炮七平三，卒1平2，俥八退一，車6進1，炮三進二，車6平7，俥八進二，車1進1，雙方兌去雙炮（包）後，基本呈均勢，黑雖少卒，但可抗衡，結果戰和。

14. ………　車8平6　　15. 相三進五　車6進6

16. 傌九退八　卒5進1　　17. 俥六退一　卒5進1?

白棄中卒，不該，此刻另有馬7進5和包8進2兩種選擇，變化下去，黑勢不弱，優於實戰，均可抗衡。

18. 俥六平五　包4進5?

進右士角包追殺紅右傌，漏著，不利於繼續擴先占優。宜車1平4！俥五平九，車4進5！俥八平九（若炮七進一??馬1進2！仕六進五，包4進4，兵七進一，車6進2！下伏車6平7！凶招，黑勝定），車4平3，後俥退二，車3退2，前俥平四，包8平5！仕四進五，車6退1，傌三進四，車3進3！變化下去，黑多象且大子易走，占優，優於實戰。

19. 相五退三　包8平7　　20. 仕四進五　包7進3?

揮包轟相、棄包搶攻不如包4退5（若包4退3?俥八進四，變化下去，黑要丟象），相三進五，演變下去，仍雙方互纏。

21. 仕五進六　車1平6　　22. 炮八平七　將5平6

23. 俥五平九?　…………

俥殺邊卒，劣著，宜帥五進一！包7退1，後炮平三，前車進2，帥五退一，前車平7，仕六進五，馬1進2，俥五平六！變化下去，紅多子易走，占優，強於實戰。

23. …………　馬7進5

左馬鎮中出擊，正著。如前車進2?傌三進四！前車退3（若前車平3?仕六退五，將6平5，炮七平四，車6平4，相七進五！變化下去，紅多子多雙兵占優），俥九平四，車6進2，

俥八平九，包7退1，前炮進七，象5退3，炮七進八，將6進1，俥九進二！變化下去，紅多兵相，大佔優勢。

24. 兵五進一　馬5進6（圖119）

中馬騎河出擊，正著。如前車進2？兵五進一！前車平3，俥九平四，車6進2，傌三進四，馬1進2，仕六退五，車3退1，俥八退二，馬5退7，相七進五，包7退3，兵七進一，車3退1，傌四進六，車3平6，俥八進五！紅雖殘相，但多雙兵占優。

25. 俥八平九？？？　…………

八路俥貪邊馬，敗著！導致告負。如圖119所示，同樣吃馬宜形成「霸王俥」後再挺七兵，然後再橫向逼兌子後，黑方很難入局，即改走俥九退一！前車進3，帥五進一，馬6進7，前炮平三！以下黑方有兩變：

①後車進4？兵七進一，將6平5，炮三退一！前車平4，俥八平四！車6平9（若車6平4？俥九退一，後車退2，俥九平二！士5退6，俥二平四，後車平5，相七進五，士4進5，後車退二！必兌車後，紅多二子，勝勢），俥九平六，車4平3，傌八進九！變化下去，紅淨多二子，勝定；

②包7退1？帥五平六，包7平3（若後車進5？仕六退五，黑無後續手段，紅優），兵七進一！將6平5，仕六退五，前車平7，炮三平六！紅多子多兵也

黑方　鄭一泓

紅方　孫勇征

圖119

勝勢。

以下殺法是：前車進3！帥五進一（若帥五平四??馬6進7，帥四平五，車6進6！紅負），馬6進7，前炮平三，前車平4！以下紅方難解黑車6進6和包7退1等殺著，紅方告負。

此局雙方佈局均有自己的實踐成果，不落俗套；進入中局，黑方在第17回合走卒5進1和第18回合走包4進5及第20回合走包7進3，均有走漏，而紅方在第23回合走俥五平九也錯失多子機會；步入中殘階段，黑方緊緊抓住紅方第25回合俥八平九敗著，釀成大禍，導致黑雙車底包破仕相後擒帥入局。它再次告誡我們：在關鍵時刻，審時度勢非常重要，來不得半點疏忽和錯漏，往往一步之差，導致滿盤皆輸。

第120局　（黑龍江)陶漢明　先勝　（浙江)于幼華

五七炮左橫俥右直俥巡河對屏風馬高右橫車騎河左包巡河互進三兵卒

1.炮二平五	馬8進7	2.傌二進三	車9平8
3.俥一平二	馬2進3	4.兵三進一	卒3進1
5.傌八進九	卒1進1	6.俥九進一	卒1進1
7.兵九進一	車1進5	8.炮八平七	包8進2

這是2012年11月6日「合力杯」全國象棋冠軍邀請賽預賽第2輪陶漢明對于幼華之間的一場精彩搏殺。

雙方以五七炮單提傌左橫俥對屏風馬高右橫車騎河左包巡河互進三兵卒開戰。

黑先升左包巡河、伺機出擊，穩正。如車1平7??俥九平八，馬3進4，俥二進三，包2平3，炮七進三，象7進5，炮三

進一，包8進2，雙方局勢劍拔弩張，但從筆者收集的大量實戰結果來看，似紅方優勢、勝率頗高。

　　9.俥二進四　　象7進5　　10.俥九平六　　包2平1

　　11.俥六進七　　馬3進2　　12.兵七進一　　馬2進1

　　馬入邊隅追炮，正著。如車1平3??兵三進一！車3平8（若車3進2?兵三平二！卒3進1，兵二進一！下伏兵二平三先手棋，紅優），傌三進二，卒7進1，炮七進七！士4進5，炮七平九，變化下去，紅多相有攻勢，占優。

　　13.兵三進一　　卒7進1??

　　挺7卒吃兵過急，劣著！錯失戰機。宜馬1進3！兵三平二，卒7進1，兵二進一，車1平3！俥二平七，卒3進1，兵二平三，馬7退5，炮五進四，馬3退4！炮五退二，車8進7！傌三退五（若炮五平七??馬4進6！俥六退六，卒7進1！炮七退二，馬6進7！帥五進一，卒7進1！俥六進七，將5平4，炮七平二，卒7進1！黑得子，大優），卒7進1！雖雙方互相牽制，但黑有雙卒過河參戰，強於實戰。

　　14.兵七進一　　卒7進1　　15.炮七進七　　士4進5

　　16.傌九進七　　卒7進8　　17.傌七進九　　包8退3

　　18.炮五平八　　包1平2　　19.俥六退五　　象5退3

　　20.俥六平九　　包8平7　　21.相七進五　　卒8進1

　　22.俥九平七　　象3進5　　23.兵七平六　　卒8平7

　　24.俥七進四　　包2退1　　25.俥七平五　　馬7進6

　　26.俥五平九！　卒7進1　　27.傌九進七　　馬6進4?

　　紅方抓住戰機，選擇了搏殺很凶的走法：渡七兵、炸底象、巧兌車、卸中包、炮兌馬、殺中象、棄右傌，形成了俥傌炮兵四子歸邊的攻殺態勢，令人大飽眼福。

黑左盤河馬直進4路騎河反撲，過急，導致被動、落入下風。宜包2平4！俥九進二，包4退1，俥九平七，車8進5（若車8進2，炮八進七！變化下去，紅先），傌七進九（若炮八進七，車8平2，炮八平九，車2退1，變化下去，黑足可抗衡），車8平1！傌九進七，車1平2！炮八平九，車2平1，炮九平六，馬6進4！演變下去，黑可周旋，強於實戰。

28. 俥九進二　　　　　士5退4
29. 傌七進六　　　　　包2平4
30. 炮八進七！　　　　將5進1
31. 炮八退一(圖120)　將5退1？？？

退將敗招！直接導致丟子告負。如圖120所示，黑方只能走將5進1！俥九平七！包7平2，傌六進八，車8進4，兵六進一，馬4進6！以下雖雙方變化不少，攻防也較繁複，但黑勢強於實戰，可以一搏，勝負一時難料。

以下殺法是：傌六進四！包4進2，兵六進一〔亦可炮八平三！士6進5，炮三退一！車8進3（若車8進1？？炮三平七催殺！紅勝定），炮三平七！將5平6，傌四進二！士5進4（若車8退3？？炮七進二，將6進1，炮七平二！得車後，紅勝定），兵六進一！將6平5，兵六進一！兵臨城下，紅也勝〕！

馬4進2，炮八進一，士4進5，仕六進五，車8進4，炮八平

黑方　于幼華

紅方　陶漢明

圖120

四！士5退4，炮四平六！馬2進3，帥五平六，車8平2，炮六退二，將5進1，傌四退五，車2退1，傌五進三，將5平4，兵六平五！馬3退4，前兵進一！成紅傌兵殺勢，以下黑如接走車2進6，帥六進一，車2退7，前兵進一！將4進1，傌三退四！車2退1，俥九退二！藉傌到成功和兵臨城下之威，退俥殺，紅勝。

此局一開戰就刀光劍影，伺機搏殺；步入中局紅方抓住黑方第13回合卒7進1和第27回合馬6進4軟手及進入中殘階段的第31回合退將敗著，藉傌兵之威，一舉擒將！精彩絕倫、耐人尋味！

導引養生功

張廣德養生著作　每冊定價350元

疏筋壯骨功　導引保健功　頤身九段錦　九九還童功　舒心平血功

益氣養肺功　養生太極扇　養生太極棒　導引養生形體詩韻　四十九式經絡動功

輕鬆學武術

二十四式太極拳　四十二式太極拳　十六式太極拳　三十二式太極劍　四十二式太極劍　二十八式木蘭拳

三十八式木蘭扇　四十八式木蘭劍　簡化太極拳　楊式太極拳　吳式太極拳　陳式太極拳

太極劍　太極劍

太極跤

太極防身術　擒拿術　中國式摔角

歡迎至本公司購買書籍

建議路線

1. 搭乘捷運‧公車

　　淡水線石牌站下車，由石牌捷運站２號出口出站(出站後靠右邊)，沿著捷運高架往台北方向走(往明德站方向)，其街名為西安街，約走100公尺(勿超過紅綠燈)，由西安街一段293巷進來(巷口有一公車站牌，站名為自強街口)，本公司位於致遠公園對面。搭公車者請於石牌站(石牌派出所)下車，走進自強街，遇致遠路口左轉，右手邊第一條巷子即為本社位置。

2. 自行開車或騎車

　　由承德路接石牌路，看到陽信銀行右轉，此條即為致遠一路二段，在遇到自強街(紅綠燈)前的巷子(致遠公園)左轉，即可看到本公司招牌。

國家圖書館出版品預行編目資料

五七炮對屏風馬短局殺 ╱ 黃杰雄 編著
——初版，——臺北市，品冠，2017〔民106.04〕
面；21公分 ——（象棋輕鬆學；14）
ISBN 978－986－5734－62－6（平裝；）

1.象棋
997.12　　　　　　　　　　　　　　106001835

五七炮對屏風馬短局殺

編 著 者╱黃 杰 雄
責任編輯╱劉 三 珊
發 行 人╱蔡 孟 甫
出 版 者╱品冠文化出版社
社　　　址╱台北市北投區（石牌）致遠一路2段12巷1號
電　　　話╱（02）28233123‧28236031‧28236033
傳　　　眞╱（02）28272069
郵政劃撥╱19346241
網　　　址╱www.dah-jaan.com.tw
E－mail╱service@dah-jaan.com.tw
承 印 者╱傳興印刷有限公司
裝　　　訂╱眾友企業公司
排 版 者╱弘益電腦排版有限公司
授 權 者╱安徽科學技術出版社
初版1刷╱2017年（民106年）4月

定 價╱400元

大展好書　好書大展
品嘗好書　冠群可期

大展好書　好書大展

品嘗好書　冠群可期